개정2판

문학과 예술의 사회사

2

일러두기

1. 주: 별도 표시 없는 본문의 주는 모두 옮긴이의 것이다. 원주는 책 끝에 붙였다.
2. 외래어 표기: 외국의 인명과 지명 등은 현지 발음에 가깝게 표기하는 것을 원칙으로 했다.
 단, 일부는 관용을 존중해 국립국어원의 표기를 따랐다.

문학과
예술의
사회사

2

르네상스
매너리즘
바로끄

아르놀트 하우저 지음
백낙청·반성완 옮김

창비

새로운 개정판에 부쳐

1974년부터 1981년에 걸쳐 한국어판이 간행된 아르놀트 하우저(1892~1978)의 『문학과 예술의 사회사』는 1999년에 개정번역본을 냈다. 그때는 책의 이런저런 꾸밈새를 바꾸는 작업뿐 아니라 임홍배(林洪培) 교수의 도움을 받아 번역에도 상당한 손질을 했다. 그러나 이번에는 실무진에 의한 교열 이상의 본문 수정작업은 하지 않았다. 주로 도판 수를 대폭 늘리고 흑백 도판을 컬러로 대체하며 본문의 서체와 행간을 조정하는 등 독자들이 한층 즐겨 읽을 판본을 마련한다는 출판사 측의 방침에 따랐다. '개정번역판'이라기보다 '새로운 개정판'인 연유이다.

출판사의 이런 결정은 여전히 많은 독자들이 이 번역서를 찾고 있기 때문일 터인데, '영화의 시대'라는 제목으로 책의 마지막 장을 거의 50년 전에 번역 소개했고 이후 단행본의 번역과 출간에 줄곧 관여해온 나로서는 고맙고 흐뭇한 일이 아닐 수 없다. 그리고 보니 이 책에 관해 글을 쓰는 것도 이번이 세번째다. '현대편'이라는 이름으로 지금의 4권이 처음 단

행본으로 나왔을 때 해설을 달았고, 개정번역본을 내면서는 해설을 빼는 대신 따로 서문을 썼다. 이번 서문에서 앞서 했던 말들을 되풀이할 필요는 없을 것이다. 번역과정을 비교적 소상히 전한 1999년판 서문은 이 책에 다시 실릴 예정이고, 1974년의 해설 중 비평적 평가에 해당하는 대목은 나의 개인 평론집(『민족문학과 세계문학 1/인간해방의 논리를 찾아서』 개정합본, 창비 2011)에 수록되었기 때문이다. 다만 이 책이 오늘의 한국 독서계에서 아직도 읽히는 데 대한 두어가지 소회를 밝혀볼까 한다.

　『문학과 예술의 사회사』가 처음 나오면서부터 큰 반향을 일으킨 데는 당시 우리 출판문화의 척박함도 한몫했다. 예술사에 관한 수준있는 저서가 절대적으로 부족한 데다 사회현실을 보는 역사적 유물론의 관점 자체가 억압의 대상이었다. 이런 상황에서 구석기시대의 동굴벽화로부터 20세기의 영화예술에 이르는 온갖 장르를 일관된 '사회사'로 서술한 예술의 통사(通史)는 교양과 지적 해방에 대한 한 세대의 욕구를 충족시켜주는 바 있었다. 그런데 정작 그러한 특성은 원저가 출간되기 시작한 1950년대 초의 서양의 지적 풍토에서도 흔하지 않은 미덕이었음을 덧붙이고 싶다. 속류 맑시즘의 기계적 적용이 아닌 예술비평을 이처럼 방대한 규모와 해박한 지식 그리고 자신만만한 필치로 전개한 사례는 그후로도 많지 않았기에, 하우저의 이 저서는 ─ 20세기 종반 한국에서와 같은 폭발적 인기를 누린 적은 없었지만 ─ 오늘도 여전히 이 분야의 고전적 저술 가운데 하나로 꼽히는 것으로 안다. 저자의 개별적인 해석과 평가에 대한 이견이 처음부터 제기된 것은 당연한 일이지만, '예술사면 됐지 어째서 예술의 사회사냐'는 시비 또한 지속된다고 할 때, 예술도 하나의 사회현상이고 사회학적 분석의 대상으로 삼아 마땅하다는 저자의 발상은 지금도 여전히 필요한 도전임을 짐작할 수 있다.

한국어 번역본이 많은 독자를 얻은 이유 중에는 '문학과 예술의 사회사'라는 한국어판 제목이 오역까지는 아니더라도 문학의 비중을 약간 과장하는 효과를 낸 점도 있었지 싶다. 적어도 초판 당시에는 문학 독자가 여타 예술 분야 독자들보다 훨씬 많았고, 문학이 예술 논의의 중심에 있었기 때문이다. 공역자 세사람이 모두 문학도이기도 했다. 그런데 원저가 (저자의 협력 아래 작성된) 영역본으로 먼저 나왔을 때의 제목은 *The Social History of Art*, 곧 단순히 '예술의 사회사'였고, 이후 나온 독일어본의 제목 *Die Sozialgeschichte der Kunst und Literatur*에는 '문학'이 포함되었지만 여전히 '예술'이 앞에 놓였으니 한국어로는 '예술과 문학의 사회사'라고 옮기는 것이 정확했을 것이다.

이런 말을 덧붙이는 것은 일종의 후일담으로서의 잔재미도 있지만, 기대하던 만큼의 문학 논의가 포함되지 않았다고 느끼는 독자에 대해 해명이 필요할지도 모르기 때문이다. 하지만 정작 놀라운 것은, 서양의 학계에서는 주로 영화와 조형예술의 연구자이며 본격적인 문학사(내지 문학의 사회사가)는 아닌 것으로 알려진 저자가 문학과 여타 예술을 자신의 일관된 관점에서 파악하면서 조형예술 논의에 버금가는 풍부한 문학 논의를 선보인다는 점이다. 나 자신 문학도로서 저자의 평가에 동의하기 힘든 대목도 없지 않지만, 문학 또한 엄연한 하나의 사회현상으로서 일단 사회학적 이해를 시도할 필요가 있다는 저자의 소신에 동조하면서 그의 실제 분석들이 사회학적 틀의 기계적 적용이 아니라 작품에 대한 저자 나름의 감수성과 비평감각에 의존하고 있음을 부인하기 어렵다. 전체적인 서술과 개별적인 작품 해석에 얼마나 공감할지는 물론 독자 한 사람 한 사람의 몫이다.

끝으로, 새로운 개정판을 마련해준 창비사에 감사하고 박대우(朴大雨)

팀장을 비롯한 실무진과 정편집실의 노고를 치하한다. 그리고 길고 힘들며 처음에는 막막하기도 하던 번역작업에 함께해준 염무웅(廉武雄), 반성완(潘星完) 두분 공역자에게 이 자리를 빌려 감사와 우정의 뜻을 전하고 싶다.

2016년 2월
백낙청 삼가 씀

개정번역판을 내면서

아르놀트 하우저와 이 시대의 한국 독자 사이에는 남다른 인연이 있는 것 같다. 좋은 책을 써서 외국에까지 읽히는 것이야 당연하다면 당연하지만 하우저의 『문학과 예술의 사회사』가 한국에서 읽혀온 경위는 그야말로 특별한 바 있다. 1951년 영역본 *The Social History of Art* (Knof; Routledge & Kegan Paul)으로 처음 나오고 53년에 독일어 원본 *Sozialgeschichte der Kunst und Literatur* (C. H. Beck) 초판이 간행된 책이 1966년에 그 마지막 장의 번역을 통해 한국어로 읽히기 시작한 것이 그다지 신속한 소개랄 수는 없지만, 당시 사정으로는 결코 느린 편도 아니었다. 그런데 이때 소개가 이루어진 지면이 마침 그 얼마 전에 창간된 계간 『창작과비평』 제4호였고, 그후 이 책의 번역작업은 창비 사업과 여러모로 연결되면서 역자들의 삶은 물론 한국인의 독서생활에 예상치 않았던 영향을 미치게 되었다.

나 개인이 『문학과 예술의 사회사』를 처음 읽게 된 계기는 지금 기억에 분명치 않다. 유학시절에 그 존재를 알고는 있었지만 정작 읽은 것은 『창

작과비평』창간(1966) 한두해 전이 아니었던가 싶고, 이어서 잡지의 원고를 대는 일에 몰리면서 이 책의 가장 짧고 가장 최근 시대를 다룬 장을 번역 게재할 생각이 떠올랐던 것이다. 원래는 독문학을 전공하는 어느 분께 부탁하여 제3호에 실을 예정이었는데 뜻대로 안되어 드디어는 나 자신이 영문판과 독문판을 번갈아 들여다보면서「영화의 시대」편 원고를 급조해낸 기억이 난다. 이에 대한 반응이 좋아서 19세기 부분을 연재할 계획을 세우게 되었고, 이번에는 다른 독문학도를 찾다가 염무웅 교수(당시는 물론 교편생활을 시작하기 전이었는데)께 부탁을 했다. 일을 시작하고 보니 염교수 역시 혼자 감당하기에 버거운 일이었다. 결국 그와 내가 돌아가며 제7장(이 책 4권 제1장)「자연주의와 인상주의」를 8회에 걸쳐 연재하게 되었다. 초고는 각기 만들었으나 그때 이미 서로가 도와주는 일종의 공역작업이었고, 이 작업은 나아가 두 사람이『창작과비평』편집자로 손잡는 데도 일조하였다.

이렇게 잡지에 연재를 해둔 것이 근거가 되어 1974년 도서출판 창작과비평사가 출범하면서 그 번역을 새로 손질한『문학과 예술의 사회사 ─ 현대편』이 '창비신서' 첫권의 자리를 차지하게 되었다. 지금 생각하면 '신서 1번' 자리를 번역서에 돌린 것이 좀 과도한 예우였다 싶기도 하지만, 아무튼 잡지에 처음 소개될 때부터 하우저가 한국 독서계에 일으킨 반향은 대단했다.

그 이유는 아마 여러가지였을 것이다. 첫째는 그때만 해도 우리말 읽을거리가 워낙 귀하던 시절이라 19세기 이래의 서양 문학과 문화를 제대로 개관한 책이 없었고, 둘째로는 역시 이 책이 범상한 개설서가 아니라 해박한 지식, 높은 안목에다 일관된 관점을 지닌 역작임에 틀림없었다는 점을 꼽아야 할 것이다. 게다가 한가지 덧붙일 점은, 당시의 상황에서 하우

저의 사회사적 관점이 온갖 말밥에 오르고 흰눈질은 당할지언정 필화를 일으키지는 않을 아슬아슬한 경계선에 있었다는 사실이다. 그리하여 이 책은 하우저의 부다페스트 시절 선배이며 그보다 훨씬 더 급진적인 정치행로를 걸었고 사상적인 깊이로도 일일지장(一日之長)이 있었다 할 루카치(G. Lukács)를 비롯하여, 당시 금기대상이던 여러 사상가·비평가·예술사가들을 은연중에 대변하는 역할까지 떠맡았던 것이다. 아무튼 '현대편'에 이어 '고대·중세편'(1976) '근세편 상'(1980) '근세편 하'(1981)가 차례로 간행되었고 한 세대 독자들의 교양을 제공한 셈이다.

상황이 크게 바뀐 오늘 하우저가 다른 저자의 몫까지 대행하던 기능은 거의 사라졌다. 오히려 루카치를 비롯한 여러 사람의 저서와 함께 읽으면서 하우저 고유의 관점이 무엇이고 그 장단점이 무엇인지를 좀더 냉정하게 따지는 일이 가능하고 또 필요해졌다. 반면에 구석기시대의 동굴벽화에서 20세기 초의 영화예술에 이르는 서양문화를 해박한 사회사적 지식을 동원하여 독특한 시각으로 총정리한 책으로서의 값어치는 지금도 엄연하지 않을까 싶다. 게다가 많이 나아졌다고는 해도 우리말로 읽히는 양서의 수가 여전히 한정된 실정이라, 본서가 독자들의 관심을 계속 끄는 것은 당연한 일일 것이다.

출판사 측에서 개정판을 내기로 한 결정도 이러한 독자의 관심에 부응한 일이겠다. 역자들로서는 번역과정에 어지간히 힘을 들인다고 들였는데도 시간이 갈수록 잘못된 대목이 눈에 뜨이고 더러 질정을 주시는 분도 있던 참이라, 개정의 기회는 무엇보다도 반가운 것이었다. 하지만 모두가 어느덧 다른 일에 휩쓸린 인생을 살게 된지라 연부역강(年富力強)한 동학의 도움을 빌리지 않을 수 없었으며, 그리하여 임홍배 교수에게 어려운 부탁을 하게 되었다. 원문 교열을 비롯한 실질적인 개역작업 전반은

임교수의 노고에 힘입은 것임을 밝혀두어야겠다.

이번 기회에 각 권의 부제도 원본의 내용에 맞게 바로잡았다. '고대·중세'는 그렇다 치더라도 '근세'나 '현대'는 원저에 없는 구분법이며, 19세기를 다룬 제7장을 '1830년의 세대' '제2제정기의 문화' '영국과 러시아의 사회소설' '인상주의' 등으로 가른 것도 편의적인 조치였다. 그리고 현대편 끝머리에 실렸던 해설도 개정본에서는 빼기로 했다. 원래의 해설은 한국어판으로 저서의 앞부분이 출간 안 된 상태에서 원저의 전모를 요약하는 기능도 겸했던 것인데, 그런 설명은 이제 불필요하게 되었다. 또한 하우저의 다른 저서도 더러 국역본이 나오면서 저자에 대해 훨씬 상세한 소개도 이루어진 바 있으며, 해설에서 나 개인의 비평적 견해에 해당하는 대목은 졸저『민족문학과 세계문학 I』(창작과비평사 1978)에 수록된 바 있으므로 이 또한 관심있는 독자가 따로 찾아보면 되리라 본 것이다.

개정판에도 물론 오류와 미비점은 남았을 것이다. 이에 대해서는 여러분이 수시로 꾸짖고 바로잡아주시기를 기대할 수밖에 없다. 그래도 이번 개정작업을 통해 그동안 수많은 독자들의 사랑에 조금이라도 보답하게 되었음을 기쁘게 여기며, 또 한 세대의 독자들에게 예전의 목마름을 급히 달랠 때보다 훨씬 차분하고 든든한 교양을 제공할 수 있기 바란다.

1999년 2월

백낙청 삼가 씀

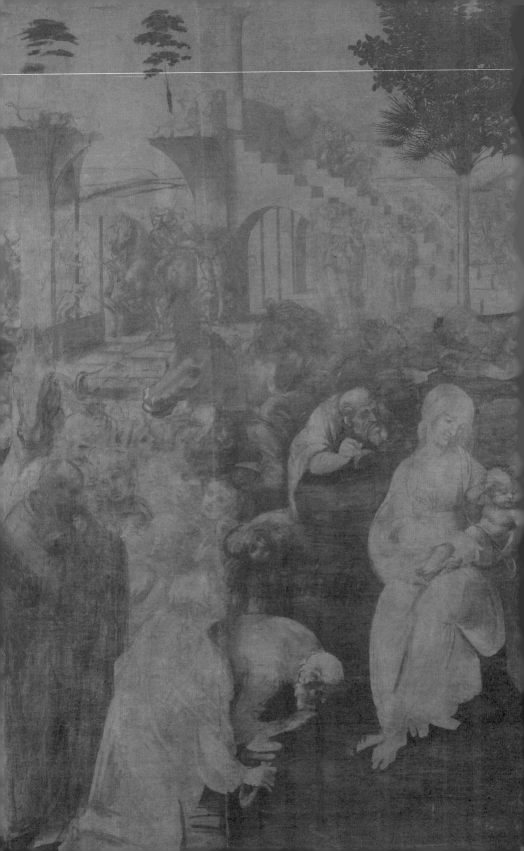

제3장 | 바로끄

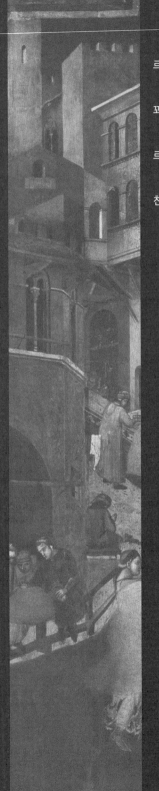

르네상스

Ⅱ

01 _ 르네상스의 개념

　중세와 근대를 구분하는 방법이 흔히 얼마나 자의적이고 르네상스라
는 개념이 얼마나 유동적인가 하는 것은 뻬뜨라르까(F. Petrarca)와 보까
치오(G. Boccaccio), 젠띨레 다파브리아노(Gentile da Fabriano)와 삐사넬로(A.
Pisanello), 장 푸께(Jean Fouquet)와 얀 판에이크(Jan van Eyck) 등의 인물을 과연
어느 시대의 범주에 집어넣을 것인가 하는 어려움 속에서 가장 두드러지
게 나타난다. 사람에 따라서는 단떼(A. Dante)와 조또(Giotto di Bondone)를 이
미 르네상스에 넣는가 하면, 셰익스피어(W. Shakespeare)와 몰리에르(Molière)
를 중세에 포함시킬 수도 있을 것이다.

　아무튼 중세와 근대의 실질적인 전환이 18세기에 이루어지고 근대라
는 시대가 계몽주의, 진보의 이념 그리고 산업화와 더불어 본격적으로 시
작된다는 생각을 가볍게 일축해버리기란 그리 쉬운 일이 아니다.[1] 하지
만 역사적으로 결정적인 경계는 아마 중세의 전반부와 후반부 사이, 즉

화폐경제가 다시 활기를 띠고 새로운 도시들이 생겨나며 근대 시민계급이 뚜렷한 윤곽을 드러내기 시작하는 12세기 말경으로 잡는 것이 가장 좋을 것이다. 15세기는 물론 많은 것이 완성에 도달하는 시기지만 새로운 것의 시작은 거의 찾아볼 수 없다는 점에서 결코 결정적인 경계가 될 수는 없을 것 같다. 우리가 가지고 있는 자연주의적·자연과학적 세계상이 본질적으로 르네상스의 산물이기는 하지만, 이 새로운 세계상의 형성을 가능케 한 새로운 방향 정립의 계기를 마련한 것은 중세의 유명론(唯名論, nominalism, 이 책 1권 383~85면 참조)이다. 개개의 사물에 대한 관심과 자연법칙에 관한 연구, 그리고 미술과 문학에 나타난 자연주의적 감각은 결코 르네상스에 이르러 처음 시작된 것이 아니다. 15세기의 자연주의는 각각의 사물에 대한 개체적 파악이 이미 뚜렷이 나타나고 있던 고딕 자연주의의 계속에 불과하다. 르네상스 예찬자들이 중세의 자발적이고 진보적이며 개인적인 모든 것에서 르네상스의 전조나 선행형태를 찾아보려고 할 때, 예컨대 부르크하르트(J. Burckhardt, 1818~97. 스위스의 미술사가, 문화사가)가 방랑 문인들의 노래(Vagantenlieder)에서 이미 르네상스의 전형을 보고, 월터 페이터(Walter Pater, 1839~94. 영국의 비평가, 소설가)가 철저히 중세적 정신의 산물인 노래이야기(chante-fable) 『오까생과 니꼴레뜨』(Aucassin et Nicolette) 등에서 르네상스의 표현을 읽고 있지만, 이는 단순히 중세와 르네상스의 연속성이라는 동일한 사태를 다른 각도에서 조명하고 있는 데 불과하다.

부르크하르트는 르네상스를 묘사할 때 자연주의 정신을 특히 강조하면서 체험을 통한 현실세계로의 전환과 '인간과 세계의 발견'을 '재생'(르네상스renaissance라는 말의 본래 뜻)의 가장 본질적인 요소로 들고 있다. 그러나 그는 그의 대부분의 후계자들이 그랬던 것처럼 르네상스 예술에서는 자연주의 자체가 새로운 것이 아니라 단지 그 자연주의가 학문적·방

법론적·총체적 성격을 나타낸다는 특징이 새로운 것이고, 현실의 관찰과 분석 자체보다도 현실의 여러 특징을 기록하고 분석하는 의식적 태도와 철저함이 새로운 것이며, 이런 의식적이고 철저한 분석태도에 의해서 중세적 개념들이 극복되고, 따라서 르네상스에서 괄목할 만한 점은 한마디로 예술가가 자연의 관찰자가 되었다는 것이 아니라 예술품이 하나의 '자연 탐구'가 되었다는 사실임을 간과하고 있다. 고딕의 자연주의는 예술의 묘사가 상징에만 치우치던 것을 그치고 초경험적인 세계와는 상관없이 단지 현세의 사물을 있는 그대로 묘사함으로써 새로운 의의와 가치를 얻으면서부터 본격적으로 시작되었다. 샤르트르(Chartres)와 랭스(Reims)의 성당에서 보이는 조각품이 로마네스끄 양식의 조각품과 구분되는 것은, 비록 초현세적인 관계가 아직도 뚜렷이 나타나고는 있지만 이 조각품들이 이미 형이상학적 의미와 분리될 수 있는 내재적 의미를 지니고 있기 때문이다. 고딕의 자연주의와 비교해보면 르네상스가 시작되면서 일어나는 변화란 형이상학적 상징이 완전히 사라지고 그 대신 예술가의 목표가 점차 더 단호하게 그리고 더 의식적으로 감각세계의 묘사로 좁혀지고 있다는 점에 불과하다. 사회와 경제가 교리의 속박에서 벗어나는 정도에 비례해서 예술 또한 점차로 아무런 스스럼없이 직접적인 현실세계로 눈을 돌리게 된다. 그렇지만 자연주의는 이윤경제와 마찬가지로 결코 르네상스의 소산만은 아니다.

자유주의적 르네상스관

르네상스에 의한 자연의 발견이란 19세기의 자유주의가 지어낸 것이다. 자유주의가 자연을 사랑하는 르네상스상(像)을 중세와 대비시킨 것은 무엇보다도 낭만주의에 일격을 가하기 위해서였다. 부르크하르트가 '인

간과 세계의 발견'을 르네상스의 업적이라고 말할 때, 그의 이 테제는 동시에 19세기의 낭만적 반동과 이 낭만적 반동이 중세를 빌미로 해서 떠벌렸던 프로파간다적인 방어자세에 대한 공격이었던 것이다. 르네상스에 와서 자연주의가 자연발생적으로 생겨났다는 이론은 권위와 위계질서 정신에 대한 투쟁, 양심과 사상의 자유라는 이념, 그리고 개인의 해방과 민주주의 원칙이 15세기의 소산이라는 주의주장과 그 근원을 같이한다. 이런 서술에서는 어디서나 근대의 밝음이 중세의 어둠과 대비되어 나타난다.

르네상스 개념과 자유주의 이데올로기의 관련성은 부르크하르트보다는 '세계와 인간의 발견'이라는 표어를 처음 창안해낸 미슐레(J. Michelet, 1798~1874. 역사에서 민중의 역할을 강조한 프랑스의 역사가. 『프랑스사』 『프랑스 혁명사』 등의 저자)에게서 더욱 두드러지게 나타난다.[2] 그는 자신의 정신적 영웅들을 골라내면서 라블레(F. Rabelais), 몽떼뉴(M. Montaigne), 셰익스피어, 세르반떼스(M. de Cervantes)를 콜럼버스(C. Columbus), 꼬뻬르니꾸스(N. Copernicus), 루터(M. Luther), 깔뱅(J. Calvin)과 함께 묶고 있으며,[3] 심지어는 브루넬레스끼(F. Brunelleschi)까지도 단순히 고딕의 파괴자로만 보고 최종적으로 승리로 나아가는 자유와 이성이라는 이념의 발전과정에서 르네상스는 그 시초를 이룰 뿐이라고 간주하는데, 이런 그의 견해는 그가 르네상스 개념에서 무엇보다도 자유주의의 계보를 찾으려는 데 주된 관심이 있었음을 말해준다. 미슐레의 주된 관심사는 교회의 권위에 반대하고 자유사상을 달성하는 투쟁이었는데, 이 목표는 18세기의 계몽주의 철학자들로 하여금 중세와는 대립관계에 서고 르네상스와 친근감을 느끼도록 만들었다. 계몽주의 철학자인 벨(P. Bayle)과 볼떼르(Voltaire)에게도 르네상스의 반종교적인 성격은 이미 하나의 기정사실이었고, 오늘날까지도 르네상스라는 개

넘에는 이와 같은 반종교적인 특징이 늘 따라다닌다. 그러나 실제로 르네상스는 반교권주의적·반스꼴라적·반금욕주의적이긴 했지만 그렇다고 결코 종교 자체에 회의적이거나 반신앙적인 것은 아니었다. 중세 유럽인들의 내면생활을 채우고 있던 신의 축복이라든가 피안의 세계, 인간 구원 또는 원죄 등에 관한 중심적인 생각들이 르네상스에 이르러 단순히 '부차적인 생각'으로 떨어져버린 것은 사실이지만,[4] 그렇다고 르네상스에 종교적 감정이 전혀 없었다고는 결코 말할 수 없다. 에른스트 발저(Ernst Walser)가 말한 바와 같이 "꽈뜨로첸또(quattrocento, 이딸리아어로 400이라는 뜻이며 서기 1400년대, 즉 15세기의 이딸리아 르네상스를 말한다. 뜨레첸또trecento는 14세기를, 친꿰첸또cinquecento는 16세기를 뜻하며, 시대 개념에 양식 개념을 덧붙인 의미로도 쓰인다)의 중심 인물들인 꼴루초 쌀루따띠(Coluccio Salutati), 뽀조 브라촐리니(Poggio Braccolini), 레오나르도 브루니(Leonardo Bruni), 로렌쪼 발라(Lorenzo Valla), 로렌쪼 마니피꼬(Lorenzo il Magnifico, 로렌쪼 메디치Lorenzo Medici) 또는 루이지 뿔치(Luigi Pulci) 등을 순수하게 귀납적으로 고찰해서 얻어지는 결론은 이상하게도 이들에게는 하나같이 반신앙적인 특징을 적용할 수 없다는 것이다."[5] 르네상스는 계몽주의와 자유주의가 원했던 만큼 그렇게 권위주의에 적대적인 태도를 취한 것은 아니었다. 그들은 성직자들을 공격하기는 했어도 제도로서의 교회에는 관대한 태도를 취했고, 교회의 권위가 떨어지는 데 비례해서 그 대신 고대의 권위를 내세웠다.

계몽주의적 르네상스 개념에 나타난 과격성은 19세기 중엽의 자유를 위한 투쟁 속에서 더욱더 첨예해졌다.[6] 시민혁명에 대한 반동에 대항하는 투쟁은 르네상스 시기의 이딸리아 공화국들에 대한 기억을 다시 불러일으켰고, 찬란했던 르네상스 문화를 르네상스 시민계급의 정치적 해방과 관련지어 생각하도록 만들었다.[7] 프랑스의 반나뽈레옹적인(나뽈레

용 3세의 독재에 반대하는) 저널리즘과 이딸리아의 가톨릭 교권에 반대하는 저널리즘은 이런 자유주의적 르네상스 개념을 첨예화하고 보급하는 데 이바지했고,[8] 부르주아적·자유주의적 역사 연구나 사회주의적인 르네상스 연구까지도 이 자유주의적 르네상스 개념을 견지하고 있었다.[9] 오늘날에도 이들 양 진영은 르네상스를 이성을 획득하기 위한 위대한 자유의 투쟁이며 개인주의 정신의 승리라고 예찬하고 있으나, 실제로는 '학문의 자유'라는 이념도 르네상스의 쟁취물이 아니고[10] 인격의 이념 역시 중세에도 완전히 생소한 것은 아니었다. 르네상스의 개인주의는 단지 의식적인 프로그램이자 투쟁수단으로서, 그리고 투쟁을 알리는 진군나팔 소리로서 새로운 것이었지, 그 현상 자체가 새로이 나타난 것은 아니었다.

| 관능주의적 르네상스 개념

부르크하르트는 또한 르네상스의 개인주의를 관능주의(sensualism)와 관련짓고 있는데, 그에게는 르네상스의 인격자율의 이념이 중세적 금욕주의에 대한 반발을 뜻했고, 르네상스의 자연예찬은 생의 기쁨과 '육욕의 해방'을 알리는 복음과 같은 것이었다. 이 생각들을 연결해서 얻어지는 르네상스상이란 우리에게도 익히 알려진 것으로, 부분적으로는 하인제(J. J. W. Heinse, 1746~1803. 독일 '질풍노도' 시기의 소설가)의 낭만적 부도덕주의에서 영향을 입었고 니체(F. W. Nietzsche)의 초도덕적인 영웅숭배를 앞지르는 19세기의 르네상스상,[11] 말하자면 르네상스를 아무런 양심의 가책도 없이 폭력을 행사하고 향락을 즐기는 인간들이 살았던 시대로 파악하는 르네상스상이다. 이런 르네상스상에 나타나는 향락주의적 특징이 비록 본래의 자유주의적 르네상스상과 직접적인 관련은 없지만, 이 르네상스상은 19세기의 자유주의 경향과 개인주의적 생활감정을 빼놓고는 생각하

기 어려운 것이다. 부르주아 도덕관이 지배하던 세계에 대한 불만과 격분은 지나칠 정도의 이교도적인 반항정신을 낳았고, 이 반항정신은 르네상스의 난폭과 방탕을 과장해서 묘사함으로써 부르주아 생활에서 못다 한 그들의 욕망을 보상하려 했다. 이런 그들의 그림에는 악마적인 향락욕과 무제한의 권력욕을 지닌 용병대장(condottiere)이 불가항력적인 범죄자로 항시 등장하는데, 실제로 이런 인물이 하는 역할이란 19세기 시민계급이 달콤한 백일몽 속에서 저지르는 온갖 가공할 일들을 대신해서 수행해주는 것에 불과하다. 르네상스의 풍속사가 묘사하는 대로 과연 이런 흉악한 폭력배가 실제로 존재했는지, 아니면 이들이 말하는 이른바 '악덕 폭군'이란 인문주의자들이 쓴 글을 읽고 난 뒤의 기억의 잔재일 뿐인지 하는 의문은 마땅히 제기할 만한 것이다.[12]

관능주의적 르네상스 개념에서 초도덕주의와 유미주의의 결합도 르네상스 그 자체보다는 오히려 19세기의 심리 상황에 근거를 둔 것이다. 낭만주의 시대의 심미적 세계관은 예술 및 예술가에 대한 예찬과 숭배로도 모자라서 일체의 인생문제를 미적 기준에 따라 재평가하고 재정립하는 데까지 이르고 있다. 그들에겐 모든 현실이 심미적 경험의 토대가 되었고, 인생은 그 자체가 하나의 예술작품이며, 예술작품에 나타나는 여러 요소는 단순히 그들의 감각을 자극하는 수단에 불과했다. 범죄자나 폭군, 악한 들이 마치 그림처럼 강렬한 인상을 주는 대단한 인물들로, 말하자면 다채로운 시대배경에 잘 어울리는 주역들로 받아들여졌다. 아름다움에 심취하고 죽음에 대한 동경에 빠져서 '머리에 포도 잎사귀를 꽂고'(그리스 신화에서 술과 향락의 신 디오니소스의 차림새다) 기꺼이 죽고 싶어했던 이 세대에게 르네상스는 금과 비단으로 휩싸인 시대였고, 인생이 화려한 축제로 변한 시대였으며, 단순소박한 민중들까지도 그 시대의 가장 정교한 예술

품에 열광했다고 믿고 싶어한 시대였기 때문에, 그들은 르네상스에서 일어난 모든 일을 용서하는 데 조금도 인색하지 않았다. 물론 르네상스라는 실제 역사의 현실은 폭군의 모습에 나타나는 초인적 인간상이 그렇듯이 유미주의자의 꿈과도 전혀 거리가 먼 것이었다. 르네상스는 이와 반대로 가혹하고 냉철했으며, 객관적이고도 비낭만적이었다. 이런 면에서도 르네상스는 중세 후기와 비교해서 크게 다르지 않았던 것이다.

국민적·민족적 특징들

지금까지 보아온 개인주의적·자유주의적·심미주의적·관능주의적 르네상스 개념의 특징들 중 어떤 것은 전혀 르네상스에 적용되지 않으며, 어떤 것은 르네상스와 중세 말기에 똑같이 해당하는 것들이다. 중세 말기와 르네상스는 순전히 역사적 경계에 의해서보다도 오히려 지리적·국민적 경계에 의해 갈리는 듯하다. 예를 들면, 삐사넬로와 판에이크 형제(Hurbert van Eyck, Jan van Eyck)같이 중세 말기와 르네상스 중 어느 쪽에 속하는지가 문제되는 경우에는 대체로 남쪽 이딸리아에서 일어난 현상은 르네상스에, 유럽 북쪽 지역에서 일어난 현상은 중세에 속한다는 결론을 내릴 수 있을 것이다. 인물들이 자유롭게 움직이고 장면들이 하나의 통일체로 보이며 이 인물과 장면이 넓은 공간에서 묘사되는 삐사넬로의 이딸리아 예술은 르네상스적이라고 할 수 있는 반면, 인물들이 자유롭지 못하고 어딘가 어색하며 겨우겨우 끼워맞춰놓은 듯한 인상을 주는 장면들이 좁은 공간에서 미니아뛰르(miniature, 중세 사본의 채색 삽화) 기법으로 묘사되는 전통적인 네덜란드 예술은 중세적이라 할 수 있다. 설령 우리가 발전 속에서도 변하지 않는 요소들, 특히 한 시대의 문화를 담당하는 집단들의 종족적·민족적 특성에 대해 어느정도까지는 그 중요성을 인정한다 하더

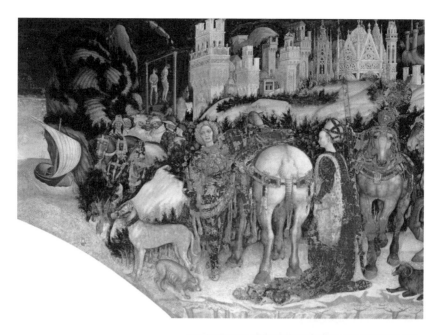

동시대 예술이지만 인물의 자유로운 움직임과 장면의 통일성을 강조한 이딸리아 회화는 르네상스적 특징을, 작위적인 움직임이 미니아뛰르 기법으로 묘사된 네덜란드 회화는 중세적 특징을 보여준다. 삐사넬로 「성 게오르기우스와 트레비존드 공주」(위), 1436~38년; 얀 판에이크 「아르놀피니의 초상」(아래), 1434년.

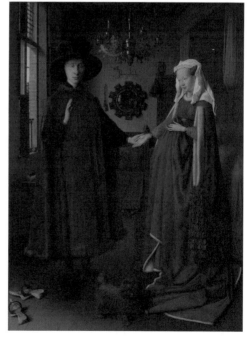

라도, 이런 특성의 정당성을 아예 처음부터 인정하고 들어가는 것은 사실상 역사가 본연의 작업을 이미 체념하는 꼴이 된다는 것을 잊어서는 안 되며, 우리는 이 체념을 가능한 한 뒤로 미루도록 노력해야 할 것이다. 발전 속에서도 이른바 변하지 않는 요인들이란 따지고 보면 십중팔구 그에 앞선 역사적 단계의 잔재이거나, 아니면 아직 연구되지 않았지만 앞으로 충분히 밝혀질 수 있는 역사적 조건을 설명하기 위한 성급한 대용물이기 일쑤다. 어쨌든 민족 내지 국민의 개체적 특성이란 시대가 바뀜에 따라 그때마다 다른 의미를 갖는다. 중세에는 기독교라는 거대한 공동체가 개별 민족의 특성에 비해 훨씬 중요한 현실이었기 때문에 개체의 의미는 거의 논의대상이 되지 않았다. 그러나 중세 말기에 들어서면서는 서양의 일반적인 봉건제도와 유럽 전반에 걸친 기사제도, 그리고 하나의 중세적 교회와 그에 바탕을 둔 단일한 기독교문화 대신에, 지역적으로 국한된 경제·사회형태를 지닌 한 국가의 테두리 안에 머물러 있거나 도시중심적인 시민계급과, 도시 또는 국가라는 단위의 매우 제한된 경제적 이해영역, 지방군주에 의해 지배되는 정치적 분권주의, 그리고 지역마다 상이한 온갖 언어들이 등장했다. 이때부터 민족적·종족적 개념이라는 것이 분화의 요소로 두드러지게 전면에 나타나고, 아울러 르네상스는 그때까지의 단일한 유럽 문화에서 분리되어 이딸리아의 국민정신이 부각되는 하나의 특수한 형태라는 양상을 띠는 것이다.

꽈뜨로첸또 예술의 가장 두드러진 특징은 중세예술이나 유럽 북쪽지역의 예술과 달리 그 표현방법이 독특하게 자유롭고 무난하며, 우아하고 품위있고 조형적 무게감이 있으며, 선이 과감하고 약동적이라는 데 있다. 여기서는 모든 것이 밝고 명랑하며 율동적이다. 중세예술의 뻣뻣하고 자로 잰 듯한 엄숙성은 사라지고 이제 발랄하고 명료한 하나의 새로운 형

식으로 대체되는데, 이 꽈뜨로첸또의 새로운 형식을 옆에 두고 보면 동시대의 프랑스 부르고뉴 예술까지도 "매우 어두운 기본 감정, 세련되지 못한 화려함, 기괴하고 과도할 정도의 장식적 형식들"을 가지고 있는 것같이 보일 정도다.[13] 장대하고 단순한 상호관계, 한계와 질서, 웅장한 형식, 확고한 구성 등을 생생하게 표현할 줄 아는 감각을 지닌 꽈뜨로첸또 예술은 비록 아직 그 경직성과 장난기를 완전히 벗어나지 못했지만, 앞으로 나타날 르네상스 전성기의 양식원리를 이미 예고하고 있다. 그리고 고전주의 시대 직전에 나타난 이런 '고전적' 특성의 내재성이야말로 이딸리아 르네상스 초기에 만들어진 예술품을 중세 말기 예술 및 동시대의 북유럽 예술과 가장 날카롭게 구분해주는 기준인 것이다. 조또와 라파엘로(Raffaello)를 연결해주는 '이상양식'(理想樣式, ideal style)은 마사초(Masaccio), 도나뗄로(Donatello), 안드레아 델까스따뇨(Andrea del Castagno), 삐에로 델라프란체스까(Piero della Francesca), 씨뇨렐리(L. Signorelli), 뻬루지노(P. Perugino) 등의 예술을 똑같이 지배하고 있는 예술양식인데, 르네상스 초기 예술가 중에서 이 '이상양식'의 영향을 전혀 받지 않은 사람은 아마 한명도 없을 것이다. 이 예술관의 본질은 통일성의 원칙과 전체 효과에서 나오는 힘에 있다. 아니면 적어도 통일성을 추구하는 경향, 아무리 풍부한 내용과 색감을 활용하더라도 하나의 통일된 인상을 불러일으키려는 노력이 시도된다는 데 있다. 중세 말기의 예술작품에 비할 때 르네상스의 예술작품은 언제나 하나의 판에서 나온 것 같은 혼연일체감이 있다. 어떤 일관된 통일성이 작품에 흐르고 있고, 아무리 내용이 풍부할지라도 그 표현은 근본적으로 단일하고 동질적인 것처럼 느껴진다.

| 형식원리로서의 통일성

　고딕 예술의 기본 형식은 누가(累加, addition)의 형식이다(이 책 1권 386~88면 참조). 하나의 고딕 예술작품이 비교적 독자성을 지닌 여러개의 부분으로 형성되었든 아니면 여러 부분으로 다시 분해될 수 있는 것이든, 표현이 회화적이든 조형적이든 또는 서사적이든 희곡적이든 간에, 이 예술을 지배하는 원리는 항상 집중의 원리가 아니라 확산의 원리며, 종속의 원리라기보다는 병렬의 원리이고, 폐쇄적인 기하학적 원리가 아니라 개방적인 직선의 원리이다. 마찬가지로 그림을 감상하는 사람의 입장에서도 고딕 회화는 하나의 관점에 의해 지배되는 통일성이 없기 때문에, 한폭의 그림이 묘사하고자 하는 현실을 완전히 파악하기 위해서는 시야가 마치 파노라마를 구경하듯 그림의 여러 단계를 거쳐 가야만 한다. 고딕 회화가 이렇게 '연속적' 묘사법을 즐겨 사용하듯이 고딕 연극은 일화적 사건들을 되도록 완전하게 제시하고자 하며, 몇개의 결정적인 상황을 묘사함으로써 줄거리를 종합하려고 하는 대신에 장면과 등장인물 그리고 모티프를 자주 변화시키기를 매우 좋아한다. 고딕 예술에서 가장 중요한 것은 주관적 관점이나 소재를 완전히 파악하고자 하는 조형적 의지가 아니라 예술가와 관람객들이 보기에 지루하지 않은 현실 여기저기에 산재한 테마적인 소재 그 자체이다. 고딕 예술은 보는 이로 하여금 시선을 한 부분에서 다른 부분으로 옮겨가도록 만들며, 이미 언급한 대로 한 묘사에 나타난 개개 부분들을 하나씩 뜯어볼 수 있도록 만든 데 비해, 르네상스 예술은 절대로 세부묘사에 머물지 않고, 한 부분을 전체에서 떼어낼 수 없게 만들 뿐 아니라 모든 부분을 동시에 파악하게끔 한다.[14] 회화에서의 투시도법과 마찬가지로 연극에서는 무엇보다 집중적이고도 시공간적으로 통일된 장면에 의해 동시적인 관조가 가능해진다. 르네상스와 함께 일어나는

공간 개념과 예술관의 변화가 아마 가장 두드러지게 나타나기 시작하는 것은, 전체와 연관되지 못하고 제각기 서 있던 고딕적 무대장면들이 르네상스에 가까워지면 갑자기 예술적 환영(幻影, illusion)을 만들어내는 데 적합하지 않다고 느껴진다는 사실이다.[15] 공간이란 여러 요소가 합쳐진 것이고 이 요소들은 다시 분해될 수 있다고 믿었던 중세에는 한 연극에 나타나는 여러 무대장면을 그대로 병립시켰을 뿐만 아니라 더이상 무대에 있을 필요가 없는 배우들까지도 공연이 다 끝날 때까지 그대로 무대에 머무는 것을 허용하기도 했다. 관중들은 마치 당장의 공연 진행에 관계없는 무대장치를 못 본 척 지나치듯이, 지금 공연되고 있는 연극 장면과 관계없는 배우가 무대에 그대로 있다는 사실도 전혀 개의치 않았다. 그러나 르네상스에 와서는 이렇게 주의력을 분산시킨다는 것은 있을 수 없는 일로 여겨지게 되었다. 이런 전환을 단적으로 말해주는 것은 줄리오 체사레 스깔리제르(Giulio Cesare Scaliger, 1484~1558. 이딸리아의 학자이자 의사로 르네상스 인문주의의 옹호자)의 표현인데, 그는 '등장인물이 무대에서 한번도 퇴장하지 않는다거나 침묵을 지키고 있다고 해서 등장인물을 아예 없는 것으로 간주한다'는 것은 우스꽝스러운 일이라고 말하고 있다.[16] 새로운 예술관에 따르면 예술작품은 그 전체가 하나의 통일체가 되어야 한다. 그림을 보는 관람자가 투시화법에 의해 조직된 화면의 전공간을 한눈에 파악하는 것처럼, 연극을 보는 관객 역시 이제는 한번 척 봐서 전체 무대공간이 한눈에 들어오는 그런 무대를 원하게 되었다.[17] 경험적 시간의 질서를 존중하던 예술관에서 동시적인 예술관으로 발전한 이런 현상은 또한 이제까지 암암리에 인정되어온 '연극의 규약', 궁극적으로는 모든 예술적 환영의 기초를 이루는 그런 '연극의 규약'에 대한 관심이 줄어들고 있음을 뜻하는 것이기도 하다. 왜냐하면 르네상스 사람들이 "서로 관련있는 인물들

이 한 무대에 나란히 서 있으면서도 남이 하는 말을 마치 못 들은 척 행동한다"라는 것은[18] 말도 안 된다고 생각하는 그 자체가 이미 자연주의적 감정이 한결음 더 발전한 징후라고 할 수 있는 동시에, 어느정도는 지금까지의 상상력이 위축되고 있다는 사실을 말해준다는 점도 분명하기 때문이다. 어떻든 르네상스 예술에서 드러나는 총체성의 인상, 다시 말하면 진실하고 그 자체로 이미 완결된 자율적 세계라는 인상과 중세에서보다 더 큰 박진감은 이 묘사의 통일성에 힘입은 것이었다. 예술적 현실묘사의 진실성, 신빙성 그리고 설득력은 대개의 경우에 그렇듯 여기서도 묘사된 개개 부분이 외적 현실과 일치하는가 여부보다는 오히려 묘사된 전체의 내적 논리와 묘사된 부분들이 서로 일치하는가 여부에 더 많이 좌우되는 것이다.

중세와 르네상스의 연속성

이딸리아는 경제적 합리주의로 유럽 자본주의 발전의 서두를 장식했던 것처럼 예술에서도 통일성의 원리에 의해 유럽 르네상스와 고전주의 발전의 시초를 이루었다. 이는 전성기 르네상스와 매너리즘이 전유럽적 운동이었던 것과 달리, 초기 르네상스는 본질적으로 이딸리아의 운동이었기 때문이다. 새로운 예술문화가 이딸리아에서 처음 출현하게 된 것은 이 나라가 경제적·사회적으로 서구 여러 나라보다 한발짝 앞서 있었던 덕분이다. 즉 경제부흥이 이곳에서 시작되었고 재정과 운송기술 면의 이점 때문에 십자군 원정도 여기서 조직되었으며,[19] 중세 길드조직의 이상에 맞서 새로운 자유경쟁 경제가 발달하고, 유럽 최초로 은행제도가 생긴 곳도 이딸리아였다.[20] 그뿐만 아니라 이딸리아에서는 북유럽의 다른 나라들보다 봉건주의와 기사제도가 덜 발달하고 지주귀족이 일찍부터 도

시에 정착해 도시 금융귀족에 완전히 적응, 동화함으로써 유럽의 어느 나라보다도 먼저 도시 시민계급의 사회적·정치적 해방이 이루어졌기 때문이다. 그밖에도 이딸리아에서 새로운 예술문화가 싹튼 가장 큰 이유 중의 하나로 다른 유럽 국가에 비해 고대 문화유산이 잘 보존되어 여기저기 남아 있었기 때문에 고대 전통과의 관계가 완전히 두절되지 않았다는 사실을 들 수 있다. 두루 알다시피 르네상스의 성립에 관한 학설들은 바로 이 요인에 아주 큰 의의를 부여하고 있다. 한마디로 정의하기 어려운 이 새로운 양식의 시초를 단일하고 직접적인 외부 영향 탓으로 돌릴 수만 있다면야 그보다 더 간단한 일이 세상에 어디 있겠는가! 그러나 이 학설이 잊고 있는 것은 외부적·역사적 영향이 결코 정신적 변화의 최종 원인이 될 수 없다는 사실, 하나의 외적 영향이 그 효력을 발휘하기 위해서는 이런 외적 영향을 수용할 조건이 이미 주어져 있어야 한다는 사실이다. 바꿔 말하면 외적 영향과 함께 여러 현상들이 현실로 나타나게 되는 근거는 외적 영향 그 자체만으로 해명될 수 있는 것이 아니라, 왜 이 현상이 어느 시기에 와서 현실화되느냐 하는 문제, 즉 현실성 그 자체가 밝혀져야만 한다. 따라서 고대문화가 어느 시기부터 종전과 다른 영향력을 끼치기 시작했다면, 우리가 먼저 짚고 넘어가야 할 것은 도대체 무엇 때문에 이때 이런 변화가 일어나기 시작했으며, 왜 사람들이 동일한 대상에 대해서 종전과 다른 태도를 취하게 됐는가 하는 점이다. 그러나 이 문제는 우리가 서두에서 제기한 질문, 즉 르네상스가 왜 중세와 다르며 어떤 점에서 다른가 하는 질문만큼이나 범위가 넓고 정확하게 표현하기 힘들며 쉽사리 해답을 얻을 수 없는 것이다. 르네상스 초기의 고대문화 수용은 단지 하나의 징후에 지나지 않는다. 다시 말하면 르네상스 초기에 고대문화 수용이 가능했던 것은, 기독교 초기에 고대문화가 거부되었을 때와 마찬

가지로 그럴 만한 사회적 전제조건이 이미 주어져 있었기 때문이다. 그렇다고 해서 우리는 르네상스의 고대문화 수용이 가지는 징후적 의미 자체를 너무 높이 평가해서도 안된다. 르네상스의 담당자들이 재생(再生)이라는 획기적인 시대의식과 고대문화의 정신을 새롭게 한다는 감정을 갖고 있긴 했지만, 이런 감정은 이미 뜨레첸또 예술에서도 나타났던 것이다.[21] 그러므로 단떼와 뻬뜨라르까를 르네상스에 속한다고 주장할 게 아니라, 고대 옹호론의 반대자들이 그랬듯이 재생이라는 감정의 연원을 중세에까지 소급해서 찾고 중세와 르네상스의 연속성을 연구하는 쪽이 더 바람직할 것이다.

르네상스의 연원이 중세에서 비롯한다고 주장하는 저명한 학자들은 프란체스코회(Ordo Fratrum Minorum, 이 책 1권 379면 참조) 운동이 르네상스에 결정적인 영향을 끼쳤다고 간주하고, 특히 단떼와 조또 그리고 뒤이어 등장하는 대가들에게서 나타나는 서정시적 감수성과 자연에 대한 감정 그리고 개인주의를 성 프란체스꼬로 대표되는 새로운 종교감정의 주관주의 및 내면성과 결부하면서, 15세기의 고대의 '발견'이라는 것이 기존에 전개되고 있던 발전과정에 하나의 단절을 가져왔다는 주장을 반박하고 있다.[22] 르네상스와 중세 기독교 문화가 밀접한 관련을 맺고 있고 근대로의 이행이 바로 중세와 이어진다는 사실은 다른 전제에서 출발한 이론들도 지적하고 있는 바다. 콘라트 부르다흐(Konrad Burdach)는 르네상스의 이른바 이교도적인 특징을 하나의 신화에 불과하다고 규정하고 있고,[23] 카를 노이만(Carl Neumann)은 르네상스는 "중세 기독교 교육이 이루어놓은 거대한 정신적 힘"에 의존하고 있으며 15세기의 개인주의와 사실주의가 실은 "성년에 이른 중세적 인간들의 마지막 발언"이라고 말할 뿐만 아니라, 나아가 고대 예술과 문학의 모방이란 일찍이 비잔띤에서 문화의 경직

상태를 초래했던 것처럼 르네상스에서도 문화를 촉진하는 역할을 했다기보다는 오히려 르네상스 문화의 발전을 저해하는 요소가 되었다고 주장하고 있다.[24] 루이 꾸라조(Louis Courajod)는 심지어 르네상스와 고대의 내적 연관을 일절 부정하면서 르네상스란 프랑스와 플랑드르의 고딕 예술이 자연적으로 부흥한 것이라고까지 주장한다.[25] 그러나 이들 연구자 역시 르네상스가 중세와 직접적으로 연결된다는 것은 인식하고 있지만, 이 두 시대의 상호관계가 경제적·사회적 발전의 연속성에 바탕을 두고 있다는 사실은 인지하지 못하고 있다. 즉 헨리 토데(Henry Thode)가 강조한 프란체스코회의 정신, 노이만이 강조한 중세적 개인주의, 그리고 꾸라조가 강조한 자연주의 등이 하나같이 중세 자연경제에 종말을 고하면서 유럽 사회의 모습을 변모시킨 저 사회적 동력에 근원을 두고 있었다는 사실을 인식하지 못하고 있는 것이다.

르네상스의 합리주의

실제로 르네상스는 자본주의적 경제·사회제도로 나아가고 있던 중세적 발전경향을 이때부터 전유럽의 정신적·물질적 생활을 지배하기 시작하는 합리주의라는 방향으로 심화시키고 있을 따름이다. 예술의 규범이 되는 통일성의 원리, 통일적 공간감정, 비례의 통일적 기준, 하나의 모티프에 집중된 묘사의 제한, 한눈으로 파악할 수 있는 구도의 통일적 종합은 이 합리주의 정신에 상응한다. 이 특징들은 동시대 경제에서 보이는 계획성·목적성·타산성처럼 계산할 수 없고 통제할 수 없는 일체의 것에 대한 혐오를 말해주는 것이기도 하다. 예술작품의 이 원리들은 또한 그 당시 노동의 조직화, 교역기술, 신용제도, 복식회계 그리고 국가 통치방식과 외교, 전쟁 수행에서 관철되고 있던 동일한 정신의 소산이다.[26] 모

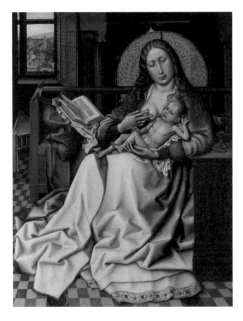

로베르 깡뺑 「런던의 마리아상」, 1440년경.
난로 가리개라는 사물을 성모의 후광처럼
사용한 이 작품은 합리주의의 새 시대를 알
리는 신호탄이다.

든 예술의 발전은 대규모로 행해지는 전반적인 합리화 과정의 일부로 이
루어지고, 비합리적인 것은 더이상 영향력을 발휘하지 못하게 된다. 개개
부분이 전체와 논리적으로 합치하고, 관계가 수적으로 표현될 수 있을 만
큼 엄격한 조화를 이루며, 인물과 공간의 관계에서, 그리고 공간의 부분
들 상호 간에 모순이 배제될 때 비로소 사람들은 '아름답다'는 미적 감정
을 갖는다. 투시도법이 공간의 수학화이고 비례의 원리가 하나의 묘사 속
에 나타난 형상들의 체계화이듯이, 예술적 질을 말하는 일체의 규준은 점
차 이성적인 근거에 종속되고, 예술법칙들은 하나같이 모두 합리화되었
다. 이 합리주의는 물론 이딸리아 예술에만 국한된 것이 아니고 북쪽 지
역에서도, 이딸리아에서보다 좀 통속적인 양상을 띠기는 해도 더욱 명확
하고 소박한 모습으로 나타난다. 이딸리아 밖의 새로운 예술관을 단적으

로 말해주는 하나의 예가 있다면 그것은 로베르 깡뺑(Robert Campin)의 「런던의 마리아상」으로, 이 마리아상의 배경에는 난로 가리개가 있는데 이 난로 가리개의 윗부분은 동시에 성모 마리아의 후광을 형성하는 데 쓰이고 있다. 여기서 화가는 비이성적·비현실적 요소를 일상 현실과 일치시키기 위해 형태의 우연한 일치를 이용하고 있는데, 비록 그가 난로 가리개라는 감각적 사물의 실체와 마찬가지로 후광이라는 초감각적 현실을 굳게 믿긴 하지만, 이 초감각적 현상에 자연주의적 동기를 부여함으로써 자기 작품의 매력을 높일 수 있다고 믿고 있다는 사실 자체는, 비록 갑자기 시작된 것은 아니지만 새로운 시대가 다가오고 있음을 알리는 신호라고 할 수 있을 것이다.

02_ 꽈뜨로첸또의 시민예술과 궁정예술의 감상자층

르네상스의 예술감상자층을 구성하는 것은 도시의 시민계급과 왕후들이 살던 궁정사회다. 이 두 그룹이 대표하는 예술적 취향은 근본적으로는 서로 다르지만, 많은 면에서 공통점이 있다. 한편으로는 고딕의 궁정적 요소들이 부르주아 예술에 계속 영향을 미치고 있고, 신분이 낮은 계급에게도 그 매력을 전적으로 상실한 적이 없던 기사적 생활양식이 부활하자 시민계급은 궁정적 취향을 가진 예술형식을 새로이 받아들이게 된다. 그런가 하면 다른 한편에서는 궁정의 귀족들도 시민계급의 사실주의와 합리주의에 담을 쌓을 수는 없었으므로, 그들 역시 도시생활에 근원을 두고 발전하기 시작하는 새로운 세계관과 예술관을 정립하는 데 하나의 역할을 담당하게 된다. 그리하여 꽈뜨로첸또 말기에 가서는 도덕적·시민적

예술과 기사적·낭만적 예술이 서로 뒤엉켜서 피렌쩨 예술처럼 철저히 시민적인 예술까지도 다소는 긍정적 성격을 띠게 된다. 그러나 이런 예술현상은 전반적인 사회발전과 상응해서 나타날 뿐이며, 도시적 민주주의에서 군주적 절대주의로 나아가는 정치적 과정을 말해주는 것이다.

중세 말기 이딸리아의 계급투쟁

이미 11세기에 이딸리아에서는 그때까지 주위를 둘러싸고 있던 봉건영주들로부터 독립한 베네찌아, 아말피(Amalfi), 삐사(Pisa), 제노바 등의 조그만 해안 도시공화국이 생겨났다. 12세기에는 밀라노, 루까(Lucca), 피렌쩨, 베로나 같은 많은 자유도시가 탄생했고, 이 도시들은 사회적으로 아직 크게 분화되지는 않았으나 상공업을 영위하는 시민들이 동등권을 가지고 이 동등권의 원칙에 입각해 도시가 운영되었다는 점에서 소국가(小國家) 형태를 갖추고 있었다. 그러나 오래지 않아서 이 자유도시국가들과 그들을 둘러싼 봉건영주들 간에 싸움이 일어났고, 우선은 시민계급의 승리로 끝이 났다. 이에 따라 지주계급은 이제 도시로 이주해서 도시 주민의 경제·사회조직에 적응하려 노력하게 된다. 그러나 이와 거의 때를 같이하여 이제까지보다 더 가열한 싸움이 시민계급과 귀족 간에 벌어졌는데, 이 싸움은 좀처럼 끝나지 않았다. 이 싸움은 이중적인 의미의 계급투쟁이었는데, 한편으로는 시민계급 상층부와 하층부 간의 투쟁이었고, 다른 한편으로는 프롤레타리아트와 전체 시민계급 간의 투쟁이었다. 도시 주민들은 그들 공동의 적, 즉 귀족계급과 싸울 때는 의견이 일치했으나 이제 귀족계급과의 투쟁에서 승리를 거두자 분열하기 시작해 여러 이해집단으로 갈라져서 서로 원수처럼 싸우게 되었다. 원시적 단계의 민주정도 12세기 말엽에 이르면 군사독재로 변모한다. 우리는 이 발전의 원인이

어디에 있는지에 대해서 아직도 자세히 알지 못한다. 이 투쟁이 귀족들 상호 간의 마찰과 불화에 기인하는지 아니면 시민계급 내부의 계급투쟁에서 온 것인지, 또는 이 두 요소가 합쳐져서 초계급적·범국민적 권위로서 뽀데스따(podestà, 중세 이딸리아 도시의 행정관)의 임명을 불가피하게 만들었는지에 대해서는 확실히 알 수 없다. 아무튼 한가지 확실한 것은 일정한 기간 계급투쟁이 있고 난 다음 곧이어 이딸리아 곳곳에 독재정권이 들어섰다는 사실이다. 독재자들의 출신성분은 매우 다양했다. 페라라(Ferrara)의 에스떼(Este) 일가 같은 독재자들은 역대 지방왕족의 성원이었고, 밀라노의 비스꼰띠(Visconti)는 총독이었으며, 비스꼰띠의 후계자인 프란체스꼬 스포르짜(Francesco Sforza)처럼 용병대장이었거나, 포를리(Forlì)의 리아리오(Riario)나 빠르마(Parma)의 파르네세(Farnese)가처럼 세력 있는 문벌 출신도 있었고, 피렌쩨의 메디치(Medici)가와 볼로냐의 벤띠볼리(Bentivogli)가, 뻬루자(Perugia)의 발리오니(Baglioni)가처럼 덕망 있는 시민계급에서 나오기도 했다. 13세기에 와서는 이딸리아의 많은 곳에서 전제군주의 지배권이 세습되었다. 일부 지방, 특히 피렌쩨와 베네찌아에는 적어도 형식상으로는 옛날의 공화국 헌법이 남아 있었으나 씨뇨리아 체제(signoria, 14~15세기 이딸리아 도시국가에서 국가 내 파벌과 외부 위협에 대응하기 위해 성립한 집단통치체제)의 정비와 더불어 과거의 자유는 종말을 고했다. 자유시민공동체는 이제 낡은 정치형태로 변하고 말았다.[27] 도시 시민계급은 경제활동에 몰두하느라 직접 병역에 참가할 틈이 없었고 또한 그런 일에 익숙하지 않았기 때문에 군 복무나 전쟁 수행은 전쟁 청부업자나 직업군인인 용병대장과 용병들에게 위임했다. 그리하여 군의 직간접적 통솔권은 어느 도시에서나 도시귀족인 씨뇨리아들이 행사하게 되었다.[28]

당시까지도 아직 왕조가 성립하지 않았거나 애초부터 궁정생활이 발

달하지 않은 많은 이딸리아 도시들의 상황을 아는 데는 피렌쩨의 상황 전개가 하나의 좋은 예가 될 수 있다. 그것은 반드시 다른 도시보다 피렌쩨에서 더 일찍이 자본주의적 경제형태가 나타났다든가, 아니면 여기서 자본주의 발전단계가 더 뚜렷이 부각되었다든가, 또는 이 발전과 항시 결부되어 있는 계급투쟁의 원인이 어느 도시보다도 더 명확하게 나타났기 때문은 아니다.[29] 그것은 무엇보다도 비슷한 구조를 가진 다른 어느 도시들보다도 피렌쩨에서 시민계급이 어떤 방식으로 길드를 매개로 하여 국가권력을 장악했으며, 어떻게 해서 그들이 장악한 정치권력을 이용해 자신들의 경제적 기반을 더욱 확장했는가 하는 역사적 과정을 더 명확하게 추적할 수 있기 때문이다. 프리드리히 2세(Friedrich II, 재위 1215~50)가 죽은 후 길드는 겔프파(Guelfi, 12~15세기에 격화된 로마 교황과 신성로마제국의 대립에서 교황을 지지한 당파. 교황파라고도 함)의 비호 아래 자치도시의 권력을 장악해 뽀데스따로부터 정부 통치권을 빼앗았다. 이로써 생겨난 것이 이른바 제1시민(primo popolo)계층으로서, 이들은 막스 베버(Max Weber)의 표현에 따르면 "최초의 자각한 비합법적 혁명정치단체"였는데,[30] 이 집단의 대표자는 선거를 통해 뽑았다. 이 대표자는 형식적으로는 뽀데스따에 종속되어 있었으나 실제로는 국가에서 가장 영향력이 큰 행정관이었다. 그는 민병 통솔권과 말썽 많은 세금문제에 관한 최종 결정권을 가지고 있었을 뿐 아니라, 귀족의 횡포에 대한 탄원이 들어올 경우에도 거의 빠짐없이 시민을 돕고 치안을 확보, 감시하는 일종의 호민관 역할을 했다.[31] 이로써 지금까지 무기를 갖고 있던 문벌귀족의 지배가 무너지고 귀족들은 공화국 권력에서 밀려나게 되었다. 이런 길드의 정치화는 유럽 근대사에서 시민계급 최초의 결정적 승리를 뜻하는 것으로, 이 승리는 전제정치에 대한 그리스 민주주의의 승리를 상기시킬 정도의 중요한 역사적 사건이다. 10년

후에 귀족들이 빼앗긴 권력을 되찾는 데 성공하긴 하지만 대세는 언제나 시민계급에게 유리했고, 그들은 대세에 순응하는 것만으로도 귀족과의 치열한 투쟁에서 번번이 어려운 고비를 넘길 수 있었다. 1260년대 말에 이르면 새로운 금융귀족과 세습귀족 간에 최초의 동맹이 이루어지는데, 이로써 앞으로 피렌쩨 역사의 주된 역할을 담당할 상층 부호집단의 지배가 준비되었던 것이다.

길드를 둘러싼 투쟁

1280년경에는 이미 상층 시민계급이 권력을 완전히 장악하고 이 권력을 주로 길드의 쁘리오르(prior, 중세 이딸리아 도시공화국의 행정장관)들의 기구를 통해 행사했다. 이 기구는 국가의 모든 정치기구와 행정기구를 망라한 단일한 통치기구였다. 이 기구가 형식상으로 길드를 대표하는 기관인 만큼, 우리는 피렌쩨를 길드도시라고 규정해도 좋을 것이다.[32] 다시 말하면 경제협동체로서의 길드가 그 사이 '정치적 길드'로 변모한 셈이다. 실제적인 의미의 공민권은 이때부터는 공인된 조합에의 소속 여부에 따라 결정되었다. 따라서 아무런 직업조합에도 속해 있지 않은 시민은 결코 완전한 의미의 공민이 될 수 없었다. 부호들까지도 시민적 직업을 갖지 않거나 형식상으로나마 길드에 가입하지 않으면 처음부터 길드 쁘리오르의 기구에 참여하는 길이 막혔다. 그러나 완전한 시민이라고 해서 모두가 정치적으로 동등한 권한을 가진 것은 아니었다. 길드의 지배권은 7개의 중요한 길드를 통해 연합세력을 이룬 자본가 부호들의 독재에 맡겨져 있었다. 그러나 어떻게 해서 길드 사이에서 순위와 등급이 생겨났는지 우리는 잘 알지 못한다. 피렌쩨 경제사의 문헌자료가 시작되는 시기는 이미 길드의 분화가 이루어지고 난 후이기 때문이다.[33] 아무튼 피렌쩨의 경제적 대립

관계는 대부분의 독일 도시에서처럼 길드와 조직화되지 못한 도시 부호들 사이에서가 아니라, 직종이 상이한 길드들 사이에서 일어났다.[34] 북유럽 나라들에 비하면 피렌쩨의 부호들은 처음부터 도시 중산계층처럼 엄격하게 조직되어 있었다는 이점을 갖고 있었다. 그들은 대규모 상공업과 은행업을 통합해 길드를 조직했고, 이 길드를 일종의 기업가연합으로 발전시켰으며, 나아가서는 트러스트를 만들어 시장을 통제했다. 이런 길드 조직이 사회에서 우위를 차지하자 상층 시민계급은 길드조직이 동원할 수 있는 모든 기구를 동원해 하층계급을 억눌렀고, 무엇보다도 노동자의 임금을 낮추는 데 성공했다.

14세기는 길드를 장악한 중산층과 길드 밖으로 밀려난 노동자들 사이에 일어난 수많은 계급투쟁으로 점철된 시기이다. 임금노동자계급은 그중에서도 단결금지 규정 때문에 가장 심한 타격을 받았는데, 이 시기의 노동자들에게는 그들의 이익을 옹호하는 일체의 집단행동이 저지되었고 파업이나 그 비슷한 어떤 행동도 혁명적 행위라는 낙인이 찍혔다. 이제 노동자는 계급국가에서 완전히 권리를 빼앗긴 피지배자가 되었고, 이 계급국가 속에서 자본은 도덕적 양심에 조금도 구애받지 않고 유럽 역사에서 그 앞뒤를 통틀어 봐도 유례가 없을 만큼 무자비하게 지배력을 행사했다.[35] 이런 상황은 당시 진행 중이던 투쟁이 하나의 계급투쟁이었다는 데 대한 인식이 전혀 없었고, 노동자들을 하나의 사회계급으로 파악하지 못하고 프롤레타리아트를 단순히 '빈민들' 즉 '언제나 있게 마련인' 가난한 사람들로 정의했기 때문에 더욱 절망적인 것이었다. 부분적으로 이런 노동자의 억압에 힘입어 나타난 것이 1328~38년에 절정을 이룬 경제번영이었다. 그러나 뒤이어 바르디(Bardi)가와 뻬루찌(Peruzzi)가가 도산했고 이어서 심한 재정위기와 전반적인 불황이 닥쳐왔다. 과두정치는 거의 회

복 불가능할 정도로 권위를 상실했고, 따라서 처음에는 '아테네 공'(duke of Athenae, 1342~43년 피렌쩨를 통치한 브리엔의 꽐띠에리 6세Gualtieri VI di Brienne) 독재에 굴복했다가 나중에는 평민들에 의한, 본질적으로는 소시민계급에 의한 지배 — 그런 정권은 피렌쩨에서 처음 있는 일이었다 — 에 무릎을 꿇을 수밖에 없었다. 시인과 문필가 들은 왕년의 아테네에서처럼 또다시 구귀족계급 편에 붙어서 — 그 대표적인 예가 보까치오와 필리뽀 빌라니(Filippo Villani)인데 — 가장 경멸적인 어조로 장사치와 장인(craftsman) 들의 정권을 비난했다. 이 소시민계급의 정권이 성립한 후부터 치옴삐(ciompi) 반란이 진압될 때까지의 40년간은 피렌쩨 역사에서 실질적인 민주정치가 이루어진 유일한 시대지만, 이 시대는 긴 금권정치 기간 사이에 잠깐 등장하는 하나의 짧은 간주곡 같은 것이었다. 물론 이 시기에도 오로지 중산층의 의지만이 실현되었을 뿐, 대중의 대부분을 이루고 있던 노동자계급은 사실상 여전히 파업이나 반란에 호소하는 길밖에 없었다. 1378년의 치옴삐 반란은 이런 혁명적 운동 중에서 우리가 비교적 상세히 알고 있는 유일한 것이자 가장 중요한 것이다. 이 반란에 의해서 처음으로 경제민주주의의 기본 조건들이 실현되었다. 민중은 길드 쁘리오르들을 내쫓고 노동자계급과 소시민계급을 대표하는 3개의 새로운 길드를 만들어 하나의 민중정권을 세웠는데, 이 정권은 무엇보다도 먼저 세금을 다시 할당, 조정하는 일부터 시작했다. 이 반란은 본래 제4신분의 봉기였고 일종의 프롤레타리아트 독재를 지향한 반란이었지만[36] 겨우 2개월을 넘기고 상층 시민계급과 결탁한 온건주의자들에 의해 진압되었다. 그러나 하층계급은 이 반란 덕분에 그후 3년 동안은 계속 적극적으로 정치에 참여할 권한을 보장받을 수 있었다. 이 시대 역사가 우리에게 증명해주는 것은 프롤레타리아트의 이익이 부르주아지의 이익과 병행할 수 없다는 사실

뿐만 아니라, 이미 노후한 길드조직의 테두리 안에서 생산양식의 혁명적 변화를 수행하려는 것이 노동자계급의 입장에서 보면 얼마나 중대한 과오였는가 하는 점이다.[37] 도시의 대상공업자들은 길드조직이 경제발전을 저해하는 제도임을 훨씬 빨리 알아차렸고, 따라서 이들은 길드조직의 지배에서 벗어나려고 노력했다. 그 결과 길드는 그때까지의 정치적 역할은 점점 줄어드는 대신 문화적 역할은 갈수록 더 많이 맡게 되었으며, 그리하여 결국 길드는 자유경쟁의 희생물이 되어 완전히 없어지게 되었다.

메디치가의 지배

이 민중정부가 진압되고 난 뒤의 피렌쩨는 치옴삐 반란 이전의 상태로 되돌아가야 할 상황에 처했다. 다시 지배권을 장악한 것은 이른바 '뽀뽈로 그라소'(pòpolo grasso, 대시민)들이었다. 이전과 비교해서 한가지 차이가 있다면 이제는 정치권력을 전체 시민계급이 아니라 몇몇 부유한 집안이 행사하고 또한 그들이 장악한 권력이 더이상 심각하게 위협받지 않게 되었다는 점이다. 이로부터 한 세기 동안 이들 부호집단은 그들이 위험하다고 느끼고 혁명적 운동이라고 간주되는 일체의 정치적 운동은 지체 없이, 그것도 크게 힘들이지 않고 진압했다.[38] 알베르띠(Alberti)가, 까뽀니(Capponi)가, 우짜노(Uzzano)가, 알비찌(Albizzi)가와 이들 가문의 추종자들의 비교적 단기간에 걸친 지배가 끝난 후에 드디어 권력을 잡은 것은 메디치가였다. 메디치가 지배하에서는 중산층의 일부가 여전히 적극적인 정치적 권한을 가지고 경제적 특권을 누리며 정부권력의 주축을 형성해 적어도 시민계급의 테두리 안에서는 어느정도 사회정의를 실현했으며, 대체로 나무랄 데 없는 수단으로 정치를 하기는 했지만, 종전과 같은 의미의 민주주의라는 말은 이제 떳떳하게 사용할 수 없었다. 처음부터 매우

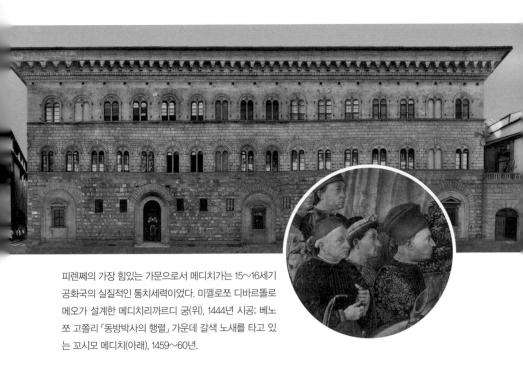

피렌쩨의 가장 힘있는 가문으로서 메디치가는 15~16세기
공화국의 실질적인 통치세력이었다. 미껠로쪼 디바르똘로
메오가 설계한 메디치리까르디 궁(위), 1444년 시공; 베노
쪼 고쫄리 「동방박사의 행렬」 가운데 갈색 노새를 타고 있
는 꼬시모 메디치(아래), 1459~60년.

제한되어 있던 민주주의는 메디치가 지배하에서는 그 내용이 더욱더 엉
성하고 빈약해져서 본래의 의미를 상실했다. 이제 기본법은 지배계급의
이익을 위해서도 변동되는 일이 없이 오히려 악용되었으며, 투표함은 조
작되고 관리들은 매수되거나 공갈·협박을 받아서 길드 쁘리오르들은 이
리저리 밀려다니는 꼭두각시 신세를 면치 못했다. 여기서 '민주주의'라
고 불리는 것은 문벌사회의 우두머리가 지배하는 일종의 비공식적인 독
재에 지나지 않았고, 이 가문의 우두머리는 겉으로는 단지 한 사람의 시
민을 자처했으나 실제로는 비개인적·형식적 공화국이라는 가짜 간판 뒤
에 본래의 모습을 숨기고 있었다. 1433년 꼬시모 메디치(Cosimo Medici)는
정적(政敵)들에 의해 추방되어 피렌쩨 역사에서 너무나 잘 알려진 사건인

망명길에 올랐다. 그러나 그는 다음해에 망명에서 돌아와 그후부터는 아무런 방해도 받지 않고 다시 절대권력을 행사하였다. 그는 그전에 이미 두번이나 역임했던 도시 행정장관(gonfalonière)직에 또다시 자신이 선출되도록 해서 2개월 동안 재임했다. 총 6개월간 그 자리에 있었던 것이다. 그는 막후에서 자신의 부하들을 내세워 통치하면서 특별한 공식 칭호나 직위나 권위 없이도 순전히 비합법적인 수단으로 피렌쩨를 지배했다. 15세기에 이르러 피렌쩨에서는 과두정치에 뒤이어 드디어 위장된 형태의 군주정치가 생겨났는데, 그후부터는 곧 실질적인 군주정치가 아무런 마찰도 없이 순조롭게 등장할 수 있게 되는 것이다.[39] 메디치가가 정적과의 투쟁에서 소시민계급과 손을 맞잡았다고 해서 그들의 위치에 본질적인 변화가 온 것은 아니다. 메디치가의 지배는 비록 겉으로는 가부장적 형태를 취하고 있었지만 그 본질에서는 종전의 과두정치보다 오히려 더 파당적이고 전횡적이었다. 국가는 단순히 특정 개인의 이해를 대변하는 기관에 지나지 않았다. 우리가 꼬시모의 '민주주의'라고 말하는 것도 따지고 보면 단순히 자기 대신 남을 앞세워 통치하고, 이 목적을 위해서 젊고 새로운 인재들을 등용했다는 뜻일 뿐이다.[40]

| 자본주의의 발전

비록 주민들 대부분에게는 강요된 평화와 안정이기는 했지만 15세기 초반부터 이런 평화와 안정 속에서 피렌쩨는 새로운 번영기를 맞이했고, 이 번영은 꼬시모 재임 중에는 이렇다 할 위기 없이 그런대로 순조롭게 지속되었다. 여기저기서 산발적으로 노동자 파업이 없었던 것은 아니지만 규모가 그렇게 크지도 않았고 오래가지도 않았다. 이때 피렌쩨는 경제적 잠재력이 최대한도로 개발되어 번영의 정점에 도달한다. 매

년 16,000필의 옷감을 베네찌아로 수출했고, 이를 위해 피렌쩨의 수출업자들은 그들이 정복한 삐사 항구와 1421년 이후 100,000굴덴(금화의 단위로 13세기에 피렌쩨에서 처음 발행했고 이후 네덜란드에서도 쓰였다)을 주고 사들인 리보르노(Livorno) 항구를 이용했다. 피렌쩨가 온통 승리감에 들뜨고, 사업으로 부를 축적한 지배층이 왕년의 아테네 시민계급처럼 자신들의 부와 권력을 과시하려 한 것은 충분히 이해되는 일이다. 로렌쪼 기베르띠(Lorenzo Ghiberti)는 1425년 이래 피렌쩨 세례당의 화려한 동쪽 현관문을 만들었고, 브루넬레스끼는 피렌쩨가 리보르노 항구를 사들인 해에 피렌쩨 대성당의 돔 건축계획을 완수하도록 위촉받았다. 피렌쩨 시민들은 그들의 도시를 제2의 아테네로 만들고자 했다. 피렌쩨 상인들은 점차 오만불손해져서 이제는 외국과의 의존관계에서 완전히 탈피해 자급자족적인 경제체제, 즉 증가하는 생산에 맞게 국내 수요를 확대하는 경제정책을 수립하려고 했다.[41]

이딸리아는 13세기와 14세기를 지나면서 자본주의의 기본 구조에서 하나의 본질적인 변화를 겪었다. 원시적인 영리추구 대신 합목적성·계획성·타산성이 더 지배적이 되었고, 처음부터 영리경제의 근간을 이루었던 합리주의 정신은 이제 더욱 철저해졌다. 선구자적인 기업가정신은 초기의 낭만적·모험가적·약탈자적인 성격을 탈피하여 한때의 정복자가 이제는 조직가 겸 계산가, 즉 조심스럽게 계산하고 신중하게 사업을 계획하는 상인이 되었다. 르네상스 경제의 새로운 점은 합목적성 그 자체라든가 한층 더 목적에 부합하는 더 나은 생산방법이 알려지는 즉시 재래적인 생산방법을 포기할 태세가 되어 있었다는 사실 자체가 아니라, 재래의 전통까지도 주저없이 희생시키는 철저함과 일체의 경제생활 요인을 수적으로 계량화해서 장부에 기입하는 비정할 정도의 객관성에 있다. 상품 유통

이 증가해 생겨난 여러 경제문제를 해결할 수 있었던 것은 이 철저한 합리화 과정 덕분이었다. 생산량 증대를 위해서 노동력의 한층 집약적인 이용과 분업의 발전 및 노동방법의 점진적인 기계화가 요구되었다. 여기서 기계화라 함은 기계의 도입만이 아니라 인간 노동의 비인격화, 노동자를 그가 이룬 성과에 의해서만 평가하는 면까지도 말하는 것이다. 이 새로운 시대의 경제사상을 가장 잘 나타내는 것이 바로 비정한 물질주의적 사고방식인데, 이 사고방식은 인간을 그의 성과로, 그의 성과를 화폐가치(임금)로 환산해서 양자를 동일시한다. 바꿔 말하면 노동자를 단순히 투자와 수익성, 이익 가능성과 손실 가능성, 그리고 차변(借邊)과 대변(貸邊)이라는 복잡한 체계 속의 일부분으로 생각하는 것이다. 이 시대의 합리주의를 가장 단적으로 말해주는 것은 이전에 도시경제의 본질을 이루었던 수공업적 성격이 이제는 완전히 상업적인 성격을 띠게 되었다는 사실이다. 이 상업화 과정의 본질은 기업가의 활동에서 점차 손으로 하는 일이 적어지고 그 대신 계산적이고 추론적인 요소가 우위를 차지하게 된다는 사실뿐 아니라,[42] 기업가가 새로운 가치를 만들어내기 위해서 반드시 새로운 상품을 만들어야 할 필요는 없다는 자본주의 경제원칙을 인식하고 있다는 데 있다. 당시의 새로운 경제정신에서 가장 특기할 만한 것은 그때그때 상황에 따라 변하는 시장가치라는 허구적인 존재양식에 대한 기업가들의 이해에서 찾아볼 수 있다. 즉 한 상품의 가치가 전혀 불변하는 것이 아니라 항상 기복이 있으며, 상품의 가치가 오르내리는 것은 상인의 주관적 선의나 악의에 의해서가 아니라 일정한 객관적인 상황정세에 따른다는 인식이 그것이다. '공정한 가격'이라는 개념과 이자에 대한 그들의 거리낌에서 볼 수 있듯이 중세인들은 가치를 하나의 실제적이고 언제나 고정되어 있으며 상품에 이미 내재된 성질로 간주했다. 그러나 경제의

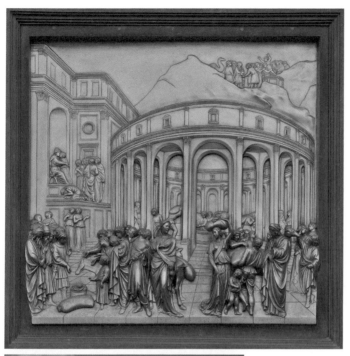

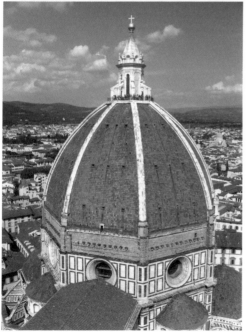

평화와 안정 속에 번영의 정점을 달리던 피렌쩨 시민들은 자신들의 부와 권력을 과시하려 했다. 로렌쪼 기베르띠 「천국의 문」 가운데 '요셉과 형제들', 1435년.

시민들은 피렌쩨를 전성기의 아테네처럼 만들고자 했다. 브루넬레스끼가 설계한 싼따마리아델피오레 성당(피렌쩨 대성당)의 돔, 1420~36년.

상업화가 진행됨에 따라 르네상스인들은 비로소 상품가치의 실제적인 기준과 그 상대성, 그리고 도덕과 상관없는 가치의 성격을 발견하게 된 것이다.

르네상스의 자본주의 정신을 구성하는 요소는 영리추구욕과 이른바 '중산층의 미덕' 그리고 욕심과 근면, 절약성과 정직성이다.[43] 그러나 그들의 이 새로운 미덕체계도 사실은 보편적인 합리화 과정의 또다른 표현에 불과하다. 부르주아 미덕의 특징으로 꼽히는 사회적 신용이라는 것도 따지고 보면 그들이 합리적 공리성을 고려한 데에서 나온 것이고, 존경할 만한 인격이라는 것도 상거래의 연대책임과 신용으로 이해했으며, 성실이란 다름 아닌 신용능력을 뜻하는 것이었다. 꽈뜨로첸또 후반기에 이르러서야 합리적 생활태도의 원칙이 금리생활자의 이상으로 바뀌어가는데, 이때부터 시민계급의 생활은 봉건귀족의 생활방식과 비슷한 양상을 띠기 시작한다. 이 발전은 세 단계를 거쳐 이루어진다. '자본주의의 영웅시대'에 나타나는 기업가는 호전적인 정복자 유형인데, 이들은 비교적 안정된 중세의 경제적 테두리에 안주하지 못하고 독자적으로 모험에 나서는 사람들이다. 이런 유형의 시민계급은 그들과 적대관계에 있는 귀족이나 라이벌 관계에 있는 자치도시, 아니면 그들에게 비우호적인 항구도시에 대항해서 실제로 무기를 들고 싸웠다. 그러나 이 투쟁이 어느정도 소강상태로 들어서고 상품 유통이 확실한 경로를 통해 원활하게 이루어짐으로써 생산의 체계화와 향상이 가능해지고 또 필요하게 되자 초기의 낭만적 특성은 점차 자취를 감추었다. 이에 따라 그들의 생활도 철저히 합리적인 생활계획에 따라 제어되었다. 그러나 그들이 경제적으로 안정되었다고 느끼게 되자 초기의 시민적 도덕질서는 해이해지고 드디어는 날이 갈수록 향락적인 여가와 아름다운 삶의 이상에 매달리게 되었다. 이

렇듯 시민계급이 점점 비합리적인 생활양식을 취하게 되는 바로 그 무렵에 봉건영주들은 점차 견실하고 신용있는 상인의 경영원칙에 접근하기 시작했다.[44] 말하자면 궁정사회와 시민사회가 길 중간에서 서로 만나게 된 셈이다. 영주들은 점점 더 진보적이 되고 문화적인 면에서도 신흥 시민계급 못지않게 매우 진보적인 생각을 가지게 된 반면에, 시민계급은 점점 더 보수적이 되어 중세의 궁정적·기사적 이상이나 고딕적·정신주의적 이상으로 되돌아가고 있었다. 더 정확히 말하면, 시민예술의 발전 속에서도 결코 완전히 소멸되지 않았던 그 이상들이 다시 전면에 드러나도록 후원, 장려된 것이다.

조또와 뜨레첸또

조또는 이딸리아에서 자연주의 최초의 거장이다. 르네상스 시대의 저술가 빌라니와 보까치오 그리고 바사리(G. Vasari)까지도 조또의 충실한 자연묘사가 동시대인에게 끼친 엄청난 영향을 강조하고 있으며, 조또의 예술양식을 그가 등장했을 당시 아직 지배적이던 비잔띤풍 예술의 경직성 및 인위성과 대조하는데, 이런 생각은 모두 충분한 근거를 지닌다. 다만 우리는 조또의 표현방법에서 볼 수 있는 명료함·단순성·논리성·정확성을 후에 나타나는 더욱 세부적이고 유희적인 자연주의와 비교하는 데에만 익숙해 있을 뿐, 조또 이전에는 회화적 수단으로 전혀 표현할 수 없었던 것을 그가 비로소 볼 수 있게 해주고 이야기할 수 있게 해준, 사물을 직접적으로 표현하는 엄청난 회화기법상의 진보는 간과하고 있다. 우리는 그를 위대한 고전화가로만 보지만 실제로 그는 무엇보다도 단순하고 이성적이고 냉철한 시민예술의 대가며, 그의 고전성은 직접적인 인상을 정리, 종합하고 현실을 합리화, 단순화한 데서 생겨난 것이지 결코 현실

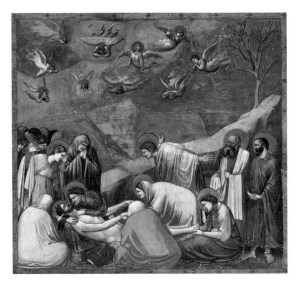

조또는 이딸리아 자연주의 최초의 거장이자 이성적이고 냉철한 시민예술의 대가며 르네상스 합리주의를 충실히 구현하고 있다. 조또 디본도네 「애도」, 1305년경.

과 유리된 이상주의에서 나온 것이 아니었다. 우리는 그의 작품에서 고대의 형식으로 돌아가려는 의지를 찾아보려 하지만, 실제로 그가 의도했던 것은 현실을 간략히 파악해서 정확하게 표현하는 그런 이야기꾼 같은 역할이었고, 그의 엄격한 형식주의는 반자연주의적 냉담함에서 비롯된 게 아니라 극적인 효과를 획득하려는 노력에서 나왔다고 보아야 할 것이다. 그의 예술관은 비록 자본주의가 완전히 공고해진 시대에 나오긴 했으나 그래도 아직 요구조건이 까다롭지 않던 시민계급에 바탕을 두고 있다. 그의 활동기간은 정치적 길드의 형성과 바르디가·뻬루찌가의 파산 사이 경제번영의 시대, 즉 중세 피렌쩨의 가장 화려한 건물인 싼따마리아노벨라 (Santa Maria Novella)와 싼따끄로체(Santa Croce) 성당, 베끼오 궁(Palazzo Vecchio) 과 피렌쩨 대성당과 그 종탑들을 탄생시킨 유럽 최초의 위대한 시민문화가 융성하던 바로 그 시기와 일치한다. 조또의 예술은, 그 예술의 발주

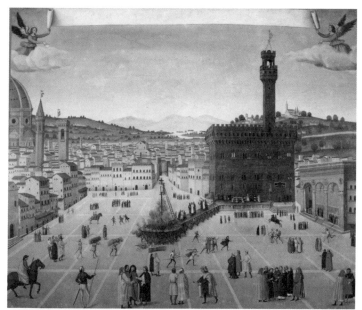

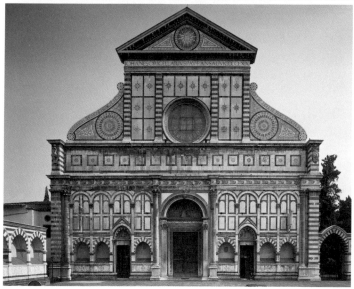

조또의 시대는 유럽 최초로 위대한 시민문화가 번영한 바로 그 시기였다. 「씨뇨리아 광장에서 싸보나롤라의 처형」(위), 1498년. 왼쪽으로 피렌쩨 대성당, 오른쪽으로 베끼오 궁의 모습이 보인다; 이 시대 사람들은 경제적 번영을 앞세워 권위의 신장을 꾀했지만 허례허식이나 과시를 추구하지는 않았고, 이는 실질적이고 엄격한 예술관으로 이어졌다. 피렌쩨 싼따마리아노벨라 성당의 바실리까(아래), 1227~1357년.

자들이 번영을 추구하고 권위의 신장을 원하면서도 외적 격식과 과시적인 소비에는 아직 아무런 가치를 부여하지 않는 사람들이었듯이, 엄격하고 실질적인 예술이었다. 피렌쩨의 예술양식은 조또 이후에 현대적인 의미에서 더욱 자연적으로 되지만 — 왜냐하면 더욱 과학적이 되기 때문에 — 르네상스 예술가들 중에서 조또는 어느 누구보다도 사물을 있는 그대로, 진실에 가깝게 묘사하려고 성실하게 노력했다.

뜨레첸또 예술을 끝까지 지배한 것은 이 조또적 자연주의였다. 부분적으로는 간혹 조또 이전 전통의 틀에 박힌 형식에서 벗어나지 못한 양식의 흔적이 보이고, 중세의 신성문자적(神聖文字的) 양식에 여전히 매달려 정체적이고 심지어는 반동적이기까지 한 경향도 엿보이지만, 그래도 지배적인 경향은 단연 자연주의 취향이었다. 조또의 자연주의가 최초로 비약적으로 발전하는 것은 씨에나(Siena)에서이고, 여기서부터 그의 자연주의는 주로 씨모네 마르띠니(Simone Martini)의 활약과 그가 그린 당시 아비뇽에 있던 교황궁의 벽화를 통해 서쪽과 북쪽으로 진출했다.[45] 따라서 한때는 씨에나가 발전의 주도권을 잡고 피렌쩨는 뒷자리로 물러서는 모양새가 되었다. 조또는 1337년에 죽었고, 1339년부터 큰 가문들이 잇따라 도산함으로써 재정위기가 시작되었으며, 아테네 공의 살벌한 전제정치는 1342~43년에 걸쳐 있고, 1346년에는 대반란이 일어났으며, 1348년은 유럽 어느 나라보다도 피렌쩨에서 가장 맹위를 떨친 페스트가 창궐한 해이다. 페스트 창궐과 치옴삐 반란 사이의 이 시기는 온통 폭동과 소요, 반란으로 점철되어 있다. 따라서 이 시대는 조형예술에서는 매우 비생산적인 시기였다. 씨에나에서는 하층 시민계급이 피렌쩨에서보다 더 강력한 영향력을 발휘하고 사회적·종교적 전통에 더 깊이 뿌리를 박고 있었기 때문에 정신적 발전은 위기나 정세 변화에 방해를 받지 않고 순조로

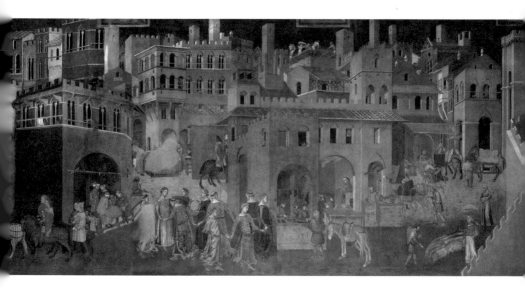

자연주의 풍경화와 도시전망화의 창
시자로서 로렌쩨띠는 회화기법상으로
도 중요한 발전을 이룩했다. 그의 전망
화는 지금도 실물을 알아볼 수 있을 정
도로 사실성과 생동감이 넘친다. 암브
로조 로렌쩨띠 「선정(善政)이 도시에
미치는 영향에 대한 알레고리」와 세부,
1338~40년.

이 진행되었다. 또한 종교적 감정은 아직도 그들의 생생한 생활감정의 일부였던 만큼 시대감각에 맞게 그리고 앞으로 계속 발전할 가능성을 가진 형태로 표현될 수 있었다. 조또를 능가하는 회화기법상의 중요한 발전을 이룩한 것은 자연주의 풍경화와 환각적인 도시 전망화(展望畫)의 창시자인 씨에나 출신의 암브로조 로렌쩨띠(Ambrogio Lorenzetti)였다. 조또의 화면 공간이 비록 통일적이고 연속적이긴 하지만 그 깊이는 무대 배경 정도를 넘어서지 못하는 반면에, 로렌쩨띠가 그린 씨에나의 광경들은 그 넓은 공간성뿐만 아니라 공간의 각 부분이 자연스럽게 서로 연결되는 점에서도 지금까지 시도된 이런 종류의 회화기법을 훨씬 넘어선 전망화를 이룩하고 있다. 그가 그린 씨에나 시의 그림은 현실에 매우 충실하기 때문에 우리는 그가 도시의 어느 부분을 모티프로 사용했는가를 지금도 알아볼 수 있을 정도며, 귀족의 저택과 중산층의 집들이 작업장, 가게와 함께 있는 조그마한 거리를 따라 언덕까지 올라가는 풍경을 상상할 수 있는데, 이 도시화의 부분들은 마치 살아 움직이는 것처럼 느껴질 정도로 사실적이고 생동감에 넘친다.

피렌쩨 예술은 처음에는 씨에나보다 발전 속도가 다소 느릴뿐더러 통일성도 모자랐다.[46] 비록 전체적으로는 자연주의 발전과정에 이미 들어서 있었지만 결코 로렌쩨띠의 풍경묘사와 일치하는 방향은 아니었다. 따데오 가디(Taddeo Gaddi), 베르나르도 다디(Bernardo Daddi), 스뻬넬로 아레띠노(Spinello Aretino)도 로렌쩨띠처럼 소박한 이야기꾼 화가였다. 그들은 실증적인 경향에 속하는 조또적 회화전통에 서 있으며 무엇보다도 환각적인 기법으로 화면공간의 깊이를 표현하려고 노력했다. 그러나 피렌쩨에는 이들이 추구한 방향 말고도 안드레아 오르까냐(Andrea Orcagna), 나르도 디치오네(Nardo di Cione)와 그의 제자들을 중심으로 발전한 또 하나의 예

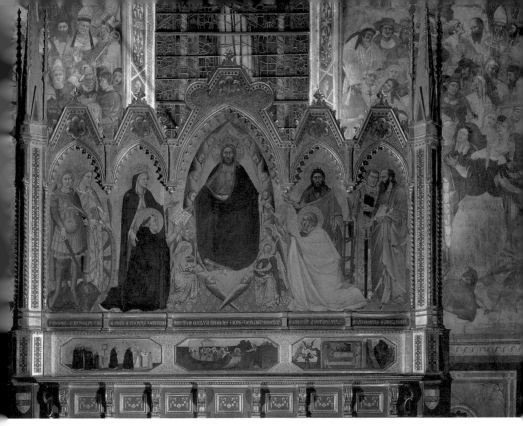

안드레아 오르까냐의 스뜨로찌 예배당 제단화, 1354~57년. 중세미술의 의식
적인 성스러움과 엄격한 리듬을 따르면서도 인물의 양감과 무게는 미술사적
으로 진일보한 면모를 보여준다.

술경향이 있었는데, 이들은 로렌쩨띠 예술이 보여주는 친숙함과 자연스
러움 대신에 중세 전성기의 의식(儀式)적인 성스러움과 생경한 좌우 균형,
엄격한 리듬, 평면기하학적 장식성과 정면성, 연속과 누가의 원리를 따
르고 있다. 이 기법들을 두고 그것이 단순히 반자연주의적인 반동이라는
주장에[47] 반론을 제기하는 사람들이 있는데, 이런 반론은 충분히 근거가
있는 것이다. 이들은 이 시기의 회화에서 자연주의라는 것은 결코 화면
공간의 환각이나 기하학적으로 구속된 형식의 붕괴에만 국한된 것이 아
니라, 버나드 베런슨(Bernard Berenson, 1865~1959. 영국의 미술사가. 르네상스 미술 연

안드레아 다피렌쩨 「순교자 성 베드로의 생애」 세부, 1366~67년. 싼따마리아노벨라 성당 에스빠냐 예배당 남벽에 있으며 당대 예술의 진보적 경향을 보여준다.

구로 특히 유명하다)이 바로 오르까냐와 결부해서 칭찬한 이른바 '촉각적 가치'(tactile values)까지도 자연주의의 성과에 포함시켜야 한다고 주장한다.[48] 오르까냐의 그림은 그가 그림 속 인물에 부여한 조형적 양감과 조상적(彫像的) 무게를 두고 보면, 화면공간을 심화하고 확대한 로렌쩨띠와 따데오가디 못지않게 미술사에서 진보적인 노선을 취했다고 할 수 있다. 이러한 당시의 예술이 도미니코회(Ordo Praedicatorum)의 영향 아래 계획적으로 시도된 고대복귀 경향의 일환이라는 일반적인 가정이 얼마나 근거 없는 것인가는 싼따마리아노벨라 성당의 에스빠냐 사람을 위한 부속예배당

벽화를 보면 잘 알 수 있다. 이 벽화는 비록 도미니코회를 찬양하기 위해 헌납되었지만 많은 점에서 당대의 가장 진보적인 예술적 창조에 속하는 것이다.

| 르네상스의 궁정예술

15세기에 이르러 씨에나는 예술사에서 주도적 위치를 상실한다. 그리고 이때부터는 경제적 번영이 정점에 다다른 피렌쩨가 또다시 전면에 나타난다. 피렌쩨의 경제적 위치만으로 거장들의 존재와 그들 예술의 특징을 직접적으로 설명할 수는 없지만, 적어도 이런 경제적 번영으로 피렌쩨에서 예술작품의 주문이 끊이지 않았고 거장들이 배출될 수 있는 정신적 경쟁의 풍토가 조성된 것은 사실이다. 이때부터 피렌쩨는 결코 전형적이라고 할 수 없는 독자적인 발전을 하고 있던 베네찌아를 빼고는, 진보적인 예술활동의 유일한 중심지가 되었다. 피렌쩨의 이런 예술활동은 대체로 서구 중세 후기의 궁정양식과는 아무런 상관없이 독자적으로 전개되었다. 따라서 시민문화가 우세했던 피렌쩨에서는 북이딸리아 궁정을 통해 수입된 프랑스의 기사문학에 대해서는 매우 제한된 관심을 보였을 따름이다. 북이딸리아 지역은 본래 지리적으로 서구와 가깝고 프랑스어를 사용하는 지역과 바로 인접해 있다. 이로 인해 북이딸리아에서는 13세기 후반에 이미 프랑스의 기사소설이 보급되었고, 다른 유럽 국가들처럼 이들 기사소설을 단순히 번역, 모방하는 데 그치지 않고 직접 프랑스어로 써서 계속 발전시켰다. 사람들은 트루바두르(troubadour, 이 책 1권 제4장 8절 참조)의 언어로 서정시를 지었듯이, 프랑스어로 서사시를 썼다.[49] 물론 이딸리아 중부에 위치한 상업도시들 역시 북쪽과 서쪽의 여러 나라와 소통했고 이곳 상인들은 프랑스 및 플랑드르와 항시 교역을 했으며,

이를 통해 기사문화를 또스까나(Toskana, 피렌쩨가 속한 지역)로 전달하기는 했지만, 독자적인 기사적 서사시나 낭만적·궁정적·기사적 스타일로 그려진 스케일이 큰 회화에는 별 관심을 보이지 않았다. 그러나 뽀(Po) 강 유역의 밀라노, 베로나, 빠도바(Padova)와 라벤나(Ravenna)와 그밖의 중소도시처럼 군주나 독재자들이 그들의 생활을 엄격하게 프랑스 모델에 맞추어 영위하던 궁정에서는 여전히 프랑스 기사소설을 탐독하고 필사하고 모방했을 뿐만 아니라, 나아가서는 기사소설에다 원본 스타일에 따른 삽화까지 곁들였다.[50] 이런 궁정의 회화활동은 기사소설 삽화에만 한정되지 않고 벽의 장식까지 확대되는데, 이런 벽 장식에는 모티프의 묘사, 전쟁과 무술시합, 수렵·기마행렬, 유희·무용의 장면, 신화·성경·역사에 나오는 이야기들, 고금 영웅들의 초상, 기본 덕목과 '일곱가지 학예'(중세 대학의 기본 교과를 이룬 문법·수사학·논리·산술·기하·음악·천문을 말한다), 그리고 무엇보다 연애를 나타내는 알레고리가 다양한 형태와 뉘앙스로 그려졌다. 이런 회화는 대체로 장식용 벽걸이로 사용되던 태피스트리(다채로운 색실로 그림을 짠 직물. 실내장식용으로 씀) 양식을 따르고 있는데, 이로 미루어보아 이런 벽 장식화는 십중팔구 태피스트리라는 장르에서 기원했을 것이다. 이들 벽 장식화는 태피스트리의 그림처럼 축제 분위기와 화려한 인상을 나타내려 하는데, 이는 주로 의상의 화려함과 인물들의 의식(儀式)행위 묘사를 통해서이다. 화면의 인물들은 전래의 포즈로 그려져 있으나 비교적 잘 관찰되고 상당히 능숙한 솜씨로 묘사되어 있는데, 이 점은 중세 말기의 시민예술도 바로 고딕의 자연주의에서 비롯한다는 사실을 염두에 두고 보면 한층 더 이해하기 쉬울 것이다. 르네상스의 자연주의가 신록을 배경으로 생생하게 관찰, 묘사된 동식물을 담은 이런 벽 장식화들에 얼마나 힘입었는가를 알기 위해서는 삐사넬로의 예만으로도 충분하다. 최초의 궁정적 장

식화에 영향을 입은 그림들 중에서 아직 남아 있는 얼마 안되는 그림들은 아마 15세기 초기에 제작된 듯한데, 좀더 오래된 14세기의 그림도 근본적으로 크게 다르지는 않았던 것 같다. 현존하는 이런 장식화는 삐에디몬떼(Piedimonte)와 롬바르디아 평원에 있고, 가장 중요한 것은 쌀루쪼(Saluzzo)의 라만따(La Manta) 성과 밀라노의 보로메오 궁(Palazzo Borromeo)에서 볼 수 있다. 동시대인의 기록에 의하면 그밖에도 북이딸리아의 많은 영주 저택이 매우 수준 높은 장식화들을 가지고 있었다는 사실을 알 수 있는데, 그중에서도 베로나의 깐그란데(Cangrande) 성이나 빠도바의 까라라(Carrara) 성이 대표적이다.[51]

뜨레첸또의 도시공화국 예술은 궁정예술과 달리 주로 교회적인 성격을 띠고 있었다. 15세기에 이르러서야 그들의 정신세계와 양식은 하나의 변화를 겪게 되는데, 이때부터 도시공화국의 예술은 새로운 개인적인 예술에 대한 욕구와 전반적인 합리화 과정에 부응해서 세속적인 성격을 띠기 시작한다. 역사화와 초상화 등 새로운 세속적 유형이 등장할 뿐 아니라 종교적인 그림도 이제는 점차 세속적인 모티프로 채워지게 된다. 물론 부르주아 예술은 아직도 궁정예술보다 더 많은 점에서 교회 및 종교와 관련을 맺고 있었고, 적어도 그런 점에서만은 시민계급이 궁정사회 사람들보다 더 보수적이었다. 궁정적·기사적 예술의 특징은 15세기 중엽부터 도시 시민계급의 예술, 특히 피렌쩨 예술에서 두드러지게 나타난다. 음유시인들이 전파한 기사소설이 이제 사회 하층민에까지 침투해 대중적인 형태를 띠고 또스까나 지방의 도시들까지 파급되는데, 물론 이 대중화 과정에서 기사소설이 본래의 이상주의적 성격을 잃어버리고 단순히 오락문학으로 전락한 것은 사실이다.[52] 그러나 이 기사문학은 무엇보다도 이딸리아 국내 화가들의 낭만적 소재에 대한 관심을 불러일으켰는데, 여기

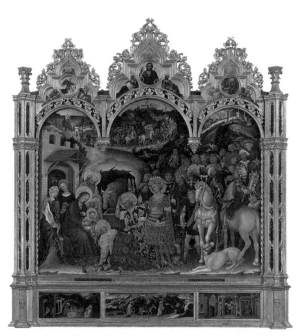

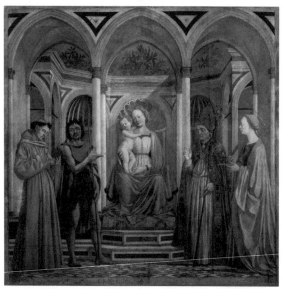

북이딸리아의 궁정예술은 15세기 피렌쩨에 영향을 미쳐 상류층 시민계급이 궁정사회의 생활양식을 자신들의 표본으로 삼기 시작했다. 젠띨레 다 파브리아노 「동방박사의 경배」(위), 1423년; 도메니꼬 베네찌아노 「싼따루치아마뇰리 제단화」(아래), 1445~47년.

에는 젠띨레 다파브리아노와 도메니꼬 베네찌아노(Domenico Veneziano)처럼 자기 고향인 북이딸리아의 궁정예술 취향을 피렌쩨에 보급한 화가들의 직접적인 영향도 없지 않았다. 그러다가 결국에는 부유하고 영향력이 커진 상류층 시민계급도 궁정사회의 생활양식을 몸에 익히기 시작했고, 기사적·낭만적 주제에서 이국 취향만이 아니라 자신들이 본받아야 할 표본 같은 것을 찾으려 하게 되었다.

│꽈뜨로첸또의 시민적 자연주의와 양식의 혼합

그러나 꽈뜨로첸또 초기에는 궁정화 경향이 아직 두드러지게 나타나지 않았다. 이 세기 최초의 세대에 속하는 거장들, 특히 마사초와 도나뗄로는 지나치게 세련된 궁정풍 취미는 물론 뜨레첸또 회화의 장식적이고 무절제한 형식보다는 공간형식이 집중되어 있고 인물묘사가 조상(彫像)처럼 품위있는 조또의 엄격한 예술양식에 오히려 더 가깝다. 그러나 대대적인 재정위기, 페스트, 그리고 치옴삐 반란이라는 대혼란을 겪고 난 이 세대는 원점에서부터 다시 시작할 입장에 놓여 있었다. 시민계급은 도덕적인 면에서나 예술적 취향에서나 이전보다 더 단순해지고 냉정해졌으며 더 청교도적이 되었다. 피렌쩨는 또다시 객관적·현실적이며 비낭만적인 생활감정과 그에 따른 새롭고 신선하며 건강한 자연주의가 지배했고, 궁정적·귀족적 예술관은 시민계급이 다시 그들의 위치를 굳혀가는 데 비례해서 겨우, 그것도 매우 점차적으로 영향력을 넓혀갔다. 마사초와 젊은 도나뗄로의 예술은 비록 매우 낙관적이고 자신의 승리를 확신하고는 있지만 여전히 투쟁의 와중에 있는 계급의 예술, 다시 말해 새로운 자본주의의 영웅시대, 새로운 정복시대의 예술이었다. 가끔 위험을 느끼지 않은 바는 아니나 자신만만한 시민계급의 권력의식은 당시의 제반 정치적 조

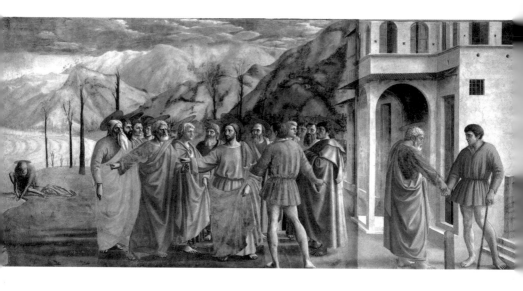

고대 조각처럼 화면공간에 굳건히 두 다리를 내딛은 인물묘사에서 기본적으로 낙관적인 시민계급의 예술, 새로운 자본주의의 시대상을 엿볼 수 있다. 마사초「헌금」(위), 1425~85년; 도나뗄로「성 게오르기우스와 용」(아래), 1416년경.

치에뿐만 아니라 예술의 담대한 사실주의에도 그대로 반영되어 있다. 당시의 회화에서는 뜨레첸또 예술에서 보아온 자기만족적인 감수성이나 유희적인 움직임 또는 서예적으로 선을 그린 양식은 보이지 않고, 그 대신 화면의 인물들이 다시 육체적 양감과 안정감을 더하고 또한 화면 공간 속에서 두 다리를 굳건히 딛고 좀더 자유롭고 자연스럽게 움직이고 있다. 이 인물들이 표현하는 것은 힘과 에너지와 위엄과 진지함이며, 그들은 섬세하기보다는 간결, 견고하고, 우아하기보다는 좀 거친 편이다. 이 예술이 표현하고 있는 세계감정과 생활감정은 본질적으로 비고딕적인 것이었다. 즉 그것은 비형이상학적이고 비상징주의적이며 비낭만주의적·비의식적(非儀式的)이었다. 이것이 당시 유일하게 새로운 예술경향이었다고는 할 수 없지만 아무튼 지배적인 경향이었음은 틀림없다. 꽈뜨로첸또의 예술문화는 이미 너무나 복잡한 양상을 띠었고 출신성향과 교육수준이 상이한 계층들이 참가했기 때문에, 이 예술문화에서 일률적이고 보편적인 개념을 추출하기란 거의 불가능할 정도다. 마사초와 도나뗄로에게서 보이는 '르네상스적인' 고대풍 조상양식과 나란히 아직도 고딕의 정신주의적이고 장식적인 전통이 면면히 존재하고, 이 전통은 프라 안젤리꼬(Fra Angelico)와 로렌쪼 모나꼬(Lorenzo Monaco)의 예술에서뿐만 아니라 안드레아 델까스따뇨와 빠올로 우첼로(Paolo Uccello)만큼이나 진보적인 예술가의 작품에도 생생하게 나타나 있다. 르네상스 사회같이 경제적으로 이미 분화가 많이 진행되고 정신적으로 복잡해진 사회에서는 어떤 예술활동의 주역을 담당하던 계층이 정치적·경제적 권력을 상실해 다른 계층이 문화의 새로운 담당자가 된다든가 그들 자신의 정신적 태도에 변화가 온다 하더라도 하나의 예술양식이 하루아침에 없어지는 일은 없다. 시민계급 대다수에게 중세 종교적 양식이 이미 낡은 것이 되고 매력을 잃

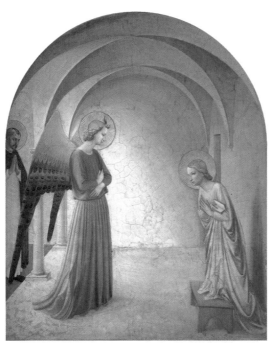

복잡다양한 경향을 가진 꽈뜨로첸또 예술문화에서 프라 안젤리꼬와 로렌쪼 모나꼬는 중세의 장식적 양식과 고딕의 정신주의적 세계를 보여준다. 프라 안젤리꼬 「수태고지」(위), 1440년경; 로렌쪼 모나꼬 「예수의 탄생」(아래), 1406~10년경.

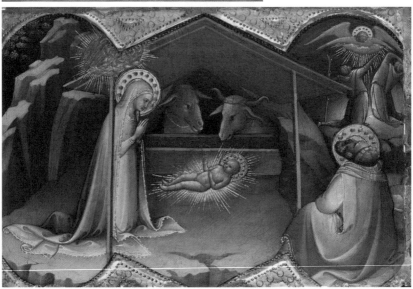

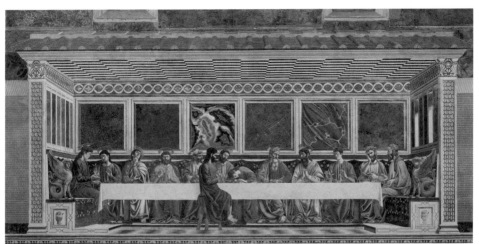

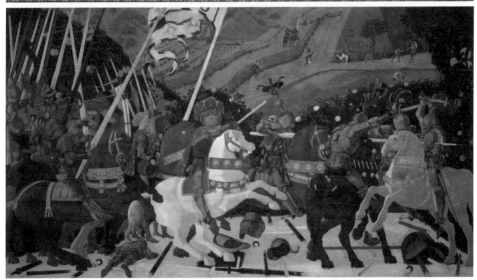

진보적 화풍을 지닌 안드레아 델까스따뇨와 빠올로
우첼로에게서도 중세적 양식전통을 찾아볼 수 있다.
안드레아 델까스따뇨 「최후의 만찬」(위), 1445〜50년;
빠올로 우첼로 「싼로마노 전투」(아래), 1438〜40년.

은 뒤에도, 상당수 사람들의 종교적 감정에는 여전히 그것이 가장 잘 부합했다. 한층 발전된 문화에서는 상이한 계층과 이들 계층에 의존하는 상이한 예술가, 세대가 다른 예술 소비자와 생산자, 젊은 세대와 구세대, 선구자와 낙오자가 어디서나 항상 공존하게 마련이다. 더구나 르네상스처럼 비교적 오래 지속된 문화에서는 상이한 여러 정신적 경향이 다른 정신적 경향에 전혀 영향을 받지 않고 한 계층에만 국한되어 나타날 수는 없는 것이다. 그러나 예술의욕의 온갖 대립관계들은 한 시대 내에서 상이한 세대의 공존, 이른바 "상이한 연령의 동시적 존재"라는 측면만으로[53] 완전히 설명될 수는 없다. 그런 대립관계가 같은 세대 안에서도 존재하는 경우가 있는 것이다. 도나뗄로와 프라 안젤리꼬, 마사초와 도메니꼬 베네찌아노의 출생연대는 불과 몇년밖에 차이가 나지 않지만, 마사초와 정신적으로 가장 가까웠던 삐에로 델라프란체스까는 마사초에 비해 거의 반평생에 가까운 세대 격차가 있다. 예술의욕의 이런 대립관계는 때로는 동일한 개인의 정신세계 안에서 나타나기도 한다. 프라 안젤리꼬 같은 예술가에게는 종교적인 것과 세속적인 것, 고딕적인 것과 르네상스적인 것이 서로 분리할 수 없을 정도로 혼합되어 있고, 까스따뇨, 우첼로, 프란체스꼬 뻬셀리노(Francesco Pesellino), 베노쪼 고쫄리(Benozzo Gozzoli)에게도 합리주의와 낭만주의, 시민적 요소와 궁정적 요소가 동시에 뒤섞여 있다. 따라서 뒤늦은 고딕 예술가들과 여러 면에서 고딕에 가까운 시민적 낭만주의의 선구자들 사이의 경계는 매우 유동적이다.

자연주의의 변모

꽈뜨로첸또 예술의 기본 경향을 이룬 자연주의는 사회가 발전함에 따라 여러차례 방향을 바꾸었다. 웅장함과 반고딕적인 단순함, 무엇보다

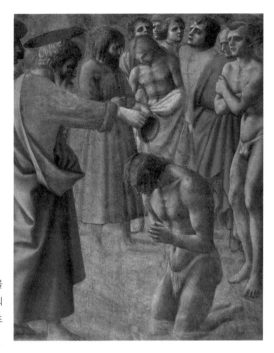

마사초의 자연주의와 생활의 면면을
포착하는 화풍은 꽈뜨로첸또 예술의
이후 발전방향을 보여준다. 마사초
「개종자의 세례」 부분, 1425년경.

도 공간관계의 명확성과 비율을 존중하는 마사초의 자연주의와 고쫄
리의 예술에 나타나는 풍부한 내용의 풍속화, 그리고 싼드로 보띠첼리
(Sandro Botticelli)의 심리학적인 감수성은 바로 소박한 상태에서 금융귀족으
로 성장해간 시민계급 발전사의 각기 다른 세 단계를 반영한다. 브란까치
(Brancacci) 예배당에 그려진 마사초의 세례도(洗禮圖)에 나오는 추위에 떨고
있는 남자의 경우처럼 생활에서 직접 따온 주제는 꽈뜨로첸또 초기에는
아직 진귀한 예에 속하지만, 중반에 이르면 오히려 일반적으로 되었다.
이때부터 처음으로 개인적이고 개성적인 것에 대한 관심이 전면에 부각
된다. 이때부터 비로소 '자잘한 진실들'(petits faits vrais)이 합쳐져 형성된 세
계상이라는 이념이 생겨나는데, 이는 당시까지의 예술사에서 아직 유례

를 찾아볼 수 없던 것이다. 매일매일 일상적인 시민생활에서 나오는 일화적 사건들, 거리 광경, 집 내부, 성경에서 주제를 딴 산실(産室)과 약혼 장면, 성모 마리아의 탄생과 성탄절 풍경, 중산층 가정에 그려진 성 히에로니무스 상, 바쁜 도시생활 가운데 그려진 성자의 생활 등이 새로운 자연주의 예술의 대상이 되었다. 그러나 이 주제들이 '성자 역시 한 인간에 불과하다'는 의미로 그려졌다든가 부르주아지의 일상생활을 즐겨 그리는 것이 당시 시민계급의 분수를 지킬 줄 아는 의식의 표현이라고 생각하면 오산일 것이다. 실제로는 이와 반대로 당시의 시민계급은 이렇게 일상생활을 소재로 한 그림의 부분부분에서 자기만족감과 대단한 자부심을 느꼈다. 예술애호가로 새로이 등장한 부유한 시민계급은 실제 생활에서는 그들이 차지하는 사회적 위치를 잘 인식하고 있었지만, 예술에서만큼은 실제 자신의 사회적 위치보다 더 돋보이려고 노력했다. 15세기 후반에 들어서면서야 비로소 변화의 징후가 나타나기 시작했다. 삐에로 델라프란체스까는 이미 장중한 정면성과 의식적인 형식을 즐겨 쓰는 경향을 보여준다. 물론 그에게 예술품을 주문한 사람은 대다수가 영주나 귀족이었고, 그의 예술은 궁정 전통의 직접적인 영향 아래 있었다. 그러나 피렌쩨에서는 15세기 말에 이르기까지 예술이 — 물론 시간이 지남에 따라 점차 장식적이 되고 고아하고 섬세한 것을 추구하기는 했지만 — 대체로 관습이나 형식에 구애받지 않았다. 아무튼 안또니오 뽈라이우올로(Antonio Pollaiuolo)와 안드레아 델베로끼오(Andrea del Verrocchio), 보띠첼리와 도메니꼬 기를란다요(Domenico Ghirlandajo)의 예술을 감상하던 사람들과 마사초와 젊은 도나뗄로의 발주자였던 초기의 청교도적인 시민계급은 아무런 공통점을 발견할 수 없을 정도다.

꼬시모 메디치와 로렌쪼 메디치 사이의 대조, 그들이 자신의 권력을

삐에로 델라프란체스까는 궁정예술의 전통 아래 장중하고 의식적인 형식을 구사해 당대 귀족과 새로이 부상한 부유한 시민계급의 예술적 요구에 부응했다. 한편 고대 조각에서 영감을 얻어 정교한 기술과 미묘한 효과를 자랑하는 뽈라이우올로의 작품은 당대의 가장 진보적인 경향 가운데 하나다. 삐에로 델라프란체스까 「몬떼펠뜨로 제단화」(위), 1472년경; 안또니오 뽈라이우올로 「10명의 누드가 등장하는 전투」(아래), 1470~80년.

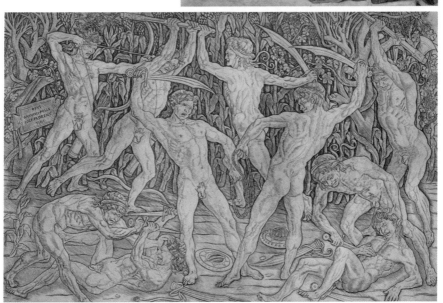

행사하고 사생활을 영위하던 원칙의 차이는 두 사람의 세대를 가르는 현격한 거리를 잘 나타내준다. 꼬시모 시대의 정권은 비록 외관상으로나마 민주공화국이라는 형태를 띠었던 반면, 로렌쪼 시대에 이르러서는 본격적인 공국 군주정치로 이행하고 '제1시민'과 그 추종자들은 신하를 거느린 군주로 바뀌었듯이, 한때 너무나 근면하고 검소하던 시민계급은 이제 노동과 돈 버는 것을 경멸하고 그 대신 부모로부터 물려받은 재산을 향유하면서 취미생활에 전념하려는 금리생활자 계급으로 변했다. 꼬시모 메디치만 해도 아직 투철한 사업가였다. 물론 그는 예술과 철학을 사랑하고, 아름다운 집과 별장을 지었으며, 예술가와 학자에 둘러싸여 있고, 필요하다고 느낄 때는 격식과 위용을 과시하기도 했다. 그러나 그의 생활 중심은 언제나 은행과 사무실이었다. 이에 반해서 로렌쪼 메디치는 할아버지와 증조할아버지들이 하던 사업에는 완전히 흥미를 잃은 채 가문의 사업을 보살피지 않고 아랫사람들에게 맡겨버렸다. 그의 관심을 끄는 것은 오로지 국가의 정무, 유럽 여러 군주들과의 외교, 궁정 경영, 정신적 지도자로서의 역할, 주변의 신플라톤주의 철학자들과 미술 아카데미, 자신의 시작(詩作) 취미와 예술 후원이었다. 물론 이런 일은 모두 외적으로는 여전히 시민적 가장(家長, patriarch)이라는 형식 아래 행해졌다. 로렌쪼 메디치는 자신과 자기 집안을 공식적인 예찬과 숭배의 대상으로 삼는 것을 허용하지 않았다. 예를 들면 집안 식구들의 초상화는 당시의 다른 상류층 시민들이 그랬던 것처럼 언제나 사적인 목적에만 사용하고, 백년 후의 대공(大公)들이 세운 입상처럼 공식적인 용도로는 사용하지 않았다.[54]

| 꽈뜨로첸또 후기의 미술

어떤 사람들은 꽈뜨로첸또 후기 예술을 '제2세대'의 문화, 즉 버릇없이 자란 아들과 부유한 상속인들이 지배한 세대의 문화로 규정하면서, 이 세대의 문화는 15세기 전반의 문화와 너무 현저한 차이가 나기 때문에 의도적인 고딕으로의 복귀, 즉 일종의 '반(反)르네상스'라고 간주하기도 한다.[55] 그러나 이 견해에 이의를 제기하는 사람들은 고딕으로의 복귀라고 규정할 수 있는 경향이란 15세기 후반에 와서야 비로소 나타난 것이 아니라, 초기 르네상스부터 이미 예술사조 저변에 끊임없이 흐르고 있던 하나의 경향임을 적절히 지적하고 있다.[56] 그런데 꽈뜨로첸또 예술에 중세 전통이 그대로 남아 있고 그 예술에서 시민계급의 정신과 고딕의 이념이 끊임없이 암투를 벌이고 있다는 사실이 아무리 뚜렷하다 할지라도, 우리가 정확히 알아두어야 할 것은 이 세기 중엽에 이르기까지는 반고딕적이고 반낭만적이며 사실적이고 비궁정적·자유주의적인 경향이 시민계급을 지배하고 있었다는 사실과, 정신주의·인습주의·보수주의 경향 등은 로렌쪼 시대에 이르러서야 비로소 그 우위를 주장하게 되었다는 사실이다. 물론 우리는 부르주아 정신의 동적이고 변증법적인 구조가 갑자기, 그리고 완전히 하나의 정적인 구조로 변화, 발전했다고 생각해서는 안될 것이다. 그러나 어쨌든 15세기 초반의 지배적인 요소가 진보적·자유주의적·시민적·사실주의적 정신이었음을 부인할 수 없는 것과 마찬가지로, 보수적·정신주의적·기사적·궁정적 요소가 꽈뜨로첸또 후반기를 지배했다는 사실 역시 결코 부인할 수 없다. 꽈뜨로첸또 초기의 진보적인 집단들과 나란히 전체 발전에 역행하는 반동적인 집단들이 있었던 것과 마찬가지로, 꽈뜨로첸또 후기의 보수적인 집단들 틈에서도 진보적인 요소들은 어디서나 그 영향력을 발휘하고 있었다.

자본주의 발달의 끊임없는 리듬을 이루는 것은 사회계층의 변화다. 부의 포화상태에 이른 사회계층이 적극적인 경제생활의 일선에서 물러나고, 이제까지 영리경제에 참가하지 못했던 계층이 새로이 생긴 경제적 틈바구니에 끼어들어 두각을 나타내기 시작했다. 다시 말하면 무산계층이 유산계층으로 올라가고, 유산계층은 귀족의 지위로 다시 상승하는 것이다.[57] 어제까지 진보적인 의식을 가지고 문화를 담당하던 계층이 오늘은 보수적으로 생각하게 된다. 그러나 그들이 새로운 이념에 맞춰 문화를 완전히 재정립할 수 있기 전에, 한 세대 전까지만 해도 문화에서 소외되었고 또 한 세대가 지난 뒤에는 그들 자신이 그 발전을 저해하는 세력이 되어 또다른 새로운 진보세력에 자리를 물려주게 될 집단이 역동적인 새로운 계층으로서 문화수단을 소유하게 되는 것이다. 꽈뜨로첸또 후반에 보수적 요소들이 피렌쩨 예술을 압도했던 것은 숨길 수 없는 사실이지만, 사회계층의 변화가 정지상태에 이른 것은 결코 아니다. 이 시기에도 언제나 상당한 동적인 사회세력이 작용해서 예술이 지나치게 궁정적인 섬세함과 기독교주의적·보수주의적으로 경직되어가는 것을 막은 것이다. 비록 이 시기의 예술이 매너리즘적인 섬세함과 때로는 내용 없는 우아함으로 빠져들어가는 경향이 농후하지만, 이러한 경향에 대항하는 새로운 자연주의적 노력도 나타난다. 이 예술이 아무리 궁정적인 특징을 많이 지니고 형식주의적·기교주의적이 될지라도, 그렇다고 자신의 세계상을 수정하고 확대하려는 노력

안드레아 델베로끼오 「돌고래를 쥔 날개 달린 소년」, 1470년.

꽈뜨로첸또 후기의 예술은 새로운 자극과 경험을 기꺼이 자양분으로
삼아 다양한 경향을 꽃피웠다. 도메니꼬 기를란다요 「성모의 탄생」(위),
1491년; 삐에로 디 꼬시모 「벌꿀의 발견」(아래), 1499년.

싼드로 보띠첼리 「봄 또는 봄의 우화」(위),
1482년; 프란체스꼬 뻬셀리노 「사랑, 순결,
죽음의 승리」(아래), 1450년경.

데시데리오 다세띠냐노 「감실」, 1460년경.

을 완전히 외면하지는 않는다. 그것은 현실에 적극적이고 모든 새로운 경험에 문호를 개방하는 예술, 다시 말하면 좀 점잔빼고 까다롭기는 하지만 새로운 자극을 결코 배척하지 않고 받아들이는 사회의 표현형식인 것이다. 자연주의와 인습, 합리주의와 낭만주의의 이러한 혼합은 기를란다요의 부르주아적인 점잖음과 데시데리오 다세띠냐노(Desiderio da Settignano)의 귀족적 섬세함, 베로끼오의 건강한 현실감각과 삐에로 디꼬시모(Piero di Cosimo)의 시적 몽환성, 뻬셀리노의 쾌활하고도 참신한 매력과 보띠첼리의 여성적 우수를 동시에 낳고 있다. 세기 중엽부터 예술양식이 변화한 사회적 근거를 우리는 부분적으로는 예술애호가들의 수가 갑자기 줄어든 사실에서 찾아볼 수 있다. 메디치가는 그들의 통치를 위해 과중한 세금을 부과함으로써 국민의 경제생활에 심각한 타격을 입혔고, 많은 기업가들은 피렌쩨를 떠나 다른 도시로 사업을 옮겨야만 했다.[58] 노동자가 타지방으로 진출하고 생산이 저조해지는 등 산업 쇠퇴의 징후는 이미 꼬시모 메디치 생전에도 눈에 띄기 시작했다.[59] 부가 몇사람의 손에 집중됨으로써 15세기 초반에 광범한 계층을 포괄해가던 민간의 예술구매층은 점차 엷어지고, 예술품을 주문하는 사람은 이제 주로 메디치가와 그밖의 몇몇 가문에 한정되었다. 이런 현상의 결과 예술품 생산은 더욱 배타적인 성격과 까다로운 취향을 갖게 되었다.

이딸리아 자유도시에서 이때까지 2세기 동안 교회 건축사업과 예술품 주문은 교회당국이 아니라 교회의 이익을 대표하는 시민 측 대리인이나 행정책임자, 다시 말해서 한편으로는 자치도시와 큰 길드 및 교단 들이, 다른 한편으로는 개인 헌납자나 부유하고 명망 높은 가문이 담당했다.[60] 자치도시의 건축·예술활동은 최초의 도시경제 번영기인 14세기에 절정을 이루었다. 이때의 시민계급의 야망은 아직 집단적인 형태로 나타났으

이딸리아 자치도시들은 세를
과시하기 위해 건축에 힘썼
고, 시민들은 때로 엄청난 재
정 출혈을 감당해야 했다. 빠
비아의 체르또사 수도원(위),
1396~1507년(1453년 성당 완
공. 1540년경 대리석 파사드
완성); 밀라노 대성당(아래),
1386~1892년(1577년 헌당,
1951년 부대공사 완료).

며, 그것이 개인적인 모습을 띠게 되는 것은 그후의 일이다. 이딸리아 자치도시는 왕년의 그리스 도시국가와 마찬가지로 이런 예술활동을 위해 국고를 거의 탕진하다시피 돈을 쏟아부었다. 피렌쩨와 씨에나뿐만 아니라 삐사와 루까 같은 그보다 작은 도시들도 서로 앞다투어 이런 예술활동을 벌였고, 건축주가 되어 뽐내고 싶은 그들의 야망을 충족하기 위해 막대한 재정적 출혈을 감수했다. 대부분의 경우 새로이 권력에 오른 자치도시의 지배자들은 도시 자체가 이미 하고 있던 건축·예술활동을 스스로 떠맡았으며, 때로는 더욱 많은 비용을 들여서 그때까지의 규모를 능가하기도 했다. 그들은 시민들에게 예술품을 선사함으로써 시민들의 허영심에 영합하고 또 이를 그들 자신과 자기네 정부를 위한 가장 효과적인 선전수단으로 삼았는데, 대부분의 경우 여기에 드는 비용은 그것을 선물받은 시민들이 지불하게 마련이었다. 예컨대 빠비아(Pavia)의 수도원 체르또사(Certosa)의 건축비는 비스꼰띠가와 스포르짜가의 사재에서 충당한 데 반해 밀라노 대성당의 건축은 순전히 시민들의 비용으로 이루어졌던 것이다.[61]

| 길드의 예술활동

이딸리아에서 길드의 예술활동은 다른 유럽 국가에서 보는 바와 같이 자신들의 예배당과 길드 회관의 건축과 장식에만 국한된 것이 아니라, 자치도시민들이 함께 쓰는 교회 건물의 설립 같은 사업에까지 확대되고 있었다. 이 예술사업이 처음부터 길드의 권한에 속하기는 했으나, 다른 여러 집단이 정치적·경제적 영향력을 상실해가는 데 비례해서 길드가 담당하는 문화사업의 규모는 점차 커졌다. 그러나 자치도시 자체가 개인 자산의 관리자였듯이 대부분의 경우 길드도 자치도시의 전문가들 혹은 그

통제기관에 지나지 않았기 때문에, 길드 자체는 결코 건축주가 될 수 없었을뿐더러 그들이 직접 기획, 설립한 건축물의 정신적 창조자라는 명예도 누릴 수 없었다. 그들이 하는 일이란 대체로 건축물을 지을 돈을 관리하거나, 기껏해야 돈이 모자랄 때 빚을 얻는다든가 조합원의 명예로운 의무로 설정된 성금을 거두어 보충하는 일이었다.[62] 길드는 그들에게 맡겨진 사업을 기획, 감독하기 위해 조합원 자체로 건축위원회를 만들었는데, 이 건축위원회는 사업의 종류에 따라서 4~12명의 오뻬라이(operai)라고 불리는 구성원으로 이루어졌다. 이 위원회가 하는 일은 주로 공개입찰을 공고하고, 예술가들에게 각각 담당할 일을 위탁하고, 계획서를 검토하며, 공사를 감리하고, 재료를 조달하며, 임금이 제때에 지불되도록 배려하는 것이었다. 그들이 벌이는 건축사업을 예술적·기술적으로 평가하기위해서 특별한 전문지식이 요구될 때는 전문가들을 불러 자문을 구하기도 했다.[63] 피렌쩨의 아르떼 델라라나(Arte della Lana, 모직물 조합)가 피렌쩨 대성당과 그 종탑을, 아르떼 디깔리말라(Arte di Calimala, 모직물 상인 조합)가 피렌쩨 세례당과 �싼미니아또(San Miniato) 교회를, 아르떼 델라세따(Arte della Seta, 견직물 조합)가 고아원 건물의 설립을 지도, 감독한 것은 모두 그런 범위에서였다. 이들 사업이 어떻게 자유경쟁의 원칙에 의해 이루어졌던가를 가장 잘 말해주는 것은 피렌쩨 세례당의 청동문이 만들어진 경위다. 1401년에 깔리말라 길드는 이 문을 만들기 위해 공개입찰을 고시했다. 이 입찰에 응시한 경쟁자 중에서 마지막 심사에 오른 사람은 브루넬레스끼와 기베르띠, 야꼬뽀 델라꿰르치아(Jacopo della Quercia)를 포함한 여섯명의 예술가들이었다. 그들에게 1년의 시간적 여유를 주고 청동부조를 하나씩 제작하도록 했다. 오늘날까지 보존된 작품들의 주제가 비슷한 점으로 미루어보아 그들이 만들 청동부조의 내용은 매우 상세하게 규정되어 있었음

에 틀림없다. 이 시험기간 동안 예술가의 제작비와 생활비는 깔리말라 길드가 부담했다. 1년 후에 드디어 그들이 작품을 제출하자 이를 최종적으로 심사, 결정하기 위해서 무려 34명이나 되는, 당대의 유명 예술가로 구성된 심사위원회를 길드가 지명했다.

시민계급은 처음에는 주로 교회나 사원에 헌납하기 위해 예술품을 주문했다. 그러나 15세기 중엽에 이르면서부터 그들은 사적인 목적을 위해 세속적인 성격을 띤 예술품을 대량으로 주문하기 시작했다. 이때부터는 영주와 귀족의 성이나 저택뿐만 아니라 돈 많은 시민의 집들까지 회화와 조각으로 장식되었다. 이 예술활동에서 물론 중요한 역할을 차지한 것은, 비록 미적 욕구를 충족한다는 역할보다 더 크다고는 할 수 없어도 이런 예술활동을 통해 그들 자신을 기념하고 빛내고자 하는, 즉 그들 자신의 위신을 과시하려는 소망이었다. 그들의 이런 소망은 종교적 예술작품을 헌납할 때도 그대로 작용했다. 그러나 스뜨로찌(Strozzi), 꽈라떼시(Quaratesi), 루첼라이(Rucellai) 같은 유명한 가문들이 이제 자기네 예배당보다 저택을 짓는 데 더 관심을 기울이면서부터 사정이 달라지기 시작했다. 조반니 루첼라이(Giovanni Rucellai)는 이처럼 세속적·현실적 예술활동에 관심을 가지게 된 새로운 유형의 건축주 중에서 아마 가장 대표적인 예일 것이다.[64] 그는 양모공업으로 부자가 된 도시귀족 출신인데, 로렌쪼 시대에 이르러 사업에서는 손을 떼고 인생을 즐기는 데 주로 관심을 가지기 시작한 세대에 속한다. 그는 당시 세태에 대한 유명한 기록 가운데 하나인 그의 자전적 노트에서 다음과 같이 쓰고 있다. "나는 50여년 동안 돈을 벌고 쓰는 데에만 몰두해왔다. 이제 와서 내게 명백한 사실이 하나 있다면, 그것은 돈을 버는 것보다는 쓰는 것이 나에게 더 큰 만족과 희열을 안겨주었다는 사실이다." 그는 계속해서 자신이 후원한 교회 건축에 대해

언급하면서, 이런 후원이 그에게 가장 큰 만족감을 주었는데 그 이유는 교회 건축이 신의 영광과 도시의 영예를 높여줄뿐더러 자기 자신에게도 기념이 되기 때문이라고 말하고 있다. 그러나 조반니 루첼라이는 이미 예술의 헌납자이자 건축주일 뿐만 아니라 수집가이기도 했다. 그는 까스따뇨, 우첼로, 도메니꼬 베네찌아노, 안또니오 뽈라이우올로, 베로끼오, 데시데리오 다세띠냐노 등의 작품을 수집, 소장했다. 예술애호가들이 헌납자에서 수집가로 발전해가는 과정을 가장 잘 추적할 수 있는 예는 메디치가이다. 꼬시모 메디치는 아직도 무엇보다도 쌴마르꼬(San Marco), 쌴따끄로체, 쌴로렌쪼(San Lorenzo) 등의 성당과 피에솔레(Fiesole)의 바디아(Badia) 성당의 건립자였지만, 그의 아들 삐에로 메디치(Piero Medici)는 이미 미술품을 체계적으로 수집하기 시작했으며, 로렌쪼 메디치는 드디어 본격적인 미술품 수집가가 되었던 것이다.

| 헌납자에서 수집가로

이 수집가의 등장과 주문자로부터 독립해서 작품활동을 하는 예술가의 출현은 역사적으로 서로 상관관계에 있다. 르네상스의 역사에서 이 두 요소, 즉 수집가와 독립적인 예술가는 거의 동시에 나란히 나타난다. 물론 이런 변화는 갑자기 일어난 것이 아니라 완만한 발전과정을 거쳐 이루어졌다. 르네상스 초기에는 아직도 대부분의 예술품이 그때그때 주문에 의해 수공업으로 만들어졌기 때문에, 일반적으로 예술품 제작은 예술가 자신의 창작충동, 즉 예술가의 주관적 표현의지나 자발적 착상이 아니라 주문하는 사람이 이미 규정한 과제를 그대로 수행하는 데서 출발했다. 따라서 미술시장은 아직 공급이 아니라 수요에 의해 결정되었다.[65] 제작된 일체의 미술품은 처음부터 그 사용가치가 명확하게 규정되어 실생활

과 관련을 맺고 있었다. 사람들은 제단화(祭壇畫, altarpiece)를 주문할 때도 화가가 잘 아는 어느 특정한 예배당에 맞게 그려달라고 했고, 기도상이나 초상화도 어느 특정한 공간 또는 벽을 위해 그려달라는 식이었다. 조각품들도 처음부터 특정한 장소를 위해 계획되었고, 심지어 다소 중요한 가구들까지도 특정한 실내 공간을 장식하기 위해 만들었다. 오늘날처럼 예술의 자유를 누리는 입장에서 보면 당시의 예술가들이 꼭 지켜야만 했고 또한 지킬 수 있었던 이런 외적 구속과 강제성이 예술에 좋은 영향을 끼쳤다는 것이 하나의 근거 없는 교조(敎條)처럼 여겨진다. 그들이 이루어놓은 결과를 보면 이런 생각이 타당해 보이기도 한다. 그러나 당시의 예술가들 자신은 견해를 달리했다. 즉 그들은 미술시장의 상황이 허락하는 대로 가능한 한 그들에게 부과된 외부 제약에서 벗어나려고 했다. 이런 상황은 지금까지의 단순한 미술품 수요자 대신에 미술품의 애호가·전문감식가·수집가, 즉 이제까지처럼 필요에 의해서 미술품을 주문하는 것이 아니라 시장에 나와 있는 것을 구입하는 현대적 의미의 고객이 등장하면서 조성되었다. 이 새로운 유형의 예술애호가층이 미술시장에 출현함으로써 주문자 및 구매자에 의해 일방적으로 결정되던 기존의 예술 제작방식은 종말을 맞고, 작품의 자유로운 제작·공급에는 지금까지 그 유례를 찾아볼 수 없을 정도의 기회가 보장되게 되었다.

고대 이후 우리가 상당한 양의 비종교적 미술품을 소유하고 있는 것으로는 꽈뜨로첸또의 예술이 최초다. 이 세속적인 미술품에는 세속적인 내용을 담은 벽화와 회화, 태피스트리, 자수, 금세공, 문장(紋章)과 같이 예부터 알려진 허다한 장르 말고도 르네상스에 와서 처음 등장한 새로운 미술품들, 그중에서도 장중한 궁정양식 대신에 아늑함과 친근미를 강조하는 상층 시민계급의 새로운 주택문화의 소산을 들어야 할 것이다. 즉

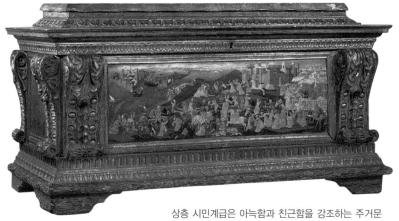

상층 시민계급은 아늑함과 친근함을 강조하는 주거문화 속에 다양한 장식적인 생활공예품을 누렸다. 이 까소네는 가장 잘 보존된 것들 중 하나다. 아뽈로니오 디조반니·마르꼬 델부오노 「트레비존드 까소네」, 1460년.

풍부하게 장식한 붙박이장의 목재 벽판, 그림과 조각이 있는 농 까소네(cassone, 뚜껑이 있는 장방형 수납가구), 화려하게 만들어진 침대, 예쁘게 장식한 달걀형 틀에 넣은 가정예배용 그림 똔도(tòndo), 무늬를 아로새긴 탄생명(誕生皿, desco da parto)과 그밖에 마욜리까(maiolica) 도자기와 수많은 공예품은 모두 이런 주택문화와 관련되어 제작된 것이다. 이 모든 것을 지배하는 공통된 특징은 예술과 공예, 순수한 예술품과 단순한 가구 공예품 사이에 거의 구분할 수 없을 정도의 동질성이 압도하고 있다는 사실이다. 이 동질성에 변화가 일어나기 시작하는 것은 고도로 무목적적이고 비실용적인 예술의 독자성이 점차 인식되고, 그 독자성이 공예품의 기계적 성격과 대조되면서부터다. 이때부터 서서히 미술가와 공예가가 동일인이던 상황이 변화하고, 화가는 지금까지 농과 벽판, 깃대와 안장 깔개, 접시와 항아리에 그림을 그릴 때와는 다른 의식을 가지고 그림을 그리기 시작했다.

동시에 그는 주문자의 희망에 구속되지 않고 고객을 위한 생산에서 상품 생산으로 전환했다. 이 전환이 예술애호가·전문감상자·수집가의 등장을 위한 예술가 측의 선결조건이었다. 수요자 측의 전제조건은 형식주의적·비실용주의적 예술관, 즉 아직 소박한 형태이기는 하나 그래도 이미 '예술을 위한 예술'(l'art pour l'art)이라고 말할 수 있는 새로운 예술관이다. 수집가의 등장에 뒤이어 곧 나타나는 현상이며 미술 작품과 작가에 대한 구매자의 비인격적 관계와 더불어 비로소 가능해지는 현상이 화상(畫商)의 출현이다. 꽈뜨로첸또에는 체계적인 미술품 수집은 흔하지 않았기 때문에 미술품 제작과 관계없이 순전히 매매만 위주로 하는 화상은 생겨나지 않았다. 그런 화상이 처음으로 등장하는 것은 16세기에 이르러서인데, 이때부터 과거의 미술품에 대한 정규적인 수요와 생존하는 유명 작가의 작품 구매가 일어나기 시작했다.[66] 우리에게 이름이 알려진 최초의 미술상은 16세기 초반의 피렌쩨 사람 조반니 바띠스따 델라빨라(Giovanni Battista della Palla)이다. 그는 고향인 피렌쩨에서 프랑스 왕을 위해 미술품을 주문, 구매해서 조달했는데, 이때 이미 예술가들에게서 직접 샀을 뿐만 아니라 개인이 소장한 예술품까지도 구입했다. 얼마 후에는 순전히 상업적·투기적인 목적으로 그림을 주문하는 경우도 빈번해졌다.[67]

메디치가의 예술 보호

도시공화국의 돈 있고 명망 높은 시민들은 일상생활 태도에서는 남의 이목을 고려하여 어느정도 자제력을 발휘했으나, 적어도 그들 사후의 명성만큼은 확실하게 남겨두고자 했다. 공적 비판을 불러일으키지 않고 영원한 명성을 획득할 수 있는 최상의 방법은 교회 헌납이었다. 15세기 전반부에도 여전한 종교적 예술 생산과 비종교적 예술 생산의 불균형은 부

분적으로는 이런 사실에 의해 해명될 수 있다. 종교적 경건성 자체는 더 이상 미술품을 헌납하는 가장 중요한 동기가 되지 못한다. 까스텔로 꽈라떼시(Castello Quaratesi)는 싼따끄로체 성당의 정면 벽을 기증할 생각이었으나 사람들이 거기에 그의 문장(紋章)을 표시하는 것을 거부하자 숫제 그 계획 자체에서 손을 떼고 만 일이 있다.[68] 메디치가조차도 그들이 후원하는 예술작품에 종교적·교회적 색채를 부여하는 것이 현명하다고 생각했다. 꼬시모 메디치는 자신의 사적 미술품 제작의 비용을 자랑하기보다 오히려 숨기려고 했다. 메디치가 이외에도 빠찌(Pazzi), 브란까치, 바르디, 싸세띠(Sassetti), 또르나부오니(Tornabuoni), 스뜨로찌, 루첼라이 등의 가문이 예배당 건립과 장식을 통해 그 이름을 영원히 남기고 있다. 그들은 이 일을 위해 당대의 가장 뛰어난 예술가들을 기용했다. 빠찌가의 예배당은 브루넬레스끼가 건립했고, 브란까치가, 싸세띠가, 또르나부오니가, 스뜨로찌가의 예배당들은 당대의 유명한 화가인 마사초, 발도비네띠(A. Baldovinetti), 기를란다요와 필리삐노 리삐(Filippino Lippi)가 각각 꾸몄다. 당시의 많은 패트런(patron, 경제적·사회적 예술후원자) 중에서 과연 메디치가가 가장 희생적이고 예술을 가장 잘 이해했는가는 의문의 여지가 많다. 다만 확실한 것은 메디치가의 유명한 두 사람 중에서 꼬시모가 로렌쪼보다 더 견실하고 원만한 취미를 가졌던 것으로 보인다는 사실이다. 아니면 이것도 단지 그의 시대가 좀더 안정되고 균형 잡혀 있었기 때문인가? 아무튼 꼬시모는 도나뗄로, 브루넬레스끼, 기베르띠, 미껠로쪼(Michelozzo di Bartolomeo Michelozzi), 프라 안젤리꼬, 루까 델라로비아(Luca della Robbia), 베노쪼 고쫄리, 프라 필리뽀 리삐(Fra Filippo Lippi) 등 당대의 쟁쟁한 예술가들을 기용했다. 그러나 이들 중에서도 가장 뛰어난 예술가인 도나뗄로는 꼬시모보다는 오히려 로베르또 마르뗄리(Roberto Martelli)를 자신의 예술을

더 알아주고 아껴주는 친구이자 패트런이라고 생각했다. 만약 꼬시모가 도나뗄로의 예술가로서의 진가를 충분히 이해하고 인정해주었다면 도나뗄로가 무엇 때문에 그처럼 여러차례나 피렌쩨를 떠났을 것인가? "꼬시모는 도나뗄로와 그밖의 모든 화가와 조각가 들의 위대한 친구였다"라고 베스빠시아노 비스띠치(Vespasiano Bisticci)는 그의 회고록에서 기술하지만, 뒤이어 "꼬시모는 화가와 조각가 들이 일거리가 없어 보이고 도나뗄로가 하는 일 없이 지내는 것이 딱하게 느껴지자, 그에게 싼로렌쪼 성당의 설교단과 성물실(聖物室) 문 만드는 일을 시켰다"라고 말하고 있다.[69] 그러나 이런 예술의 황금시대에 도나뗄로 같은 예술가가 어째서 일 없이 지내야 하는 위험이 따랐고, 어째서 동정을 받는 식으로 일거리를 얻어야만 했던 것일까?

로렌쪼 메디치의 예술이해를 옳게 평가한다는 것은 꼬시모 메디치의 경우와 마찬가지로, 아니 오히려 더 힘든 일이다. 우리는 로렌쪼 주위에 있던 예술가의 높은 수준과 재능의 다양성을 로렌쪼 자신의 공적으로 돌리고, 그가 장려하고 보호했던 시인과 철학자가 표현한 강렬한 생활감정도 로렌쪼 자신의 인격에서 파급된 것이라는 생각에 익숙하다. 일찍이 볼떼르가 말했듯이 로렌쪼의 시대는 페리클레스(Pericles) 시대, 아우구스투스(Augustus) 시대, 루이 14세(Louis XIV, 재위 1643~1715)의 이른바 '위대한 세기'(grand siècle) 등과 더불어 인류의 행복했던 시대의 하나로 간주된다. 로렌쪼는 시인이고 철학자였으며, 미술품 수집가이자 세계 최초로 생긴 미술 아카데미의 설립자였다. 우리는 또한 그의 생애에서 신플라톤주의가 얼마나 큰 역할을 했으며, 이 철학사조 역시 그에 의해 직접 장려되고 발달했다는 사실도 잘 알고 있다. 그밖에도 그가 자기 주위의 예술가들과 가졌던 동지적 관계에 대한 세세한 일화들도 널리 알려져 있다. 베

로끼오는 그를 위해 고대 유물을 복원했고, 줄리아노 다상갈로(Giuliano da Sangallo)는 빌라 다까이아노(Villa da Caiano)와 싼또스삐리또(Santo Spirito) 사원의 성물실을 만들었으며, 로렌쬬가 안또니오 뽈라이우올로를 자주 기용했고 보띠첼리와 필리삐노 리삐 역시 그와 매우 가까운 친구였다는 사실도 알려져 있다. 그러나 이 명단에서 빠진 예술가의 이름도 한번 생각해보자. 로렌쬬 메디치는 스뜨로찌 궁을 만든 베네데또 다마이아노(Benedetto da Maiano)와 그의 재임기간 중 여러 해 동안 피렌쩨에 체류했던 뻬루지노는 물론이고 심지어는 도나뗄로 이후 최대의 예술가인 레오나르도 다빈치(Leonardo da Vinci)에게도 작품을 의뢰하지 않았다. 레오나르도 다빈치는 피렌쩨에서 예술가로서의 진가를 인정받지 못했기 때문에 밀라노로 이주할 수밖에 없었던 것 같다. 그가 신플라톤주의에 전혀 관심이 없었다는 사실이[70] 그에 대한 로렌쬬의 무관심을 설명해주는지도 모른다. 신플라톤주의는 플라톤(Platon)의 관념론처럼 현실세계에 대한 순수한 관조적 태도를 반영한 것이다. 그리고 순수한 관념을 규범적 원리로 간주하고 이 관념세계에 준해서만 현실세계를 대하는 모든 철학이 그렇듯이, 그것은 '비속한' 현실세계의 일에 관여하기를 거부하는 생활태도의 표현이었다. 요컨대 신플라톤주의는 현실세계의 운명은 현실세계를 실제로 관장하는 실권자들에게 내맡기는 것이었다. 왜냐하면 진정한 철학자는, 피치노(M. Ficino)가 주장하듯이 유한한 현실세계에 대해서 죽음으로써 초시간적 이념세계 속에 살려고 노력해야 하기 때문이다.[71] 민주적 자유의 마지막 자취까지도 말살하고 일체의 정치적 참여행위를 용납하지 않았던 로렌쬬 같은 지배자에게 이 철학이 마음에 들 수밖에 없었던 것은 너무나 당연한 일이다.[72] 언제나 쉽사리 시적인 말로 변형할 수 있고 아무렇게나 해석될 수 있는 플라톤의 철학은 그의 취향에 꼭 맞았을 것이다.

예술후원자로서 로렌쪼 메디치의 성격을 가장 잘 보여주는 것은 베르똘도(Bertoldo di Giovanni)와의 관계다. 품격이 없는 바는 아니지만 별로 뛰어나지 못했던 이 소품 조각가는 동시대 예술가들 중에서 로렌쪼와 가장 가까웠던 사람이다. 그는 로렌쪼와 한집에서 살았고 매일같이 식사를 같이하고 여행할 때도 동반했으며, 로렌쪼가 신임하는 사람이자 예술문제의 자문가이고 또한 로렌쪼가 세운 미술 아카데미의 지도자였다. 그는 유머와 요령이 있고 임기응변의 재주가 있었으며, 그의 주인과 매우 친숙한 관계를 유지하면서도 적당한 거리를 두는 것을 잊지 않았다. 그는 훌륭한 교양의 소유자였고 패트런의 예술적 견해와 희망을 재빨리 알아차리고 공감하는 재능을 가지고 있었다. 또한 개인적으로 훌륭한 인격자이면서도 자신을 기꺼이 윗사람에게 종속시킬 줄 아는, 한마디로 궁정예술가의 이상형이었다.[73] 작업 중의 베르똘도가 "복잡하고 이상하며 때로는 진부하기도 한 알레고리나 고대의 신화를 하나씩 고안해내는 일"을 옆에 와서 가끔 조언해주면서[74] 인문주의자로서 자신의 박식

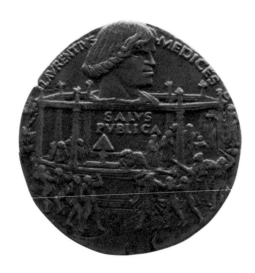

궁정예술가와 패트런 관계의 전형을 보여주는 이들이 베르똘도와 로렌쪼 메디치다. 베르똘도 디조반니 「빠찌가의 음모를 그린 메달」, 1478년. 위쪽에 로렌쪼 메디치의 얼굴을 새겼다.

과 신화적 몽상과 시적 공상들이 즉석에서 구체화되는 것을 보는 일이 로렌쪼 메디치에게는 큰 즐거움이었을 것이다. 재료를 유연하고 오래가는 상품(上品) 청동에 한정하고 소규모의 장식적이며 우아한 구도의 형식을 택하는 베르똘도의 스타일 자체가 아마도 로렌쪼의 예술관에 가장 부합했을 것이다. 로렌쪼가 특히 작은 공예품을 좋아했다는 사실도 간과해서는 안될 것이다. 그가 소장했던 작품 중 피렌쩨 조각의 대작은 매우 적다.[75] 로렌쪼 수집품의 핵심을 이루는 것은 5,000개 내지 6,000개로 추정되는 까메오(cameo, 마노, 조개껍질 등에 부조로 장식한 작은 장신구)와 보석류이다.[76] 이 장르는 고대부터 있던 것인데, 그래서 로렌쪼는 이를 더욱 좋아했다. 베르똘도의 예술을 사랑한 것도 그가 고대예술의 기법과 고대적 소재를 사용했다는 사실이 크게 작용했을 것이다. 미술품 수집가, 패트런으로서 로렌쪼의 활동은 한마디로 스케일이 큰 영주의 호사 취미를 넘어서지 못했다. 그의 수집품이 여러 측면에서 아직도 한 영주의 골동품 창고의 성격을 띠는 것이었듯이, 그의 일반적인 예술적 취향 즉 장식적인 것과 값비싼 것, 유희적인 것과 기예적인 것에 대한 취향 역시 소군주국 영주들의 로꼬꼬적 예술 취향과 많은 점에서 공통점을 지닌 것이었다.

르네상스의 궁정문화

�꽈뜨로첸또에는 세기 말엽까지 이딸리아의 가장 중요한 예술중심지였던 피렌쩨 외에 예술을 보호, 육성한 페라라, 만또바(Mantova), 우르비노(Urbino)의 궁정들 같은 새로운 예술중심지가 생겨났다. 이들 궁정은 14세기 북이딸리아의 궁정들을 모범으로 삼았는데, 이들 궁정의 기사적·낭만적 이상과 비시민적·형식적 생활양식의 전통은 그런 모델의 영향을 입

은 것이다. 그러나 새로운 시민계급의 정신, 즉 능률과 성과를 목표로 하고 과거의 전통에서 해방되어가는 합리주의 정신이 궁정생활에도 영향을 안 끼칠 수는 없었다. 여전히 옛날 기사소설을 읽기는 했지만, 사람들은 기사소설에 이미 거리감을 갖고 다분히 아이러니한 태도를 취하게 되었다. 부르주아적인 피렌쩨의 루이지 뿔치뿐만 아니라 궁정적이었던 페라라의 보이아르도(M. Boiardo)도 기사적 소재를 반쯤은 농담조의 새로운 태도로 별로 심각하지 않게 다루고 있다. 영주의 성과 저택의 벽화는 여전히 지난 세기부터 익히 알려진 분위기를 그대로 보존하고 있고 고대의 신화나 역사에서 따온 주제, 기본 덕목과 일곱가지 학예의 알레고리, 지배자 가문의 가족과 궁중생활의 장면 등을 즐겨 묘사하고 있으나, 기사소설의 내용은 더이상 소재로 사용되지 않았다.[77] 회화는 기사소설의 내용을 아이러니로 처리하는 데 적합하지 못했던 것이다. 꽈뜨로첸또의 궁정예술에서 많은 것을 시사하는 기념비적 작품을 우리는 두곳에서 발견할 수 있는데, 하나는 페라라의 스끼파노이아 궁(Palazzo Schifanoia)에 있는 프란체스꼬 꼬사(Francesco Cossa)의 벽화이고 또 하나는 만또바에 있는 만떼냐(A. Mantegna)의 벽화이다. 페라라의 경우에는 고딕 후기의 프랑스 예술과, 만또바의 경우에는 국내의 자연주의와 더 깊은 관련을 보여준다. 그러나 두 경우 모두 예술형식에서 동시대 부르주아 예술과 차이가 난다기보다는 오히려 작품의 주제에서 차이가 난다. 꼬사의 예술형식은 삐셀리노의 그것과 근본적으로 큰 차이가 없고, 만떼냐는 예컨대 기를란다요가 피렌쩨의 도시 명문의 생활을 그린 것과 다름없는 직접적인 자연주의 수법으로 로도비꼬 곤짜가(Lodovico Gonzaga)의 궁정생활을 그린 것이다. 요컨대 이 두 유파의 예술적 취향은 시간이 지남에 따라 서로 조정되어 점차 많은 공통점을 갖게 된다.

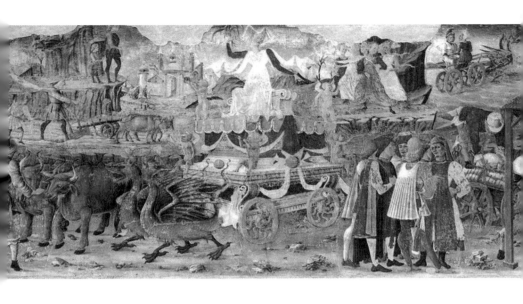

꽈뜨로첸또 궁정예술의 두 경향은 서로 영향을 주고받으며 많은 공통점을 갖게 된다. 프랑스의 고딕 후기 예술을 연상시키는 프란체스꼬 꼬사의 「8월의 우화」 부분(위), 1476∼84년; 이딸리아 자연주의의 영향을 보여주는 만떼냐의 '신부의 방' 벽화 부분(아래), 1465∼74년.

궁정생활의 사회적 기능은 인심을 모으는 것이었다. 이를 위해 르네상스의 왕후와 군주 들은 국민들을 현혹시킬 뿐만 아니라 귀족들에게도 위압감을 주어 그들을 궁정에 묶어두려고 했다.[78] 그렇다고 르네상스의 군주들이 꼭 귀족들의 봉사나 귀족들과의 사교에 의존했던 것은 아니다. 그들은 누구든지 쓸모가 있다고 생각되면 출신성분을 불문하고 사람들을 기용할 수 있었고 또 기용하려고 했다.[79] 따라서 르네상스 이딸리아의 궁정은 그 구성원으로 보아도 이미 중세의 궁정과는 큰 차이가 있다. 이딸리아 궁정은 온갖 부류의 사람들, 즉 요행으로 출세한 모험가와 벼락부자가 된 상인들, 서민 출신 인문주의자와 교양 없는 예술가 들을 가리지 않고 모두 받아들였다. 궁정기사들의 배타적인 도덕적 공동체와는 대조적으로 르네상스의 궁정에서는 비교적 자유스럽고 근본적으로 이지적인 쌀롱 분위기가 조성되었는데, 이런 쌀롱 분위기는 한편으로는 『데까메론』(Decameron)과 『알베르띠의 낙원』(Paradiso degli Alberti)에서 묘사된 것 같은 시민계급의 문예애호적 사교문화의 계승이며, 다른 한편으로는 17세기와 18세기 유럽의 정신생활에서 지대한 역할을 담당할 문학쌀롱의 예비 단계를 나타낸다. 여자들은 처음부터 문학적 사교생활에 참여하고는 있지만, 르네상스의 궁정 쌀롱에서는 아직 중심적 존재는 못 되었다. 그들은 훨씬 뒤에 가서 부르주아화된 쌀롱의 시대에 기사시대의 여성들과는 전혀 다른 의미에서 중심적 존재가 될 것이었다. 르네상스에서 여성들의 문화적 중요성이라는 것도 결국은 르네상스의 합리주의가 그대로 반영된 것이었다. 합리주의 정신은 여성을 남성과 정신적으로 같은 위치에 나란히 두지만, 결코 남성들 위에 올려놓지는 않는다. "남자가 이해할 수 있는 모든 것은 여자 역시 이해할 수 있다"라고 발다사레 까스띨리오네(Baldassare Castiglione)는 『정신론』(廷臣論, Il Cortegiano)에서 쓰고 있지만, 그가

궁정신하들에게 요구한 부인들에 대한 상냥하고 정중한 태도는 중세 기사들이 하던 여성숭배와는 더이상 큰 관련이 없다. 르네상스는 남성들의 시대였다. 네삐(Nepi) 궁정에 군림했던 루끄레찌아 보르자(Lucrezia Borgia)와 페라라와 만또바에서 궁정의 중심을 이루면서 주위의 시인들을 보호, 격려했을뿐더러 그 자신 뛰어난 조형예술의 이해자였던 것으로 보이는 이사벨라 데스떼(Isabella d'Este) 같은 여성들은 예외에 지나지 않는다. 주도적인 예술후원자, 예술애호가들은 어디서나 거의가 남성이었다.

예술감상자의 여러 계층

중세 기사제도하의 궁정예술은 새로운 도덕체계, 영웅주의와 인도주의에 대한 새로운 이상들을 창조했다. 그러나 르네상스 이딸리아의 궁정들은 그들의 목적을 그렇게 높이 세우지는 않았다. 그들이 사교문화에 기여한 것은 고상한 품위라는 개념에 한정되어 있었는데, 이는 16세기에 이르러 에스빠냐의 영향 아래 한층 세련되어 프랑스로 건너감으로써 드디어는 전유럽 궁정문화의 기초와 모범이 되었다. 예술적인 견지에서 본다면 꽈뜨로첸또의 궁정은 거의 새로운 것을 창조하지 않았다. 이 시대의 군주들에 힘입어 만들어진 예술은 질적으로 도시 시민계급이 산출한 예술보다 더 좋지도 더 나쁘지도 않다. 예술가의 선택은 패트런의 개인적 취향보다는 오히려 지역의 사정에 따라 결정되는 수가 많았다. 여기서 우리가 언급하고 지나가야 할 것은 르네상스에서 가장 무자비한 폭군이었던 씨지스몬도 말라떼스따(Sigismondo Malatesta)가 당대 최고의 화가였던 삐에로 델라프란체스까를 고용했고, 다음 세대의 가장 중요한 화가였던 만떼냐는 저 위대한 로렌쪼 메디치를 위해서가 아니라 조그만 공국의 군주였던 로도비꼬 곤짜가를 위해 일했다는 사실이다. 그렇다고 해서 이 군주

들이 반드시 높은 안목을 지닌 예술의 이해자라는 것은 결코 아니다. 그들이 소장했던 예술품 중에는 시민계급 예술애호가들의 경우와 마찬가지로 이류, 삼류에 속하는 작품도 많이 있다. 르네상스의 모든 사람들이 예술이해 수준이 높았다는 명제는 당시 예술품이 모두 하나같이 높은 수준에 이르렀다는 주장처럼, 자세히 따져보면 하나의 전설에 불과하다. 사회 하층계급은 더 말할 것 없고 상층계급에서조차 균형 잡힌 예술 취미의 원리가 확립되어 있지 않았다. 당시의 지배적인 예술 취미를 가장 단적으로 보여주는 것은 멋스럽기는 하나 다분히 틀에 박힌 일을 했던 장식화가 삔뚜리끼오(Pinturicchio)가 당대에 일거리가 가장 많은 예술가였다는 사실이다. 그렇다면 르네상스를 두고 우리가 일반적으로 얘기하듯이 과연 르네상스인들은 모두 다 보편적으로 예술에 관심을 가졌다고 얘기해도 좋을 것인가? 과연 당시 사람들은 '신분의 고하를 막론하고' 미술 관련 사업에 참여했는가? 피렌쩨 대성당의 돔을 만들 때 과연 '도시 전체'가 이 계획에 열광했는가? 하나의 미술품이 완성된다는 것이 과연 '전 도시민을 위한 대사건'이었는가? 예의 '도시주민'이란 어떤 계층이었을까? 굶주린 노동자들도 거기에 포함되었을까? 아마 그렇지 않았을 것이다. 그렇다면 소시민계급은? 아마 그랬을지도 모른다. 아무튼 예술적 사건에 대한 광범한 대중의 관심이란 진정한 예술적 관심이라기보다는 종교적·향토애적 관심이었을 것이다. 이와 관련해서 우리는 당시의 공식 행사가 대부분 거리에서 이루어졌다는 사실도 잊지 말아야 할 것이다. 공개된 레오나르도 다빈치의 화고(畫稿)를 보기 위해 이틀 동안이나 사람들이 떼를 지어 몰려들었다는데, 사실 당시 사람들은 사육제 행렬이나 외국 귀빈의 환영행사나 장례식에도 이에 못지않게 큰 관심을 보였을 것이다. 예술의 질과 예술의 인기 사이의 간격이라는 것이 오늘날처럼 크지는 않

았다고 하더라도, 당시 사람들 대부분은 레오나르도 다빈치와 그와 동시대의 다른 예술가들 사이의 질적 차이를 전혀 알아차리지 못했을 것이다. 질과 인기의 간극이 바로 이때부터 벌어지기 시작했는데, 다만 아직은 그다지 크지 않았기 때문에 때로는 메워질 수 있었다. 다시 말하면 예술적으로 가치있는 작품은 아직 몇몇 정통한 사람의 전유물이 아니었다. 르네상스의 예술가들이 꽤 많은 인기를 누린 것은 의심할 여지 없는 사실이다. 당시 세간에 퍼져 있던 예술가들에 대한 수많은 신상 이야기와 일화가 이를 증명해준다. 그러나 단지 예술가라는 이유만으로 무조건 그런 인기를 누린 것이 아니라, 공적인 일에 종사하고 공개경쟁에 참가하며 작품을 전시하고 길드 위원회의 일을 맡고 또한 그들의 '천재적' 특성으로 인해 사람들의 눈에 띄는 인물로서 누리는 인기였던 것이다.

르네상스 시대의 피렌쩨와 씨에나 같은 도시에서 예술에 대한 수요가 비교적 컸음에도 불구하고 르네상스 예술을 당시의 종교적 찬가나 이른바 '신성한 표현'(rappresentazioni sacre), 또는 당시의 기사소설이 전락해버린 속요 같은 민중적인 문학과 동일한 의미에서 민중적인 예술이라고는 할수 없다. 물론 당시에는 농민예술도 있었고 민중을 상대로 한 엉터리 작품들도 널리 보급되기는 했지만, 진정한 예술작품은, 비록 그렇게 비싼 가격은 아니었다 할지라도 당시 대다수 민중이 구입하기란 불가능했다. 확인된 바로는 1470년대 말경의 피렌쩨에는 84개의 목조 및 상감 공예 아뜰리에와 대리석과 돌로 장식품을 만드는 54개 작업장이 있었고, 그밖에도 44개의 금은세공소가 있었다.[80] 이 시대에 몇명의 화가와 조각가가 있었는지에 대한 동시대의 기록은 없지만, 1409~99년의 길드 명부에 이름이 올라 있는 화가의 숫자는 41명이다.[81] 당시의 예술 수요가 어느 정도였는가를 상상해보기 위해서는 다른 직종에 종사하던 수공업자의 수와

비교해보면 되는데, 같은 시기에 84명의 목판 조각가와 70명의 푸주한이 있었다.[82] 길드 명부에 올라 있는 우두머리 장인 예술가 중에서 우리가 알아볼 수 있는 이름은 고작 3분의 1이나 4분의 1 정도이다.[83] 1428년 씨에나에서 자기 작업장을 가지고 있던 32명의 화가 중에서 이름을 알 만한 화가는 겨우 9명에 불과하다.[84] 화가들 대부분은 아무런 개인적 특성이 없는 평범한 인물이었던 것 같고, 네리 디비치(Neri di Bicci)의 경우처럼 주로 대중을 상대로 한 대량생산으로 생업을 유지했던 것으로 보인다. 그들의 사업활동이 어떤 것이었는가는 네리 디비치가 남긴 기록을 통해 상세한 내용을 알 수 있는데,[85] 당시 예술수요자들의 일반적인 감식안은 후대 사람들이 칭찬하듯이 그렇게 믿을 만한 것이 못 되었음을 확인할 수 있다. 예술수요자 대부분이 별로 가치 없는 미술품을 구입했던 것이다. 르네상스에 관한 교과서적인 지식에 따르면 미술품을 소장하는 것이 당시에는 미풍양속에 속했고 부유한 시민가정에서는 누구나 적어도 몇점의 미술품을 소유하고 있었다고 생각하는 것이 일반적이지만, 실제 양상은 전혀 그렇지 않았던 것 같다. 16세기 후반의 예술이론가 조반니 바띠스따 아르메니니(Giovanni Battista Armenini)에 의하면, 그런대로 볼 만한 그림이 한점도 없는 부유한 집들이 수두룩했다고 한다.[86]

르네상스 문화의 엘리트층

르네상스는 소상인과 수공업자의 문화도 아니었고 별 교양 없는 시민계급의 문화도 아니었다. 르네상스는 오히려 다른 계층을 완전히 배제하면서 문화를 독점하려고 했던 비민중적이고 라틴화된 교양 엘리트의 문화였다. 르네상스 문화의 주역을 담당한 계층은 당시의 인문주의·신플라톤주의 정신조류와 관련된 계층, 즉 대체로 동일한 사고방식과 단일성

을 지닌 지식인계층으로서, 이 단일성은 전체적으로는 중세의 성직자집단에서도 찾아볼 수 없는 것이었다. 르네상스의 중요한 예술품들은 이 계층을 대상으로 만들어졌다. 광범한 대중은 당시의 중요한 예술품을 전혀 알지도 못했고, 아는 경우에도 이런 예술품을 감상하는 데 부적합한 비예술적인 의미로 이해했으며, 자신들의 심미감은 질이 훨씬 떨어지는 작품들로써 충족했다. 이때부터 앞으로의 예술발전에서 근간을 이룰 교양있는 소수집단과 그렇지 못한 다수대중 간에 메울 수 없는 깊은 간극이 생기는데, 이 격차는 당시까지의 유럽 예술사에서 유례를 찾아볼 수 없을 정도로 큰 것이었다. 중세문화 역시 평준화된 공동체 문화는 결코 아니었고, 그리스와 로마에서도 문화 담당층은 그들의 문화가 대중과 유리되어 있다는 것을 잘 알고 있었다. 그러나 중세든 그리스·로마든 어느 시기에도 간간이 등장했던 예외적인 소집단을 빼고는 르네상스에서처럼 대중이 전혀 접근할 수 없는 배타적인 엘리트 문화를 계획적으로 만들려고는 하지 않았다. 이런 사정은 바로 르네상스에서 달라지기 시작했다. 중세의 교회문화가 라틴어를 공용어로 사용한 것은 교회가 로마 후기의 문명과 연속적·유기적 관련을 맺고 있었기 때문인데, 르네상스 인문주의자들이 라틴어를 사용한 것은 지역에 따라 상이한 언어를 통해 표현된 중세문화의 민중적 전통을 단절시키고 일종의 새로운 성직자집단으로서 자신의 문화적 독점을 확립하려고 했기 때문이다. 예술가들은 이런 계층의 비호 아래 있었고 또한 정신적으로 그들의 후견 아래 있었다. 다시 말하면 예술가들은 교회와 길드의 권위에서 해방되는 순간부터 인문주의자로 구성된 새로운 권위에 종속되는데, 이 엘리트층은 그때까지 교회와 길드가 나누어 가졌던 권한을 도맡아서 행사하려고 했다. 인문주의자들은 이제 역사적·신화적 주제의 그림에 대한 해석문제에서만 절대적 권위로 자처

하는 것이 아니라, 형식과 예술기법의 문제에 이르기까지 전문가로 발전한 것이다. 그리하여 이제까지는 오로지 전통과 명문화된 길드의 규칙에 의해서만 좌우되고 속인들은 아무도 간섭할 수 없던 문제에서조차 예술가는 인문주의자의 판단을 따를 수밖에 없는 상태로까지 발전하였다. 예술가들은 교회와 길드로부터 독립해 자신들의 사회적 지위를 향상하고 세간의 갈채와 명성을 얻은 대신에, 결국 인문주의자들을 예술의 심판자로 인정하는 댓가를 지불해야 했다. 물론 이들 인문주의자 모두가 본격적인 비평가나 예술감식가는 아니었지만, 아무튼 예술품의 가치에 대해 일가견이 있고 또 예술작품을 순전히 미학적 관점에서 판단하는 능력을 지닌 최초의 세속인들이 그들 사이에서 나타났다. 이렇듯 실질적인 판단력을 가진 사람들이 사회의 일부로 등장함으로써, 오늘날 우리가 말하는 현대적 의미의 예술감상자층이 탄생한 것이다.[87]

03_ 르네상스 예술가의 사회적 지위

르네상스의 증가한 예술 수요는 예술가들의 사회적 위치를 소시민적인 수공업자로부터 자유로운 정신노동자로 끌어올렸는데, 그때까지 전혀 사회적 기반이 없던 이들 정신노동자는 이때부터 비록 계급적으로는 하나의 통일된 집단을 형성하고 있지 않지만 이미 경제적으로 보장되고 사회적으로도 안정된 하나의 계층으로 발전하기 시작했다. 초기 꽈뜨로첸또의 예술가들만 해도 아직 하찮은 신분에 불과했다. 고작해야 그들은 기술이 좀 나은 숙련공 정도로 인정받았을 뿐, 출신성분에서나 교육수준에서나 길드의 소시민적 구성원들과 비교해서 전혀 다를 바 없었다. 안드

레아 델까스따뇨는 농부의 아들이었고, 빠올로 우첼로는 이발사의 아들이었으며, 필리뽀 리삐는 푸줏간집 아들이었고, 뽈라이우올로 형제는 양계장집 아들이었다. 그들의 이름은 아버지의 직업이나 출생지 또는 스승의 이름에 따라 붙여졌으며, 사람들은 마치 심부름꾼을 대하듯 그들에게 반말을 썼다. 그들은 길드의 규약에 복종해야 했고, 예술가로서의 직분을 행사할 수 있는 권한도 그들의 재능에 의해서가 아니라 길드 규약에 따른 일정한 교육과정을 수료하고 나야만 부여받을 수 있었다. 그들의 교육은 보통 장인과 똑같은 교과과정에 따라 행해졌고, 학교가 아니라 작업장에서, 이론 수업이 아니라 실제 훈련에 의해서 이루어졌다. 그들은 읽기·쓰기·셈하기 등의 기본 지식을 습득하고 난 후 어린 나이로 장인의 문하에 도제로 들어가 대부분 여러 해를 그 밑에서 보냈다. 뻬루지노, 안드레아 델사르또(Andrea del Sarto)와 프라 바르똘로메오(Fra Bartolommeo)만 해도 8년 내지 10년 동안의 수업기간을 거쳤다는 사실을 우리는 알고 있다. 르네상스 초기 대부분의 예술가들, 예컨대 브루넬레스끼, 도나뗼로, 기베르띠, 우첼로, 안또니오 뽈라이우올로, 베로끼오, 기를란다요, 보띠첼리, 프란체스꼬 프란차(Francesco Francia) 등은 흔히 15세기의 미술학교라고 불리는 금은세공소 출신이다. 많은 조각가들 역시 처음에는 그들의 선배들이 중세 당시에 그랬던 것처럼 채석장이나 장식조각가 밑에서 일했다. 도나뗼로가 싼루까(San Luca) 길드에 가입할 때만 해도 그는 아직 '금은세공사 겸 석공'으로 불렸고, 도나뗼로 자신이 예술과 공예의 관계를 어떻게 생각하고 있었는가는 그가 만년에 제작한 가장 중요한 예술작품의 하나인 「유디트와 홀로페르네스」(Giuditta e Oloferne)상이 리까르디 궁(Palazzo Riccardi)의 분수대 조각으로 설계되었다는 사실에 가장 잘 나타나 있다. 그러나 르네상스 초기 중요한 예술가의 작업장은 비록 근본적으로는 수공업적

길드에서 예술수업은 이론보다 실제 훈련을 통해
이루어졌고, 많은 조각가들은 채석장이나 장식조
각가 아래서 배웠다. 난니 디방꼬 「네 성인」 하단
부 조각가들의 작업 모습, 1409~17년.

조직에서 벗어나지 못했지만 이미 자기 나름의 독자적인 교수법을 도입
하고 있었다. 특히 피렌쩨의 베로끼오, 뽈라이우올로, 기를란다요의 작
업장, 빠도바의 프란체스꼬 스꽈르초네(Francesco Squarcione)의 작업장, 그리
고 베네찌아의 조반니 벨리니(Giovanni Bellini)의 작업장 등이 다들 그랬는
데, 이런 작업장의 최고책임자는 예술가였을 뿐만 아니라 중요하고 명망
있는 교사이기도 했다. 도제들도 이때부터는 옛날처럼 좋다는 아무 작업
장에서나 배우려 하지 않고 특정한 장인(Meister)을 골라서 그의 문하에서
배우려고 했으며, 유명한 예술가일수록 그 문하에 더 많은 제자들이 몰려
들었다. 나이 어린 소년들인 이 도제들은 물론 가장 좋은 노동력은 못 되
었지만 아무튼 가장 값싼 노동력을 제공해주었다. 따라서 이때부터 좀더
집중적으로 예술가 교육이 이루어졌는데, 그 가장 중요한 원인은 바로 이
값싼 노동력을 활용하기 위해서이지 결코 훌륭한 교사가 되고자 하는 장
인들의 야망 때문은 아니었다.

| 르네상스의 아뜰리에 활동

도제들의 수련과정은 아직도 중세의 전통과 크게 다를 바 없었다. 처음에는 우리가 상상할 수 있는 온갖 궂은일, 예컨대 색채의 배합, 화필의 수선과 정리, 그림의 초벌칠 등을 하는 데서 시작해 그후에는 밑그림의 여러 구도를 화면에 옮기는 일, 입은 옷의 여러 부분과 중요하지 않은 인체 부분들을 그리는 일을 하다가, 마지막에 가서는 장인의 스케치나 지시를 바탕으로 화면 전체를 그려내는 일까지 했다. 이런 식으로 해서 도제는 점차 어느정도 독자적으로 일할 수 있는 조수가 되는데, 물론 이 조수는 일반적으로 제자와는 구별해야 한다. 왜냐하면 한 장인의 조수라고 해서 모두 다 그의 제자가 되는 것은 아니었고, 또 모든 제자가 다 언제나 스승 옆에서 조수 노릇만 하는 것도 아니었기 때문이다. 때로는 조수가 자기 스승과 맞먹는 예술가일 수도 있었고, 때로는 아뜰리에 주인으로부터 사역만 당하고 그야말로 비인격적인 도구 역할밖에 할 수 없는 경우도 있었다. 스승과 제자 사이의 이런 결합 가능성이 다양해지고 또 장인·조수·도제 들이 자주 같은 작품을 두고 함께 일하기 때문에 때로는 매우 분석하기 힘들 정도의 양식혼합이 생겨나기도 하지만, 다른 한편으로는 이로 인해 개인적인 차이가 실질적으로 융화된 하나의 공동형식을 낳으며, 이런 공동형식에서는 무엇보다도 수공업적 전통이 결정적인 역할을 한다. 르네상스 예술가들의 전기를 통해 우리가 잘 알고 있는 사건 ─ 그것이 실제든 허구이든 간에 ─ 즉 제자가 자신의 경지를 훨씬 뛰어넘는다고 생각했기 때문에 자기 예술을 포기하는 경우(치마부에B. di P. Cimabue 와 조또, 베로끼오와 레오나르도 다빈치, 프란체스꼬 프란차와 라파엘로)는 작업공동체가 이미 해체되어가던 좀더 후기의 발전단계를 나타내거나, 아니면 베로끼오와 레오나르도 다빈치의 예처럼 그런 일화가 말해

주는 것보다 훨씬 더 현실적인 설명이 가능하다. 베로끼오가 그림 그리기를 그만두고 조각에만 전념한 것은 아마 레오나르도 다빈치만 한 조수라면 그림 그리는 일을 안심하고 맡길 수 있다는 확신을 얻었기 때문일 것이다.[88]

초기 르네상스의 예술가 아뜰리에는 아직도 수공업자조합이나 길드의 작업장이 지녔던 공동체의식에 의해 운영되었다. 말하자면 예술품은 아직 그 독자성과 특성을 강조하고 외부 요소를 전혀 배격하는 어떤 한 개인의 표현이 아니었다. 처음부터 일이 끝날 때까지 혼자서만 작품을 완성하고자 하고 제자와 조수 들과는 도저히 같이 일할 수 없다는 생각은 미켈란젤로(Michelangelo Buonarroti)에 와서야 비로소 두드러지게 나타나는데, 이 점에서도 미켈란젤로는 최초의 현대적 예술가인 셈이다. 15세기 말엽에 이르기까지 미술품의 제작과정은 아직도 순전히 집단적 형태를 띠고 있었다.[89] 광범위한 작업, 그중에서도 특히 대규모 조각품을 만드는 사업을 감당해내기 위해서 사람들은 많은 조수와 잡역부를 쓰는 공장 비슷한 조직을 만들었다. 꽈뜨로첸또에서 가장 규모가 큰 예술사업이었던 피렌쩨 세례당의 문을 만드는 일을 할 당시 기베르띠의 아뜰리에는 무려 20여명의 조수를 기용했다. 거대한 벽화를 완성할 때도 기를란다요와 뻰뚜리끼오는 많은 화가와 조수로 구성된 스태프를 거느리고 있었다. 특히 자기 형제들과 처남이 상임조수로 있던 기를란다요의 작업장은 뽈라이우올로의 아뜰리에 및 델라로비아의 아뜰리에와 더불어 15세기에 가장 규모가 큰 가족기업의 하나였다. 그밖에도 예술가라기보다는 기업가로서 아뜰리에를 소유한 사람들도 있었는데, 이들은 주로 주문만 받아서는 적당한 예술가에게 시켜 완성하도록 했다. 이런 부류에 속하는 사람으로는 한때 여러 예술가와 함께 레오나르도 다빈치까지 고용했던 밀라노

의 에반젤리스따 다쁘레디스(Evangelista da Predis)를 꼽을 수 있을 것이다. 이런 기업의 성격을 띤 공동체 작업형태 외에도 꽈뜨로첸또에 볼 수 있는 것은 대체로 아직 나이가 젊은 예술가가 독자적으로 아뜰리에를 경영할 경제력이 없어서 두 사람이 힘을 합쳐 동지적 관계에서 하나의 작업장을 만드는 경우이다. 이런 식으로 해서 예컨대 도나뗄로와 미껠로쪼, 프라 바르똘로메오와 알베르띠넬리(M. Albertinelli), 안드레아 델사르또와 프란차비조(Franciabigio)가 공동으로 작업했다. 이렇게 우리는 어디서나 예술적 노력의 개별화를 막는 초개인적인 작업형태를 볼 수 있다. 정신의 공동체로의 이런 일반적 경향은 수평적으로뿐만 아니라 수직적으로도 작용하고 있다. 당대의 대표적인 예술가들은 스승과 제자라는 일련의 긴 계보를 이루는데, 예컨대 프라 안젤리꼬→베노쪼 고쫄리→꼬시모 로셀리(Cosimo Rosselli)→삐에로 디꼬시모→안드레아 델사르또→뽄또르모(J. Pontormo)→브론찌노(A. Bronzino)로 이어지는 계보는 그 대표적인 예이다. 이 계보에 따라 일관된 예술형식의 전통이 이어지며, 또 이와 같은 전통 속에서 발전의 주류가 뚜렷이 부각되는 것이다.

꽈뜨로첸또를 지배한 수공업적 정신을 가장 잘 나타내주는 것은 무엇보다도 예술가의 아뜰리에가 순전히 공예적인 성격의 자잘한 주문들을 자주 받았다는 사실이다. 일거리가 아주 많았던 한 화가의 아뜰리에에서 얼마나 많은 수공업 작품이 제작되었는가를 우리는 네리 디비치가 남긴 기록을 통해 알 수 있다. 그의 아뜰리에에서는 그림 말고도 문장과 깃대, 상점의 간판, 상감세공, 채색목조, 카펫 직공이나 자수 직공을 위한 패턴, 축제를 위한 장식품 등 수많은 물건들이 제작되었다. 이미 명망 높은 화가이자 조각가였던 안또니오 뽈라이우올로까지도 여전히 금은세공소를 경영했고, 그의 아뜰리에에서는 조각품과 금은세공품 외에도 태피스트

리와 동판화를 위한 밑그림을 그렸다. 베로끼오 역시 그가 예술가로서 정점에 다다랐을 당시에도 여전히 갖가지 떼라꼬따(terra cotta) 세공과 목조일을 떠맡았으며, 도나뗄로도 자신의 후원자인 마르뗄리를 위해서 그의 유명한 문장뿐만 아니라 은제 거울까지 만들었다. 루까 뗄라로비아는 교회와 개인 저택을 위해서 도제(陶製) 타일을 만들었고, 보띠첼리는 자수용 패턴을 만들었으며, 스꽈르초네는 자수작업장의 주인이었다. 물론 우리는 이런 일을 이야기할 때 역사의 발전단계와 예술가 각자의 위치를 감안하여 구분해서 생각하지 않으면 안된다. 기를란다요와 보띠첼리 같은 예술가가 동네 골목 어귀에 있는 빵집이나 푸줏간의 간판을 그려주었다고 생각한다면 곤란하다. 이들 예술가의 작업장에서는 더이상 이런 주문품을 제작하지 않았다. 한편, 길드의 깃발이나 혼례용 장롱, 탄생명을 만드는 일은 초기 르네상스가 끝날 때까지 예술가의 품위를 떨어뜨리는 일로는 여겨지지 않았다. 보띠첼리, 필리삐노 리삐, 삐에로 디꼬시모는 친꿰첸또(cinquecento, 16세기)에 들어와서도 장롱의 그림을 그리는 화가로 활약했다. 예술작업의 질을 판단하는 기준이 근본적으로 확연히 바뀌기 시작하는 것은 미껠란젤로에 와서다. 바사리는 수공예 일감의 주문을 받는 것이 더이상 예술가의 자존심에 어울리지 않는다고 생각했다. 이런 발전단계는 동시에 길드에 대한 예술가들의 의존관계가 종말에 이르렀음을 뜻하는 것이기도 하다. 제노바 화가길드는 화가 조반니 바띠스따 뽀지(Giovanni Battista Poggi)가 길드가 규정한 7년의 견습기간을 다 채우지 않았다는 이유로 그가 제노바에서 화가로 활동하는 것을 금지하려고 소송을 제기했는데, 이 소송이야말로 예술가와 길드 간의 변화하는 관계에 대해 상징적인 의미를 지니는 것이었다. 이 소송을 통해 공식적으로 작업장을 차리지 않은 예술가에게는 더이상 길드의 규정이 법적 구속력을 가질 수

없다는 원칙이 결정된 1590년은 이미 거의 200여년에 걸쳐 진행되어온 발전과정이 드디어 마무리된 해였다.[90]

| 예술시장

초기 르네상스의 미술가들은 경제적인 측면에서도 소시민 상공인들과 동렬에 서 있었다. 그들의 형편은 아주 좋지는 않지만 그렇다고 해서 불안한 것도 아니었다. 그들은 귀족 같은 화려한 삶을 누릴 수는 없었지만 그렇다고 예술가 프롤레타리아트라고 불릴 만큼 비참한 삶을 영위하지도 않았다. 화가들은 그들의 세금신고서에서 끊임없이 자신의 빈약한 재정상황에 대해 불평을 털어놓았지만, 그러나 이 기록들이 가장 신빙성 있는 역사자료는 되지 못한다. 마사초는 도제들에게 월급도 지불할 수 없을 정도라고 주장하는데, 실제로 그는 죽을 당시에 매우 가난했고 빚에 쪼들렸던 것이 사실이다.[91] 바사리의 말에 따르면 필리뽀 리삐는 양말 한켤레도 살 수 없었다고 하며, 빠올로 우첼로는 노령에 이르러서 가진 재산도 없고 일도 할 수 없으며 집에는 병든 아내까지 있다고 탄식했다고 한다. 그래도 생활형편이 가장 나았던 것은 궁정이나 패트런 밑에서 일하는 예술가들이었다. 예를 들면 프라 안젤리꼬는 교황청으로부터 매달 15두까뜨를 받았는데, 당시 로마보다 생활비가 적게 드는 곳이긴 했지만 피렌쩨에서는 일년에 300두까뜨만 있으면 귀족처럼 호화롭게 살 수 있었던 것이다.[92] 이 시대의 특색의 하나는 예술가들의 보수가 일반적으로 중간 수준 정도에 머물렀고, 유명한 예술가들이 평범한 예술가나 상위 그룹의 장인들보다 훨씬 더 많은 보수를 받지는 못했다는 사실이다. 도나뗄로 같은 명망 높은 예술가들은 좀더 많은 보수를 받았으나 오늘날 우리가 말하는 '인기 작가의 엄청난 보수'란 아직 존재하지 않았다.[93] 젠띨레 다파브

리아노는「동방박사의 경배」를 그린 댓가로 150굴덴을, 베노쪼 고쫄리는 제단화 한점에 60굴덴을, 필리뽀 리삐는 마돈나상 대금으로 40굴덴을 받았는데, 보띠첼리는 마돈나상 값으로 그전에 75굴덴까지 받기도 했다.[94] 기베르띠는 피렌쩨 세례당의 문을 만드는 기간 동안 매년 200굴덴의 일정한 봉급을 받았는데, 당시 도시국가 씨뇨리아 대표의 연봉이 600굴덴이었다(그는 이 600굴덴에서 서기 네 사람의 봉급을 지불해야 했다). 그당시 원고를 베껴쓰는 유능한 필경사의 보수는 연간 30굴덴에다 일체의 식사를 제공받는 것이었다. 이렇게 보면 당시 예술가들의 보수가 그렇게 나쁜 것만은 아니었지만, 반면에 때로는 연봉 500~2,000굴덴까지 받은 당대의 유명한 문인이나 학자에 비하면 훨씬 떨어지는 것이었다.[95] 예술시장은 아직도 비교적 소규모였고, 미술가들은 일하는 동안에 선금을 받아야만 했는데 발주자들은 흔히 재료비를 여러번에 나누어 지불했다.[96] 왕후들도 현금이 없어서 쩔쩔맸고, 레오나르도 다빈치는 그의 패트런인 루도비꼬 모로(Ludovico Moro)에게서 보수를 다 못 받았다고 여러차례 불평을 늘어놓기도 했다.[97] 이에 못지않게 당시 예술작업의 수공업적 성격을 잘 보여주는 것은 예술가와 발주자의 관계가 완전히 물주와 노동자의 관계, 즉 노사관계였다는 사실이다. 좀 규모가 큰 예술사업에서는 재료비와 임금, 때로는 조수와 도제의 식비에 이르기까지 현금으로 지불해야 할 일체의 비용을 발주자가 직접 관장했고, 대표격 예술가까지도 원칙적으로는 그가 일한 시간에 준해서 보수를 받았다. 이와 같은 임금제에 따른 회화작업은 15세기 말에 이르기까지 하나의 원칙으로 통용되었다. 이런 지불방법이 순수하게 수공업적인 일들, 예컨대 보수나 필사작업에만 국한해서 적용되도록 바뀐 것은 그뒤의 일이다.[98]

예술가 직업이 수공업적 성격을 탈피하는 데 비례해서 작품 계약에 명

시된 일체의 조건들도 서서히 바뀌기 시작했다. 1485년에 체결된 한 계약을 보면 기를란다요는 작품에 쓴 물감 비용까지 청구하고 있는데, 1487년에 필리삐노 리삐가 체결한 어느 계약에는 재료비를 자기가 부담한다고 명시하고 있다. 이와 비슷한 계약을 1498년 미껠란젤로도 맺고 있다. 물론 우리가 엄격한 경계선을 그을 수는 없지만 아무튼 15세기 말경에 오면 하나의 전환이 이루어지는데, 이 역시 미껠란젤로라는 인물을 통해 가장 뚜렷이 부각된다. 꽈뜨로첸또에는 아직도 예술가와 계약을 체결할 때 발주자가 계약의 완수를 보증하는 보증인을 요구하는 것이 상례였다. 그러나 미껠란젤로에 이르러서는 이런 보증이 단지 하나의 형식이 되고 만다. 그래서 어떤 경우에는 심지어 계약서를 만드는 대서인(代書人) 자신이 쌍방의 보증인을 겸한 일도 있다.[99] 예술가 측의 다른 의무들도 그렇게 엄격하고 세밀하게 정하지 않는 방향으로 차츰 바뀌어갔다. 이미 1524년의 계약에서 쎄바스띠아노 델삐옴보(Sebastiano del Piombo)는 성자상만이 아니라 아무 그림이나 마음에 드는 소재로 그려주는 조건으로 계약을 했고, 동일한 수집가가 1531년에 미껠란젤로와 계약을 맺으면서는 회화든 조각이든 그가 마음 내키는 대로 한점 만들어달라는 주문을 했던 것이다.

길드로부터 예술가의 해방

르네상스 이딸리아의 예술가들은 다른 유럽 국가의 예술가들보다 처음부터 좋은 처지에 있었다. 그것은 이딸리아에서 도시생활이 더 발달했기 때문이라기보다는(시민의 생활환경이 실제로 그들에게 제공한 기회란 결코 일반 수공업자들보다 나을 바 없었다) 이딸리아의 군주와 독재자 들이 다른 유럽 국가의 지배자들보다 예술적 재능을 더 높이 평가하고 더 유효적절하게 활용할 줄 알았기 때문이다. 이딸리아 예술가들이 길

드와의 관계에서 비교적 더 큰 독립성을 가질 수 있었던 것도 — 그들의 유리한 위치도 여기에 바탕을 두고 있는데 — 무엇보다도 그들이 여러 궁정에서 여러가지 일을 할 수 있었기 때문이다. 북쪽 나라들에서는 완전한 장인이 된 예술가는 한 도시에만 묶여 있어야 했던 반면, 이딸리아에서는 이 궁정에서 저 궁정으로, 이 도시에서 저 도시로 옮겨갈 수 있었고, 바로 이런 방랑생활이 동시에 지역의 상황에 제약되고 또 지역 테두리 안에서만 지켜질 수 있었던 길드의 규정을 완화하는 효과를 가져왔다. 이딸리아 군주들은 일반적으로 유능한 예술가들뿐만 아니라 때로는 그곳 사정에 익숙지 못한 특수한 예술가들을 자기 궁정으로 끌어들이는 데 큰 가치를 두었기 때문에, 예술가들은 길드의 제약에서 해방되어야만 했다. 그들에게 주문받은 일을 해내는 과정에서 현지의 길드 규칙을 준수해야 한다거나 길드 당국에 가서 노동허가를 신청하라거나 아니면 몇사람 정도의 조수나 도제를 고용할 수 있는지 물어보아야 한다고 강제할 수는 없는 노릇이었다. 그들은 한 발주자의 일이 끝나면 자기가 거느린 사람들과 함께 다른 발주자에게 가서 그의 보호를 받으면서 거기서도 전과 같은 예외적인 대접을 받을 수 있었다. 이 궁정화가들은 처음부터 길드의 권한 밖에 있었다. 그러나 궁정에서 얻어낸 예술가들의 이런 특권은 도시의 예술가들에 대한 대우에도 커다란 영향을 끼치지 않을 수 없었는데, 이런 사정은 당시의 예술가들이 이 도시 저 도시에서 동시에 기용되었고 그들을 자기 쪽으로 끌어들이기 위해서는 여러 도시들이 경쟁적으로 보조를 맞추어야만 했기 때문에 더욱 그랬다. 따라서 예술가들이 길드에서 독립하게 된 것은 그들의 높아진 자존심 때문이라거나 시인, 학자 들과 동렬에 서겠다는 그들의 주장 때문이 아니라, 사회가 그들의 봉사를 필요로 했고 또 그것을 확보하고자 노력했기 때문이다. 요컨대 당시 예술가의

자존심이란 다름 아닌 그들이 지닌 시장가치의 한 표현이었던 것이다.

예술가들의 사회적 신분 상승은 무엇보다도 그들의 보수에서 잘 나타난다. 15세기의 마지막 4분기에 해당하는 시기에 피렌쩨에서는 벽화를 그리는 데 비교적 비싼 보수를 지불하기 시작했다. 조반니 또르나부오니(Giovanni Tornabuoni)는 1485년 기를란다요와 싼따마리아노벨라의 가족예배당 벽화 제작 계약을 하면서 1,100굴덴의 보수를 책정했다. 필리삐노 리삐는 로마에 있는 싼따마리아쏘프라미네르바(Santa Maria sopra Minerva) 성당의 벽화를 그려주는 댓가로 총 2,000금두까뜨(거의 2,000굴덴에 해당한다)를 받았으며, 미껠란젤로는 씨스띠나(Sistina) 예배당의 천장화를 그려주고 무려 3,000두까뜨를 받았다.[100] 15세기 말경에 이르면 많은 예술가들이 돈을 모으기까지 하는데, 그중에서 필리삐노 리삐는 상당한 재산을 모았으며, 뻬루지노는 몇채의 집을 가지고 있었고, 베네데또 다마이아노는 대저택을 소유하고 있었다. 레오나르도 다빈치는 밀라노에서 연봉 2,000두까뜨를, 프랑스에서는 매년 35,000프랑을 받았다.[101] 친꿰첸또의 고명한 두 거장 라파엘로와 띠찌아노(V. Tiziano) 역시 거액의 수입을 올렸고 귀족 같은 생활을 했다. 미껠란젤로는 겉으로는 매우 검소한 생활을 한 것이 사실이나 수입은 매우 많았고, 싼삐에뜨로(San Pietro) 성당 일을 한 댓가를 받기를 거절했을 때는 이미 큰 재산가가 된 후였다. 예술가의 보수가 오른 데는 예술품 수요가 증가하고 전반적으로 물가가 올랐다는 사실도 작용했겠지만, 무엇보다도 가장 큰 이유는 15세기 말경에서 16세기 초반에 이르는 사이 로마 교황청이 미술시장의 전면에 나타나서 피렌쩨의 예술수요자와 날카로운 경합을 벌이게 되었기 때문이다. 한무리의 예술가들은 이때부터 주거지를 아예 피렌쩨에서 훨씬 스케일이 큰 로마로 옮겼다. 로마에 안 가고 남은 예술가들도 자연히 교황청이 지불한 높은

보수의 혜택을 보았다. 물론 그것은 사람들이 붙잡아두려고 했던 비교적 유명한 예술가들에 한정된 일이었다. 그밖의 예술가들의 보수는 예술시장의 최고 시세와는 상당한 격차를 두고 천천히 올라갔으며, 사실상 이때부터 예술가들의 보수는 현격하게 차이가 나기 시작했다.[102]

| 예술가와 인문주의자

우리는 화가와 조각가가 길드로부터 해방되고 수공업자의 위치에서 시인과 학자의 위치로 상승한 원인을 그들이 인문주의자와 결합한 때문이라고 생각해왔다. 그리고 우리는 인문주의자가 예술가의 편을 든 이유를, 고대문화에 열광한 인문주의자들이 그리스와 로마의 기념비적 문학작품과 미술작품은 서로 분리될 수 없을 정도의 통일체를 이루었고 또 고대에는 미술가도 시인과 마찬가지로 명망을 누렸다고 믿기 때문이라는 말로 설명해왔다.[103] 실제로 인문주의자들로서는 공통된 유래로 인해 똑같은 외경심을 가지고 바라보던 이들 예술품의 창조자들을 동시대인들이 자기들과 달리 평가한다는 것은 생각할 수 없었을 것이다. 따라서 그들은 동시대인들, 그리고 나아가서는 19세기에 이르기까지의 후세 사람들로 하여금 고대의 사고방식에 의하면 단순한 '장이'(mechanic)에 지나지 않던 조형예술가가 시인과 마찬가지로 신의 총애와 영광을 누리는 존재임을 확신하도록 만들었다. 르네상스에서 예술가의 해방을 위한 노력에 인문주의자들이 일조했다는 사실에는 의문의 여지가 없다. 인문주의자들은 미술시장의 호경기 덕분으로 얻은 예술가들의 사회적 위치를 확고히 해주었고, 예술가들이 길드에 대항해서, 그리고 부분적으로는 자기들 사이에 있던 보수세력, 즉 예술가로서 변변치 못하기 때문에 누군가의 보호가 필요했던 보수분자들의 반대에 대항해서 그들의 요구를 관철

할 수 있는 이론적 무기를 예술가들 손에 쥐여주었던 것이다. 그러나 문인들의 보호가 결코 예술가들의 사회적 지위 향상의 근본 이유는 아니었고, 오히려 그 자체가 그런 향상의 한 징후였다. 다시 말하면 그것은 한편으로는 새로운 도시지배층과 군주들이 생겨나고 다른 한편으로는 도시가 경제적으로 성장하고 부유해짐에 따라, 종전의 미술시장에서 보이던 수요와 공급의 불균형이 이제 서서히 사라져서 거의 완전한 균형을 이루게 된 사회발전의 한 징후였던 것이다. 주지하다시피 길드는 생산자들에게 유리하도록 수요와 공급의 불균형을 방지하는 데에 본래의 목적이 있었다. 길드 당국이 조합원들이 길드의 규칙을 어겨도 눈감아주게 된 것은 주문이 많아져서 더이상 예술가들에게 실업의 위험이 없어졌다고 느끼면서부터다. 예술가들이 독립하게 된 것은 이처럼 미술시장에서 예술가들의 실업 위험이 점차 감소했기 때문이지, 결코 인문주의자들의 후의 때문은 아니었던 것이다. 예술가들이 인문주의자들을 동료로 삼고자 했던 것은 그들의 힘을 빌려 길드의 저항을 깨뜨리기 위해서가 아니라, 이미 경제적으로 구축한 그들의 사회적 위치를 인문주의적 사고에 젖어 있던 당시의 상층계급에 맞서서 정당화하기 위한 것이었고, 또 당시 유행하던 신화적·역사적 주제들에 관해 그들의 학문적 조언을 얻을 필요가 있었기 때문이다. 예술가들에게는 인문주의자가 그들의 정신적 가치를 인정해주는 보증인이었고, 인문주의자들은 미술을 그들의 정신적 지배권의 기초가 되는 이념을 효과적으로 선전하는 수단으로 인식하고 있었다. 이런 상호 결합관계로부터 오늘날 우리에게는 당연한 것이 된 통일적인 예술 개념이 비로소 생겨났는데, 르네상스 이전까지만 해도 이것은 생소한 개념이었다. 조형예술을 문예와 전혀 다른 의미로 생각했던 사람은 플라톤만이 아니며, 고대 말기와 중세에도 이를테면 학문과 문학 사이나 철학과

예술 사이보다도 조형예술과 문학 사이에 더 밀접한 관련이 있으리라고는 아무도 생각하지 못했다.

새로운 미술이론

중세에는 미술에 관한 이론을 기술한 문헌이란 처방이나 비법을 적어놓은 책들에 한정되어 있었다. 실제적인 일에 대한 방안을 기술한 이 소책자에서 아직 미술은 수공업과 전혀 구별되지 않는다. 첸니노 첸니니(Cennino Cennini)의 회화론도 아직 길드적인 사고에서 벗어나지 못했고, 주로 미래의 길드가 지향해야 할 장인들의 도덕 개념을 제시했다. 그는 미술가들에게 근면하고 순종 잘하며 끈기가 있어야 한다고 가르치고 있고, 완전한 미술가가 되는 가장 확실한 길은 모범적인 작품들을 '모방'하는 것이라고 생각했다. 이 모든 것은 아직도 중세적·전통적 사고의 맥락에 서 있는 것이다. 스승들의 모방 대신에 자연의 탐구를 내세워 이론적으로 처음 정리한 사람은 레오나르도 다빈치인데, 물론 그것은 실제로는 이미 오래전에 이루어진 전통에 대한 자연주의와 합리주의의 승리를 표현한 데 지나지 않았다. 자연 탐구를 기초로 해서 성립된 그의 예술이론은 스승과 제자의 관계가 그 사이 완전히 바뀌었음을 알려준다. 미술이 수공업적 정신에서 완전히 해방되기 위해 선행되어야 했던 것은 길드의 낡은 교육체제를 변혁하고 길드의 교육독점을 지양하는 일이었다. 미술가로서 직분을 행사하는 권한이 길드 장인 밑에서의 일정 기간의 수업과 결부되어 있는 한, 미술가들은 길드의 영향이나 수공업적 전통의 지배를 깨뜨릴 수 없었다.[104] 지금까지 재능있는 새로운 후진의 발전을 가로막았던 구제도의 장애물을 제거하기 위해서는 이제 후진 양성의 예술수업은 길드의 작업장에서 학교로 옮겨져야 했고, 실제 일을 통한 종래의

교수법 가운데 일부는 이론적인 교습으로 전환되어야만 했다. 물론 새로운 교육체제도 시간이 감에 따라 나름의 새로운 구속과 새로운 장애물을 낳았다. 처음에는 자연이라는 모범이 장인의 권위를 대체했으나 나중에 가서는 완결된 아카데믹한 교수체계가 정립되면서, 이때부터는 이제 권위를 상실한 옛 모델 대신에 그에 못지않게 엄격하지만 과학적인 근거를 둔 새로운 예술의 이상이 들어서게 되었다. 하지만 미술교육의 이런 과학적 방법은 작업장에서 이미 시작된 것이다. 초기 꽈뜨로첸또에도 이미 도제들에게 손으로 하는 일과 병행해서 기하학, 원근법, 해부학의 가장 초보적인 지식을 가르쳤고, 실제 모델이나 인체 모형을 스케치하는 방법도 가르쳤다. 장인들은 아뜰리에에 스케치 과목을 개설했는데, 이 제도에서 발전한 것이 한편으로는 이론과 실기 수업을 병행하는 사설 아카데미들이고[105] 다른 한편으로는 종전의 작업공동체 형식과 수공업적 전통을 지양하고 그 대신 교사와 학생이라는 순전히 정신적인 관계를 정립한 공공 아카데미들이다. 작업장 교육과 사설 아카데미는 친꿰첸또 전시기를 통해 유지되었으나, 예술양식을 좌우할 정도의 영향력은 점차 잃어갔다.

아카데미 교육의 기초를 이루는 과학적 예술관은 레온 바띠스따 알베르띠(Leon Battista Alberti)와 더불어 시작된다. 그는 최초로 수학이 예술과 학문의 공통 근본이라는 견해를 표명했는데, 그 이유는 비례의 학설과 원근법 이론이 모두 수학에 속하는 분야기 때문이라는 것이다. 실제로는 마사초와 우첼로 이래 이미 이루어졌던 실험하는 기술자와 관찰하는 예술가 사이의 일체화도 그에 의해 최초로 명백히 표현되었다.[106] 이들 기술자와 예술가는 모두 세계를 경험이라는 형태로 파악해서 이 경험에서 합리적인 법칙을 추출하려고 했고, 양자 모두 자연을 인식하고 지배하고자 했으며, 무엇을 만든다는 행위 즉 그리스어의 포이에인(poiein)에 해당하는 행

위를 통해 순전히 관조적이고 스꼴라철학의 사변적 테두리에 묶여 있던 대학 교수들과는 구별되었다. 그리고 기술자와 자연과학자가 이제 그들의 수학적 지식으로 인해 지식인으로 인정받을 권리가 있다고 주장하듯이, 많은 경우에 기술자·자연과학자나 마찬가지였던 예술가들 또한 이제부터는 단순한 장인과 구별되기를 기대하고 자신을 표현하는 예술수단이 '자유교양'(일곱가지 학예)에 한몫 끼이기를 기대한 것은 당연한 일이다.

레오나르도 다빈치는 예술을 학문과 동등한 위치로까지 끌어올리고 예술가를 인문주의자와 동일한 서열에 두었던 알베르띠의 논술에 근본적으로 새로운 생각을 덧붙이지 않았다. 단지 그는 그의 선배가 내건 주장을 더욱 강조하고 확대했을 따름이다. 레오나르도 다빈치의 주장에 의하면 회화는 한편으로는 일종의 정밀한 자연과학이며 다른 한편으로는 모든 학문 위에 군림하는 것인데, 그 이유는 학문이 '모방될 수 있는 것', 다시 말해서 비인격적인 것인 반면 예술은 개인 및 개인의 타고난 재능과 직결되어 있는 것이기 때문이다.[107] 그러니까 레오나르도 다빈치는 회화가 '자유교양'의 하나로 인정되어야만 한다는 요구를 정당화하면서 화가는 예술가의 수학적 지식뿐만 아니라 시인의 천재성에 필적할 만한 재능까지 가지고 있다는 주장을 내세운다. 그는 시모니데스(Simonides, 기원전 556?~468? 그리스의 시인)의 말이라고 전해지는 "회화는 말 없는 시이고 시는 말하는 회화"라는 격언을 다시 끄집어내어 각종 예술장르 간의 서열에 관한 수세기에 걸친 일련의 논쟁, 18세기의 레싱(Gotthold E. Lessing, 1729~81. 독일의 극작가이자 평론가, 계몽사상가)까지 참여하게 되는 논쟁의 포문을 열었던 것이다. 레오나르도 다빈치는 말을 할 수 없다는 것이 회화의 결점이라면, 똑같은 의미에서 시 역시 보지 못한다는 점에서 결점을 찾을수 있지 않느냐고 반문한다.[108] 인문주의자와 좀더 긴밀한 유대관계를 맺

알베르띠는 비례와 원근법이 모두 수학에 속하기 때문에 수학을 예술과 학문의 근본으로 보았다. 레온 바띠스따 알베르띠의 저서 『건축에 관하여』에서 선원근법 원리를 설명한 부분, 1565년.

르네상스적 인간이자 인문주의자로서 레오나르도 다빈치는 회화가 정밀한 자연과학이며 화가는 수학적 지식과 시적 천재성을 모두 지닌 존재라고 생각했다. 레오나르도 다빈치 「동방박사의 경배 습작」, 1481년경.

고 있는 예술가라면 이런 이단자적인 주장을 감히 입 밖에 낼 수는 없었을 것이다.

예술가의 전설

이처럼 회화를 중세적·수공업적 관점보다 높이 평가하는 태도는 이미 인문주의 최초의 선구자들에게서 나타난다. 단떼는 그의 『신곡』 「연옥편」 제11장에서 치마부에와 조또 두 거장을 위한 불멸의 기념비를 세웠고, 이들 화가를 귀도 귀니첼리(Guido Guinicelli), 귀도 까발깐띠(Guido Cavalcanti) 같은 시인들과 비교하고 있다. 뻬뜨라르까도 그의 쏘네뜨(sonnet, 14행 정형시)에서 화가 씨모네 마르띠니를 높이 칭찬하고 있으며, 필리뽀 빌라니도 피렌쩨를 찬미하는 글에서 도시의 유명인사를 열거하면서 몇몇 화가를 포함시키고 있다. 이딸리아 르네상스의 소설(novella, 보까치오의 『데까메론』같이 르네상스 이딸리아에서 볼 수 있는 짧은 이야기체의 소설), 그중에서도 특히 보까치오와 싸께띠(F. Sacchetti)의 소설에는 미술가에 대한 일화가 많이 들어 있다. 비록 얘기 속에서 예술 자체는 별다른 역할을 하지 않지만, 이 소설에서 특기할 점은 예술가들을 이름 없는 평범한 장인들의 존재와 분리해서 부각하고 개성을 지닌 인물로 취급할 만큼 예술가들이 이들 작가의 흥미를 끌었다는 사실이다. 이미 꽈뜨로첸또 전반부에는 이딸리아 르네상스의 전형적 산물이라고 할 수 있는 예술가 전기가 쓰이기 시작한다. 한 조형예술가의 전기가 동시대인에 의해 쓰이기로는 브루넬레스끼의 경우가 처음이다. 이런 영예는 그전에는 다만 군주나 영웅, 아니면 성자들만이 누릴 수 있었던 것이다. 미술가의 손으로 씌어진 최초의 자서전은 기베르띠의 자서전이다. 브루넬레스끼의 명성을 기리기 위해 자치도시는 대성당에 그의 기념묘비를 세웠고, 로렌쪼 메디치는 스뽈레또(Spoleto)

에 묻힌 필리뽀 리삐의 유해를 고향으로 옮겨와 성대한 장례식을 올리기를 희망했지만, 스뽈레또 시로부터 그들은 피렌쩨와는 비교가 안될 정도로 위대한 인물이 모자라기 때문에 유감스럽게도 그의 희망을 들어줄 수 없다는 정중한 회답을 받았다. 이 모든 일화에서 우리는 이제 사람들의 관심이 미술작품에서 미술가 자신으로 옮겨지고 있음을 명백히 느낄 수 있다. 창조적 개인이라는 현대적 개념이 사람들의 의식 속에 자리 잡기 시작하고, 예술가들의 자존심이 커져가는 징후는 날이 갈수록 두드러진다. 꽈뜨로첸또의 중요한 화가들 거의 대부분은 자신의 그림에 서명을 했고, 필라레떼(A. Filarete) 같은 사람은 모든 화가에게 자기 작품에 서명하기를 요구하기까지 했다. 서명하는 관습보다 더 특징적인 것은 화가들이 거의 예외 없이 자화상 ── 비록 반드시 자기 자신만 그린 것은 아니었지만 ── 을 남겼다는 사실이다. 예술가들은 자기 자신과 때로는 자기 식구들을 그림의 보조적 인물이라는 형식을 통해서 헌납자·후원자·마돈나·성자상 옆에 나란히 그려넣었다. 이렇게 해서 기를란다요는 싼따마리아 노벨라 성당의 벽화에서 헌납자와 헌납자의 부인 맞은편에 자기 친척을 그렸고, 뻬루지아 시는 뻬루지노에게 그가 깜비오(Cambio)에 그린 벽화에 그의 자화상을 그려넣으라고 특별히 주문하기까지 했다. 예술가들을 공적으로 표창하는 일도 날이 갈수록 더 잦아졌다. 젠띨레 다파브리아노는 베네찌아 도시공화국으로부터 도시귀족의 토가(toga, 고대 로마에서 남성이 시민의 표시로 입은 긴 옷)를 받았고 볼로냐 시는 프란체스꼬 프란차를 도시 행정장관으로 선출했으며, 피렌쩨는 미껠로쪼에게 도시 참사회 회원이라는 높은 직위까지 수여했다.[109]

　예술가들의 새로운 자의식과 독자적인 창작활동에 대한 새로운 태도를 말해주는 가장 중요한 징표 중의 하나는, 그들이 이제 직접주문에서

창조적 개인으로서 예술가는 새로운 자기인식과 창작태도를 갖기 시작했고, 이는 자필 서명과 자화상으로 나타났다. 뻬루지노 「자화상」, 1497~1500년.

해방되기 시작하고 주문받은 일을 종전처럼 그렇게 충실하게 수행하지 않을 뿐만 아니라 심지어는 예술적인 과제의 해결을 일체의 주문 없이 자발적으로 해내기도 했다는 사실이다. 필리뽀 리삐는 이미 수공예 작업을 하듯이 그렇게 지속적이고 일정한 템포로 일하지 않고 때로는 하던 일을 밀쳐놓고 갑자기 다른 일에 착수했다고 한다. 이와 같이 자기 기분 내키는 대로 하는 작업방법은 이후 더욱 흔해지는데,[110] 뻬루지노는 발주자에게 오히려 배짱을 내미는 일종의 오만한 '스타' 같은 예술가였다. 그는 피렌쩨의 베끼오 궁에서나 베네찌아의 총독 궁전에서나 자기가 맡은 일을 완수하지 않았을뿐더러, 오르비에또(Orvieto) 시에는 대성당의 마리아 예배당을 위한 그림을 그려준다고 약속하고서 너무 오래 기다리게 했기 때문에 결국 시청은 씨뇨렐리에게 그 일을 대신 마치도록 위임했던

것이다. 미술가의 지위가 점차 상승한 것을 가장 잘 반영해주는 것은 레오나르도 다빈치의 생애인데, 그는 피렌쩨에서도 의심할 나위 없이 인정받았지만 그렇게 일거리가 많은 사람은 아니었다가, 밀라노에 가서야 비로소 루도비꼬 모로의 궁정화가로서 총애를 받았고, 그후 체사레 보르자(Cesare Borgia, 1476~1507. 북부 이딸리아의 군인·정치가이며, 마끼아벨리가 『군주론』에서 모델로 삼은 냉혹하고 유능한 참주. 루끄레찌아 보르자의 오빠)의 수석 병기(兵器) 기술자가 되었으며, 마지막에는 프랑스 왕의 총애하는 화가이자 측근으로서 여생을 마쳤다. 근본적인 변화가 일어나기 시작하는 것은 친꿰첸또 초기부터이다. 이때부터 유명한 거장들은 더이상 패트런의 보호를 받는 것이 아니라 스스로가 귀족계급과 같은 위치에 서게 된다. 바사리에 의하면 라파엘로는 한 사람의 화가가 아니라 대귀족 같은 생활을 영위했다고 한다. 그는 로마에 개인 궁전을 갖고 있었고, 군주와 추기경들과도 대등한 입장에서 교제했으며, 발다사레 까스띨리오네와 아고스띠노 끼지(Agostino Chigi, 1466~1520. 유명한 귀족이며 은행가, 예술후원자)는 그의 친구였고, 비비에나(Bibbiena) 추기경의 조카딸이 그의 아내였다. 띠찌아노는 라파엘로보다도 한층 더 출세했다면 출세한 경우다. 당대의 가장 인기있는 거장으로서 그가 누린 명망과 호사스런 생활방식, 그의 지위와 칭호는 그를 사회 최상류층에 올려놓기에 족했다. 황제 카를 5세(Karl V, 1500~58. 에스빠냐 왕 까를로스 Carlos 1세로 재위 중 1519년 신성로마제국 황제 카를 5세가 되어 1556년까지 재위함)는 그를 라떼라노 궁(Palazzo Laterano) 궁의 백작으로 임명하고 자기 궁정에 자유로이 출입하게 했으며, 그에게 황금 박차(拍車)의 기사 작위를 수여하고 세습귀족의 권한과 맞먹는 일련의 특권을 부여했다. 왕후와 귀족 들은 서로 앞다투어 그로부터 초상화를 얻으려고 노력했으나 초상화 한점 얻는 것도 좀처럼 쉬운 일이 아니었다. 삐에뜨로 아레띠노(Pietro Aretino)가 말한

예술가들은 독자적인 창작활동을 하기 시작했다. 명성 높은 예술가들은 부와 권세를 함께 누렸고, 미껠란젤로는 '신 같은 사람'으로 불렸다. 미껠란젤로의 자화상으로 추정되는 「성 베드로의 십자가형」 세부, 1546~50년.

대로 그는 왕후와 맞먹을 정도의 수입을 갖고 있었다. 황제는 그가 자신의 그림을 그려줄 때마다 값비싼 선물을 했고, 그의 딸 라비니아가 결혼할 때는 막대한 지참금까지 주었다. 프랑스의 앙리 3세(Henry III)는 노령에 접어든 이 거장을 몸소 방문했고, 띠찌아노가 1576년 페스트에 희생되자 페스트로 죽은 사람은 절대로 성당에 매장해서는 안된다는 당시의 엄격한 관례를 파격적으로 깨뜨리고 최대한의 모든 예를 갖추어 프라리 성당(Santa Maria Gloriosa dei Frari)에 그를 안장했다. 마침내, 미껠란젤로는 그전의 예술사에서는 유례를 찾아볼 수 없을 정도의 높은 사회적 명성에 도달한다. 예술가로서 그의 위대성은 너무나 자명한 것이어서 그는 공적인 명예와 칭호, 표창 따위는 아예 사절했다. 그는 군주와 교황 들과의 교제를 우

습게 알았다. 그는 그들의 반대자가 될 수조차 있는 입장이었다. 그는 백작도 추밀원의 고문관도 교황청의 감독관도 아니었지만, 사람들로부터 '신 같은 사람'으로 불렸다. 그는 자신에게 오는 편지에 화가나 조각가라는 호칭을 붙이는 것을 원치 않았다. 자신은 단지 미켈란젤로 부오나로띠이고 그 이상도 이하도 아니라는 것이다. 그는 귀족 출신 젊은이들을 제자로 두기를 원했는데, 이를 단순히 속물근성으로 볼 수는 없을 것이다. 그는 그림은 '손으로'(colla mano) 그리는 것이 아니라 '머리로'(col cervello) 그리는 것이라고 주장했고, 오로지 자기 비전의 마력에 의해 대리석덩어리로부터 온갖 형상을 창조해내고자 했다. 그것은 예술가의 자부심이라든가 장인이나 엉터리 예술가, 교양 없는 속물 들보다 자신이 높은 존재라는 의식만이 아니라 평범한 일상현실을 접하는 데 대한 일종의 불안감마저 반영하는 것이다. 여기서 우리는 처음으로 자신 속의 어떤 마력적인 힘에 쫓기는 고독한 근대적 예술가, 즉 자신의 상념에만 사로잡혀 그외에는 아무것도 거들떠보지 않으며, 자신의 재능에 깊은 책임감을 느끼고, 자신의 예술가적 사명 위에 어떤 높은 힘이 군림하고 있다고 생각하는 예술가를 대하게 된다. 여기에 이르러 예술가는 더없이 높은 지위를 달성하는데, 이에 비하면 지금까지의 예술적 자유라는 일체의 개념은 무의미할 정도이다. 이때 비로소 예술가의 완전한 해방이 이루어지고, 예술가는 르네상스 이래로 우리가 알고 있는 '천재'가 된다. 이제 예술가의 사회적 상승에서 마지막 전환이 이루어지는데, 예술작품이 아니라 바로 예술가 자신이 존경과 숭배의 대상이 되고, 유행의 주체가 되는 것이다. 지금까지는 예술가들이 세상의 영예를 기려야 했다면 이제는 정반대로 세상이 예술가들의 영예를 기린다. 지금까지의 예술가가 개인적·종교적 숭배를 위한 도구 노릇을 해왔다면 이제 예술가 자신이 직접 숭배의 대상이 되

었고, 신의 축복도 이제는 그의 패트런과 보호자로부터 그 자신에게로 옮겨졌다. 물론 영웅과 영웅을 찬양하는 사람, 즉 패트런과 예술가 사이에 주고받는 예찬은 그전부터도 어느정도 상호 의존관계에 있었다.[111] 즉 찬양하는 예술가의 명망이 높으면 높을수록 그에 의해 찬양받는 영예의 가치도 높았던 것이다. 그러나 이제는 이런 관계가 극도로 승화된 끝에, 패트런은 예술가로부터 칭찬받는 대신 자신보다 예술가를 높이고 칭찬함으로써 자신의 위치를 높이게 되었다. 카를 5세는 띠찌아노가 떨어뜨린 붓을 허리를 굽혀 주우면서 띠찌아노 같은 거장이 황제의 시중을 받는 것보다 더 자연스러운 일이 세상에 또 어디 있겠느냐고 말한다. 이쯤 되면 예술가의 전설은 극치에 이르렀다고 할 수 있다. 물론 거기에는 일종의 교태 비슷한 것도 들어 있었다. 다시 말하면, 사람들이 예술가를 휘황찬란한 조명 속에서 헤엄치게 한 것은 거기서 반사되는 빛 속에서 그들 자신이 빛나고자 함이었다. 그렇다면 이와 같은 인정과 칭찬의 상호 의존관계, 봉사에 대한 서로의 평가와 보답, 그리고 상호이익의 보호와 유지 등이 완전히 사라질 수는 없는 것인가? 아마 기껏해야 그것은 눈에 덜 띄는 형태로 진행될 뿐일 것이다.

르네상스의 천재 개념과 독창성에의 의지

르네상스의 예술관에서 근본적으로 새로운 것은 천재 개념의 발견이다. 예술작품은 자주적 인격의 소산이고, 자주적 인격은 전통, 이론, 규범은 물론 작품까지도 넘어서서 그 위에 군림하는 것이며, 작품은 그 법칙을 이런 인격으로부터 얻을 수 있다는 이념, 바꿔 말하면 이런 자주적·창조적 인격의 소유자는 작품보다 더 풍부하고 심원하며 어떠한 객관적 형상으로도 완전히 표현될 수 없다는 이념이 그것이다. 정신의 독창성과 자

발성 그 자체에 가치를 두지 않았고, 거장을 모방하는 것은 바람직한 일이요 표절도 허용할 수 있는 일로 간주했으며, 정신적 경쟁이라는 생각을 겨우 접하기는 했을망정 결코 그것이 지배적이지 않았던 중세에는, 천재라는 개념은 완전히 생소한 것이었다. 천재란 곧 신의 선물이요 남에게 양도할 수 없는 타고난 창조력이라는 이념, 천재가 따를 수 있고 또 따라야만 하는 독자적이고도 일회적인 예술의 법칙성에 관한 이론, 그리고 천재적 예술가의 특성과 고집에 대한 합리화, 이 모든 생각은 자유경쟁에 바탕을 둔 역동적인 사회의 본질 때문에 중세의 권위주의 문화에서보다 개인들에게 더 좋은 기회가 주어졌고, 또 지배자들이 그들을 선전할 필요성과 수요가 증가해서 지금까지의 공급규모로는 도저히 예술시장을 충족하지 못할 만큼 예술의 수요가 급증했던 르네상스 사회에 와서야 비로소 생겨났다. 그러나 경쟁이라는 근대적 개념이 멀리 중세까지 소급되는 것처럼, 객관적 근거에 따라 초인격적으로 규정된 중세적 예술 개념도 계속해서 그 영향력을 행사했고, 예술활동에 대한 주관주의적 이해도 중세가 끝난 후에 매우 서서히 형성되었다. 따라서 개인주의적 르네상스 개념은 두가지 면에서 교정되어야 한다. 그러나 부르크하르트의 테제(개인주의가 르네상스에 와서 비로소 생겼다는 명제. 이 책 제1장 1절 참조)를 간단히 일축할 수만은 없는데, 그 이유는 비록 중세에 이미 개성을 강조하는 예술가들이 없지는 않았다 하더라도,[112] 개인적으로 생각하고 행동하는 것과 자신의 개성을 의식하고 이를 긍정하며 의도적으로 고양시키는 것은 완전히 별개의 문제이기 때문이다. 근대적 의미의 개인주의라고 할 때 그것은 자기반성적인 개인의식을 두고 하는 말이지, 단순히 개인적인 작용을 말하는 것이 아니다. 개성에 대한 자기성찰이 르네상스에서 비로소 시작하는 것은 사실이지만, 르네상스에서도 처음부터 자기성찰적인 개성이 등장한 것

은 아니다. 사람들은 오랫동안 예술 속에서 개성의 표현을 찾고 이를 높이 평가하던 끝에야 비로소, 예술이 더이상 객관적인 '무엇'이 아니라 주관적인 '어떻게'에 바탕을 두고 있음을 의식하게 되었던 것이다. 예술이 이미 자기고백이 되고 또 바로 주관적 표현이라는 점 때문에 일반적으로 인정을 받게 된 후에도 사람들은 여전히 예술에서의 객관적 진리를 언급했다. 개성의 힘과 개인의 정신적 에너지 및 자발성은 르네상스의 위대한 체험이었다. 이 에너지와 자발성을 포괄하는 개념으로서의 천재는 르네상스의 이상이 되었고, 이를 통해 르네상스 사람들은 인간 정신의 본질과 현실을 지배하는 그것의 위대한 힘을 인식했다.

천재 개념의 발전은 지적 소유권이라는 사고방식이 생겨나면서부터 시작되었다. 지적 소유권이라는 관념과 독창성을 향한 의지는 중세에는 없던 것이다. 이 두 개념은 서로 밀접한 관련을 맺고 있다. 예술이 단순히 신적인 것의 표현에 불과하고 예술가가 영원하고도 초자연적인 사물의 질서를 가시적으로 표현하는 수단에 불과하던 동안에는 예술의 자율성이나 자기 작품에 대한 예술가의 소유권이란 전혀 논의대상이 되지 않았다. 지적 소유권에 대한 요구와 자본주의의 시작을 결부시키는 것은 쉽사리 떠올릴 수 있는 생각이긴 하지만, 그런 식의 논의는 단순히 개념의 모호한 사용에 의존해서 진행되는 것이기 쉽다(예술사회학에서 '개념의 모호한 사용'에 대한 저자의 지적은 이 책 1권 46~48면 참조). 정신의 생산성, 그리고 이와 결부된 지적 소유권이라는 생각은 기독교 문화의 붕괴와 더불어 생겨난다. 종교가 더이상 정신생활의 모든 영역을 지배, 통일하지 못하게 되자 곧 온갖 정신적 형식의 자율성이라는 개념이 대두했고, 그 자체로서 의미와 목적을 지닌 예술이라는 하나의 형식도 상상할 수 있게 되었다. 예술까지 포함한 모든 문화현상을 종교적인 측면에서 설명하려는 그후의 온갖 시

도에도 불구하고, 중세문화의 단일성을 회복하고 예술로부터 그 자율성을 완전히 박탈하려는 시도는 결코 성공하지 못했다. 이때부터 예술은 비록 그것이 예술 이외의 목적에 사용된 경우라 하더라도 그 자체로서 즐길 수 있고 또 의미있는 것이 되었다. 그러나 개개의 정신적 형식이 동일한 하나의 진리를 각각 다르게 표현한 데 불과하다는 중세적 사고에서 일단 벗어나자, 이제 개별 정신적 형식의 특성과 독창성 자체가 그 형식의 가치를 재는 기준이라는 생각도 나타나게 되었다. 뜨레첸또가 아직 한 사람의 거장 즉 조또와 그 전통의 영향권 안에 머물렀다면, 꽈뜨로첸또에 와서는 개인적 노력이 어디서나 나타난다. 독창성을 향한 의지는 이제 경쟁적인 사회의 투쟁에서 하나의 무기가 되었다. 사회의 움직임이 바로 독창성이라는 수단을 만들어내지는 않았지만, 이를 그 목적에 알맞게 만들어서 좀더 유용하게 활용했다. 예술시장의 사정이 일반적으로 예술가들에게 유리하게 전개되는 동안에는 아직 개인적 특성에 대한 의지가 병적일 정도의 독창성을 추구하는 데까지는 이르지 않았다. 이런 현상은 새로운 상황으로 인해 예술시장에 불협화음이 일어난 매너리즘 시대에 가서야 비로소 나타난다. 그러나 '독창적 천재'의 전형이 나타나는 것은 18세기, 그러니까 패트런의 시대로부터 자유롭고 냉혹한 예술시장의 시대로 넘어가면서 예술가들이 그들의 물질적 생존을 위해 종전보다 더 가혹한 투쟁을 벌여야만 했던 18세기에 이르러서이다.

스케치에 대한 평가

천재 개념의 발달과정에서 가장 중요한 한걸음을 내디딘 것은 업적 그 자체보다는 업적을 내는 능력이, 작품보다는 예술가 자신이, 작품의 완전한 성공 여부보다는 작품에 나타난 의도와 사상이 더 중요시되면서이다.

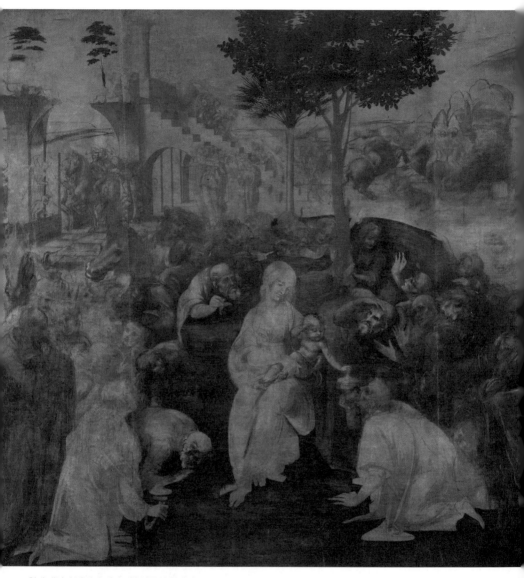

천재 개념의 발전 속에서 예술작품의 창작과
정과 개인의 표현방식에 대한 관심이 늘고 소
묘, 스케치, 밑그림을 애호하기 시작했다. 레
오나르도 다빈치 「동방박사의 경배」, 1481년.

이 발전은 개인의 표현방식이 그 자체로서 흥미롭고 유익하게 느껴지게 된 시기에 와서야 비로소 가능했다. 이 발전을 가능케 한 전제조건이 꽈뜨로첸또에 이미 어느정도 나타났다는 사실은 필라레떼 논문의 한 구절에서도 분명해지는데, 거기서 그는 한 예술작품의 여러 형식을 원저자 본래의 필치를 금방 알 수 있는 초고(草稿)의 여러 특징과 비교하고 있다.[113] 소묘, 초안, 스케치, 보쩨또(bozzetto, 밑그림) 같은 아직 완성되지 않은 일체의 것에 대한 이해와 늘어나는 애호는 이 발전이 한걸음 더 나아간 결과다. 단편적인 작품에 대한 기호 역시 천재 개념에 근거를 둔 주관적인 예술관념에서 비롯한다. 고대의 또르소(torso, 머리와 팔다리 없이 몸통만으로 된 조각상)로 훈련된 예술관은 기껏해야 여기에 가세했을 따름이다. 소묘와 스케치는 르네상스인에게는 예술적 형상화라는 면에서뿐만 아니라 하나의 기록으로서, 즉 예술의 창작과정을 나타내는 기록으로서 의미를 가졌다. 르네상스인들은 이것들을 완성된 작품과는 다른 하나의 특수한 표현형식으로 인식했고, 예술가의 창작과정을 그 시발점에서, 창작자 자신과 미처 분리되지 않은 상태에서 보여준다는 점을 높이 평가했다. 바사리에 의하면 우첼로는 궤짝이 하나 가득 찰 만큼 많은 소묘를 남겼다고 한다. 이에 비하면 중세로부터 전해오는 소묘는 전혀 없는 것이나 다름없다. 중세의 소묘들이 거의 전해지지 않은 이유는 물론 중세의 예술가들이 후세의 거장들처럼 순간적인 착상에 큰 의의를 부여하지 않았고 또 이런 순간적인 착상을 정착시켜야 할 만큼 가치가 있다고 생각하지 않은 사실에서도 기인하겠지만, 더욱 중요하게는 한편으로는 그런대로 쓸 만한 종이를 누구나 살 수 있을 정도로 종이가 대중화된 후에야 비로소 소묘가 보편화되었기 때문이고[114] 다른 한편으로는 중세에 실제로 그려진 소묘 중에서 극히 적은 일부분만이 보존되었기 때문이다. 그중 대다수가 소실된 것

은 시간적으로 너무 오래되었기 때문만이 아니라, 당시 사람들이 애초에 소묘를 보존한다는 것에 대해서 후세 사람들처럼 큰 가치를 두지 않았기 때문이다. 그리고 소묘의 보존에 흥미가 없었다는 사실에서도 바로 중세의 객관적 예술관과 르네상스의 주관주의적 예술관의 차이가 나타난다. 중세에는 예술품이 단지 하나의 대상적 가치만을 지니고 있었다면, 르네상스에 와서는 예술품에 인격적인 가치를 아울러 부여했다. 르네상스에서는 소묘가 예술 창조의 공식처럼 되었는데, 소묘는 따지고 보면 모든 예술작품에 따르게 마련인 단편적인 것, 미완의 것, 완성할 수 없는 것을 가장 두드러지게 표현하고 있기 때문이다. 업적 자체보다도 업적을 이루는 능력을 중시하는 천재 개념의 기본 특징은 또한 천재성이란 남김없이 실현될 수 없는 성질의 것임을 뜻하는 동시에, 이런 견해는 르네상스인들이 왜 불완전한 소묘에서 예술의 전형적인 형식을 보았는가를 해명해주는 것이다.

천재는 완전히 표현될 수 없다는 개념에서 한발짝만 더 나가면 세상이 몰라주는 천재가 되고, 동시대인의 부당한 평가를 후세인들이 바로잡아 달라는 호소가 된다. 그러나 르네상스인들은 이 한걸음을 결코 내딛지 않았다. 그들이 성공하지 못한 예술가들이 호소대상으로 삼은 후세 사람들보다 예술에 대한 이해가 더 깊어서가 아니라, 당시 예술가들의 생존경쟁이 비교적 격렬한 형태를 띠지 않았기 때문이다. 그럼에도 불구하고 천재 개념은 이때부터 복잡한 변증법적 양상을 띠게 된다. 천재 개념은 한편으로는 예술을 알지 못하는 속물들에 대항해, 다른 한편으로는 엉터리 화가와 아마추어 화가들을 상대로 하여 일종의 자기방어 수단을 예술가에게 제공했다. 속물들에 대항해서는 그들은 괴짜라는 탈을 쓰고 숨었고, 엉터리 화가들에 대해서는 자신의 재능이 타고난 것이고 예술은 결코 배워

서 되는 것이 아니라는 사실을 강조했다. 프란시스꾸 드올란다(Francisco de Hollanda)는 이미 그의 「회화에 관한 대화」(1548)에서, 훌륭한 예술가는 하나같이 보통사람들과는 다소 다른 무엇을 가지고 있고 진정한 예술가는 타고나야 한다는 점을 강조하고 있다. 이 생각은 물론 당시에는 전혀 새로운 것이 아니었다. 천재는 영감을 받은 사람이고 그의 가치는 초인격적·비합리적인 성질의 것이라는 이론은, 이 시기에 이미 자신들을 다른 사회계층과 좀더 날카롭게 구분하기 위해 개인의 공적, 즉 초기 르네상스에서 말하던 뜻에서의 덕(德, virtù. 전인적인 '힘', 특히 르네상스의 남성들에게서 기대되던 덕목들을 가리킴)까지도 포기하는 하나의 정신적 귀족계급이 형성되고 있음을 말해주는 것이다.

| 예술의 자율성

천재 개념이 예술가의 입장에서 주관적 형식으로 표현된 생각이라면, 반대로 이를 작품의 입장에서 객관적 형식으로 표현하면 곧 예술의 자율성이라는 개념이 된다. 정신적 형성물의 자율성이란 정신의 자발성과 맞먹는 개념인 것이다. 그러나 르네상스에서 예술의 자율성이란 단지 교회와 교회가 대표하는 형이상학으로부터의 독립을 뜻할 뿐, 절대적·보편적인 자율성을 뜻하는 것은 아니다. 예술은 교회의 도그마로부터 해방되기는 했지만 이 시대 과학의 세계상과는 계속 밀착해 있었다. 그것은 예술가들이 성직자계층으로부터 해방되었지만 인문주의 및 그 추종자들과는 그만큼 더 깊은 관련을 맺게 된 것과 같은 현상이다. 그러나 중세에 예술이 '신학의 시녀'가 되었던 것처럼 르네상스에서 예술이 학문의 시녀가 된 것은 결코 아니다. 오히려 예술은 세상사와 단절한 상태에서 정신적으로 안주할 수 있는 곳이었고, 그 속에서 특유의 정신적 즐거움을 맛볼 수

있는 영역이었다. 이 영역 내에서 움직일 때 사람들은 종교의 초월적 세계는 물론 현실의 실제적 세계와도 분리될 수 있었다. 예술은 신앙이라는 목적에 이용될 수도 있고 학문과 함께 공동의 문제를 해결할 수도 있지만, 어떠한 비예술적 기능을 완수한다고 하더라도 언제나 그 자체가 하나의 독립된 대상으로 보일 수 있는 것이었다. 이것이야말로 중세에는 전혀 생각도 할 수 없었던 하나의 새로운 국면이었다. 그렇다고 해서 물론 르네상스 이전에는 사람들이 예술품의 형식적 질과 가치를 느끼지도 감상하지도 못했다는 것은 아니다. 다만 사람들은 그것을 의식하지 못했고, 감성적인 반응에서 의식적인 반응으로 넘어가는 순간 예술작품을 그 형식적 가치가 아니라 형상화된 대상에 의해서, 그 정신적 내용 혹은 묘사의 상징적 가치에 의해서 평가했던 것이다. 중세인들의 예술에 대한 흥미는 소재에 대한 흥미였고, 당시의 기독교 예술에 대해서만 내용이 담고 있는 의미에 주목했던 것이 아니라, 고대 예술까지도 순전히 소재적 관점에서만 판단했던 것이다.[115] 르네상스에서 고대 예술과 문학에 대한 태도 전환은 고대의 새로운 작가들과 작품들이 발견되었기 때문이라기보다 사람들의 관심이 내용적인 요소에서 형식적인 요소로 옮겨졌기 때문이며, 이것은 새로 발견된 고대의 작품에 관해서나 오래전부터 알려진 작품에 관해서나 마찬가지였다.[116] 새로운 태도에서 특징적인 것은 감상자들 자신이 이제부터는 예술가의 입장에 서서, 인생이나 종교의 관점이 아닌 예술 자체의 관점에서 예술을 판단한다는 점이다. 중세의 예술이 현실을 해석하고 인간을 도덕적으로 향상시키려 했다면, 르네상스의 예술은 현실을 풍부하게 하고 인간을 즐겁게 해주려 했다. 중세의 세계가 인간존재의 경험적·초현실적 영역에만 한정되어 있었다면, 르네상스 예술은 이 두 영역에 또 하나의 새로운 삶의 영역을 첨가하는데, 이 새로운 영역에

서는 존재의 현세적인 형식들과 형이상학적 원형 모두가 하나의 독자적이고도 새로운 의미를 획득하게 되었다.

자율적이고 목적에 구애받지 않으며 그 자체로서 즐길 수 있는 예술의 이념은 이미 고대에도 익히 알려져 있었다. 르네상스는 중세에 망각 속으로 파묻어버렸던 이 이념을 재발견한 데 불과하다. 그러나 르네상스 이전에는 예술의 즐거움에 몰두하는 인생이 한층 더 높고 고상한 삶의 형식일 수 있다고는 아무도 상상하지 못했다. 예술에 높은 의의를 부여한 플로티노스(Plotinos, 205?~70. 신플라톤학파의 기초를 닦은 철학자로 중세 스꼴라철학과 헤겔철학에 큰 영향을 끼쳤다)와 신플라톤주의자들도 예술의 자율성까지는 인정하지 않았고, 예술을 단순히 지적 인식을 전달하는 수단으로 간주했다. 예술이 자율적인 미적 본질을 보존하며, 다른 정신세계에 대한 독자성에도 불구하고, 아니, 바로 그 자주적인 아름다움 때문에 인류의 교사가 될 수 있다는 생각은 뻬뜨라르까에게서 이미 찾아볼 수 있는데[117] 이는 비중세적인 동시에 비고대적인 것이다. 르네상스의 유미주의 자체가 비중세적·비고대적인 것이다. 비록 예술의 관점과 기준을 인생에 적용한다는 것이 고대에도 전혀 생소한 일은 아니었지만, 르네상스에 있었던 하나의 에피소드, 즉 어느 신자가 임종할 때 그에게 주어진 십자가가 보기 싫다는 이유로 거기에 입맞추기를 거부하고 더 아름다운 십자가를 요구했다는 이야기는 르네상스 이전에는 상상도 할 수 없던 일인 것이다.[118]

미적 자율성이라는 르네상스의 개념은 절대적인 이념이 아니다. 르네상스의 예술가들은 스꼴라철학적 사고의 속박에서 벗어나려 하긴 했지만 완전한 독립을 위해 특별히 애를 쓴 것은 아니며, 예술의 독립성을 원리의 문제로 만들 생각도 없었다. 오히려 그들은 자신들의 정신활동의 과학적 본질을 강조했다. 과학과 예술을 세계인식에서 동질적인 기관으

로 묶고 있던 유대가 풀리는 것은 친꿰첸또에 들어와서의 일이며, 이때 비로소 과학에 대해서도 자율적인 예술 개념이 형성된다. 과학이 예술에 의존하는 시기가 있는 것처럼 예술 또한 과학에 의존하는 시기가 있는 것이다. 초기 르네상스에는 예술의 진리가치가 과학적 기준에 의해서 정해졌고, 후기 르네상스와 바로끄에 이르면 반대로 과학적 세계상이 예술적 원칙에 의해 형성된다. 꽈뜨로첸또 회화의 원근법은 과학적 개념이었던 데 반해, 케플러(J. Kepler)와 갈릴레오 갈릴레이(Galileo Galilei)의 우주상은 근본적으로는 미학적 비전이었다. 딜타이(W. Dilthey, 1833~1911. 독일의 철학자. 자연과학에 대한 정신과학의 영역을 확고히 했다)는 르네상스 시기의 연구활동과 관련해서 '예술적 상상력'이라는 적절한 표현을 쓴 바 있는데,[119] 그렇다면 우리는 마땅히 초기 르네상스의 예술 창작에서 '과학적 상상력'이 상당히 큰 역할을 했다고도 말할 수 있을 것이다.

| 예술의 과학화

꽈뜨로첸또의 학자와 연구자 들이 누리던 명성은 19세기에 와서야 비로소 회복되었다. 이 두 세기에는 모든 노력이 새로운 수단 및 새로운 과학적 방법과 기술적 발명을 통해 경제 팽창과 성장을 촉진하는 데에 집중되었다. 15세기와 19세기의 과학의 우위와 과학자의 명성은 부분적으로는 바로 이런 현상에 의해 설명될 수 있다. 아돌프 힐데브란트(Adolf Hildebrand, 1847~1921. 조형예술의 시각이론을 발전시킨 독일의 조각가)와 버나드 베런슨이 조형예술에서 '형식'이라고 일컫는 것은[120] 알베르띠와 삐에로 델라프란체스까에게 있어서의 원근법 개념처럼 미적 개념이라기보다 오히려 이론적 개념이다. 이 두 범주는 모두 감각적인 경험세계에서의 시침이자 공간성을 해명하는 수단이며, 시각적 인식의 도구이다. 르네상스

에서 예술에 대한 애호가 아무리 컸다 하더라도 당시의 예술원칙이 지녔던 과학적 관심을 숨길 수 없는 것처럼, 19세기의 심미적 세계관 역시 이 시기의 예술원칙이 지닌 과학적 성격을 감추지 못한다. 힐데브란트의 공간가치, 쎄잔(P. Cézanne, 1839~1906. 프랑스의 화가로 인상주의에서 출발해 자연의 대상을 기하학적 형태로 환원하는 화풍을 개척했다)의 기하학주의, 인상파의 생리학주의, 온갖 새로운 소설과 희곡의 심리주의 등, 19세기의 어디서나 우리는 경험적 현실에 뿌리박고 자연적 세계상을 해명하며 경험의 자료를 축적, 정리해 이를 하나의 합리적인 체계로 통합하려는 노력을 엿볼 수 있다. 19세기에 예술은 세계인식의 수단이었고, 인생을 경험하고 인간을 분석, 해명하는 하나의 형식이었다. 그러나 객관적 인식에 주안점을 둔 이런 자연주의는 그 근원을 바로 15세기에 두고 있다. 예술은 15세기에 처음으로 과학적 훈련을 받았고, 어떤 의미에서는 오늘날까지도 이 시기에 투자해놓은 자본으로 살아가고 있다. 수학과 기하학, 광학과 기계학, 광선론과 색채론, 해부학과 생리학은 당시 예술의 기본 도구였고, 공간의 성질과 인체 구조, 운동과 비례의 계산, 의복 주름의 묘사법에 관한 연구와 색채에 대한 실험 등은 당시 예술의 주된 관심사였다. 물론 꽈뜨로첸또의 사실성이 그 과학적인 성격에도 불구하고 하나의 허구에 불과했다는 사실을 가장 잘 알려면 르네상스 예술을 가장 집약적으로 나타내는 공식인 공간의 원근법적·투시도법적 재현이라는 표현수단을 보면 된다. 원근법 그 자체는 르네상스의 창안이 아니었다.[121] 이미 고대 그리스·로마에서도 생략법을 알고 있었고, 개개 사물의 크기를 관찰자와의 거리에 따라서 축소했다. 그러나 고대에는 원근법에 의해 통일되고 단 하나의 시점에 고정된 공간상은 알지 못했을뿐더러, 상이한 대상들 및 이들 사이에 존재하는 간격들을 연속적으로 표현할 줄 몰랐고 그런 노력도 하지

르네상스 예술을 집약하는 공식은 3차원 공간의 2차원적 재현인데, 사실상 이 공간상은 하나의 추상일 뿐이다. 투시 도법의 공간은 수학적으로는 정확하지만 우리가 현실에서 경험하는 공간과는 다르다. 마사초 「성 삼위일체」(1401년) 와 투시도 .

않았다. 고대의 공간묘사는 서로 관련이 없는 부분들을 합쳐서 만든 구성체였고 통일적인 연속체가 아니었다. 파노프스키(E. Panofsky, 1892~1968. 독일 출신 미술사학자. 도상학의 방법론을 확립했다)의 용어를 빌리면 그것은 '집합적 공간'(aggregate space)이었지 '체계적 공간'(systematic space)은 아니었다. 르네상스에서 비로소 회화는 많은 사물이 존재하는 공간이란 일종의 무한한 연속적·동질적 요소이며 우리는 이런 사물들을 통일적으로, 즉 단 하나의 고정된 눈으로 본다는 가정에서 출발하는 것이다.[122] 그러나 우리가 실제로 지각하는 것은 매우 제한된, 그것도 비연속적이고 이질적인 요소들이 복합되어 있는 공간이다. 우리 눈에 들어오는 공간상은 실제로는 공간의 주변이 왜곡되고 흐려진 것이고, 그 내용도 정도의 차이는 있지만 독자적인 여러 그룹과 부분으로 나누어질 수 있는 성질의 것이며, 또 생리적으로 주어진 인간의 시야 자체가 구상(球狀)이기 때문에 우리는 어떤 부분에서는 직선보다 곡선을 보게 마련이다. 르네상스 예술이 우리에게 보여주는 공간상, 즉 모든 부분이 하나같이 명확하고 시종 일관된 형태이며 평행선은 공통의 소실점(消失點)을 가지고 있고 거리는 통일적인 척도에 의해서 측정될 수 있는 공간상, 다시 말하면 알베르띠가 시각 피라미드의 평평한 횡단면이라고 정의한 공간상은 하나의 대담한 추상이다. 투시도법의 공간은 수학적으로는 정확한 공간이지만 심리학적·생리학적으로 실제와 같은 공간은 아닌 것이다. 르네상스와 19세기 말에 이르는 몇세기처럼 철저히 과학적인 시대에만 이와 같이 완전히 합리화된 공간관이 실제 시각적 인상의 적절한 재현으로 여겨질 수 있었다. 이 시기에는 통일성과 합리적 일관성이 바로 진리를 가늠하는 최고의 기준으로 통용되었다. 최근에 와서야 우리는 비로소 우리가 현실을 하나의 통일된 공간상이라는 형식에서 보는 것이 아니라 여기저기 흩어져 있는 여러

그룹을 상이한 시각적 중심점에서 파악하는 것이며, 우리의 시야가 한 부분에서 다른 부분으로 옮아감에 따라 마치 로렌쩨띠가 그린 씨에나의 거대한 벽화에서처럼, 시각의 부분적 관찰이 모두 합쳐져 더욱 광범위한 복합체로서의 파노라마를 얻는 것임을 다시 의식하게 되었다. 아무튼 오늘날의 관점에서 보면 이 벽화들에서 보이는 비연속적인 공간묘사가 투시도법의 규칙에 의해 구성된 꽈뜨로첸또의 공간묘사보다 훨씬 더 실감난다.[123]

| 전문화와 다면성

우리는 재능의 다양성, 특히 한 인간에게서 구현되는 예술과 학문의 결합을 르네상스의 특색이라고 생각해왔다. 그러나 예술가 한 사람이 여러 기술을 완전히 습득하는 현상은, 다시 말해서 조또, 오르까냐, 브루넬레스끼, 베네데또 다마이아노, 레오나르도 다빈치가 건축가인 동시에 조각가이자 화가였고, 삐사넬로, 안또니오 뽈라이우올로, 베로끼오가 조각가인 동시에 화가, 금은세공가, 메달조각가였으며, 점점 전문화가 진행되는 과정 속에서도 라파엘로는 화가이자 건축가였고 미껠란젤로는 조각가, 화가인 동시에 건축가였다는 사실은, 다면성이라는 르네상스의 이상보다는 오히려 조형예술이 지닌 기술적·수공업적 성격과 더 밀접한 관련이 있다. 백과사전적 박식함과 다재다능은 실제로는 중세적 이상이다. 꽈뜨로첸또는 수공업의 전통과 함께 이 중세적 이상을 계승했으나, 꽈뜨로첸또가 수공업 정신에서 멀어질수록 그 중세적 이상에서도 멀어지게 되었다. 르네상스 후기에 이르면 한꺼번에 여러 예술 분야에 종사하는 예술가는 점점 줄어든다. 그러나 인문주의적 교양이상과 '보편적 인간'(uomo universale)이라는 이념이 승리하자 전문화에 반대하는 정신적 경향이 또다

시 득세하게 되어 다재다능을 숭상하는 경향으로 발전하는데, 이때의 다면성이란 이미 수공업적 성격이 아니라 딜레땅뜨적 성격을 띤 것이다. 꽈뜨로첸또 말기에 가서는 다면화와 전문화 경향이 서로 경합을 벌이는 상황에 이른다. 즉 한편으로는 상류층의 요구에 부응하는 인문주의적 교양 이상이라는 보편주의가 지배적이 되는데, 예술가들은 이 보편주의의 영향 밑에서 이지적·교양적 지식을 통해서 그들의 손재주를 보완하려 했고, 다른 한편으로는 분업과 전문화의 원칙이 승리하면서 예술에서도 전문화가 점차 하나의 지배적 경향이 되는 것이다. 이미 지롤라모 까르다노(Girolamo Cardano)는 여러가지 일에 종사한다는 것이 교양인의 위신을 떨어뜨리는 것임을 강조하고 있다. 여기서 우리는 이런 전문화 경향에 대립하는 하나의 주목할 만한 현상을 지적하지 않을 수 없는데, 그것은 전성기 르네상스의 대표적인 건축가 중에서 처음부터 건축가를 직업으로 지망한 사람은 유일하게 안또니오 다상갈로(Antonio da Sangallo) 한 사람뿐이라는 사실이다. 브라만떼(D. Bramante)는 본래 화가였고, 라파엘로와 발다사레 뻬루찌(Baldassare Peruzzi)는 건축활동을 하면서도 계속 화가로 머물렀으며, 미껠란젤로는 무엇보다도 조각가였다. 당시의 대가들이 비교적 늦게 건축을 직업으로 선택하고 이를 위해 주로 이론 공부만을 했다는 사실은 한편으로는 수공업적 교육이 얼마나 빨리 지적·학술적 교육에 밀려났는가를 말해주지만, 다른 한편으로는 건축이 부분적으로는 귀족의 아마추어적인 소일거리나 취미밖에 되지 못했음을 말해주기도 한다. 대귀족들은 예전부터 건축주로서의 역할뿐 아니라 아마추어 건축사 노릇도 즐겨 했던 것이다.

기베르띠는 피렌쩨 세례당의 문을 완성하는 데 수십년을 소요했고, 루까 델라로비아도 같은 성당의 성가대석을 만드는 데 거의 10여년을 보냈

다. 이와 달리 기를란다요의 작업방법은 이미 독창적인 '빨리 그리기'(fa presto) 기술로 특징지어졌고, 바사리는 진정한 예술성의 단적인 증거는 손쉽고 재빠른 제작에서 드러난다고 보았다.[124] 딜레땅띠슴과 완벽한 기술의 소유는 그 자체로는 서로 매우 모순되지만 인문주의자의 성격에는 이 두 요소가 잘 결합되어 있는데, 그 까닭은 '지적 생활의 달인(達人)'이라고 불린 이들 인문주의자는 또한 영원히 시들지 않고 변함없는 딜레땅뜨들이었다고도 말할 수 있기 때문이다. 이 두 요소는 인문주의자들이 실현하고자 했던 인격의 이상에 속하는 것이었고, 이 역설적인 결합에는 인문주의자들이 영위하던 정신생활의 문제성이 그대로 반영되어 있다. 이 문제성은 인문주의자들이 그 최초의 대표자였던 문인 개념, 다시 말해서 그들 자신의 주장에 따르면 완전히 독립된 직업인이어야 옳지만 실제로는 여러 면에서 구속을 받고 있는 직업계층인 문인이라는 개념에서 비롯된 것이었다. 14세기 이딸리아의 문인들은 대체로 상류층 출신이었다. 그들은 도시귀족이거나 아니면 돈 많은 상인의 자제들이었다. 귀도 까발깐띠와 치노 다삐스또이아(Cino da Pistoia)는 귀족 출신이었고, 뻬뜨라르까는 공증인의 아들이었으며, 브루네또 라띠니(Brunetto Latini)는 자신이 공증인이었고, 빌라니와 싸께띠는 부유한 상인이었으며, 보까치오와 쎄르깜비(G. Sercambi)는 부유한 상인의 아들이었다. 이 문인들은 중세의 음유시인과는 아무런 공통점도 갖고 있지 않았다.[125] 그러나 이 인문주의자들이 계층적으로 혹은 교육적·직업적으로 하나의 동일한 사회적 범주에 속한 것은 아니었다. 이들 중에는 성직자와 속인, 부자와 가난한 사람, 고위관리와 신분이 낮은 공증인, 상인과 교사, 법률가와 학자 등이 포함되어 있었다.[126] 하지만 하층계급의 대표자들이 전체 인문주의자 가운데서 차지하는 비율은 점점 더 커져갔다. 그중에서도 가장 명망 높고 영향력이 크며

사람들에게 가장 두려움을 준 인물은 구두장이의 아들이었다. 이들 하층 출신의 인문주의자들은 모두가 도시에서 태어나 자랐다는 점에서 적어도 한가지 공통되는 특징을 갖고 있었다. 이들 대부분은 가난한 부모에게서 태어났고 상당수는 신동으로 인정받았으며 갑자기 앞날이 촉망되는 출세길이 열린 운명으로서, 처음부터 매우 특이한 처지에 놓여 있었다. 일찍부터 일깨워진 과도한 출세욕과 몇년에 걸친 힘든 공부, 가정교사나 비서로서의 어려운 생활, 직위와 명예를 얻기 위한 열띤 추구, 뜨거운 우정과 원한에 가득 찬 적대관계, 노력에 비해 대단찮은 성공과 부당한 실패, 한편으로 높아지는 명예와 존경에다 다른 한편으로는 방랑자와 같은 생활, 이 모든 것이 그들에게 도덕적으로 깊은 상처를 입힐 수밖에 없었다. 당시의 사회적 여건은 문인에게 기회를 주기도 했지만 재능있는 젊은 이의 영혼을 처음부터 질식시키기에 알맞은 위험 또한 내포하고 있었던 것이다.

인문주의의 사회적 기원

이론적으로 자유로운 직업문인으로서의 인문주의가 형성되는 전제조건은 독자층을 이루는 비교적 광범위한 유산계급의 존재다. 인문주의 운동의 가장 중요한 발상지는 처음부터 궁정과 관청이었지만, 이 운동의 대부분의 후원자들은 돈 있는 상인들과 자본주의의 발달로 부를 얻었거나 권력을 잡은 사람들이었다. 중세에는 문학작품을 접할 수 있는 독자층이 저자 자신도 잘 아는 매우 제한된 써클에 한정되어 있었다. 저자에게 알려지지 않은 사람들까지 포함한 더욱 광범위한 독자층을 얻으려는 노력은 르네상스의 인문주의자들이 처음으로 시도한 것이다. 이때부터 자유로운 문학시장이라든가, 문학에 의해 좌우되고 문학을 통해 영향을 미칠

수 있는 여론이라는 것이 조성된다. 인문주의자들의 연설과 팸플릿은 현대적 저널리즘의 최초의 형태이며, 비교적 광범위하게 유포되었던 그들의 편지는 당시의 신문이라고 해도 무방할 것이다.[127] 삐에뜨로 아레띠노는 '최초의 저널리스트'이자 최초의 사이비 기자이기도 했다. 삐에뜨로 아레띠노 같은 인물의 존재를 가능케 해준 자유는 작가들이 더이상 한 패트런이나 엄격히 제한된 문학애호가 그룹에 의존할 필요가 없게 되고, 또 그들이 만든 정신적 생산품을 구입할 사람이 많아짐에 따라 그들이 더이상 모든 사람과 친해질 필요가 없게 된 시대에나 주어지는 것이었다. 그러나 당시 인문주의자들의 독자층이 될 수 있었던 것은 비교적 그 층이 엷은 교양인에 한정되어 있었고, 오늘날의 문인들과 비교해보면 부유한 가정 출신이기 때문에 처음부터 경제적으로 독립할 수 있었던 경우를 빼고는 인문주의자들은 여전히 기생적인 생활을 영위했다. 그들은 대부분 궁정의 총애나 영향력 있는 시민의 후원에 힘입었고, 대개는 이들을 위해 비서나 가정교사 노릇을 했다. 그들은 종전처럼 침식을 제공받거나 선물을 받는 대신 봉급, 연금, 성직자 직책 등을 받았다. 당시의 새로운 엘리트들에게는 많은 돈을 들여서 인문주의자들을 거느리는 것이 자신의 사회적 체면을 유지하는 비용의 일부였다. 지배계급은 궁정가인과 궁정광대, 사적인 목적을 위한 역사가나 직업적 송시(頌詩) 작가들 대신에 이제 인문주의자들을 고용했고, 이들은 비록 승화된 형태로지만 그들 선임자들과 크게 다를 바 없는 직무를 수행했다. 물론 인문주의자들은 더 많은 기대를 받았다. 왜냐하면 상층 부르주아지들은 한때 세습귀족과 손잡으려 했듯이 이제 정신적 귀족과 결합하려 했기 때문이다. 첫번째 결합에서 대부르주아지가 세습적인 특전을 얻었다면, 두번째 결합을 통해서는 정신적으로도 귀족화되고자 했던 것이다.

정신적으로 자유롭다는 환상에 빠져 있던 인문주의자들은 지배계층과의 종속관계를 자존심 상하는 일로 생각할 수밖에 없었다. 종전부터 있어왔고 또 아무 문제도 없었던 학문·예술의 보호라는 제도가 중세의 시인들에게는 자명한 일에 속했지만, 인문주의자들에게는 이제 그렇지 못했다. 재산과 소유에 대한 지성의 관계는 날이 갈수록 복잡해졌다. 그들은 처음에는 방랑가인이나 걸식수도사와 같은 금욕주의적인 경제관을 가졌고, 부라는 것은 그 자체로는 전혀 가치가 없는 것이라고 생각했다. 그들이 가난하고 정처없는 학생이나 교사 아니면 문인으로 있는 동안에는 이런 견해를 고칠 필요성을 느끼지 않았다. 그러나 유산계급과 한층 가까워지면서부터는 그들 본래의 견해와 새로운 생활방식 사이에 해결할 수 없는 갈등이 생겨났다.[128] 그리스의 소피스트와 로마의 웅변가 그리고 중세의 수도사들에게는 근본적으로 관조적이고 기껏해야 교육적인 면에서만 활동적이던 그들의 정신적·사회적 위치를 넘어서서 지배계급과 경쟁한다는 것은 엄두조차 낼 수 없는 일이었다. 인문주의자들은 소유와 사회적 지위에 대한 특권을 요구한 최초의 지식인이었고, 지식인의 오만과 자존심이라는 지금까지 알지 못했던 하나의 현상도 실패에 대비한 그들의 심리적인 자기방어였던 것이다. 상류계층은 사회적 지위 향상을 위한 인문주의자들의 노력을 처음에는 고무, 촉진했지만 결국에 가서는 억압하였다. 일체의 구속에 저항하는 자존심 강한 교양계층과 근본적으로 정신생활과는 거리가 먼 냉철한 경제인들 사이에는 처음부터 일종의 상호불신이 존재했다.[129] 플라톤 시대의 사람들이 소피스트들의 사고방식이 내포한 위험을 정확하게 감지했듯이, 르네상스의 상류계급 또한 인문주의 운동에 공감하면서도 한편으로 일종의 뿌리 뽑힌 자들로서 실제로 하나의 파괴적 요소를 형성했던 인문주의자들에 대해 의구심을 감출

수 없었던 것이다.

| 인문주의자들의 소외

하지만 정신적 상류계층과 경제적 상류계층 사이의 이런 잠재적 갈등은 한동안은 전혀 표면화되지 않았는데, 특히 예술가들의 경우가 그랬다. 사회적 의식이 좀더 강했던 인문주의자들에 비해 예술가들은 이 점에서 훨씬 느린 반응을 보였기 때문이다. 그러나 이런 갈등은 설령 그것이 외화되고 표명되지 않는다 해도 언제 어디서나 도사리고 있었고, 모든 지식인계층은 문인이든 예술가든 간에 사회적 근거를 상실한 '비시민적'이고 원한에 가득 찬 보헤미안 아니면 보수적·수동적이며 지배계급을 추종하는 학자들이 될 위험에 처했다. 이런 양자택일 앞에서 인문주의자들은 상아탑 속으로 도피함으로써 결국은 그들이 피하고자 했던 두가지 위험에 모두 빠지는 결과를 낳고 만다. 근대의 모든 유미주의자들은 이런 전철을 그대로 밟는다. 그리하여 그들은 사회적 근거를 잃으면서 동시에 수동적이 되며, 그들이 지지하는 사회질서에 적응하지도 못하면서 보수주의의 이익에 봉사하게 되는 것이다. 인문주의자들은 독립의 의미를 '구속받지 않음'으로 이해했고, 그들에게 사회적 이해를 초월한다는 것은 바로 소외를, 현재로부터의 도피는 무책임을 뜻하는 것이었다. 그들은 자신을 묶어두지 않기 위해서 어떠한 정치활동도 삼갔는데, 이런 그들의 정치적 수동성은 권력자의 위치를 현상태 그대로 굳히는 결과를 초래했을 따름이다. 이것이야말로 정신에 대한 '지식인의 배반'(trahison des clercs)이며, 결코 최근에 비난의 대상이 된 정신의 정치화가 배반은 아닌 것이다.[130] 인문주의자들은 현실과의 연관성을 상실하고 낭만주의자가 되는데, 이때부터 그들은 현실세계로부터의 소외를 세계에 대한 경멸로, 사회적 무관심

을 정신적 자유로, 그들의 비시민적인 사고방식을 도덕적 독립성이라고 부르는 것이다. 르네상스를 잘 아는 한 전문가는 다음과 같은 평가를 내리고 있다. "그들에게 인생이란 다듬어진 산문을 쓰는 일이요 아름다운 시구를 짓는 일이며 그리스어를 라틴어로 번역하는 일이다. (…) 그들의 눈에 본질적인 것은 갈리아인들이 정복되었다는 사실보다도 갈리아 정복에 관한 주석서가 씌어졌다는 사실이다. (…) 행동의 미는 문체의 미에 자리를 양보하는 것이다."[131] 르네상스의 예술가들은 인문주의자들만큼 그렇게 멀리 동시대인과 유리되지는 않았지만 그들의 정신생활은 이미 밑바닥부터 뒤흔들렸고, 중세적 사회질서에 통합됨으로써 예술가가 누리던 균형을 되찾을 수도 없었다. 그들은 행동주의와 유미주의의 갈림길에 서 있었다. 아니면 그들은 이미 선택을 했던가? 중세에는 소박하고 자명하며 전혀 문제가 될 수 없었던 사실, 즉 예술형식과 예술 이외의 목적의 결합을 르네상스의 예술가들은 상실하고 만 것이다.

그렇다고 인문주의자들이 단순한 비정치적 문예애호가이거나 공허한 달변가 아니면 현실로부터 유리된 낭만주의자였던 것은 아니다. 그들은 또한 열광적인 세계개혁가요 광신적 계몽주의자이며 무엇보다도 미래의 승리를 낙관하여 지칠 줄 모르게 일하는 교육자였다. 르네상스의 화가와 조각가 들이 인문주의자들로부터 힘입은 것은 그들의 추상적 유미주의뿐만이 아니다. 예술가는 정신적 영웅이고 예술은 인류의 교육자라는 생각 또한 그들에게서 나왔다. 예술을 처음으로 지적·도덕적 교양의 한 요소로 만든 것은 바로 이들 인문주의자였다.

04_ 친꿰첸또의 고전주의

1504년 라파엘로가 피렌쩨에 왔을 때는 로렌쪼 메디치가 죽은 지 10여 년이 지났고 그의 후계자도 추방되었으며 도시 행정장관인 삐에뜨로 쏘데리노(Pietro Soderino)가 이 공화국에서 다시 시민정권을 세운 뒤였다. 그러나 궁정적·형식적 예술양식으로의 전환은 이미 이루어졌고, 새로운 예술 취미의 기준도 정립되어 일반적으로 인정받고 있었다. 그러니까 예술발전은 외부로부터 아무런 새로운 자극을 받지 않고도 기존에 전개되고 있던 길을 따라 그대로 나아갈 수 있었다. 라파엘로는 뻬루지노와 레오나르도 다빈치의 작품에서 이미 제시된 방향을 그대로 따라가기만 하면 되었고, 창조적인 예술가로서 그가 할 수 있었던 것은 초시간적·추상적 형식규범을 지향한다는 점에서 본질적으로 보수적이지만 당시의 양식사적 발전경향에 비추어본다면 진보적이라고 할 수 있는 일반적 추세에 그대로 합류하는 일뿐이었다. 하지만 라파엘로를 이 예술방향에 묶어둔 데에 외적 자극이 없었던 것은 아니다. 단지 이런 자극이 이제는 더이상 피렌쩨 자체에서 나오지 않았을 따름이다. 피렌쩨 외에 대부분의 이딸리아 지역에서는 왕가의 생활수준과 궁정적 생활양식을 누리는 세력 있는 문벌들이 주도권을 잡고 있었다. 그중에서도 특히 로마에서는 교황을 중심으로 하는 본격적인 군주적 궁정이 형성되었는데, 이 궁정은 군주의 위용을 과시하기 위해 예술과 문화를 이용하던 다른 궁정들과 동일한 사회이상이 지배하고 있었다.

| 예술중심지로서의 로마

로마 교황청은 완전히 분열된 이딸리아에서 정치적 주도권을 장악했

다. 교황들은 자신을 로마 황제의 후계자라고 생각했고, 또한 당시 이딸리아 전역에서 싹트고 있던 고대 로마의 영광을 부활시키고자 하는 사람들의 꿈과 기대를 이용해 자신들의 권력을 확장하는 데 부분적으로 성공하기도 했다. 로마의 영광을 되찾으려는 그들의 정치적 야망은 이루어지지 않았으나, 로마는 서구문화의 중심지가 되고 유럽의 정신계를 좌우하는 강력한 영향력을 획득했으며, 이런 영향력은 반종교개혁운동(Counter Reformation) 기간에 더 심화되어 바로끄 시대에 이르기까지 지속되었다. 교황들이 아비뇽(Avignon)에서 로마로 돌아온 후,(프랑스 왕 필리쁘 4세가 교황 보니파치오 8세와 대립, 승리해 1309~77년 7대에 걸쳐 교황청을 아비뇽에 두었다. 교황청이 로마로 돌아간 후에도 1417년까지 교회의 분열로 인해 교황권이 크게 약화되었다) 로마는 기독교를 믿는 세계 각국으로부터 대사와 공사 들이 몰려들어 외교의 중심지가 되었을 뿐만 아니라 또한 당시 상황에서는 엄청난 액수의 돈이 들어오고 나가는 중요한 금융시장이 되었다. 교황청은 재력에서 북부 이딸리아의 모든 제후와 참주, 은행가와 상인 들을 훨씬 능가했다. 교황청은 이들보다 더 많은 돈을 지출할 수 있었고, 지금까지 피렌쩨가 쥐고 있던 예술시장의 주도권을 물려받았다. 교황들이 프랑스에서 돌아왔을 때의 로마는 야만족의 침입과 수세기에 걸친 로마 문벌귀족 가문들 사이의 불화로 파괴되어 거의 폐허가 되다시피 한 상태였다. 로마인들은 가난했고, 고위성직자들조차 피렌쩨와 경쟁해서 새로운 예술의 발흥을 꾀할 만큼의 부를 축적하고 있지 못했다. 꽈뜨로첸또의 교황 주거지인 로마는 한 사람의 예술가도 보유하고 있지 않았기 때문에, 교황들은 다른 도시의 예술가들에게 의존할 수밖에 없었다. 그들은 마사초, 젠띨레 다파브리아노, 도나뗄로, 프라 안젤리꼬, 베노쪼 고쫄리, 멜로쪼 다포를리(Melozzo da Forlì), 삔뚜리끼오, 만떼냐 같은 당대의 유명한 화가들을 로마로 불러들였지만,

이들은 주문받은 일만 끝내면 그들의 작품 이외에는 아무런 흔적도 남기지 않은 채 로마를 떠나버렸다. 자신의 예배당을 장식하는 일로 로마를 한때 이딸리아 예술활동의 중심지로 만들었던 교황 식스투스 4세(Xystus IV, 재위 1471~84) 아래서도 로마의 지역적 특징을 나타낼 만한 예술 학파나 경향은 전혀 형성되지 못했다. 로마적인 예술경향이 처음으로 나타나기 시작하는 것은 브라만떼와 미껠란젤로, 그리고 드디어는 라파엘로가 로마에 상주하면서 교황을 위해 그들의 능력을 제공했던 율리우스 2세(Iulius II, 재위 1503~13) 치하에서였다. 이때부터 비로소 로마 특유의 예술활동이 전개되는데, 이 예술활동의 결과로 나타난 것이 오늘날 우리가 보는 기념비적 도시로서의 위대한 로마, 전성기 르네상스(High Renaissance, 15세기 말에서 16세기의 고전기 또는 그 예술을 뜻한다)를 말해주는 최대의 기념비이자 유일하게 본격적인 기념비로서의 로마이며, 이는 당시 교황의 궁정에 주어진 여건하에서만 생겨날 수 있었던 것이다.

꽈뜨로첸또의 예술이 일반적으로 세속적 사고에 의한 예술이었다면 이때부터 로마에서는 새로운 교회예술이 시작되고 있음을 알 수 있는데, 그러면서도 여기서는 내면성이나 초세속성보다 장중, 위엄, 권력, 지배 등이 강조되었다. 기독교적 감정의 내향성과 초세속성이 물러가고 그 대신 범접하기 힘든 냉철함과 정신적·육체적인 면에서의 우월감이 등장한다. 모든 교회와 예배당, 모든 제단화와 세례반(洗禮盤)을 통해 교황들은 무엇보다도 그들 자신의 기념비를 세우려 하고, 신의 영광보다는 자신들의 영광을 기리려 한 것처럼 보인다. 레오 10세(Leo X, 재위 1513~21) 치하에서 로마의 궁정생활은 절정에 이른다. 교황청은 황제의 궁정을 방불하고, 추기경의 저택은 소군주의 궁정을 연상시키며, 그밖의 고위성직자들의 저택도 귀족적인 생활방식을 통해 서로 겨루기라도 하듯이 그 영광을 뽐

교황청의 막대한 부를 바탕으로 로마 특유의 예술
활동이 전개된 결과 전성기 르네상스의 위대한 로
마가 건설되었다. 미하엘 볼게무트·빌헬름 플라이
덴부르프 공방 「로마」, 1493년.

낸다. 교황을 위시한 고위성직자들 대부분은 처음부터 예술에 흥미를 가
지고 있었다. 그들은 자신들의 이름을 영원히 기념하기 위해 예술가들을
고용하여 교회를 설립하거나 아니면 자신들의 궁정을 건립, 장식했다. 라
파엘로의 친구이자 패트런이었던 아고스띠노 끼지를 선두로 한 로마의
부유한 은행가들도 성직자들에게 뒤질세라 다투어 패트런의 역할을 맡
았다. 그리하여 이들은 예술시장으로서 로마의 위치를 높이기는 했지만,
거기에 그들의 독자적인 성격을 부여하지는 못했다.

피렌쩨를 비롯한 이딸리아 여러 도시의 지배층이 일반적으로 단일계
층으로 이루어졌던 것과 달리, 로마의 상류층은 서로 날카롭게 대립하는
세 집단으로 형성되었다.[132] 그중에서도 가장 중요한 집단은 교황의 친척
과 고위성직자, 그리고 국내외 외교사절단 및 교황청의 영화에 자기 나름

대로 한몫하던 그밖의 많은 사람들로 구성된 교황청 집단이다. 이들은 대체로 가장 야심 차고 또 가장 재정능력이 있는 패트런들이었다. 두번째 집단에 속하는 사람들로서는 대은행가와 부유한 상인 들을 들 수 있는데, 전체 기독교세계를 포괄하는 교황청 재정관리의 중심지로서 극히 사치스럽던 당시의 로마는 어느 도시보다도 이들에게 좋은 경기와 돈벌이를 제공해주었다. 은행가 알또비띠(B. Altoviti)는 당대의 가장 거물 패트런 중 한 사람이었고, 또 은행가 끼지를 위해서는 라파엘로의 맞수였던 미껠란젤로를 제외하고는 당대의 유명한 예술가들이 모두 다 동원되었다. 라파엘로 이외에도 쏘도마(I. Sodoma), 발다사레 뻬루찌, 쎄바스띠아노 델삐옴보, 줄리오 로마노(Giulio Romano), 프란체스꼬 뻰니(Francesco Penni), 조반니 다우디네(Giovanni da Udine)와 그밖의 많은 예술가들이 기용되었다. 세번째 집단에 속하는 이들로는 이미 몰락한 로마의 옛 명문가 사람들을 들 수 있는데, 이들은 예술계에 거의 참여하지 않았고 다만 그 아들딸들을 부유한 부르주아 가정의 자제들과 결혼시킴으로써 사회적으로 명맥을 유지했다. 이런 결혼으로 인해 일찍이 피렌쩨와 그밖의 다른 이딸리아 도시들에서 구귀족이 중산층과 함께 사업에 뛰어듦으로써 가능했던 것과 비슷한 계급들 간의 융합이 이루어졌지만, 그 범위는 훨씬 못 미치는 것이었다.

율리우스 2세가 집권하던 초기만 해도 로마에 상주하는 화가들은 통틀어 8~10명 안팎이었으나, 25년 후에는 당시 로마의 싼루까 길드에 가입한 화가가 무려 125명이나 되었다.[133] 물론 이들 중 대부분은 교황청과 부유한 시민계급의 급격한 예술 수요에 이끌려 이딸리아 각지에서 로마로 몰려든 평범한 장인들이었다. 고위성직자와 은행가가 발주자로서 예술 제작에 참여한 비중도 매우 크지만, 전성기 르네상스 예술에서 가장 특징적이고 또 이 시기 예술양식의 형성에 결정적인 것은, 미껠란젤로가

교양과 학식이 배어 있는 고상
하고 배타적인 '위대한 양식'은
오직 바띠깐을 위한 예술이었
다. 라파엘로 「아테네 학당」(위),
1510~11년; 미껠란젤로 「리비아
의 무녀」(아래), 1511년.

거의 전적으로, 그리고 라파엘로는 많은 부분을 바띠깐을 위해서 일했다는 사실이다. 르네상스 전성기의 '위대한 양식'(gran manièra)은 오로지 바띠깐을 위한 예술활동 속에서만 발전할 수 있었고, 다른 곳에서 형성된 여러 예술경향은 이 '위대한 양식'에 비하면, 비록 정도의 차이는 있겠지만 예외 없이 촌스러운 성격을 벗어나지 못하고 있다. 로마 이외의 어느 곳에서도 우리는 이처럼 고상하고 배타적이며 교양과 학식이 철저히 배어 있고 또 세련된 형식문제들만을 위해 철저하게 몰두하는 예술양식을 찾아보기 힘들다. 초기 르네상스의 예술은 아직 광범위한 대중들로부터 적어도 오해를 받을 수는 있었다. 바꿔 말하면 초기 르네상스에는 가난한 사람과 교양 없는 사람들도, 비록 심미적 활동의 핵심에서는 벗어나 있더라도 자기 나름대로 예술에서 자신들과의 관련성을 찾을 수 있었다. 그런데 이제 와서는 일반대중은 새로운 예술양식과 전혀 아무런 관련도 맺을 수 없었다. 라파엘로의 「아테네 학당」과 미껠란젤로가 그린 무녀(巫女)들 같은 그림이 과연 당시의 대중에게 ── 그들이 이런 그림을 설령 직접 보았다 하더라도 ── 무엇을 말해줄 수 있었을 것인가!

고전주의와 자연주의

그러나 바로 이 작품들 속에 르네상스의 고전주의 예술이 실현되는데, 우리가 그렇게 칭찬하는 이 예술의 보편성이라는 것도 실제로는 종전의 어떤 예술보다 더 제한된 감상자층을 대상으로 하고 있는 것이다. 이 감상자층은 그리스 고전기의 감상자층보다 더 제한되어 있었다. 하지만 하나의 공통점은 르네상스의 고전주의 역시, 그 양식화 경향에도 불구하고 그 직전의 세대들이 이루어놓은 자연주의적 성과를 포기하지 않고 오히려 이를 계승, 발전시켜 완성하고 있다는 것이다. 파르테논 신전의 조

작품이 올림피아의 제우스 신전의 페디먼트보다도 '더 정확하고' 더 실제 경험에 맞게 만들어진 것처럼, 라파엘로와 미켈란젤로의 작품에 보이는 하나하나의 주제 역시 꽈뜨로첸또 거장들의 작품보다 좀더 자유스럽고 명쾌하며 자연스럽게 다뤄져 있다. 꽈뜨로첸또 거장들의 작품 가운데 레오나르도 다빈치 이전의 모든 이딸리아 회화에 나타나는 인물들을 라파엘로, 프라 바르똘로메오, 안드레아 델사르또, 띠찌아노, 미켈란젤로 등의 인물들과 비교할 때 무언가 모나거나 딱딱하거나 어딘가 좀 어색한 점이 느껴지지 않는 경우는 하나도 없다. 정확하게 관찰된 부분부분이 아무리 풍부하다 하더라도 초기 르네상스 그림에 나타나는 인물들은 어딘가 불안정한 자세로 서 있고, 그들의 동작은 어딘가 속박된 듯 무리가 있으며, 팔다리는 관절이 삐걱거리고 흔들거리는 듯하고, 이들 인물과 공간의 관계는 모순투성이이기 일쑤며, 인물들의 실체감 표현에 억지가 많고 명암도 매우 부자연스럽다. 15세기의 자연주의적 노력은 16세기에 와서야 비로소 그 결실을 맺는 것이다. 그러나 르네상스의 양식사적 통일성은 15세기의 자연주의가 친꿰첸또로 직접적으로 이어지면서 완성되었다는 사실에서뿐만 아니라, 르네상스 전성기에 와서 고전주의 예술로 발전한 양식화의 과정 또한 이미 꽈뜨로첸또 중엽부터 시작되고 있었다는 사실에서도 여실히 나타난다. 고전주의의 가장 중요한 개념 중 하나인 '모든 부분의 조화'라는 미에 대한 규정은 이미 알베르띠에게서 공식화된 것이다. 그는 예술작품이란 전체의 미를 손상하지 않고서는 전체 작품에서 어떤 한 부분을 떼어낼 수도 없고 무엇을 덧붙일 수도 없는 것이라고 말하고 있다.[134] 알베르띠가 비트루비우스(Marcus Vitruvius Pollio, 기원전 1세기경 로마의 건축가, 유럽 건축에 큰 영향을 미친 『건축10서』의 저자)에게서 발견했고 실제로는 아리스토텔레스(Aristoteles)까지 거슬러올라가는 이 생각은[135] 고전주의 예

술이론의 기본 명제의 하나를 이룬다. 그렇다면 르네상스 예술관에서 보이는 이와 같은 비교적 높은 통일성 ― 꽈뜨로첸또의 고전주의 시작과 친꿰첸또의 계속적인 자연주의 발전 ― 은 르네상스의 사회적 변동성과 어떻게 서로 조화를 이룰 수 있는가? 르네상스 전성기가 자연에 대한 사실적(寫實的) 정신을 계속 보존하고 예술적 진실의 경험적 기준을 그대로 유지하거나 아니면 더욱 강화하기까지 했던 것은, 두말할 것도 없이 이 시기가 그리스 고전주의 시대와 마찬가지로 일반적으로는 보수주의 경향을 띠었음에도 불구하고 근본적으로는 아직 사회적 상승과정이 끝나지 않았고, 따라서 어떠한 최종적 관습과 전통도 이룩될 수 없는 동적인 시대였기 때문이다. 그러나 사회적 평준화 과정을 종결하고 일체의 사회적 상승을 저지하려는 움직임은 시민계급이 지배적 위치를 획득하고 귀족계급과 융합하면서부터 이미 두드러지게 나타나기 시작했는데, 꽈뜨로첸또에서 고전주의 예술관의 시초는 바로 이런 사회적 발전경향과 부합하는 것이었다.

자연주의에서 고전주의로의 이행이 갑자기 이루어진 것이 아니라 오랜 준비기간을 거쳐 이루어졌다는 사정은 르네상스 예술양식의 전체 발전과정에 대한 오해를 가져오기 쉽다. 즉 양식의 전환을 예고하는 징조들에만 주의를 기울인다든가 레오나르도 다빈치와 뻬루지노의 예술 같은 과도기적 현상을 출발점으로 삼을 때, 우리는 양식의 변화가 아무런 단절과 도약도 없이 거의 논리적 필연성을 가지고 이루어지며, 르네상스 전성기 예술이 단지 꽈뜨로첸또의 예술적 성과를 종합한 데 지나지 않는다는 인상을 받게 될 것이다. 한마디로 말해 양식의 발달이 동족결혼(endogamy)적인 성격을 띠고 있다는 결론에 도달할 것이다. 고대예술에서 기독교 예술, 로마네스끄에서 고딕으로의 전환은 근본적으로 새로운 요소들을 너

무나 많이 가지고 있었기 때문에, 새로운 예술양식은 단지 내재적으로, 다시 말하면 종전의 여러 예술적 경향의 단순한 변증법적 안티테제나 종합으로서는 좀처럼 설명될 수 없고, 처음부터 예술양식사의 내재적 관련성을 넘어서는 예술 외적인 동인에 의해서 설명될 필요가 있었다. 그러나 꽈뜨로첸또에서 친꿰첸또로의 이행과정에서는 사정이 좀 다르다. 여기서는 양식의 변화가 거의 단절되지 않고 연속적인 사회발전과 완전히 부합해서 일어난다. 하지만 그렇다고 해서 양식의 변화가 자동적으로, 즉 이미 잘 알려진 계수들의 논리적 함수관계로 이루어진 것은 결코 아니다. 만약 15세기의 사회 상황이 우리가 상상하기 힘든 어떤 다른 요인에 의해서 실제와는 달리 전개되었다면, 예컨대 이미 전개되고 있던 보수적 경향이 공고해지는 대신 경제적·정치적·종교적 전환이 일어났다면, 예술 발전도 이 변화에 부응해서 다른 방향으로 나아갔을 것이고, 이렇게 해서 생겨난 예술양식은 고전주의 양식에서 완성된 바와는 다른 또 하나의 초기 르네상스의 '논리적' 귀결이 되었을 것이다. 논리학의 원칙을 역사발전에 적용하려면 적어도 우리는 하나의 역사적 상황이 서로 상이한 여러 '논리적' 귀결을 낳을 수 있음을 인정하지 않을 수 없는 것이다.

르네상스의 형식주의와 규범성

라파엘로의 아라찌(arazzi, 벽 장식용 태피스트리)는 근대예술의 파르테논 조각이라고 불린 바 있다. 그러나 이런 비유는 우리가 고대예술과 현대예술 간의 유사점을 넘어서서 양자 사이에 존재하는 하늘과 땅 같은 차이를 잊지 않는 한에서만 용납될 수 있다. 그리스 예술과 비교해보면 현대의 고전적 예술은 온기와 직접성이 결여되어 있고, 파생적·회고적 성격과 더불어 르네상스에서 이미 다소간 고전주의적 성격을 띠고 있다. 이

친꿰첸또 예술의 형식주의는 상류층의 도
덕과 예의범절의 형식주의에 상응한다.
모든 인간적 감정과 영감은 억제되어 마
리아가 어린 예수를 대할 때조차 다정함
을 찾아볼 수 없다. 라파엘로의 아라찌「성
스떼파노의 처형」(위), 1515년; 라파엘로
「씨스띠나 성모」(아래), 1513~14년.

예술을 낳은 사회는 로마적 영웅주의와 중세적 기사도에 대한 회상으로 가득 차 있고, 인위적으로 만든 도덕률과 사교 예절을 따름으로써 실제의 자신들보다 더 돋보이려 하며, 생활방식도 그런 허구에 준해서 양식화하고 있는 사회다. 전성기 르네상스의 예술은 당시의 사회를 그들 자신이 그렇게 보기를 원했고 또 남에게 그렇게 보이기를 원한 바대로 묘사했다. 그들 예술의 특징을 자세히 검토해보면 거의 하나같이 자신들의 현상 유지에 주안점을 둔 귀족적·보수적 생활이상을 그대로 옮겨놓고 있다. 친꿰첸또의 모든 예술적 형식주의는 어느 의미에서는 당시의 상류층이 자신들에게 부과한 도덕 개념 및 예의범절의 형식주의와 상응하는 것이다. 마치 귀족계급과 귀족적 사고방식을 가진 계층이 그들의 삶을 감정의 무정부상태에서 보호하기 위해 삶을 하나의 형식적 규범의 통제하에 두는 것처럼, 그들은 예술에서도 이런 감정표현을 확고하고 추상적이며 비인격적인 형식이라는 검열에 복종시켰다. 이런 사회에서는 인생에서건 예술에서건 자기통제와 감정의 억제 및 자발성, 영감, 황홀감 등의 규제가 지상명령이었다. 감정의 표출, 눈물과 괴로운 표정, 기절, 비탄과 절망의 몸부림, 요컨대 후기 고딕의 잔재로서 꽈뜨로첸또에서 여전히 볼 수 있던 시민적 다정다감은 전성기 르네상스 예술에서는 전혀 찾아볼 수 없게 되었다. 예수는 이제 더이상 괴로워하는 순교자가 아니라 모든 인간의 약점 위에 군림하는 천상의 왕으로 되돌아갔다. 마리아는 죽은 그녀의 아들을 눈물도 표정도 없이 바라보며, 심지어 어린 예수에 대한 일체의 서민적인 애정이나 부드러움도 드러내 보이지 않는다. 모든 일에서 절도는 당시의 표어였다. 기율과 질서라는 당시의 생활규범과 가장 잘 맞는 것은 당시 예술이 스스로에게 부과했던 절약과 간결이라는 예술원칙이었다. 알베르띠는 전성기 르네상스의 이 예술원칙도 이미 예고한 바 있다. "자기 작

품에서 품위를 얻으려고 노력하는 사람은 모름지기 가능한 한 적은 수의 인물만을 그려야 한다. 마치 군주들이 말을 적게 함으로써 그들의 존엄성을 높이는 것과 마찬가지로 예술가들도 인물의 수를 줄임으로써 작품의 가치를 높일 수 있기 때문이다"라고 그는 말하고 있다.[136] 작품의 구성형식으로서 이제는 단순한 병렬의 원리 대신에 집중과 종속의 원리가 어디서나 등장한다. 하지만 사회적 인과법칙을 도식적으로 적용하여, 사회의 개개인을 지배하던 권위가 예술에도 직접 지배권을 행사하고 구도의 부분부분이 전체 계획에 지배받는다든가, 말하자면 여러 예술적 요소의 민주주의적 체제가 구도라는 기본 사상의 독재체제로 변한다든가 하는 식으로 생각해서는 안된다. 사회생활에서의 권위라는 원칙과 예술에서의 종속이라는 개념을 단순히 동일시하는 것은 모호한 용어의 유희에 지나지 않는다. 하지만 권위와 복종에 근거하는 사회가 예술에서도 의지의 표현과 규율 및 질서의 표현을, 또 현실에 자신을 내맡기는 대신에 현실의 극복을 더 장려하리라는 것은 당연한 일이다.

이런 사회는 예술작품에 규범성과 필연성이라는 성격을 부여하고자 한다. 예술을 통해 '더욱 높은 법칙성'을 표현하고, 그리하여 세상은 보편적이고 확고부동하며 침해될 수 없는 기준과 원칙 및 불변하는 절대적 의미가 지배하며, 또 이런 의미를 인간들이 ─ 비록 모든 인간은 아니지만 ─ 소유하고 있음을 증명하고자 하는 것이다. 예술형식은 이런 사회의 이념에 부합해서 규범적이 되어야만 하고, 또 당대의 지배체제가 원하는 바대로 궁극적이고 완결된 인상을 주어야만 한다. 지배계급은 무엇보다도 예술에서, 실제 생활에서 그들이 바라는 평화와 안정의 상징을 찾고자 했다. 전성기 르네상스에서 예술의 구도가 좌우대칭과 상호대응 형식으로 발전되고 현실을 삼각형이나 원이라는 패턴에 억지로 집어넣은 것

은 단순히 하나의 형식문제를 해결하기 위한 것만이 아니라, 안정된 생활 감정과 이 감정에 대응하는 현재의 상태를 영구화하려는 소망의 표현이었던 것이다. 전성기 르네상스는 예술에서 개인의 자유보다는 규범을 위에 두었고, 현실생활에서와 마찬가지로 이런 규범을 따르는 것이 완성에 이르는 확실한 방법이라고 간주했다. 예술에서 이런 완성을 위해 가장 중요한 요소는 세계상의 총체성이었는데, 이는 결코 여러 부분을 더함으로써 이루어지는 것이 아니라 그 완전한 통합을 통해서만 이루어질 수 있는 것이었다. 꽈뜨로첸또는 세계를 하나의 끝없는 흐름으로, 완전히 극복, 종결되지 않고 끊임없이 생성, 발전하는 것으로 표현했다. 따라서 인간이라는 주체는 이 세계에서 스스로 보잘것없다는 무력함을 느꼈고, 기꺼이 감사하는 마음으로 이 세계에 자신을 내맡겼다. 친꿰첸또는 세계를 유한한 하나의 전체로 체험했다. 세계는 인간이 파악한 만큼의 것이지 그 이상은 아니었다. 그리고 이 시기의 모든 완성된 예술작품은 인간이 파악할 수 있는 총체적 현실을 그 나름대로 표현한 것이다.

전성기 르네상스의 예술은 완전히 현세지향적이다. 이 예술은 종교적인 소재를 표현하는 작품에서까지도, 자연적 현실과 초자연적 현실을 대비시킴으로써가 아니라 자연적 현실의 사물들 사이에 존재하는 거리 — 이 거리가 말하자면 시각적 경험세계에서도 사회생활에서 엘리트와 대중 사이에 있는 것과 같은 가치의 차등을 낳는데 — 를 창조함으로써 그 이상적 양식을 달성하고 있다. 예술에서 보이는 조화는 현실생활의 모든 투쟁이 배제된 유토피아적 이상이며, 그것도 민주주의적 원칙이 아니라 전제주의적 원칙의 지배로 생겨난 이상인 것이다. 그 작품들은 삶의 무상함과 일상성에서 벗어난 고양되고 세련된 현실을 표현하고 있다. 이 시기의 가장 중요한 양식원리는 이들 작품의 묘사가 본질적인 것에 한정된다

는 점이다. 하지만 이 '본질적인 것'이란 과연 무엇인가? 그것은 전형적·대표적·비일상적인 것을 말하며, 그 표현가치는 무엇보다도 이것들이 잡다한 현실로부터 동떨어진 잠재적인 것으로 강조, 상승되어 있다는 데 있다. 그리고 이 예술에서 비본질적인 것이란 구체적인 것과 직접적인 것, 우연적인 것과 일회적인 것, 특수한 것과 개별적인 것, 요컨대 꽈뜨로첸또 예술에서는 현실에서 가장 흥미롭고 본질적인 것이라고 여겨진 바로 그것들이었다. 전성기 르네상스의 엘리트들은 시간에 구애받지 않고 통용될 수 있는 '영원히 인간적인' 예술이라는 허구를 창조했는데, 그것은 그들이 자신들의 지위와 가치를 영원·불멸·불변이라고 생각하고자 했기 때문이다. 물론 실제로는 그들의 예술도 양식사의 다른 모든 시기에 생긴 예술작품과 마찬가지로 시대에 구속되어 있고, 가치척도와 미의 기준도 한계성을 지니고 있다. 왜냐하면 초시간성이라는 이념 자체가 시대의 산물이며, 절대주의의 타당성이라는 것도 상대주의의 타당성과 마찬가지로 상대적인 것이기 때문이다.

칼로카가티아

전성기 르네상스 예술의 여러 요소 중에서 가장 크게 시대적 구속을 받으며 가장 엄격하게 사회학적 제약을 받는 요소는 칼로카가티아(kalokagathia, 고대 그리스의 교양이상으로서 미와 선의 통일적 완성. 이 책 1권 133, 341면 등 여러곳 참조)의 이상이다. 당시의 미 개념이 귀족주의적 인격이상에 의존하고 있다는 사실은 다른 어느 요소보다도 바로 여기서 가장 현저하게 나타나 있다. 하지만 인간의 육체가 정당하게 평가받았다는 사실 자체가 친꿰첸또에서 새롭다거나 귀족적 사고방식의 특징을 이루는 것은 아니다. 이미 15세기에도 사람들은 중세의 정신주의와는 반대로 육체의 아름다

움에 따뜻한 눈길을 보냈던 것이다. 친퀘첸또에서 새로운 것은, 육체의 아름다움과 정력이 정신의 아름다움과 중요성의 완벽한 표현이라고 생각한 점이다. 중세에는 비감성적 정신과 비정신적 육체 사이에 서로 융화할 수 없는 대립과 갈등이 존재한다고 생각했다. 이 대립이 시대에 따라 더 강조되기도 하고 덜 강조되기도 했지만, 사람들의 사고방식에는 항상 현존해 있었다. 꽈뜨로첸또에 이르면 정신적인 것과 육체적인 것 사이의 중세적 대립관계는 의미를 상실한다. 이 시대에는 아직도 정신의 중요성이 육체의 아름다움과 무조건 결합되어 있지는 않지만, 그렇다고 육체의 아름다움을 배제하지도 않고 있다. 이런 긴장관계는 전성기 르네상스에 이르면 완전히 사라진다. 이 예술의 기본 입장에서 볼 때, 예컨대 15세기 미술가들이 곧잘, 그것도 즐겁게 그랬던 것처럼 사도들을 평범한 농부나 장인으로 묘사한다는 것은 있을 수 없는 일로 여겨졌다. 그들에게 예언자와 사도, 순교자와 성자 들은 자유롭고 위대하며 힘과 위엄이 충만하고 장중, 숭고한 이상적 인간상이었고, 완숙한 육감적 아름다움을 지닌 영웅적인 인물들이었다. 레오나르도 다빈치에게서는 이런 인물과 나란히 평범한 유형의 인물들도 아직 보이지만, 시간이 지날수록 위대하고 고상한 인물들만을 예술적으로 표현할 만한 가치가 있다고 여기게 된다. 라파엘로의 「보르고의 화재」에 보이는 물을 나르는 여자는 미켈란젤로의 마돈나상이나 무녀상들과 동일한 부류에 속한다. 즉 장대하고 정력적이며 모든 행동에 자신감이 넘쳐흐르는 사람들이다. 이 인물들의 장려함은 엄청나서, 원래 나체묘사를 싫어하는 귀족계급의 취향에도 불구하고 나체로 그릴 수가 있었다. 그들의 위엄은 나체로 표현되었다고 해서 조금도 손상되지 않았다. 그들의 팔다리와 몸의 품위있는 생김새, 동작의 우아한 조화와 장중한 위엄은 그들이 평소에 입는 묵직하고 주름이 깊이 잡혀 있

친퀘첸또 예술에서 예언자와 성인은
힘과 위엄이 충만하고 숭고한 이상적
인간상으로서 육체적으로도 완숙한
아름다움을 지녔다. 라파엘로 「보르
고의 화재」와 세부, 1514년.

으며 움직일 때마다 옷자락 스치는 소리가 나는, 정성들여 선택된 고상한 의상과 똑같은 고귀함을 보여주는 것이다.

까스띨리오네가 『정신론』에서 달성 가능한 것이라고, 아니 실제로 이미 달성되었다고 생각한 인격이상이 친꿰첸또 예술에 와서 표준이 되었는데, 다만 모든 고전주의 예술작품이 그 모델을 점점 더 큰 규모로 이상화한 데 따라 그러한 인격이상을 더욱 드높였을 따름이다. 달리 표현하면 궁정적 이상은 그 본질에서 이미 전성기 르네상스 예술의 인간묘사에 나타나는 중요한 모티프를 모두 내포하고 있는 것이다. 까스띨리오네가 완전한 현세의 인간에게서 요구한 것은 무엇보다도 다재다능으로서, 육체와 정신의 능력이 고르게 발달하고, 무예와 상류인사들과의 교제술에 함께 통달하며, 음악과 문학의 교양, 회화 및 학문과 친숙한 것 등이었다. 이런 그의 사고방식을 형성하는 하나의 결정적 요인은 일체의 전문화와 직업화에 대한 귀족계급의 혐오임이 분명하다. 칼로카가티아의 이상을 체현한 전성기 르네상스 예술의 영웅상은 바로 이 인간적·사회적 이상을 시각적으로 표현한 것에 불과하다. 그러나 궁정적 이상에 상응하는 것은 정신과 육체 사이의 긴장의 해소나 육체의 아름다움과 정신적 힘의 동일화만이 아니라, 무엇보다도 그들이 마음대로 움직일 수 있는 자유와 그들의 모든 행동에 나타나는 여유, 거의 한가롭게 보일 정도의 평정이다. 까스띨리오네는 어떠한 상황에서도 평정을 잃지 않고 태연자약하며, 일체의 허식과 과장을 피하고, 매사에 자연스럽게 보이며, 경직된 자세를 취하는 법이 없고, 사교생활에서는 꾸밈없는 경쾌함과 힘 들이지 않은 품위를 지니는 것을 고상함의 진수라고 보았다. 친꿰첸또 예술의 인물상에는 이런 태연자약한 행동과 여유있는 태도 및 행동의 자유만 보이는 것이 아니라, 형식적인 면에서도 또한 지난 세기와는 다른 변화가 일어나고

있다. 즉 가늘고 창백한 고딕의 형식과 단속적이고 호흡이 짧은 꽈뜨로첸또의 선은 이제 자신감에 찬 하나의 긴 흐름과 당당한 울림, 수사학적인 활기를 획득하며, 고대의 고전주의 예술 이후 어느 예술에서도 찾아볼 수 없던 형식의 완결성에 이르는 것이다. 전성기 르네상스의 예술가들은 이제 꽈뜨로첸또 예술의 인물상에서 보이는 모나고 조급하고 급격한 움직임이나 과장되고 자기현시적인 우아함, 젊고 엄격하며 미숙한 아름다움에는 더이상 흥미를 느끼지 않았다. 그들은 힘의 충만과 성년의 완숙미를 찬양했고, 생성과정이 아니라 존재 자체를 묘사했다. 그들은 이미 성공에 도달한 사람들의 사회를 위해 일했고, 그런 사람들처럼 보수적이었다. 까스띨리오네는 고상한 사람은 그의 행동에서처럼 옷차림에서도 유난히 남의 눈에 띄거나 요란하고 울긋불긋한 색깔은 피하는 것이 좋다고 말하면서, 에스빠냐 사람들처럼 검은색 아니면 적어도 어두운 색깔의 옷을 입기를 권장하고 있다.[137] 여기에 나타나는 취미의 변천은 이미 매우 깊이 진행되어서 사람들은 이제 예술에서도 꽈뜨로첸또의 다채로움과 밝음을 피한다. 여기서 이미 근대적 취향을 지배할 단색, 곧 흑색과 백색에 대한 편애가 나타나 있다. 색채가 사라진 것은 특히 건축과 조각에서이고, 그리하여 이때부터 사람들은 그리스 건축과 조각품이 다양하게 채색되었던 것은 상상하기도 힘들어했다. 고전기 예술은 이미 고전주의 내지 신고전주의의 싹을 배태하고 있는 것이다.[138]

전성기 르네상스는 오래 지속되지 않았다. 그것은 채 20년을 넘기지 못했다. 라파엘로가 죽은 후에는 더이상 집단적 양식경향으로서의 고전적 양식을 거론할 수 없게 된다. 르네상스의 고전기가 이렇게 단명했다는 사실은 근대의 모든 고전적 양식이 겪을 운명을 암시해주는 것이기도 하다. 봉건제도의 종언 이후로 안정의 시대란 일종의 막간극과 같은 것이었

다. 전성기 르네상스의 엄격한 형식주의는 다가오는 세대들에게 끊임없이 하나의 유혹이 되기는 했다. 그러나 대체로 세련되고 교양성 높은 몇몇 단기적인 예술운동을 제외하고는 한번도 그 지배적 위치를 되찾지 못했다. 하지만 르네상스의 엄격한 형식주의는 근대예술의 가장 중요한 저류로 남았다. 왜냐하면, 엄격하게 형식주의적이고 전형적·규범적인 것을 강조한 예술양식이 근대의 근본적 흐름인 자연주의에 대항해서 그 위치를 유지할 수는 없었지만, 르네상스 이후에 또다시 비통일적이고 누가적·병렬적인 중세의 예술양식으로 되돌아간다는 것도 불가능한 일이 되었기 때문이다. 르네상스 이후 우리는 하나의 회화나 조각품을 단 하나의 통일된 관점에서 파악한 현실의 집약적 표현, 다시 말하면 광범위한 세계와 그에 맞서 대항하는 하나의 통일체로서의 주체 사이에 존재하는 긴장관계로부터 생겨나는 하나의 형식구조로 이해하게 되었다. 예술과 세계 사이의 이 대극성(對極性)은 때로 약화되기는 했지만 그후로 한번도 소멸하지 않았다. 바로 여기에 르네상스의 진정한 유산이 있는 것이다.

매너리즘

01_ 매너리즘의 개념

매너리즘(mannerism)이 예술사 연구의 전면에 부각된 것은 최근의 일이기 때문에, 아직도 우리는 흔히 이 개념의 밑바닥에 놓여 있는 부정적 가치판단이 타당한 것이라고 생각하고 있고, 그리하여 이 예술양식을 아무런 선입견 없이 순수한 하나의 역사적 범주로 파악하는 데 어려움을 겪고 있다. 고딕, 르네상스, 바로끄, 고전주의 같은 예술양식의 명칭에서는 긍정적이든 부정적이든 간에 이들 명칭이 본래 지니고 있는 가치평가가 완전히 제거되지만, 매너리즘이라는 명칭에 대해서는 여전히 부정적인 태도가 강하게 작용하고 있어서, 이 시기의 위대한 미술가와 문인을 '매너리즘적'이라고 규정하는 데는 어느정도 저항감을 느끼지 않을 수 없다. 우리가 검토하고자 하는 예술현상을 설명하는 데 이 개념이 하나의 유용한 범주가 되려면, 순수한 예술양식으로서의 매너리즘이라는 개념과 흔히 '매너리즘에 빠졌다'는 뜻에서의 매너리즘적인 것을 완전히 분

리해야만 할 것이다. 여기서 구분되는 양식 개념과 가치 개념은 물론 예술사 발전의 어느 단계에서는 서로 일치하기도 하지만, 개념들 자체는 거의 아무런 공통점이 없다.

고전기 이후의 예술을 몰락의 과정으로 보고 매너리즘의 예술 제작을 거장을 노예적으로 모방한 기계적인 작업이라고 생각하기 시작한 것은 17세기에 들어와서이며, 이런 생각이 제일 먼저 등장한 것은 벨로리(G. P. Bellori)가 쓴 안니발레 까라치(Annibale Carracci)의 전기에서이다.[1] 바사리에게 '마니에라'(manièra)라는 말은 여전히 예술적 특성, 즉 역사적·개인적 또는 기술적으로 규정된 표현방식, 그러니까 가장 넓은 의미에서의 '양식'(style)을 의미했다. 예컨대 그는 '그란 마니에라'(gran manièra, 위대한 양식)라는 말을 사용했는데, 어디까지나 긍정적인 의미로 썼다. 라파엘레 보르기니(Raffaele Borghini)도 이 말을 완전히 긍정적인 의미로 쓰는데, 그는 몇몇 예술가를 두고 '마니에라'가 없다고 유감을 표명하며,[2] 여기서 이미 근대적 의미의 양식(스타일)과 양식의 결여라는 구분이 이루어지는 것이다. 마니에라(매너) 개념을 가식적이고 진부하며 일련의 공식에 대입할 수 있는 성질의 예술양식이라는 관념과 처음으로 결부시킨 것은 벨로리와 말바지아(C. C. Malvasia) 등 17세기의 고전주의자들이다. 그들은 매너리즘과 더불어 근대 예술발달사에 등장하는 예술양식상의 균열을 눈치채기 시작했고, 1520년 이후의 예술에서 두드러지게 나타나는 고전주의로부터의 소외를 의식하기 시작했다.

매너리즘과 고전주의

그렇다면 도대체 왜 이렇게 일찍부터 이런 소외현상이 일어났는가? 어째서 하인리히 뵐플린(Heinrich Wölfflin, 1864~1945. 스위스의 미술사가)이 말하

는 것처럼 전성기 르네상스는 오르자마자 다시 내려가야 하는 '좁은 산마루'에 머물러야만 했는가? 심지어 이 산마루는 뵐플린이 기술한 것보다도 더 좁은 산마루였다. 왜냐하면 미껠란젤로의 작품에뿐만 아니라 라파엘로의 작품에도 이미 고전주의를 와해시키는 맹아가 들어 있기 때문이다. 「헬리오도로스의 추방」이나 「그리스도의 변용(transfiguration)」에서도 르네상스의 틀을 여러 방향에서 파괴하는 반고전주의 경향을 찾아볼 수 있다. 그렇다면 고전적·보수적·엄격한 형식주의적 원칙이 방해받지 않고 그대로 유지될 수 있었던 시기가 이처럼 짧았다는 사실은 무엇으로 설명해야만 하는가? 고대에는 안정과 지속의 양식이었던 고전주의가 왜 르네상스에는 단순한 '과도기적 단계'로 나타났는가? 어째서 그것은 그처럼 짧은 시간에 고전 모델의 순전히 외형적인 모방으로 전락하고 내면적으로는 큰 간극을 느끼게 된 것인가? 그 이유는 아마 친퀘첸또의 고전주의에서 예술적 표현을 얻은 균형이라는 것이 처음부터 견고한 현실이라기보다는 오히려 하나의 이상이자 허구였고, 르네상스는 그 마지막 순간까지 본질적으로 동적인 시대, 어떠한 해결책에도 온전히 만족하지 못한 시대였기 때문일 것이다. 아무튼 근대 자본주의 정신의 불안정성과 근대 자연과학적 세계상의 변증법적 본질을 소화해내려는 르네상스의 노력은 후대의 시도들과 마찬가지로 거의 성공을 거두지 못했다. 사회의 지속적인 정체상태는 중세 이후에는 두번 다시 오지 않았다. 그렇기 때문에 근대의 온갖 고전주의들은 언제나 어떤 프로그램의 결과였고, 실제적인 안정의 표현이 아니라 오히려 안정을 바라는 희망의 표현이었던 것이다. 15,16세기의 전환기에 만족상태에 다다라 궁정화되고 있던 대부르주아지와 강력한 자본력을 바탕으로 정치적 야망에 부풀어 있던 교황청이 이룩한 불안정한 균형상태도 단기간에 그치고 말았다. 이딸리아의 경제적

매너리즘과 함께 근대 예술사 양식에는 균열이 가기 시작했다. 라파엘로의 작품에는 이미 르네상스의 틀을 파괴하는 경향이 엿보인다. 라파엘로 「헬리오도로스의 추방」(위), 1511~12년; 「그리스도의 변용」(아래), 1516~20년.

주도권의 상실, 종교개혁으로 인한 교회 권위의 동요, 프랑스와 에스빠냐의 침범, 로마 약탈(sacco di Roma, 1527년 카를 5세가 로마를 침략, 파괴한 사건) 등의 사태 이후 이딸리아에서는 조화와 안정이라는 허구는 명맥을 유지할 수 없게 되었다. 이때부터 이딸리아를 지배한 것은 종말론적인 분위기였고, 또 이런 분위기는 ──물론 그것이 이딸리아에서만 나온 것도 아니었으며── 곧 전유럽으로 번져나갔다.

고전주의 예술의 긴장 없는 균형의 공식은 더이상 적합하지 않았다. 동시에 사람들은 그럴수록 거기에 집착했고, 심지어는 순탄한 관계에서 그랬을 것보다도 훨씬 더 충실히, 훨씬 더 안타깝게 결사적으로 그 공식들에 매달렸다. 젊은 예술가들의 전성기 르네상스와의 관계는 대단히 복잡하다. 이 시기의 조화로운 세계상이 비록 그들에게는 완전히 낯선 것이 되었지만, 그렇다고 그들은 고전주의가 이룩한 예술적 성과를 무조건 포기할 수도 없었다. 사회발전의 연속성이 예술발전의 연속성을 뒷받침해주지 않았더라면 예술발전의 연속성을 지향하는 그들의 의지는 실현되지 못했을 것이다. 예술가와 예술감상자층의 구성원은 아직 근본적으로는 르네상스 시기와 동일했지만 그들이 발 딛고 있는 땅은 이미 흔들리기 시작하고 있었던 것이다. 고전기 예술과의 관계에서 보이는 그들의 모순성도 이런 불안한 감정에 의해 설명할 수 있다. 17세기의 예술비평가들도 이런 모순을 이미 느꼈는데, 단지 그들은 고전주의 작품을 모델로 한 동시적인 모방과 왜곡이 정신의 빈곤 때문이 아니라 고전주의 정신과는 전혀 다른 새로운 매너리즘의 정신에 기인한다는 것을 미처 인식하지 못했을 뿐이다.

 고전주의에 대한 매너리즘의 관계처럼 우리 자신의 전통에 대한 관계에서 깊은 문제성을 안고 있는 오늘날에 이르러서야 우리는 비로소 매너리즘이라는 예술양식이 지닌 창조적 본질을 이해하게 되었고, 매너리즘이 고전주의 예술을 때로 지나칠 정도로 세심하게 모방한 것이 실제로는 그들이 느끼던 고전주의 모델로부터의 내면적 괴리에 대한 과잉보상이었음을 인식하게 되었다. 오늘날 우리는 매너리즘의 모든 중요한 예술가들, 예컨대 뽄또르모와 빠르미자니노(Parmigianino), 브론찌노와 베까푸미(D. Beccafumi), 띤또레또(Tintoretto)와 엘 그레꼬(El Greco), 피터르 브뤼헐(Pieter Bruegel)과 바르톨로메우스 슈프랑거(Bartholomäus Spranger) 등에서 보이는 양식경향이 무엇보다도 고전주의의 너무 단순한 규칙성과 조화를 해체하고, 고전주의 예술의 초인격적 규범성을 더욱 주관적이고 더욱 암시적인 특징으로 대체하려는 노력이었음을 알고 있다. 매너리즘의 이런 경향은 한편으로는 종교적 체험의 심화 및 내면화이자 인생을 파악하는 새로운 정신세계의 비전이었고, 다른 한편으로는 현실을 의식적·의도적으로 변형하고 때로는 괴상하고 난해한 것에 심취하는 주지주의(主知主義)였으며, 또 어떤 때는 이를테면 까다로운 식도락가의 향락적 취향처럼 모든 것을 섬세하고 고상한 것으로 번역해서 생각하는 예술 취향으로서, 결과적으로는 고전주의적 형식에 대한 거부를 의미했다. 그러나 예술적 해결은 그것이 고전주의 예술에 대한 반항의 표현이었든 아니면 고전주의 예술의 형식적 성과를 그대로 보존하려는 노력이었든 간에 언제나 하나의 파생물로서, 궁극적으로는 고전주의에 의존하며 자연체험보다는 문화적 체험에 기원을 둔 것이었다. 달리 말하면 여기서 우리는 완전히 '자의적'인 양식을 대하게 되는데,[3] 그 표현방식은 대상 자체가 아니라 전대의 예

매너리즘은 종교적 체험을 내면화하
거나 현실을 의도적으로 변형하며 등
장했다. 엘 그레꼬 「라오콘」 부분(위),
1610∼14년; 피터르 브뤼헐 「농민의
춤」 부분(아래), 1567년.

술에 바탕을 두고 있으며, 이런 전대 예술에의 의존도는 지금까지의 어떤 중요한 예술경향에서도 찾아볼 수 없을 정도였다. 예술가의 의식은 자신의 예술의지에 상응하는 수단을 선택하는 데만 머물지 않고 예술의지 자체를 스스로 규정하는 데까지 확대되고 있다. 바꿔 말하면 이론적인 기획이 이제는 예술적 방법의 선택에만 한정되지 않고 예술적 목적 자체에까지 이르고 있는 것이다. 이런 의미에서 매너리즘은 최초의 근대적 예술양식, 즉 문화적 문제와 직결되어 있으며 전통과 혁신의 관계를 이론적·합리적 수단으로 해결할 수 있는 문제로 파악한 최초의 예술양식이기도 하다. 여기서 전통은 다만 너무 격렬하게 밀어닥치는 새로운 것, 즉 생의 원칙이자 파괴의 원칙으로 느껴지는 일체의 새로운 것에 대한 하나의 방벽에 불과하다. 매너리즘의 고전주의 예술 모방이 다가오는 혼돈으로부터의 도피이고, 매너리즘 형식에 나타나는 지나친 주관적·신경질적 긴장은 형식이 삶과의 투쟁에서 무력해지고 예술이 영혼 없는 아름다움으로 전락할지도 모른다는 두려움의 표현이라는 것을 파악하지 못한다면, 우리는 결코 매너리즘을 이해할 수 없을 것이다.

매너리즘이 오늘날 현실성을 지니고 본격적인 논의대상이 되어 띤또레또, 엘 그레꼬, 브뤼헐 및 미껠란젤로의 후기 작품에 대한 재검토가 이루어지고 있다는 사실은, 르네상스가 부르크하르트 세대에 의해 재평가되고 바로끄가 리글(A. Riegl, 1858~1905. 오스트리아의 예술사가)과 뵐플린 세대에 의해 그 명예가 회복된 사실과 마찬가지로 우리가 처한 오늘날의 정신적 상황을 단적으로 말해주는 것이다. 부르크하르트는 빠르미쟈니노를 역겨울 성도로 가식적인 예술가라고 생각했고, 뵐플린 역시 매너리즘을 자연스럽고 건강한 발전과정에서 나타나는 일종의 방해요소, 말하자면 르네상스와 바로끄 사이에 등장하는 불필요한 간주곡 쯤으로 생각했다. 내

용과 형식, 미와 표현 사이의 갈등을 자기 자신의 절실한 문제로 체험해본 시대만이 비로소 매너리즘에 대해서 공정한 평가를 내릴 수 있고 또 르네상스 및 바로끄와 구분되는 매너리즘의 특성을 추출해낼 수 있다. 막스 드보르자크(Max Dvořák, 1874~1921. 체코 출신의 예술사가)로 하여금 예술사에서 정신주의 경향의 중요성을 평가하고 매너리즘을 그런 경향의 승리로 파악할 수 있게 했던 예술적 체험, 즉 인상파 이후의 예술에 대한 실제적이고도 직접적인 체험이 뵐플린에게는 결여되어 있었다. 물론 드보르자크는 매너리즘 예술의 의의가 정신주의에 의해서만 완전히 해명될 수는 없고 또 매너리즘의 정신주의라는 것도 중세의 초월주의와는 달리 현실세계에 대한 완전한 포기가 아니라는 것을 잘 알고 있었다. 따라서 그는 엘 그레꼬 같은 화가 옆에는 브뤼헐 같은 화가가, 또르꽈또 따소(Torquato Tasso) 같은 시인뿐 아니라 셰익스피어와 세르반떼스도 있었다는 사실을 결코 간과하지 않았다.[4] 그의 주된 관심사는 바로 매너리즘 내부에 존재하는 여러 상이한 현상들, 즉 정신주의적 현상과 자연주의적 현상 사이의 상호관계 및 이들 간의 공통분모와 분화원리를 밝혀내는 일이었다고 생각된다. 유감스럽게도 너무 이른 죽음으로 이 예술사가의 논술은 그가 말한 '연역적' 경향과 '귀납적' 경향을 확인하는 데 그쳤을 뿐 더이상 전개되지 못했다. 그의 필생의 연구서가 미완성에 그친 것은 바로 이 문제를 그가 더이상 전개하지 못했다는 점에서 가장 애석하게 느껴진다.

자연주의와 정신주의

매너리즘에 흐르는 두개의 대립적 흐름 — 엘 그레꼬의 신비적 정신주의와 브뤼헐의 범신론적 자연주의 — 은 항상 별개의 예술가에게 구현된 별개의 양식경향으로서 나란히 서 있는 것이 아니라 대개는 서로 구분할

수 없을 만큼 뒤섞여 있다. 뽄또르모와 피오렌띠노 로소(Fiorentino Rosso), 띤또레또와 빠르미자니노, 안토니스 모르(Anthonis Mor)와 브뤼헐, 마르턴 판헤임스케르크(Marten van Heemskerck)와 자끄 깔로(Jacques Callot) 등은 이상주의자인 동시에 단호한 현실주의자였고, 그들의 예술에 보이는 자연주의와 정신주의, 무형식주의와 형식주의, 구상성과 추상성 사이의 구별하기 힘들 정도의 복잡한 통일성은 그들을 함께 묶는 양식 전체의 기본 공식이다. 이런 여러 경향들의 이질성은, 드보르자크의 생각과 달리 예술작품에 표현할 현실의 강도를 선택함에 있어 단순한 주관주의나 순수한 자의성이 행사되는 것이 아니라[5] 현실성의 기준 자체가 동요했음을 말해주는 징표이며, 중세의 정신주의를 르네상스의 사실주의와 결합시키려는 거의 절망적인 노력의 결과인 것이다.

고전주의적 조화의 붕괴를 단적으로 말해주는 것은 르네상스의 예술관을 가장 명료하게 표현했던 공간의 통일성이 해체되고 있다는 사실이다. 장면의 통일성, 각 부분들 간의 연결, 공간구조의 일관된 논리성은 르네상스에서 하나의 그림이 예술적 효과를 얻기 위해서 가장 중요하다고 생각했던 전제조건들이다. 원근법에 따른 체계, 비례와 구조에 관한 모든 규칙 등은 단지 이 공간적 논리성과 통일성을 얻기 위한 수단에 불과했다. 매너리즘은 이런 공간의 르네상스적인 구조를 해체하고, 하나의 장면을 외면적으로 서로 분리했을 뿐 아니라 내면적으로도 서로 다르게 조직된 여러 공간부분으로 분해해 표현하는 데서 출발한다. 매너리즘은 한 그림의 부분부분이 제각기 상이한 공간가치, 상이한 기준, 상이한 운동가능성을 가질 수 있도록 한다. 예컨대 한 부분에는 공간 절약의 원칙이, 다른 한 부분에는 공간 낭비의 원칙이 적용되고 있는 것이다. 이와 같은 공간적 통일성의 해체는 화면의 인물들의 크기와 주제상의 중요성이 논리

매너리즘의 혼합된 현실, 꿈 같은 세계는 현대의 초현실주의를 연상시킨다. 브론찌노 「비너스와 큐피드, 어리석음과 세월의 알레고리」(위), 1545년경; 쌀바도르 달리 「해변에 나타난 얼굴과 과일 접시의 환영」(아래), 1938년.

적으로 파악할 수 없는 관계 속에 놓여 있다는 사실에서 가장 잘 드러난
다. 본래의 대상에서는 부차적인 의미밖에 갖지 못하는 모티프가 때로는
지배적인 위치를 차지하는가 하면, 반대로 주된 모티프로 생각되는 것이
공간적으로 평가절하되어 한쪽으로 밀려나기도 한다. 그것은 마치 작가
가 누가 주인공이고 누가 엑스트라인지는 아직도 완전히 정해지지 않았
다고 말하려는 것처럼 느껴진다. 이런 그림은 결국 비합리적·자의적으로
구성된 공간 내에서의 실제 인물들의 동작, 환상적 테두리 안에서의 자연
주의적 개개 사물들 상호 간의 결합, 그리고 얻고자 하는 효과에 따라 그
때그때 달라지는 공간계수의 변형과 조작이라는 느낌을 안겨준다. 이 혼
합된 현실상에 가장 가까운 것은 꿈인데, 꿈은 현실의 여러 관계를 폐기
하고 사물들을 추상적인 상호관계 속에 집어넣으면서도 동시에 개개의
사물을 가장 선명하고 사실적으로 묘사하기도 하는 것이다. 매너리즘의
이 꿈 같은 세계는 현대의 초현실주의를 상기시킨다. 예컨대 현대회화에
서의 연상(聯想)묘사, 프란츠 카프카(Franz Kafka)의 작품에 나타나는 몽환적
환상, 조이스(J. Joyce) 소설의 몽따주 기법, 영화가 보여주는 자유자재한
공간 처리 등을 말이다. 우리가 이러한 현대예술의 경향을 체험하지 못했
더라면 매너리즘이 오늘날 실제로 지니고 있는 만큼의 중요성을 획득하
지는 못했을 것이다.

매너리즘과 바로끄

매너리즘을 이렇게 일반적으로 묘사하더라도 그것은 하나의 통일된
개념으로 묶기에는 힘든 매우 상이한 특징들을 내포하고 있다. 개념 형성
에서 특히 힘든 문제는 매너리즘이라는 개념이 결코 순수하게 시대 개념
이 아니라는 데 있다. 매너리즘은 1520년대에서 16세기 말 사이의 지배적

인 양식이었지만, 그렇다고 해서 이 양식만이 이 시기를 독자적으로 지배한 것은 아니며, 특히 이 시기의 초기와 말기에는 바로끄적인 경향과 혼합되어 있었다. 매너리즘과 바로끄 경향은 이미 라파엘로와 미껠란젤로의 후기 작품에 뒤섞여 있었다. 바로끄의 격정적인 표현주의적 예술의지와 매너리즘의 주지주의적·'초현실주의적' 예술관이 서로 경쟁하고 있는 것이다. 고전주의 이후의 이 두 예술양식은 정신적 위기를 겪고 있던 16세기 초반 수십년 동안에 거의 동시에 생겨났다. 매너리즘이 당시의 정신주의적 예술방향과 육감적 예술방향의 갈등의 한 표현으로 생겨났다면, 바로끄는 자연발생적인 감정의 바탕 위에서 이런 갈등의 잠정적인 해소를 뜻하는 것이었다. '로마 약탈' 이후 바로끄적인 양식경향은 점차 매너리즘에 의해 밀려났고, 그후 60여년간은 매너리즘이 예술발전의 주도권을 잡았다. 몇몇 연구자들은 매너리즘을 초기 바로끄에 대한 반동으로, 그리고 전성기 바로끄는 다시 이에 반발해 매너리즘을 대체하는 운동으로 파악하고 있다.[6] 이 견해에 따르면 16세기의 예술사는 바로끄와 매너리즘의 충돌사로서, 처음에는 잠정적으로 매너리즘이 득세하다가 최종적으로는 바로끄의 승리로 끝맺는다. 하지만 이런 견해는 아무런 명백한 근거도 없이 초기 바로끄를 매너리즘보다 앞세우고 매너리즘의 과도기적 성격을 지나치게 과장하는 타당하지 않은 이론이다.[7] 두 예술양식의 대립은 실제로는 발전사적인 대립이라기보다는 오히려 사회학적인 대립이다. 매너리즘이 정신적으로 귀족적이고 본질적으로 전유럽적인 교양계층의 예술양식이었다면, 초기 바로끄는 좀더 민중적이고 감정을 좀더 중요시하며 나아가 좀더 민족적 색채가 짙은 정신경향의 표현이었다. 성숙한 바로끄가 한층 더 섬세하고 한층 더 배타적이던 매너리즘에 대해 승리를 거두는 것은 반종교개혁운동에 따라 교회의 프로파간다가 광

범위한 영향력을 획득하게 되면서 가톨릭이 다시 민중종교가 되는 것과 때를 같이한다. 17세기의 궁정예술은 바로끄를 그들 특유의 요구에 알맞게 적응시켰다. 즉 한편으로는 바로끄의 격정적인 특색을 장엄한 극적 양식으로 고양시키고, 다른 한편으로는 바로끄의 잠재적 고전주의를 엄격하고도 냉철한 권위주의 원칙의 표현으로 발전시켰다. 하지만 16세기에는 아직도 매너리즘이 가장 대표적인 궁정양식이었다. 매너리즘은 모든 중요한 유럽 궁정에서 어떠한 다른 예술양식보다도 더 보호받고 장려되었다. 피렌쩨의 메디치가, 퐁뗀블로의 프랑수아 1세(François I), 마드리드의 펠리뻬 2세(Felipe II), 프라하의 루돌프 2세(Rudolf II), 뮌헨의 알브레히트 5세(Albrecht V) 등의 궁정화가들은 모두 매너리즘 예술가였다. 이딸리아 궁정의 예의범절과 여러 관습들과 함께 예술 보호라는 제도는 유럽 전역으로 확대되어, 예컨대 퐁뗀블로 같은 몇몇 궁정에서는 한층 더 발전된 양상을 띠었다. 발루아(Valois, 당시 프랑스의 왕가)가의 궁정은 그 규모가 매우 크고 위세가 당당했으며, 뒷날의 베르사유 궁정을 연상시키는 여러 특징을 이미 보여주고 있었다.[8] 덜 화려하고 공개적이며 여러 면에서 매너리즘의 내향적·주지주의적 성향에 더 알맞은 것은 그보다 규모가 작은 궁정들의 환경이었다. 피렌쩨의 브론찌노와 바사리, 프라하의 아드리안 더 프리스(Adriaen de Vries), 슈프랑거, 한스 폰아헨(Hans von Aachen)과 요제프 하인즈(Josef Heinz), 뮌헨의 주스트리스(F. Sustris)와 칸디트(P. Candid) 등은 그들 패트런의 총애와 더불어 좀더 꾸밈없는 환경의 더욱 내밀한 분위기를 만끽할 수 있었다. 심지어 펠리뻬 2세와 그의 예술가들 사이에도, 이 침울한 왕의 성격에 비추어보면 놀라우리만큼 화기애애한 관계가 지배하고 있었다. 뽀르뚜갈의 화가 꼬엘류(A. S. Coelho)는 그의 가장 가까운 측근의 하나였고, 왕은 자기 거실에서 궁정 아뜰리에로 나가는 특별한 복도를 가지

고 있었으며, 전하는 바에 의하면 그 자신이 직접 그림을 그리기까지 했다고 한다.[9] 루돌프 2세는 황제에 즉위하자 프라하의 흐라트힌(Hradchin)으로 옮겨와서 점성술사와 연금술사, 미술가 들과 함께 외부 세계와는 완전히 절연한 상태에서 많은 그림을 그리게 했는데, 여기에 나타난 세련된 에로티시즘과 매끈한 우아함은 한 광인의 고독하고 황량한 거처가 아니라 로꼬꼬적 향락에 둘러싸인 환경을 연상시킨다. 사촌지간인 두 황제 펠리뻬 2세와 루돌프 2세는 예술품을 사들이는 데는 언제나 돈을 아끼지 않았고 예술가와 미술상을 위해서는 언제나 시간을 할애했다. 따라서 이들 황제에게 가까워지는 가장 확실한 방법은 예술품을 통하는 길이었다.[10] 이들 지배자의 예술품 수집에는 질투심과 비밀주의가 엿보이는데, 바꿔 말하면 예술 보호를 통해 자신을 선전하고 위용을 과시하려던 동기는 이제는 심미적·향락적 태도 뒤로 거의 완전히 물러나는 것이다.

매너리즘과 고딕

 궁정적 매너리즘, 특히 후기의 궁정적 매너리즘은 통일적이며 전유럽적인 하나의 예술운동, 즉 고딕 이후 최초로 나타난 범유럽적 예술양식이다. 이 보편적 영향력의 근원은 유럽 전역에 확산되고 있던 절대군주제와 지적·예술적으로 야심만만한 궁정생활의 유행에 있었다. 16세기에 이딸리아어와 이딸리아 예술은 중세에 라틴어가 누린 권위를 상기시킬 정도로 보편적인 영향력을 획득했고, 매너리즘은 이딸리아 르네상스가 이룩한 예술적 성과가 범유럽적인 규모로 확대된 특수한 형식이 되었다. 그러나 매너리즘과 고딕의 공통점은 이런 국제성에 그치는 것이 아니다. 이 시대의 새로운 종교적 감정의 부활, 새로운 신비주의, 물질로부터의 이탈과 구원에 대한 동경, 육체에 대한 멸시와 초자연적 경험으로의 침잠 등

은 일종의 '고딕화' 현상을 초래하는데, 매너리즘 화가들의 비정상적으로 늘어지고 뒤틀린 형상들은 단지 이 '고딕화'의 외면적이고 때로는 과장된 표현일 따름이다. 새로운 정신주의는 고전주의적 칼로카가티아의 완벽한 극복이라기보다는 오히려 정신적 요소와 육체적 요소의 긴장관계로 나타난다. 새로운 형식이상들은 결코 육체의 아름다움이 지니는 매력을 포기하는 것이 아니라 정신의 표현을 얻기 위한 투쟁 속에서, 다시 말하면 정신의 압박 밑에서 몸부림치며 고딕 예술의 황홀경을 연상시키는 흥분상태에 내던져진, 그런 상태의 육체를 묘사했다. 고딕이 인간의 형상에 영혼을 불어넣음으로써 근대 표현주의 예술의 발전에 커다란 첫걸음을 내디뎠다면, 이제 매너리즘은 르네상스의 객관주의를 해체하고 그 대신 예술가 개인의 입장을 강조하며 관중의 개인적인 체험에 호소함으로써 그 발전을 향한 두번째의 큰 발걸음을 내디딘 것이었다.

02 _ 정치적 현실주의의 시대

매너리즘은 16세기의 전유럽을 동요시켰고 정치·경제·정신생활의 모든 영역에 파급되었던 위기의 예술적 표현이다. 정치적 변혁은 근대 최초의 제국주의적 강대국인 프랑스와 에스빠냐가 이딸리아를 침범하면서부터 시작된다. 프랑스는 봉건주의로부터 왕권이 해방되고 백년전쟁을 성공적으로 종결함으로써 강국이 되었고, 에스빠냐는 독일 및 네덜란드와의 통합이라는 우연의 산물로서, 카를대제 이래 유례를 찾아볼 수 없는 막강한 힘으로 성장했다. 카를 5세가 상속받은 영토를 합쳐 정비한 국가판도는 프랑크 왕국을 독일에 합병한 것과 같은 크기라고 비교되어왔는

데, 이는 교회와 황제권의 통일을 재현하려던 최후의 대시도로 묘사되기도 했다.[11] 하지만 이런 이념은 중세 말기 이후로는 현실적 근거를 갖지 못했고, 그리하여 원했던 통일 대신에 정치적 갈등이 일어나 이후 400여 년간의 유럽 역사를 지배하게 되었다.

| 외세 지배하의 이딸리아

프랑스와 에스빠냐는 이딸리아를 황폐화하고 굴복시켜 절망의 일보 직전까지 몰고 갔다. 샤를 8세(Charles VIII)가 이딸리아 정벌에 오를 때만 해도(1494) 이딸리아에서는 중세 독일 황제들의 침입에 대한 기억이 이미 완전히 희미해져 있었다. 이딸리아인들끼리는 끊임없이 서로 싸웠지만 외국의 지배를 받는다는 것은 어떤 것인지 모르고 산 지 오래였다. 그들은 갑작스러운 침략에 어리둥절해했고, 그 충격에서 다시는 완전히 회복하지 못했다. 프랑스군은 처음에 나뽈리를, 이어서 밀라노를, 마지막으로 피렌쩨를 점령했다. 남이딸리아에서 프랑스군은 곧 에스빠냐군에 의해 축출되지만, 롬바르디아 평원은 수십년에 걸쳐 이 양대 세력의 각축장이 되었다. 이 지역은 1525년 프랑수아 1세가 빠비아의 전투에서 카를 5세에게 패해 에스빠냐로 끌려갈 때까지 오랫동안 프랑스군이 점령하고 있었다. 카를 5세는 이때부터 이딸리아를 완전히 수중에 장악하고 더이상 교황의 음모를 용납하려 하지 않았다. 1527년 로마 교황 클레멘스 7세 (Clemens VII)를 응징하기 위해 카를 5세의 지휘하에 12,000명의 용병이 로마로 향했다. 이들은 도중에 부르봉(Bourbon)가의 한 원수(元帥)가 이끄는 황제군과 합류하고 영원의 도시 로마를 습격해서 8일 후에는 로마를 완전히 폐허로 만들고 떠났다. 그들은 교회와 수도원을 약탈하고 신부와 수도사 들을 살상했으며 수녀들을 강간, 학대했고 싼삐에뜨로 성당을 마구

간으로, 바띠깐 궁을 군대 막사로 만들었다. 르네상스 문화의 근거 자체가 완전히 파괴된 것처럼 보였다. 교황은 무력해지고 고위성직자와 은행가들도 이제 로마에서 위험을 느꼈다. 로마의 예술활동을 지배했던 라파엘로파 멤버들은 모두 뿔뿔이 흩어졌고, 한동안 로마는 예술도시로서의 중요성을 상실했다.[12] 1530년에는 피렌쩨마저 에스빠냐-독일 연합군의 희생물이 되었다. 카를 5세는 교황과 합의하여 알레산드로 메디치(Alessandro Medici)를 세습군주로 앉힘으로써 공화국의 마지막 흔적마저 없애버렸다. 로마 약탈 이후 피렌쩨에서는 일련의 혁명적 소요가 일어나 메디치가의 추방으로까지 치달았는데, 이런 상황은 황제와 결합하려는 교황의 결심을 부추겼다. 교황은 이제 황제의 동맹자가 되었고, 나뽈리에는 에스빠냐 부왕이, 밀라노에는 에스빠냐 총독이 직접 주재했으며, 그밖에도 피렌쩨는 메디치가를 통해, 페라라는 에스떼가를 통해, 만또바는 곤짜가가를 통해 에스빠냐가 지배했다. 그리하여 이딸리아의 두 문화중심지인 피렌쩨와 로마는 에스빠냐의 생활양식과 관습, 에스빠냐식 예절과 우아함이 지배하게 되었다. 그러나 에스빠냐의 문화는 이딸리아 문화에 비해 낙후해 있었기 때문에 이들 정복자의 정신적 지배는 깊이 침투하지 못했고, 이딸리아 예술은 이딸리아 전통과 계속 관련을 맺고 있었다. 이딸리아 문화가 에스빠냐의 영향에 무릎을 꿇은 것같이 보이는 경우에도 사실은 스스로 궁정적 형식주의를 추구하던 친꿰첸또의 여러 전제들로부터 나온 이딸리아 문화 자체의 내면적 발전경향을 따른 데 불과했다.[13]

카를 5세는 독일과 이딸리아 자본의 도움으로 이딸리아를 정복했다.[14] 황제 선출까지도 정도의 차이는 있지만 이미 논쟁제였는데, 이는 푸거(Fugger, 14~16세기에 걸쳐 활약한 독일의 은행가 가문으로 합스부르크가의 재정적 지원자였으며 카를 5세의 전쟁도 지원했다)가가 주도하는 은행가연합에 의해 처리되었다.

선거후(選擧侯, 신성로마제국에서 황제선거권을 가진 왕과 제후들. 선제후라고도 함)에게 드는 비용은 결코 싸지 않았고, 교황은 자신의 지지를 제공하는 댓가로 적어도 10,000두까뜨를 요구했다. 이때부터 금융자본의 세계지배가 시작된 것이다. 카를 5세가 적들을 정복하고 자신의 제국을 유지하기 위해 사용한 군대는 바로 이 금융자본의 산물이었다. 물론 그와 그의 후계자들이 수행한 전쟁들은 당대 최대의 자본가들을 파멸시켰지만, 또한 자본주의에 의한 세계지배의 길을 연 것이었다. 막시밀리안 1세(Maximilian I, 재위 1493~1519. 신성로마제국의 황제이자 독일 왕으로서 에스빠냐의 힘을 빌려 가톨릭연합을 만들고 합스부르크가의 세력 확장을 꾀했다)는 아직 규칙적으로 세금을 거두어 상비군을 유지할 만한 형편이 못 되었다. 권력은 근본적으로 아직도 지방영주의 손에 놓여 있었다. 그의 손자 카를 5세에 와서야 비로소 순수한 기업적

카를 5세는 교황의 동의를 얻고 독일과 이딸리아 자본을 등에 업은 채 이딸리아를 정복했다. 그의 치세에 금융자본의 세계지배가 시작되었다. 띠찌아노 「말에 탄 카를 5세」, 1548년.

원칙에 의한 국가 재정의 조직화, 통일적인 관료기구와 대규모 용병제도의 창설, 봉건귀족의 궁정귀족 혹은 관료귀족으로의 전환 등이 이루어지는 것이다. 물론 중앙집권적 군주국가의 기초가 닦인 것은 매우 오래전의 일이었다. 영주들이 토지를 직접 경영하지 않고 소작시킨 이후로는 그들을 둘러싸고 있던 신하의 수가 줄어들었고, 이로써 중앙권력의 강대화가 이루어질 전제조건이 마련되었던 것이다.[15] 이런 여건 아래서 절대주의로 발전하는 것은 단지 시간문제였고 또한 돈문제였다. 왕실의 수입은 대부분 귀족과 특권계급이 아닌 계층의 세금에 의존했기 때문에 이 계층의 경제적 번영을 촉진하는 것은 국가의 이익과 직결되는 일이었다.[16] 물론 위기 국면에서는 이들 계층에 대한 배려가 대자본의 이익 앞에서 후퇴하지 않을 수 없었는데, 그것은 왕들이 그들의 정규적인 세입에도 불구하고 대자본의 도움을 포기할 정도는 못 되었기 때문이다.

근대적 자본주의의 시작

카를 5세가 지배권을 확립하기 시작할 즈음에는 터키의 위협과 신항로의 발견에 더해 대서양에 인접한 여러 유럽 국가들이 유력한 경제실력자로 등장함으로써 세계무역의 중심지는 지중해에서 서쪽으로 옮아갔다. 세계무역 판도에 종래의 이딸리아 소국가들을 대신해서 전과는 비교할 수 없을 정도로 광대한 영토와 부유한 재력을 가진 통일국가들이 등장하자, 초기 자본주의 시대는 종말을 고하고 바야흐로 대규모 근대 자본주의가 막을 올리게 된다. 아메리카 대륙에서 에스빠냐로 유입된 귀금속은 비록 화폐 공급의 증가와 물가 폭등 같은 직접적으로 중요한 영향을 끼치기는 했지만, 새로운 대자본주의 시대의 도래를 충분히 설명해주지는 못한다. 당시 사람들은 비록 큰 성공을 거두지는 못했지만 아메리카의 은

을 중상주의자들의 이론에 따라 단순히 재산으로 취급하여 그것을 고정자본화해 국내에 묶어두려고 노력했는데, 이런 아메리카 은의 개입보다 국가와 자본의 결탁 및 그런 결탁의 결과 카를 5세와 펠리뻬 2세가 벌인 정치적 사업들이 사적 자본주의에 바탕을 두고 있었다는 사실이 훨씬 더 중요한 요인이었다.

비교적 소자본으로 운영되던 수공업적 기업이 대규모의 공업적 기업으로 발전하고 상품교역이 금융업으로 발전하는 경향은 이미 오래전부터 나타났다. 이런 경향은 15세기 이딸리아와 네덜란드의 경제중심지에서 지배적이 되었다. 그러나 수공업적인 소규모 경영이 대규모 산업에 밀려나고 금융업과 상품교역의 분리가 완전히 이루어지는 것은 15세기 말에 이르러서다. 자유경쟁을 제한하고 있던 모든 구속의 해체는 한편으로는 조합적 원칙에 종언을 고하게 했고, 다른 한편으로는 날이 갈수록 경제활동을 생산과 동떨어진 영역으로 옮겨놓는 결과를 초래했다. 소규모 경영은 대기업에 편입되고 소자본가는 점점 더 금융사업에만 전념하는 대자본가들의 지배를 받게 되었다. 이때부터 대부분의 사람들에게 경제의 결정적 요인들은 점점 더 알 수 없는 것이 되었고, 그들 입장에서는 점점 더 아무런 영향도 줄 수 없는 것이 되었다. 경기라는 것은 신비스럽고 또 그런 만큼 더욱 냉혹한 현실이 되었으며, 피할 수 없는 일종의 초인적인 힘으로 사람들 머리 위에 군림했다. 하층민과 중산층은 그들이 그때까지 가지고 있던 길드 내에서의 영향력을 상실함에 따라 생활의 안정감을 잃게 되었는데, 그렇다고 자본가들이 불안을 안 느낀 것도 아니었다. 자신의 지위를 유지하기 위해서는 정지라는 것은 있을 수 없었고, 규모가 커질수록 더 위험한 영역으로 나아가지 않으면 안되었다. 16세기 후반부에는 일련의 재정위기가 연달아 도래했다. 1557년에는 프랑스의 파산과

에스빠냐의 1차 파산이, 1575년에는 두번째의 에스빠냐 재정파탄이 일어났다. 이 파국적인 사건들은 주요 무역상들의 기반을 송두리째 뒤흔들어 놓았을 뿐만 아니라 무수한 소상인들을 몰락시켰다.

가장 매력적인 사업은 국가에 돈을 빌려주는 일이었다. 제후들이 과중한 빚을 지고 있는 상태라서 동시에 그것은 가장 위험한 사업이기도 했다. 이런 투기사업에는 은행가와 직업적 투기꾼 이외에 중산층도 그들의 재산을 은행에 예금한다든가 아니면 당시 생겨난 지 얼마 되지 않은 증권거래소에서 주식을 매매함으로써 깊이 관련되어 있었다. 개별 은행의 자산만으로는 필요한 만큼의 자본을 충당할 수 없었기 때문에 군주들은 빚을 얻기 위해서 안트베르펜(Antwerpen)과 리옹(Lyon)에서 증권거래소를 이용하기 시작했다.[17] 부분적으로 이런 거래와 관련해 온갖 형태의 증권투기 사업들, 예컨대 증권매매, 정기매매, 차익거래, 보험업 등이 발전했다.[18] 전유럽은 이제 상장(上場) 분위기와 투기열로 들뜨게 되었고, 이런 투기열은 영국과 네덜란드의 해외무역상사가 이제까지는 꿈도 못 꾸던 이익 배당금을 일반대중에게 제공함으로써 더욱 고조되었다. 그 결과는 광범위한 대중에게는 파국이었다. 농업생산에서 공업생산으로 관심이 옮겨짐과 동시에 실업이 유발되었고, 도시 인구의 과잉, 물가상승 및 임금억제가 어디서나 두드러진 현상으로 나타나게 되었다. 사회적 불만이 절정에 달한 곳은 한때 최대의 자본축적이 이루어진 독일에서였고, 그 불만이 터진 것은 사회에서 가장 무시받던 계급인 농민들에 의해서였다. 사회적 불만은 대중적인 종교운동과 직접적인 관련을 맺고 폭발했는데, 한편으로는 종교운동 자체가 당시의 동적인 사회발전에 힘입었기 때문이고, 다른 한편으로는 반항적인 세력이 하나의 종교적 이념의 기치 아래 가장 쉽게 모일 수 있었기 때문이다. 사회혁명과 종교혁명이 혼연일체

대자본의 금융사업은 국가를 상대로 한 대부업으로 이어졌다. 온갖 종류의 증권거래가 벌어진 가운데 전유럽은 투기열풍에 휩싸였다. 카윈턴 마체이스 「대부업자와 그 아내」, 1514년.

를 이룬 것은 결코 당시의 재세례파(Anabaptist, 16세기에 유럽 하층민 사이에서 생겨난 급진적인 신교 일파. 교회와 사회의 동시 혁신을 주장하고 종교에 대한 국가 간섭을 반대했다)의 경우만이 아니다. 금융경제와 독점경제, 고리대금과 토지투기 등, 요컨대 울리히 폰후텐(Ulrich von Hutten, 1488~1523. 독일의 인문주의자로 루터의 종교개혁을 지지했다) 같은 사람이 표현한 대로 '푸거 작풍'(Fuggerei)[19]에 대한 분노가 폭발하던 시대 분위기로 보면, 당시의 사회적 불만이라는 것은 아직 정리되지 않은 단계에 머물고 있었음을 알 수 있다. 아무튼 이런 불만은 사회혁명보다는 종교혁명에 더 관심을 가진 계층과, 종교혁명보다는 명확히 사회혁명에 관심을 가지고 있던 계층을 결합시켜주었다. 이 요소들이 어떤 비중으로 결합되었든지 간에 아직은 중세에서 멀지 않은 시기였던 만큼, 당시 사람들이 생각할 수 있는 이념들은 모두 신앙이라는 사고형식 및 감정형식 속에서 가장 자연스럽게 표현될 수 있었다. 음울하고

열병에 들뜬 당시의 시대상황, 그리고 갖가지 종교적·사회적 동기가 응집되어 일어난 막연하나마 보편화된 구원에 대한 기대는 바로 이런 맥락에서 설명될 수 있는 것이다.

| 종교개혁

그러나 종교개혁의 사회학에서 결정적인 사실은 이 운동이 교회의 부패에 대한 격분에서 출발했고, 이 운동이 전개된 직접적인 원인이 성직자들의 탐욕, 면죄부와 성직을 미끼로 한 교회의 장사행위였다는 점이다. 이때부터 억압받고 착취당하던 사람들은 부자는 저주받고 가난한 사람들은 축복받는다는 성경 말씀이 단순히 하늘나라에 관한 이야기가 아니라고 주장하게 되었다. 그러나 성직자들의 봉건적 특권에 대한 투쟁에 열광적으로 참가했던 부르주아들은 일단 그들의 목적을 달성하자마자 이 운동에서 한발짝 뒤로 물러났을뿐더러, 하층계급의 이익을 도모함으로써 자신의 이익을 손상시킬지도 모르는 일체의 진보에 완강히 저항했다. 처음에는 광범위한 사회적 기반 위에서 민중운동으로 시작된 프로테스탄티즘은 이제 주로 지방영주와 시민계급에만 의존하게 되었다. 루터(M. Luther)는 그의 뛰어난 정치적 안목으로 혁명계급이 성공할 전망이 거의 없다고 판단했던 모양으로, 질서와 권위를 유지하는 것이 자기들의 이익과 부합한다고 생각하는 사회계층에 점차 편승했다. 그리고 그는 단지 대중을 저버렸을 뿐만 아니라, 심지어 영주와 그의 추종자들에게 '도적 같은 흉악한 농민들'이라고 선동했다. 그는 어떻게 해서라도 자신은 사회혁명과는 전혀 관련이 없다는 인상을 주려고 했음이 분명하다.

루터의 배신이 가공할 영향을 끼쳤다는 것은 의심할 여지가 없다.[20] 이

「당나귀 귀를 하고 악마들
에게 둘러싸인 교황」, 마르
틴 루터 『악마가 설립한 교
황권에 반대하여』의 권두화,
1545년.

에 관한 직접적인 증거가 빈약한 것은 아마 재세례파 계통의 사람을 제
외하고는 배반당한 계층 중에서 실제로 이렇다 할 대변자가 없었기 때문
일 것이다. 그러나 이 시기의 음울한 세계관은 당시의 많은 사람들이 종
교개혁의 진행과정에 대해 느꼈던 일반적인 환멸의 간접적인 표현이다.
루터의 '이성적인' 행동은 당시의 '현실정치'를 단적으로 말해주는 가공
할 예이다. 물론 종교적 이상이 실제 현실과 타협한 것이 이때가 처음은
아니었다. 기독교 교회의 전역사는 하느님의 것과 황제의 것 사이의 조정
과 균형의 역사라고 할 수 있다. 그러나 지금까지의 타협은 사람들이 눈
치채지 못할 정도로 여러 단계를 거쳐 점차적으로 이루어졌고, 그것도 일
반대중이 정치적 사건의 배후를 거의 알 수 없던 시대에 이루어졌다. 이
에 반해서 종교개혁운동의 변질은 만인이 보는 가운데 진행되었고, 그것

도 인쇄술이 발명되어 팸플릿이 마구 쏟아지고 많은 사람이 정치에 관심을 가지고 정치적 판단을 할 수 있는 시대에 진행되었다. 당대의 정신적 대표자들이 농민문제에는 전혀 관심을 갖지 않았거나 심지어 전혀 상반되는 이해관계를 갖고 있었을지는 모르지만, 하나의 위대한 이념이 변질, 타락하는 이 엄청난 광경을 보고서는, 비록 그들이 종교개혁에는 적대적인 태도를 취했을지라도 그에 영향을 받지 않을 수 없었을 것이다. 아무튼 농민문제에 대한 루터의 입장은 절대주의 시대의 모든 혁명적 이념이 거쳐야 했던 발전과정의 한 징후에 불과했던 것이다.[21]

│ 가톨릭의 개혁운동

종교개혁운동은 16세기 전반부, 즉 일련의 종교전쟁과 뜨리엔뜨공의회(Council of Trient, 1545~63년 이딸리아 뜨리엔뜨에서 3차에 걸쳐 신구교의 화해를 도모한 회의. 신교의 불참으로 구교 세력이 결집해 반종교개혁운동으로 이어졌다), 그리고 비타협적인 반종교개혁운동이 시작되기 이전의 유럽에서는 단순히 교회나 신앙의 문제만이 아니었고, 고대의 소피스트 운동(이 책 1권 제3장 4절 참조)이나 18세기의 계몽주의 또는 오늘날의 사회주의와 마찬가지로 도덕적 책임의식을 지닌 사람이면 누구도 외면할 수 없는 양심의 문제였다. 종교개혁 후에는 성실한 가톨릭 신자라면 예외 없이 교회의 부패와 교회정화의 필요성을 확신하게 되었을 뿐만 아니라, 독일에서 비롯된 사상은 그들에게 더욱 깊은 영향을 끼쳤다. 즉 그들은 기독교 신앙에서 사라진 내면성과 초세속성, 비타협성을 인식하게 되었고 이를 회복하려는 달랠 길 없는 욕구를 느끼게 되었다. 유럽의 모든 선량한 기독교인들, 그중에서도 특히 이딸리아의 이상주의자들과 지식인들을 자극하고 열광시킨 것은 종교개혁의 반물질주의, 믿음에 의해 의로워진다는 새로운 석죄론(釋罪論), 신과

직접 소통할 수 있고 신도는 누구나 곧 사제일 수 있다는 이념 등이었다. 그러나 종교개혁운동이 오로지 정치에만 관심이 있는 영주와 무엇보다도 경제에만 관심이 있는 시민계급의 종교 신조가 되고 새로운 교회조직으로의 길을 밟게 되자, 이에 가장 큰 실망을 느낀 계층은 그때까지 종교개혁을 단순히 하나의 정신적 운동으로 간주해온 이상주의자와 지식인들이었다.

종교생활의 내면화, 심화에 대한 열망이 가장 강했던 곳은 로마였고 —물론 이런 감정과 생각이 교황과 교황의 측근에게서 나온 것은 아니었지만— 독일의 종교개혁 때문에 다가오는 교회 분열의 위험성을 유럽 어느 곳보다 가장 잘 의식하고 있었던 곳 역시 로마였다. 가톨릭 개혁운동의 지도자들은 대부분 교회의 잘못과 근본적인 수술의 필요성에 대해 진보적인 생각을 가진 계몽된 인문주의자들이었다. 그러나 그들의 급진주의는 교황의 절대적 권위와 존재이유 자체를 부정하는 데까지는 나아가지 못했다. 그들은 모두 교회를 내부로부터 개혁하려고 했다. 아무튼 그들은 교회를 개혁하려고 했고, 그 방법으로 자유롭고 광범위한 공의회를 소집하고자 했다. 그러나 클레멘스 7세는 이 제의를 받아들이려 하지 않았다. 이런 회의에서 어떤 결정이 나올지 전혀 알 수 없었기 때문이다. 1520년경 로마에서는 '하느님의 사랑의 수도회'(Oratorio del divino amore)라는 단체가 결성되었는데, 이 단체는 경건한 신앙의 모범이 되고 또 종교개혁에 자극을 주는 것을 목적으로 했다. 여기에는 당시 로마 성직자들 중에서 가장 학식과 명망이 높던 싸돌레또(J. Sadoleto), 지베르띠(G. Giberti), 띠에네(Gaetano Thiene)와 까라파(O. Caraffa) 등이 소속되어 있었다. '로마 약탈' 사건은 이런 움직임도 중단시켜서 그 구성원들은 제각기 뿔뿔이 흩어졌으며, 한참 후에야 다시 힘을 모을 수 있었다. 이 운동은 그후 베네찌

아에서 싸돌레또, 꼰따리니(G. Contarini)와 폴(R. Pole)을 중심으로 계속되었다. 그후의 로마에서도 다시 그랬던 바와 같이 여기서는 운동의 목표를 루터주의와 화해하고 종교개혁의 도덕적 내용, 특히 신앙석죄론을 가톨릭교회를 위해 살려서 활용하는 데 두었다.

| 미껠란젤로

비또리아 꼴론나(Vittoria Colonna, 1492~1547. 종교시와 연애시를 주로 쓴 이딸리아 시인. 미껠란젤로와 교유하고 가톨릭교회 개혁에 뜻을 같이했다)와 그녀의 친구들은 인문주의적 교양을 갖추고 특히 종교문제에 관심을 가진 모임과 밀접한 관계를 맺고 있었는데, 미껠란젤로 역시 1538년 이후로 그녀의 친구가 되었다. 뽀르뚜갈 출신의 화가 프란시스꾸 드올란다는 「회화에 관한 대화」에서 한 친구에게서 전해들은 이들 친우들의 종교적 열정에 대해 묘사하고 있는데, 특히 몬떼까발로(Monte Cavallo)에 있는 싼실베스뜨로(San Silvestro) 성당에서 당시 유명하던 한 신학자가 사도 바울의 편지를 해설하는 집회에 대해 보고하고 있다. 미껠란젤로는 아마 꼴론나를 중심으로 한 이러한 모임에서 그의 정신적 부활과 후기 작품에 보이는 정신주의적 양식을 낳은 결정적 자극을 받았을 것이다. 그가 겪은 이 종교적 발전은 르네상스에서 반종교개혁운동으로 이행하는 과도기에는 얼마든지 볼 수 있는 것이지만, 다만 특이한 점은 그 내면의 변화가 매우 정열적이고 작품을 통한 그 표현이 매우 깊이있다는 점이다. 미껠란젤로는 어려서부터 종교적 자극에 매우 민감했던 것 같다. 싸보나롤라(G. Savonarola, 1452~98. 피렌쩨에서 교회의 부패와 메디치가의 전제에 반대해 종교개혁과 신정체제를 시도했다가 이단자로 화형당한 수도사)라는 인물과 그의 운명은 미껠란젤로에게 지울 수 없는 깊은 인상을 남겼다. 그가 한평생 세상사에 거리를 두고 지낸 것은 바로 이런 경

험에서 말미암았음이 틀림없다. 나이 들수록 그의 신앙심은 더욱더 깊어지고 더 열광적·비타협적·독단적이 되었으며, 결국에는 그의 영혼을 완전히 지배하여 그가 지녔던 르네상스적 이상을 축출했을 뿐만 아니라 자신의 모든 예술활동의 의의와 가치에 대해서까지도 회의를 품게 되었다. 이러한 변화는 물론 하루아침에 일어난 것이 아니라 서서히 진행되었다. 메디치가의 묘소와 씨스띠나 예배당 천장화의 스팬드럴(spandrel, 삼각소간三角小間. 건축에서 맞닿은 아치가 천장 기둥과 이루는 세모꼴 면)에서도 이미 안정감이 깨어진 매너리즘 예술관의 특징을 볼 수 있다. 「최후의 심판」(1534~41)에 오면 이 새로운 정신이 아무런 거리낌 없이 그대로 노출된다. 이제 이 작품에 나타나는 것은 더이상 완성과 힘과 젊음의 기념비가 아니라 곤혹과 절망의 표현이며, 갑자기 모든 것을 집어삼키려는 혼돈으로부터 구원을 갈구하는 영혼의 부르짖음이다. 자신을 내바치고 속세적·육체적·육감적인 일체의 것을 자신 속에서 용해, 소멸시키려는 욕망이 이 작품을 압도하고 있다. 르네상스의 구도에서 보이는 공간적 조화는 사라지고, 그 대신 화면의 공간은 비현실적·비연속적일 뿐만 아니라 단일한 기준에 의해 구성되어 있지도 않고 통일적으로 보이지도 않는다. 통일적 질서 원칙의 의식적이고 과장된 침해와 르네상스적 세계상의 왜곡 및 파괴도 도처에서 드러나는데, 특히 원근법과 환각주의 효과의 포기에서 그러하며, 이를 가장 잘 말해주는 특징으로는 구도 위쪽의 인물들이 과장되어서 결과적으로 아래쪽 인물들에 비해 너무 크게 그려졌다는 점을 들 수 있다.[22] 씨스띠나 예배당의 「최후의 심판」은 이제는 더이상 '아름답지' 않은 최초의 근대 작품이며, 이 점에서 아직 '아름답지' 않고 다만 표현력이 풍부했던 중세의 미술작품을 연상시킨다. 그럼에도 불구하고 미껠란젤로의 이 작품은 중세의 작품과는 크게 다르다. 이 작품은 아름답고 완전무결한 형식

르네상스에서 반종교개혁으로 이행하던 시기에 미껠란젤로는 안정감이나 비례를 포기한 새로운 정신을 드러낸다. 미껠란젤로 「다윗과 골리앗」(위), 씨스띠나 예배당의 스팬드럴, 1509년; 메디치 예배당의 조각(아래), 1526~33년.

전성기 르네상스의 완전무결한 형식미를 넘어선 '아름답지 않은' 작품으로서 근대성을 보여주는 것이 「최후의 심판」이다. 미켈란젤로 「최후의 심판」(위)과 세부 '카론의 배'(아래), 1537~41년경.

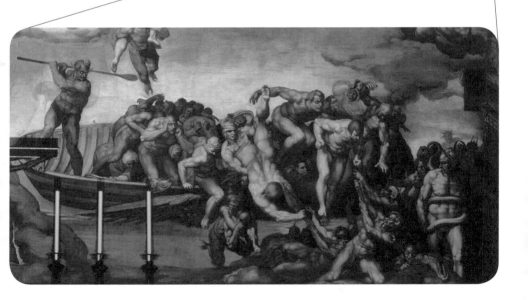

에 대해 매우 힘들여 얻어낸 항의이자 일종의 선언이며, 그 선언의 형식에 대한 무시 자체에 모종의 공격적이고도 자기파괴적인 요소가 내포되어 있다. 이 작품은 보띠첼리와 뻬루지노가 같은 장소에서 실현하고자 했던 예술적 이상을 부정할 뿐만 아니라, 미껠란젤로 자신이 일찍이 그곳 천장화를 그릴 때 추구했던 목적도 부정하고 있으며, 나아가서는 이 예배당 전체의 존재이유이자 르네상스 모든 조형예술의 근원인 바로 그 '미'의 이념들까지 파기하고 있는 것이다. 더욱이 그것은 결코 한낱 무책임한 괴짜의 실험작이 아니라 기독교세계의 가장 명망 높은 예술가의 손에 의해서, 그것도 기독교가 내놓을 수 있는 가장 중요한 장소인 교황 개인 예배당의 정면 벽을 장식하기 위해 만들어진 예술작품이었다. 여기 그야말로 한 세계의 몰락이 있다.

빠올리나(Paolina) 예배당의 벽화 「성 바울의 회심」과 「성 베드로의 십자가형」은 미껠란젤로 예술의 다음 단계를 보여준다. 여기서는 르네상스의 조화로운 질서는 흔적조차 찾아볼 수 없다. 화면의 인물들은 무언가 부자연스럽고 꿈속에서처럼 의지를 상실한 듯한 모습인데, 마치 도피할 수 없는 어떤 신비스런 구속 아래에, 그 원인이 어디에서 연유하는지도 알 수 없는 어떤 압박 속에 있는 것처럼 보인다. 화면의 어떤 공간은 텅 비어 있는가 하면 또 어떤 부분은 지나치게 꽉 차 있고, 황량하게 빈 부분 옆에 들어설 틈도 없이 빽빽하게 모인 사람들 무리가 마치 악몽에서처럼 잇따라 그려져 있다. 공간의 시각적 통일성과 공간의 연속적 관계는 폐기되고, 공간의 깊이는 단계적으로 이루어지는 것이 아니라 한꺼번에 찢어 여는 듯이 느껴진다. 내각선이 화면을 뚫고 지나가면서 공간을 삼키는 구멍들을 배경에 만들어낸다. 구도의 여러 공간계수들은 이제 다만 화면 속 인물들의 방향감각 상실과 고향 상실을 표현하기 위해서만 사용되는 것

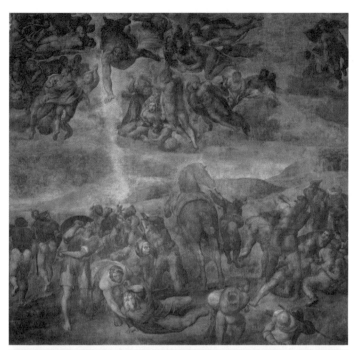

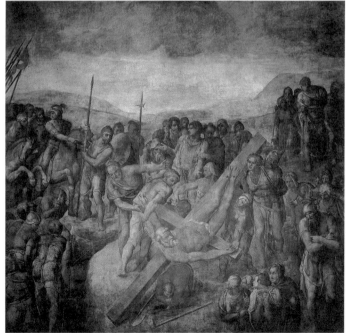

미껠란젤로가 다다른 예술은
르네상스의 이상이 흔적도 없
이 사라진 세계다. 인물들은
의지를 상실하고 신비한 힘의
구속 아래 있는 듯하다. 미껠
란젤로 「성 바울의 회심」(위),
1542~49년; 「성 베드로의 십
자가형」(아래), 1546~50년.

처럼 보인다. 인물과 공간, 인간과 세계는 더이상 하나의 통일체를 이루지 못하고 있다. 행동의 수행자인 사람은 일체의 개인적 특성을 상실하고 있다. 나이나 성별, 기질 등을 나타내는 특징들은 모두 사라지고 모든 것은 보편성과 추상성 및 도식성을 지향하고 있다. 개성은 다만 인간이라는 사실의 엄청난 의미 앞에서 그 빛을 잃는다. 빠올리나 예배당의 벽화를 완성한 뒤, 미껠란젤로는 더이상 대작을 내놓지 못했다. 그의 말년 15년 동안에 이룩한 작품으로 우리는 피렌쩨 대성당의 「삐에따」(Pietà, 삐에따는 십자가에서 내린 예수의 시체를 두고 슬퍼하는 마리아상을 표현한 기독교 미술 주제)와 「론다니니의 삐에따」(Pietà Rondanini) 그리고 몇개의 십자가상 소묘를 들수 있는데, 이것들 역시 그가 이미 확립한 창작태도의 실천에 불과하다. 게오르크 지멜(Georg Simmel, 1858~1918. 독일의 사회학자·철학자)이 말한 바와 같이 「론다니니의 삐에따」에서는 "영혼이 거기에 대항해서 자신을 지켜야만 할 일체의 물질적 소재는 더이상 보이지 않으며, 육체는 독자적 가치를 지키려는 투쟁을 이미 포기했고, 현상은 비물질적·영적인 성격을 띠고 있다."[23] 이 작품은 이미 거의 예술작품이라고 부를 수 없을 정도이다. 차라리 그것은 예술품에서 종교적 황홀경으로 나아가는 중간상태에 가까우며, 미의 영역이 형이상학의 영역과 맞닿는 영혼의 중간지대에 대한 둘도 없는 통찰이요, 감각적인 것과 초감각적인 것 사이를 왕래하면서 정신으로부터 아슬아슬하게 뺏어낸 표현이다. 이렇게 해서 만들어진 작품은 거의 무(無)에 가까운 것으로서, 형식도 없고 소리도 없고 아무런 명확한 표현도 없는 것이다.

현실주의 정치의 이념

1541년 레겐스부르크회의에서 꼰따리니의 종교화해 협상이 결렬됨으

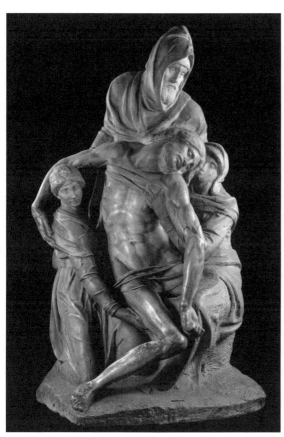

미껠란젤로의 말기 삐에따는 예술품을 넘어 종교적 황홀경에 가까우며, 형이상학에 맞닿은 영혼의 통찰을 보여준다. 미껠란젤로 「삐에따」(왼쪽), 1547∼53년; 「론다니니의 삐에따」(오른쪽), 1564년.

로써 가톨릭 개혁운동의 '인문주의적' 제1기는 종말을 고한다. 개명되고 인간적이며 관용적이던 싸돌레또, 꼰따리니, 폴 들의 시대도 그 수명을 다해가고 있었던 것이다. 이제는 모든 분야에서 현실주의의 원리가 승리를 노래했다. 이상주의자들은 현실을 정복할 능력이 없음이 입증되었다. 교황 바오로 3세(Paulus III, 재위 1534~49)는 이미 관용적인 르네상스에서 비관용적인 반종교개혁운동으로 넘어가는 과도기를 대표한다. 1542년에는 종교재판 제도가, 1543년에는 출판검열 제도가 실시되었고 1545년에는 뜨리엔뜨공의회가 열렸다. 레겐스부르크에서의 실패는 가톨릭교회로 하여금 전투적인 태도를 취하게 했고, 권위와 권력으로 가톨릭의 재건을 기도하도록 만들었다. 고위성직자 중에서 인문주의자인 사람들에 대한 박해가 시작되었다. 광신적인 새로운 반르네상스 정신이 도처에서 고개를 쳐들었는데, 그중에서도 새로운 교단의 설립과 새로운 금욕주의 그리고 성 까를로 보로메오(Carlo Borromeo), 성 필리뽀 네리(Filippo Neri), 십자가의 성 요한, 성 테레사 등 새로운 성자의 출현에서 이런 반르네상스 정신이 가장 두드러지게 나타난다.[24] 그러나 이런 발전방향의 전환을 단적으로 보여주는 것은 예수회(Societas Iesu)의 창설로서, 이는 신앙의 엄격주의와 교회 기율의 모범이 될 것이었으며 전체주의 사상을 최초로 실현한 것이었다. 목적이 수단을 정당화한다는 원칙을 내걸고 나온 예수회는 현실정치 이념의 최고의 승리를 뜻하는 것이자 이 세기 정신의 기본 특징을 가장 날카롭게 표현해주는 것이었다.

| 마끼아벨리

정치적 현실주의의 이론과 강령을 최초로 전개한 사람은 니꼴로 마끼아벨리(Niccolò Machiavelli)다. 그에게서 우리는 정치적 현실주의 이념을 두

고 씨름했던 매너리즘의 세계관 전체를 이해하는 열쇠를 발견할 수 있다. 그러나 정치적 실천을 기독교적 이상과 분리한 '마끼아벨리즘'은 마끼아벨리가 창안한 것은 아니다. 당시의 중소 군주들은 모두가 이미 완전한 마끼아벨리주의자들이었다. 단지 마끼아벨리는 이 정치적 합리주의의 이론을 공식적으로 표현했고, 이 이론의 의식적·계획적·현실주의적 실천을 최초로 냉철하게 옹호했을 뿐이다. 그러니까 마끼아벨리는 그가 살던 시대의 대표자이자 대변자였을 따름이다. 만약 그의 이론이 영리하고 비정한 한 철학자의 기발한 사고에 불과했다면 모든 도덕적 인간의 양심을 그처럼 뒤흔들 만큼 큰 영향을 끼치지는 못했을 것이다. 그리고 그것이 이딸리아 군소 독재자들의 정치방법에만 관련된 것이었다면 그의 저서는 이런 폭군들의 비도덕적 작태에 대한 당시의 온갖 무시무시한 소문들 이상의 흥미를 낳지 못했을 것이다. 당시의 실제 역사는 마끼아벨리가 현실주의의 전형으로 내걸었던 일당의 두목이나 독살자들보다 더 전형적인 현실주의의 예를 낳고 있었다. 예컨대 가톨릭교회의 보호자 위치에 있으면서 교황의 생명을 위협하고 기독교세계의 수도인 로마를 파괴한 카를 5세야말로 가차없는 현실주의자가 아니고 무엇이란 말인가? 그리고 대표적인 근대 민중종교의 창시자면서도 지배자를 위해 민중을 배반했고, 내면의 종교를 외부 생활에 가장 유능하고 세속적인 세계와 가장 깊은 관계를 맺고 있던 사회계층의 신앙고백으로 만든 루터는 또한 어떠했던가? 도스또옙스끼(F. M. Dostoevskii) 소설의 이야기(『까라마조프가의 형제들』 속의 '대심문관' 이야기를 가리킴)에서처럼 부활한 예수의 가르침이 교회의 존립을 위협한다면 예수를 또 한번 십자가에 못박기라도 했을 이그나띠우스 로욜라(Ignatius Loyola, 1491~1556. 예수회를 창립한 에스빠냐의 성직자로 1622년 성자의 반열에 오름)도 정치적 현실주의자가 아닌가? 그리고 당대의 군주들치고 자

본가의 이익을 위해 가난한 국민의 복지를 희생시키지 않은 군주가 어디 있었던가? 아니, 당시의 자본주의경제 자체가 궁극적으로는 마끼아벨리 이론의 실례가 아니었던가? 현실은 그 자체의 엄격한 필연성을 따를 수밖에 없고, 어떠한 이론도 이 무자비한 현실의 논리 앞에서는 무력하며, 따라서 인간은 이 논리에 적응하거나 파괴당할 수밖에 없음을 새로운 경제체제는 명백하게 보여주지 않았던가?

동시대인과 그다음 한두 세대의 사람들에게 마끼아벨리의 의의는 아무리 높게 평가해도 지나치지 않을 것이다. 이 세기는 맑스(K. Marx)와 니체와 프로이트(S. Freud)의 선구자인 최초의 폭로의 심리학자 마끼아벨리를 접하고는 불안해하고 겁을 먹었으며 밑바닥에서부터 흔들림을 맛보았다. 마끼아벨리가 얼마나 사람들의 상상력을 자극했는지를 알기 위해서는 그가 연극 무대의 상투적인 등장인물이 되었고, 모든 간계와 기만의 화신이 되었으며, 마끼아벨리(Machiavelli)라는 고유명사가 마끼아벨리(machiavelli)라는 보통명사로 변하기 시작한 엘리자베스 여왕(Elizabeth I) 시대와 제임스 1세(James I) 시대의 영국 희곡들을 보는 것만으로 충분하다. 당대의 사람들을 경악, 분노시킨 것은 폭군들의 폭력행위나 그들에 대한 궁정시인들의 비굴한 아부가 아니라, 이들이 사용한 수단이 폭력의 철학과 함께 자비의 복음을, 영악한 자의 권리와 함께 고상한 자의 권리를, '여우'의 도덕과 함께 '사자'의 도덕을 동시에 옹호하는 한 인간에 의해 정당화되었다는 사실이다.[25] 지배자와 피지배자, 주인과 종, 착취자와 피착취자가 존재한 이래로 언제나 힘있는 자와 힘없는 자를 위한 두개의 상이한 도덕적 기준이 있어왔다. 마끼아벨리는 단지 이런 도덕의 이원성을 사람들에게 의식시키고, 국가의 정사(政事)에서는 사생활과 다른 행동기준이 통용되며, 무엇보다도 성실과 정직이라는 기독교의 도덕원칙이

마끼아벨리의 정치적 현실주의는 사회 각 영역에 영향을 미쳤다. 예수회를 창립한 이그나띠우스 로욜라는 마끼아벨리즘의 정점에 선 인물 가운데 하나다. 안드레아 뽀쪼 「성 이그나띠우스 로욜라의 승리」 부분, 1685년.

국가와 군주의 행동기준을 절대적으로 구속할 수 없다는 사실을 정당화하려고 한 최초의 인물이었을 뿐이다. 서양역사에서 마끼아벨리즘의 이중도덕론에[26] 비교될 수 있는 것이 있다면 오로지 중세문화를 둘로 분열시키고 유명론과 자연주의로 안내한 '이중진리' 학설뿐일 것이다. 중세의 학문세계에서 보였던 분열이 이제 도덕세계에서 일어난 것인데, 다만 이 경우는 훨씬 더 중요한 가치문제와 결부되었기 때문에 그 충격이 한층 더 컸다. 실제로 마끼아벨리를 계기로 생겨난 시대의 단층은 너무나 깊은 것이어서 당시의 중요한 저작들을 잘 아는 사람이라면 누구나 저자가 마끼아벨리의 사상을 알기 전에 그 문헌을 썼는지 알고 난 후에 썼는지 여부를 알아맞힐 수 있을 정도이다. 마끼아벨리의 사상을 알기 위해

그의 저서를 직접 읽어볼 필요는 없었고 실제로 그렇게 한 사람도 드물었다. 정치적 현실주의와 '이중도덕' 개념은 당시 사람들의 공동재산이었고, 온갖 경로를 통해 사람들에게 전달되었던 것이다. 마끼아벨리는 모든 생활영역에서 그의 신봉자와 추종자를 낳았다. 물론 실제로는 전혀 그렇지 않은 사람들도 마끼아벨리즘에 물든 사람으로 지레짐작된 경우도 많았다. 거짓말하는 사람은 모두가 마끼아벨리의 언어를 사용하는 것처럼 보였고, 예리한 지성은 모두 일단 의심의 대상이 되었다.

뜨리엔뜨공의회와 예술

뜨리엔뜨공의회는 정치적 현실주의의 최대 수련장이 되었다. 이 회의는 교회제도와 신앙의 기본 원칙을 현대생활의 여러 조건과 요구에 적응시키는 데 적합하다고 생각되는 조치들을 냉철하고도 실무적인 태도로 채택했다. 이 회의의 정신적 지도자들은 정통 신앙과 이단 사이에 명확한 경계선을 그으려 했다. 가톨릭교회로부터의 이탈을 더이상 막을 수 없다면, 적어도 이런 폐해가 계속 확대되는 것만큼은 무슨 수를 써서라도 저지해야만 했던 것이다. 그들은 당시의 주어진 상황에서는 대립관계를 얼버무리기보다 그것을 강조하는 편이 더 현명하고, 신도들에게 요구조건을 완화해주기보다 가중시키는 편이 더 바람직한 일임을 깨달았다. 이런 견해의 승리는 통일된 서양 기독교세계의 종언을 의미했다.[27] 그러나 18년 동안이나 계속된 이 종교회의가 종결되자 곧 강력한 현실주의 정신에 입각한 또 하나의 정책 전환이 이루어졌는데, 이 정책 전환은 종교회의 기간 중에 특히 예술문제에서의 임격주의를 근본석으로 완화시켰다. 사람들은 더이상 정통 신앙의 해석에 관한 오해를 두려워할 필요가 없게 되었다. 이제 당면과제는 전투적 기독교주의의 음침함을 밝게 만들고, 감

각을 통해서도 신앙의 전파에 힘쓰며, 예배의식을 한층 더 매력적으로 만들고, 교회를 만인을 위한 화려하고 매혹적인 전당으로 만드는 일이었다. 물론 이 과제는 바로끄에 와서야 만족할 정도로 해결되지만——매너리즘에서는 아직도 뜨리엔뜨공의회의 엄격한 규정들이 지배적이었다——그러나 금욕주의적 엄격성으로 나아가는 경우든 감각에의 영합으로 나아가는 경우든 의식적이고 냉철한 현실주의 원칙이 지배하기는 마찬가지였다.

뜨리엔뜨공의회의 소집과 더불어 교회의 자유주의는 예술과의 관계에서도 끝나고 만다. 교회 관련 예술품 제작은 신학자들의 감독하에 놓였고, 화가들은 특히 규모가 큰 미술품 제작의 경우 담당 성직자의 지시를 엄격하게 지켜야만 했다. 예술문제에 관한 한 당대 최고의 권위자이던 조반니 빠올로 로마쪼(Giovanni Paolo Lomazzo)는 종교적 대상을 그릴 경우 화가는 신학자의 조언을 받을 것을 요망하고 있다.[28] 따데오 쭈까리(Taddeo Zuccari)는 까쁘라롤라(Caprarola)에서 심지어 색채 선택에 관한 문제에서도 교회의 지시에 따랐고, 바사리도 빠올리나 예배당의 일을 맡은 동안 도미니코회의 수도사로서 예술에 조예가 깊었던 빈첸쪼 보르기니(Vincenzo Borghini)가 내린 지시에 전혀 이의를 제기하지 않았을 뿐만 아니라 심지어 그가 옆에 없으면 불안해하기까지 했던 것이다.[29] 매너리즘의 벽화 씨리즈나 제단화들에 담긴 사상적 내용은 대부분 매우 복잡하기 때문에, 설령 그것이 화가와 신학자의 공동작업이라는 명백한 기록이 없는 경우에도 그런 공동작업을 전제해야 할 정도이다. 중세의 신학이 뜨리엔뜨공의회에서 본래의 권리를 회복했을뿐더러 그 영향력이 심화되어 중세에는 스꼴라철학에 전적으로 위임했던 여러가지 종교문제들이 이제는 권위주의적으로 해결된 것과 마찬가지로,[30] 예술적 수단의 선택 문제도 대개의

경우 그것이 예술가의 자유재량에 맡겨졌던 중세보다도 여러 면에서 더 엄격하게 규정되었다. 특히 이단적인 학설의 영향을 받은 미술품을 교회에 두는 것을 엄격하게 금지했다. 예술가들은 성서에 나오는 이야기의 공식화된 형식과 교리문제에 대한 공식 해석을 지켜야만 했다. 안드레아 질리오(Andrea Gilio)는 미껠란젤로의「최후의 심판」을 거기 나오는 수염 없는 예수와 신화의 카론의 배(그리스 신화에서 저승으로 가는 스틱스Styx 강 너머로 죽은 사람의 영혼을 건네주는 카론Charon의 나룻배), 또 그의 의견에 의하면 마치 투우장에서 구경하고 있는 듯한 성자들의 몸가짐, 그리고 묵시록에 나오는 천사들의 배열이 성서와는 반대로 그림의 네 귀퉁이에 나뉘어 있지 않고 나란히 서 있다는 사실 등등을 들어 비판하고 있다. 베로네세(P. Veronese)는 「레위가(家)의 만찬」에서 성서에 열거된 인물 이외에도 난쟁이, 개, 앵무새를 데리고 있는 바보 같은 임의로 선택한 모티프를 묘사에 첨가했다는 이유로 종교재판소에 소환되었다. 종교회의 규정은 신성한 교회 안에 나체화나 자극적이고 상스러우며 불결한 그림을 두는 것을 금지했다. 뜨리엔뜨공의회 이후에 나온 종교예술에 관한 모든 저작, 특히 질리오의『화가의 오류에 관한 대화』(Dialogo degli errori dei pittori, 1564)와 라파엘레 보르기니의『묵상』(Riposo, 1584)은 교회미술에서 나체화 일체에 반대하고 있다.[31] 질리오는 설령 성경의 내용에 따라 어떤 인물을 반드시 나체로 그려야 하는 경우에도 최소한 허리에 천을 두르도록 권하고 있다. 까를로 보로메오는 자신이 판단해서 상스럽다고 느껴지는 그림을 그의 영향권에 있는 모든 신성한 장소에서 제거하도록 했다. 조각가 암마나띠(B. Ammanati)도 성공적인 생애의 만년에 가서는 그가 젊은 시절에 그린, 그 자체로는 전혀 문제될 것이 없는 나체화를 배척했다. 그러나 이 시대의 비관용적 정신을 가장 단적으로 보여주는 본보기로서는 아무래도 미껠란젤로의「최후의

뜨리엔뜨공의회는 신성한 교회에 자극적이고 상스러운
그림을 금지했고 예술의 수단과 소재 선택도 엄격히 규제
했다. 자의적인 소재 선택으로 베로네세는 종교재판에 회
부되었다. 빠올로 베로네세 「레위가의 만찬」, 1573년.

심판」이 어떤 취급을 받았는가 하는 사실을 들어야 할 것이다. 1559년 바
오로 4세(Paulus IV)는 다니엘레 다볼떼라(Daniele da Volterra)에게 이 벽화에서
특히 자극적으로 보이는 나체상을 덮어씌우게 했다. 게다가 1566년 비오
5세(Pius V)는 이 벽화에서 그의 비위에 거슬리는 몇몇 부분을 제거하게 했
다. 드디어 클레멘스 8세(Clemens VIII)는 이 벽화 전체를 없애버리려고까지
했으나 그의 이런 뜻은 싼루까 아까데미아의 탄원서로 간신히 만류되었
다. 그러나 교황들의 이런 태도보다 더욱 우리의 이목을 끄는 것은 바사리
까지도 그의 『훌륭한 화가·조각가·건축가의 생애』(*Le Vite de' più eccellenti pittori,
scultori, ed architettori*) 제2판에서 「최후의 심판」 중의 나체상은 이 그림이 놓
인 장소에 비추어 적합하지 않다고 판단했다는 점이다.
　뜨리엔뜨공의회 기간을 두고 "내숭쟁이의 탄생기"라고 규정한 학자가

있었다.[32] 흔히 알려진 바와 같이 귀족주의적이거나 초현세적 경향을 지닌 문화는 나체의 묘사를 싫어한다. 그러나 고대 초기의 귀족주의 사회와 중세 기독교 사회는 성적인 문제에 관해 '내숭 떨지는' 않았다. 그들은 나체묘사를 기피하기는 했지만 그렇다고 나체에 두려움을 가진 것은 아니었고, 인간의 육체에 대해 훨씬 더 명확한 태도를 가지고 있었기 때문에, '무화과잎'으로 음부를 가림으로써 성적인 것을 숨기는 동시에 그것을 더욱 강조하는 따위의 짓은 하지 않았던 것이다. 에로틱한 감정의 모호성은 매너리즘과 더불어 비로소 대두했고, 이런 모호성은 가장 솔직한 감정과 가장 역겨운 가식, 가장 엄격한 권위의식과 극단적 개인주의, 가장 정숙한 표현과 가장 외설적인 형식 등의 극단적 대립을 그 내부에 지니고 있던 매너리즘 문화의 분열성과 밀접한 관련을 맺고 있다. 이 경우에 '내숭 떨기'는 당시 대부분의 궁정에서 길러지고 있던 교회와 관련없는 예술의 도발적인 외설성에 대한 의식적인 반동일 뿐 아니라, 그 자체가 억제된 외설성의 한 형태인 것이다.

종교개혁과 예술

뜨리엔뜨공의회는 예술에서의 형식주의와 감각주의를 모든 면에서 혐오했다. 질리오는 화가들이 이 종교회의의 정신에 입각해서 소재에 대해서는 더이상 관심을 기울이지 않고 그들의 뛰어난 기예의 숙련만을 과시하려 한다고 불평을 털어놓고 있다. 기예의 숙련에 대한 이와 같은 반발과 직접적인 감정내용에 대한 요구는 종교회의의 교회음악 정화운동, 특히 음악의 형식을 가사의 내용에 종속시키고 조반니 삐에를루이지 다빨레스뜨리나(Giovanni Pierluigi da Palestrina, 1525~94. 이딸리아의 성악 작곡가이며 로마악파의 시조)를 절대적인 모범으로 인정한 사실에서도 그대로 나타난다. 그러

나 뜨리엔뜨공의회는 그 도덕적 엄격주의와 반형식주의적 태도에도 불구하고 종교개혁운동과는 달리 예술에 적대적인 태도를 취하지는 않았다. 에라스뮈스(Desiderius Erasmus)의 저 유명한 "루터주의가 지배하는 곳에 문예는 소멸한다"라는 구절은 뜨리엔뜨공의회의 결의사항에는 결코 적용할 수 없는 것이다. 루터는 문학은 기껏해야 신학의 시녀에 지나지 않으며 조형예술 작품에서 칭찬할 만한 점이라고는 하나도 찾아볼 수 없다고 생각했다. 그는 가톨릭교회의 '우상숭배'를 이교도의 주물(呪物)숭배와 마찬가지로 업신여겼다. 그런데 루터가 우상숭배라고 말할 때 염두에 둔 것은 실제로 종교와는 별 관계가 없던 르네상스의 종교화만이 아니라 미술을 통해 종교적 감정을 밖으로 표현한다는 사실 그 자체였다. 다시 말하면 그는 단순히 교회를 그림으로 장식하는 행위 자체까지도 이미 우상숭배로 보았던 것이다. 중세의 모든 이단적인 운동은 근본적으로 우상파괴적인 양상을 띠었다. 알비파(12~13세기에 남프랑스의 알비Albi 지방에서 일어난 반로마교회 분파), 발도파(1170년경 남프랑스에서 발도P. Valdo의 주도 아래 시작된 교파. 초기 교회의 청빈한 생활로 돌아갈 것을 주장하다가 16,17세기에 맹렬한 박해를 받았다), 위클리프파(14~15세기 영국·스코틀랜드에서 종교개혁가 존 위클리프John Wycliffe를 추종하던 일파), 후스파(14세기 말~15세기 초 체코의 종교개혁가 후스J. Huss의 추종자들) 등은 예술의 매혹을 통한 신앙의 세속화를 강력히 반대했다.[33] 16세기 종교개혁가들에 이르면 초기 이단자들의 예술에 대한 경계심은 이제 완전히 우상공포증으로까지 발전한다. 그중에서도 카를슈타트(A. Karlstadt)는 1521년 비텐베르크에서 성자상을 불태우게 했고, 츠빙글리(U. Zwingli)는 1524년 취리히 시당국을 설득해서 교회에서 미술작품을 떼어내 파괴하도록 했으며, 깔뱅은 상(像)을 숭배하는 것과 예술작품에서 즐거움을 느끼는 일 사이에 아무런 차이가 없다고 보았으며,[34] 마침내 재세례파에 이르러서

종교개혁가들은 예술이 종교를 세속
화한다고 보았고, 이 경계심은 우상
파괴로 이어졌다. 1524년 취리히의
우상파괴 장면.

는 예술에 대한 적대감이 문화 일반에 대한 적대감의 일부가 되었다. 종
교개혁가들의 이런 예술배척은, 예컨대 실제로는 우상파괴적이 아니라
단순한 정화운동의 성격을 띠었던 싸보나롤라의 예술에 대한 태도보다
도,[35] 심지어는 비잔띤의 우상파괴운동 ─주지하다시피 이 운동은 그
화살이 우상 자체보다는 오히려 우상숭배를 이용해 이득을 보는 자들에
게 향했는데(이 책 1권 제4장 3절 참조) ─ 보다도 더 비타협적이고 철저했다.

반종교개혁운동과 예술

종교의식에서 큰 몫을 예술에 할애한 반종교개혁운동은 프로테스탄티
즘에 대한 반대 입장을 강조하기 위해, 즉 예술에 적대적인 이단자들과
는 달리 그들이 예술에 우호적이라는 인상을 심어주기 위해 중세와 르네
상스의 기독교적 전통을 그대로 유지하고자 했을 뿐만 아니라, 한발짝 더
나아가 예술을 이단자의 교리를 공격하는 무기로 이용하려고 했다. 르네
상스의 심미적 문화는 선전수단으로서의 예술의 가치를 더없이 높이 올
려놓았다. 예술은 한층 신축성 있고 좀더 독자성을 띠며 간접적인 수단으
로도 더 쓸모있기 때문에, 반종교개혁운동은 이런 면에서 중세가 알지 못

한 효과적인 민중 교화의 수단을 예술에서 발견했다. 반종교개혁운동의 근원적이고도 직접적인 예술적 표현이 매너리즘인지 아니면 바로끄인지에 대해서는 견해가 양분되어 있다.[36] 연대로 보면 매너리즘이 반종교개혁운동에 더 가깝고, 뜨리엔뜨공의회 기간의 정신주의적 태도 역시 감각적인 바로끄보다는 매너리즘에서 더 순수한 형태로 표현되고 있다. 그러나 반종교개혁운동의 예술적 기획, 즉 광범위한 대중에게까지 예술을 통해 기독교주의를 전파하는 것은 바로끄에 이르러서이다. 뜨리엔뜨공의회의 참석자들이 염두에 두었던 것은 확실히 매너리즘에서처럼 층이 엷은 지식인들을 상대로 하는 예술이 아니라, 바로끄에 와서 그 실현을 보게 되는 민중적 예술이었다. 매너리즘은 뜨리엔뜨공의회 시기에 가장 많이 보급되었고 가장 활발한 예술형식이기는 했지만, 반종교개혁운동의 예술적 임무를 해결하는 데 가장 적합한 예술방향은 결코 아니었다. 매너리즘이 바로끄에 바통을 넘겨줄 수밖에 없었다는 사실은 무엇보다도 매너리즘이 반종교개혁운동이 제시한 교회의 여러 문제를 해결해낼 능력이 없었다는 점으로 설명될 수 있을 것이다.

게다가 교회의 교리는 매너리즘 예술가들을 지탱해줄 튼튼한 근거가 못 되었다. 뜨리엔뜨공의회의 지침은 예술가들이 지금까지의 기독교 문화와 조합적인 사회질서 체계에서 누리던 사회적 위치에 대신할 어떤 것을 그들에게 제공하지 않았다. 공의회의 지시들이 적극적이기보다는 소극적인 성격을 띠었고 교회예술을 제외하고는 예술가들에게 어떠한 제재도 가하지 않았다는 사실 외에도, 교회 지도자들은 또한 당시처럼 예술의 구조가 복잡해진 상황에서는 예술과 예술가들을 너무 일률적으로 규정하면 오히려 자기들이 이용하고자 하는 예술수단의 효용성을 쉽게 파괴하는 결과가 되리라는 것을 의식했음이 틀림없기 때문이다. 명확히 교

회 위주인 중세의 예술활동 규제와 맞먹는 규제는 당시 여건에서는 생각할 수 없는 일이었다. 예술가들은 설령 독실한 기독교인인 경우라도 예술 전통에서 현세적이고 이교도적인 요소를 쉽사리 포기할 수 없었다. 그들은 그들의 표현수단이 지닌 상이한 요소들 사이의 내적 모순을 아직 해결하지 못했고 해결할 수도 없는 성질의 것으로 받아들여야만 했다. 이런 갈등의 중압감을 견뎌낼 수 없었던 사람들은 기교적 세련에 도취하거나 아니면 미껠란젤로처럼 '예수의 품 안'으로 도피했다. 왜냐하면 미껠란젤로가 택한 갈등으로부터의 출구 역시 도피였을 뿐이기 때문이다. 과연 어떤 중세의 예술가가 미껠란젤로처럼 자신의 깊은 종교적 체험 때문에 예술 창작활동을 완전히 포기할 마음을 먹을 수 있었겠는가? 중세 예술가들에게는 종교적 감정이 깊으면 깊을수록 예술 창조의 영감을 얻어내는 원천도 깊었을 것이다. 그리고 그것은 그들이 충실한 기독교 신자였기 때문만이 아니라 동시에 진정한 창조적 예술가였기 때문이었다. 중세에는 한 예술가가 창작을 그만두는 순간 그는 정말 별 볼 일 없는 인간이 되었다. 그러나 미껠란젤로는 이와 달리 예술품을 더이상 제작하지 않은 후에도 세인들의 눈에나 자기 자신의 눈에나 여전히 매우 흥미로운 인물이었다. 중세에는 미껠란젤로가 겪은 것 같은 양심의 갈등이란 생겨날 수도 없었는데, 우선은 예술가로서 예술 이외의 다른 방법으로 하느님을 섬긴다는 것은 상상할 수 없었기 때문이며, 또한 그 시대의 엄격한 사회질서 속에서는 어느 누구도 자신의 직업 이외에는 생존의 근거를 찾을 수 없었기 때문이다. 이에 비해 16세기의 예술가들은 미껠란젤로처럼 부유하고 독립적일 수 있었으며, 빠르미자니노처럼 돈을 물 쓰듯 하는 예술애호가도 찾을 수 있었고, 심지어는 뽄또르모처럼 무수한 실패를 감내하면서 기존 사회의 가치관에서 벗어난 다분히 수상쩍은 생활을 영위하면서

도 자신의 생각을 고수하는 자세를 지닐 수 있었던 것이다.

매너리즘 시대의 예술가들은 중세의 수공업적 예술가들은 물론이요 수공업 단계에서 벗어나고 있던 르네상스 예술가들에게도 여러 면에서 근거가 되었던 모든 요소, 즉 사회에서의 견고한 위치, 길드의 보호, 교회와의 명확한 관계, 대체로 크게 문제되지 않던 전통과의 관계 등을 거의 상실하였다. 개인주의 문화는 중세에는 이들에게 막혀 있던 무수한 가능성을 제공하기도 했지만, 다른 한편으로는 그들을 자유라는 진공 속으로 밀어넣음으로써 때로는 그 자신을 잃어버리는 경지에 이르게 하는 경우도 많았다. 예술가들로 하여금 그들의 세계상을 다시 정립하지 않을 수 없게 만든 16세기의 정신적 변혁기에, 그들은 외부의 지도를 그대로 따를 수도 없었고, 그렇다고 완전히 자신들 내면의 충동에만 의존할 수도 없었다. 그들은 자유와 강제의 틈바구니에서 찢겼고, 또한 정신세계의 질서를 위협하는 혼돈에 그대로 노출되었다. 이들에게서 처음으로 우리는 현대적 의미의 예술가, 즉 생에 굶주려 있으면서 동시에 현실도피적이며, 역사적으로 구속되어 있으면서 겁 없이 반항적이고, 노출증에 가깝도록 자신을 내세우는 주관주의와 더불어 마지막 비밀은 끝까지 감춰두는 폐쇄성을 지니는 등 내적 분열로 신음하는 예술가의 등장을 보게 된다. 이때부터는 시간이 지날수록 예술가들 중에 괴짜와 기인, 정신병자의 수가 늘어난다. 빠르미자니노는 만년에 연금술에 심취했고 우울증에 시달렸으며, 세간에서 보기에는 완전히 폐인이 된 모습이었다. 뽄또르모는 유년시절부터 심한 우울증으로 고생했으며 나이 들수록 대인기피증이 점점 더 심해지고 폐쇄적이 되었다.[37] 로소는 자살로 생을 마쳤고, 따소는 심한 정신병으로 죽었으며, 엘 그레꼬는 르네상스 예술가들은 전혀 볼 수 없었던, 그리고 중세 예술가들이라면 밝은 햇빛 속에서나 볼 수 있었을 것을

보기 위해 대낮에도 방에 커튼을 치고 지냈다.[38]

| 매너리즘의 예술이론

예술이론에서도 전반적인 정신의 위기에 상응하는 변화가 일어났다. 르네상스의 자연주의, 철학용어를 빌리면 르네상스의 '소박한 독단주의' 와는 반대로 매너리즘은 최초로 예술과 관련된 인식론의 문제, 즉 예술 과 자연의 일치라는 문제를 제기했다.[39] 르네상스에서 자연은 예술형식 의 근원이었고, 예술가들은 자연에 산재한 미의 요소들을 수집, 정리하는 '종합'의 행위를 통해 형식을 획득했다. 그러니까 예술의 패턴은 비록 주관 에 의해 조직되지만, 그 원형은 이미 객관 속에 있었다. 매너리즘은 이런 예술의 모사설을 파기한다. 새로운 이론에 의하면 예술이 '자연을 따라 서' 형식을 창조하는 것이 아니라 예술 자체가 '자연과 함께' 창조를 수 행한다는 것이다. 로마쪼와[40] 페데리꼬 쭈까리(Federico Zuccari)는[41] 모두 예술의 근원은 자발적인 정신에 있다고 생각했다. 로마쪼에 의하면 예술 적 천재는 신의 힘이 자연에서 작용하는 것같이 예술에서 작용하며, 페데 리꼬 쭈까리에 의하면 예술적 상념 ─ 그의 이른바 '내부의 데생'(disegno interno) ─ 은 예술가의 영혼에서 신성(神性)의 나타남인 것이다. 페데리꼬 쭈까리는 예술의 '상념'이 자연에서 얻어지는 것이 아니라면 도대체 예 술은 그 진리내용을 어디서 얻으며, 정신의 형식과 현실의 형식 사이의 일치가 어디서 기원하느냐 하는 문제를 최초로 제기한 사람이다. 그의 대 답은 사물의 진정한 형식은 예술가의 영혼 속에서 신적인 정신에 직접 참여함으로써 생겨난다는 것이었다. 여기서도 확실성의 기준을 이루는 것은 중세의 스꼴라철학과 근대의 데까르뜨(R. Descartes)에게서처럼 타고 난 관념 내지는 신에 의해 인간의 영혼에 심어진 관념이다. 현실의 사물

을 생산하는 자연과 예술품을 만들어내는 인간 사이의 일치는 신이 만드는 것이다.[42] 그러나 페데리꼬 쭈까리는 스꼴라철학자들보다는 물론이요 데까르뜨보다도 정신의 자발성을 한층 더 강조한다. 인간의 정신은 이미 르네상스에서 자신의 창조적 본성을 자각하는 데까지 발전했는데, 매너리즘의 입장에서 보면 그 자발성의 근거를 신에다 둔 것은 인간 정신을 더욱 높은 차원에서 옹호한 것일 뿐이었다. 르네상스 미학의 종착점이던 예술가와 자연 사이의 소박한 주관–객관 관계는 해체되어, 이제 천재는 자신이 근거를 잃었고 자신을 보완할 무엇인가가 있어야 한다고 느끼게 되었다. 르네상스에서 생겨난 예술적 창조력의 개인주의와 비합리주의 이론, 그중에서도 특히 예술은 가르칠 수도 배울 수도 없으며 예술가는 타고나야 한다는 주장은 매너리즘 시대에 이르러 비로소 가장 첨예하게 표현된다. 특히 예술 창조의 자유뿐만 아니라 그 무규칙성을 말한 조르다노 브루노(Giordano Bruno)의 생각이 그랬는데, 그는 "규칙이 시의 원천이 아니고 시가 규칙의 원천이며, 규칙의 수는 진정한 시인의 수만큼 많다"라고 주장한다.[43] 이런 주장이야말로 신적 영감을 받은 예술가라는 이념과 자주적 천재라는 이념을 통일하려 한 이 시대의 미학이론인 것이다.

미술 아카데미 이념의 전개

이 미학이론을 지배하는 규칙성과 무규칙성, 구속과 자유, 신적 객관성과 인간적 주관성 사이의 대립관계는 미술 아카데미즘에 관한 사고방식의 변천 속에도 그대로 반영되어 있다. 아카데미의 본래 목적과 의도는 자유주의적인 것이었다. 아카데미는 미술가들을 길드에서 해방시켜 수공업자보다 더 높은 사회적 위치로 올려놓는 역할을 했다. 얼마 지나지 않아 아카데미 회원들은 어느 한 길드에 속해야만 하고 길드의 제약

아카데미는 미술가들을 길드에서 해방해 사회적 지위를 향상시켰으나 교육기관으로서는 엄격하고 반진보적인 성격을 띠었다. 삐에르 프란체스꼬 알베르띠「회화 아카데미」, 1600~30년경.

을 지켜야만 하는 의무에서 어디서나 면제되었다. 피렌쩨에서 아까데미 아 델디제뇨(Accademia del disegno, 미술 아카데미) 회원들은 이미 1571년부터 그런 특권을 누렸다. 그러나 이 아카데미들은 단지 미술가들을 대표하는 역할뿐만 아니라 교육기관으로서의 목적도 가지고 있었다. 그러니까 이들은 단체로서의 길드만이 아니라 교육기관으로서의 길드를 대체하기 위한 것이기도 했다. 그러나 교육기관으로서의 아카데미는 결국 엄격하고 반진보적이던 구제도를 답습하는 또다른 형태에 불과하게 되었다. 오히려 아카데미의 수업은 길드보다도 한층 더 엄격한 규율에 얽매였다. 아카데미는 그후 이상적인 교수규범을 정립하기 위해 부단한 노력을 기울였는데, 비록 이러한 규범이 실현된 것은 다음 시기의 프랑스에 와서지만 그 근원은 여기서 찾아볼 수 있다. 반종교개혁운동, 권위, 아카데미즘, 매너리즘, 이것들은 동일한 정신의 각기 다른 측면들이며, 그런 점에서 최초의 뚜렷한 목적의식을 지닌 매너리스트 바사리가 최초의 상설 미술 아카데미의 창설자였다는 사실은 결코 우연이 아니다. 아카데미와 유사한

그전의 학원들은 그저 즉흥적으로 세워진 것들이었다. 이들은 아무런 체계적인 교과과정도 없이 생겨났고, 대부분 일련의 비정기적인 야간수업 과정에 한정되어 있었으며, 선생과 학생들 모두 수시로 변하는 엉성하기 이를 데 없는 집단이었다. 이와 달리 매너리스트 시대의 아카데미들은 철저하게 조직된 제도였고,[44] 특히 선생과 제자의 관계는 길드 작업장의 장인·도제 관계와 그 원리는 다르지만 그에 못지않게 분명했다. 미술가들은 일찍이 여러 지역에서 길드조직 이외에도 좀더 자유롭게 조직된 종교·자선단체, 이른바 '동업조합'을 형성했었다. 피렌쩨에도 이런 종류로 싼루까 조합(Compagnia di San Luca)이 있었고, 뒤이어 바사리는 1561년에 대공(大公) 꼬시모 1세를 움직여서 아까데미아 델디제뇨를 설립할 때 이 선례를 참조했다. 강제성을 띤 길드 조직과는 달리 바사리의 아까데미아 회원은 동업조합의 임의원칙에 따라 선출되었고, 아까데미아 회원이 된다는 것은 독립해서 창조적인 작품활동을 하는 예술가에게만 부여되는 명예였다. 견실하고 다방면에 걸친 교양은 이 아까데미아에 들어갈 수 있는 필수불가결한 전제조건이었다. 대공과 미껠란젤로가 이 아까데미아의 원장(capi)이었고, 빈첸쪼 보르기니가 원장 대리(luogo tenente) 즉 실질적인 원장으로 임명되었으며, 36명의 예술가가 회원으로 선출되었다. 교사들은 다수의 젊은 제자들을 그의 작업장이나 아까데미아의 교실에서 가르치도록 되어 있었다. 그밖에도 매년 3명의 선생들이 시내의 여러 작업장을 돌아다니는 방문교사(visitatori)로 학생(giovani)들의 수업현장을 감독하게 되어 있었다. 그러니까 작업장에서의 수업이 폐지된 것이 아니라 기하학과 원근법 또는 해부학 같은 보조적인 이론과목들만 학교 수업의 형식으로 가르쳤던 것이다.[45] 1593년 페데리꼬 쭈까리의 창의에 힘입어 로마의 싼루까 아까데미아는 일정한 장소와 체계적인 교수법을 지닌 미술학

교로 승격했고, 이로써 그후에 설립되는 모든 미술학교의 모델이 되었다. 그러나 이 아까데미아 역시 피렌쩨의 아까데미아처럼 본질적으로는 하나의 대표단체였고 현대적 의미의 교육기관은 아니었다.[46] 페데리꼬 쭈까리는 미술학교의 사명과 지켜야 할 교수법에 관해 모든 아카데미 제도의 모범이 될 아주 구체적인 아이디어를 가지고 있었지만, 그의 세대에는 수공업적 교수법이 너무나 깊이 뿌리박혀 있어서 자기 계획을 끝까지 관철할 수 없었다. 예술정책적·직업조직적인 성격이 좀더 지배적이었던 피렌쩨에 비해서[47] 로마에서는 교육 목적이 좀더 뚜렷이 부각되기는 했지만 실제로 이룬 결과를 보면 당초 계획에는 훨씬 못 미쳤다. 페데리꼬 쭈까리의 개원연설은 덕성과 경건성을 닦아야 한다는 경고를 담고 있는 점에서도 흥미로울 뿐 아니라, 특히 예술이론상의 여러 문제에 관한 강연과 토론의 중요성을 강조하고 있다. 예술이론상의 여러 문제들 중에서 제일 먼저 다룰 문제는 르네상스 이래 가장 현실적인 문제로 등장한 여러 예술장르의 서열에 대한 논쟁과 모든 매너리즘 예술이론의 기본 개념이자 슬로건이었던 '디제뇨'(disegno, 소묘·설계도·예술적 상념 등의 의미)의 정의였다. 그뒤로 아까데미아 회원들의 강연은 인쇄되어 일반대중들도 손쉽게 접할 수 있었는데, 다가올 2세기 동안의 유럽 예술계에서 매우 중요한 역할을 하게 될 빠리 아까데미의 저 유명한 강좌(conférences)도 바로 여기서부터 발전한 것이다. 그러나 미술 아카데미의 과제는 직업인으로서 미술가들의 조직문제와 예술교육, 미학적 문제에 관한 토론 등에만 한정되지 않았다. 이미 바사리의 아까데미아는 모든 예술문제의 자문기관이었다. 이 아까데미아는 미술품의 진열방법에 관한 상담에서부터 예술가 추천, 건축계획에 관한 전문감정 등을 의뢰받았고, 심지어는 수출허가서를 다시 검토, 확인해주는 일까지 하였다.

아마추어 비평의 문제

300여년 동안 아카데미즘은 미술정책, 공적인 미술장려 및 미술교육, 장학금과 상금을 주는 기본 원칙, 전람회 개최에 관한 문제와 부분적으로는 미술비평까지도 완전히 지배했다. 그중에서도 특히 지금까지 유기적으로 성장해온 예술전통을 고대예술의 고전적 모델의 추종으로 대체한 것은 이 아카데미즘이 한 일이었다. 19세기 자연주의에 이르러서야 비로소 아카데미의 위신은 뒤흔들리고 아카데미 창설 이후 계속해서 지켜져온 고전주의 예술이론도 새로운 방향을 얻는 것이다. 아카데미라는 개념은 이딸리아 내에서는 나중에 프랑스에 이식되면서 생긴 것과 같은 경직화와 협소화 현상을 겪지는 않았지만, 시간이 지남에 따라 이딸리아에서도 점점 더 배타적인 성격을 띠게 되었다. 초기에는 이 기구에 속하는 것이 단순히 예술가를 수공업자와 구분하기 위한 것이었지만 오래지 않아 그것은 좀더 교양있고 더욱 물질적 자립을 누리던 일부 예술가들이 그들보다 교양과 재산을 덜 가진 예술가들 위에 군림하기 위한 수단이 되었다. 아카데미의 인정을 받기 위한 전제조건인 교양이란 날이 갈수록 사회적 차별의 기준이 되었다. 일찍이 르네상스에서도 몇몇 예술가들에게는 이례적인 영예가 주어졌지만, 대부분의 예술가들은 비교적 소박한 생활을 영위했다. 그러나 이제는 아카데미에 속한 화가는 모두 '미술교수'(professóre del disegno)의 칭호를 누렸고, 예술가들 사이에서 '까발리에레'(cavalière, 기사)가 나오는 것도 이제 드문 일이 아니었다. 이런 분화과정은 예술가들의 사회적 통일성을 파괴하고 그들을 완전히 서로 소외된 여러 계층으로 분열시켰을뿐더러, 그들 중에서 최상위계층에 속하는 예술가들에게는 동료 예술가보다도 예술감상자 가운데 상류층과 자신을 동일시하는 결과를 초래하기도 했다. 아마추어와 문외한도 미술 아카데미

회원으로 선출될 수 있었다는 사정은 교양있는 감상자층과 예술가들 사이에 지금까지의 예술사에서 유례를 찾아볼 수 없는 깊은 유대관계를 낳았다. 피렌쩨의 귀족계급은 아까데미아 델디제뇨에 많은 대표자를 참가시킴으로써 결과적으로 종전의 패트런 제도와 결부된 예술에 대한 관심과는 전혀 다른 관심을 갖게 되었다. 즉 아래쪽으로는 예술가들을 비예술적인 수공업자와 분리하는 역할을 했던 아카데미즘은 위로는 생산하고 작업하는 예술가와 고상한 신분의 아마추어 사이의 간격을 메우는 역할을 했던 것이다.

사회계층의 이러한 혼합은 예술비평가들이 이제부터는 예술가뿐만 아니라 예술애호가를 위해서도 글을 썼다는 사실에서도 나타난다. 저 유명한 『묵상』의 저자 라파엘레 보르기니는 분명히 그렇다. 다만 그가 직접 작품 제작에 종사하지 않으면서도 예술에 관해 글을 쓴다는 사실을 변명하지 않을 수 없다고 생각했다는 사실은, 당시의 예술가들 사이에서 여전히 아마추어 비평에 대해 상당한 저항감이 있었음을 말해주는 하나의 징표이다. 로도비꼬 돌체(Lodovico Dolce)는 『라레띠노』(L'Aretino, 1557)에서 확실히 예술가가 아닌 사람이 예술문제에서 심판 노릇을 할 수 있는지 여부를 상세히 논하면서 교양있는 문외한에게도 매우 기술적인 문제를 제외하고는 그런 권한이 부여되어야 마땅하다는 결론에 도달한다. 이런 견해를 따라서 새로이 등장한 예술이론가들의 저서에는 르네상스의 논문들과는 달리 예술의 기술적 문제에 대한 취급이 눈에 띄게 줄어들고 있다. 예술론을 주로 예술가가 아닌 사람들이 쓰게 된 결과, 세세한 기술문제와 결부된 것보다는 모든 예술 분야에 공통으로 적용할 수 있는 일반적인 예술의 특징이 더 강조되게 마련이며 이것이 그전보다도 더 주의 깊게 논의되고 있다.[48] 이렇게 해서 예술의 기술적·수공업적인 면을 등한

시할뿐더러 개개 예술의 특수성을 얼버무리고 예술의 일반적 개념의 정립을 지향하는 미학이론이 지배적이 된다. 이런 예에서도 우리는 하나의 사회현상이 어떻게 순수한 이론적 문제에까지 결정적인 영향력을 미칠 수 있는가를 잘 알 수 있다. 예술가들의 이러한 신분상승과 상류층의 예술계 참여는 비록 우회적으로나마 개별 예술에서 기술의 독자성을 지양하는 결과를 가져왔고, 나아가서는 예술은 원칙적으로 하나라는 이론을 낳았다. 페데리꼬 쭈까리와 로마쪼와 더불어 예술에 관한 저술에서도 직업적인 예술가들이 다시 전면에 등장하기는 하지만, 전체적인 대세는 역시 비직업적 예술가들이 예술비평을 독점하는 방향으로 나아갔다. 좁은 의미의 예술비평, 다시 말해 정도의 차는 있지만 작품 하나하나의 예술적 가치를 기술적·철학적 이론과는 독립적으로 논하는 전문분야로서의 예술비평은 물론 예술사의 다음 시기에 가서야 처음으로 중요성을 갖게 되지만, 그 시초에서부터 비예술가의 전담 영역이었던 것이다.

▎피렌쩨 매너리즘

주로 1520~30년의 10년 동안에 걸친 피렌쩨 매너리즘의 비교적 짧은 제1기는 르네상스의 아카데미즘에 대한 반동이었으니, 이 경향은 16세기 중엽에 절정을 이룬 제2기에 와서야 브론찌노와 바사리를 중심으로 고조, 강화되었다. 그러니까 매너리즘은 르네상스 예술에 대한 하나의 반항으로 시작되었고, 이로 인한 예술발전상의 단층을 동시대인들은 완전히 의식하고 있었다. 이미 바사리가 뽄또르모에 관해 언급한 것을 보면 당시 사람들이 예술의 새로운 방향을 과거와의 단절로 생각하고 있음을 확인할 수 있다. 즉 바사리는 뽄또르모가 체르또사 디발데마(Certosa di Val d'Ema)의 벽화에서 뒤러(A. Dürer)의 양식을 모방하고 있다는 사실을 지적하면서,

뽄또르모가 이끌린 뒤러의 세계관
은 이딸리아 고전예술에 결여된 정
신의 내면성, 고딕의 정신주의와 이
상주의였다. 야꼬뽀 뽄또르모 「그리
스도의 부활」(위), 1523~25년경; 알
브레히트 뒤러 「그리스도의 부활」
(아래), 1510년경.

이것은 바사리 자신과 자기 또래의 사람들 곧 1500~10년에 태어난 세대가 다시 높이 평가하게 된 고전주의적 이상에서의 이탈이라고 규정하고 있다. 그러나 뽄또르모가 이딸리아 르네상스의 대가들로부터 뒤러로 전환한 것은 실제로는 바사리가 생각하는 바와 같은 단순한 취미와 형식의 문제가 아니라 뽄또르모 세대와 독일의 종교개혁을 맺어주던 정신적 친근함의 예술적 표현인 것이다. 북쪽의 종교성과 더불어 북쪽의 예술 또한 이딸리아에서 뿌리를 내리기 시작했는데, 그것도 주로 독일 예술가들 중에서 본질적으로 가장 이딸리아 취향에 가깝고 그의 판화 보급으로 인해 이딸리아에서도 가장 인기가 있었던 뒤러를 통해서였다. 그러나 뒤러의 양식에서 뽄또르모와 그의 동료들의 마음을 끌었던 것은 결코 이딸리아 예술과의 공통점이 아니라 이딸리아 고전예술에 가장 결여된 특성들, 곧 정신의 심화와 내면성, 고딕의 정신주의와 이상주의였다. 그런데 '고딕'과 '르네상스' 간의 대립관계가 뒤러의 경우에는 상당히 조화를 이루고 있었지만, 이딸리아 매너리스트들의 경우에는 화합되지 않고, 화합될 수 없는 예술관의 모순으로서 날카롭게 부딪치고 있었다.

매너리즘의 공간묘사

이 대립성은 공간을 취급할 때 가장 두드러지게 나타난다. 뽄또르모, 로소, 베까푸미 등은 때로는 개개의 인물군을 화면 깊은 곳으로 밀어넣고 때로는 화면 깊은 곳에서 갑자기 튀어나오게 함으로써 공간적 효과를 과장하는가 하면, 다른 한편으로는 공간의 시각적 통일성과 구조적 동질성을 폐기함은 물론 화면구도를 평면적 패턴에 맞추고 깊이를 존중하는 성향과 평면을 지향하는 경향을 연결시킴으로써 공간을 전혀 무시하기도 한다. 활력이 넘치는 모든 역동적인 문화에서 그렇듯이 르네상스에서 공

간은 시각적 세계상의 기본 범주이다. 이 공간성이 매너리즘에서는 우위를 상실하는데, 그렇다고 그 가치가 완전히 없어진 것은 아니다. 이 점에서 매너리즘은 공간의 묘사를 완전히 포기하고 인물들을 깊이도 분위기도 없이 추상적 고립상태에서 묘사하는 정태적이고 보수적이며 현실도피적이고 정신주의적인 문화와도 대조가 된다. 현실적이고 현세긍정적이며 팽창하는 문화에서의 회화는 인물들을 처음에는 빈틈없는 공간과의 관련성 속에서 묘사하고, 다음에는 점차 신체 자체가 공간의 토대가 되다가, 마지막에 가서는 인물과 사물을 공간 속에 완전히 해소시켜버린다. 그리스 고전주의에서 시작해 기원전 4세기의 예술을 거쳐 헬레니즘에 다다르는 일련의 발전이 바로 이런 길을 걸었고, 초기 르네상스에서 바로끄를 거쳐 인상주의에 이르는 과정 역시 그랬다. 중세 초기는 고대의 아케이즘(archaism, 이 책 1권 129~33, 145~46면 참조)과 마찬가지로 공간과 공간성을 외면했다. 공간성이 처음으로 생동하는 삶의 원칙이 되고 빛과 분위기를 담는 그릇 역할을 하는 것은 중세 말기에 이르러서다. 그러나 르네상스에 가까이 오면 올수록 이런 공간의식은 공간에 대한 일종의 집념으로까지 변한다. 슈펭글러(O. Spengler, 1880~1936. 문화를 유기체로 파악한 독일의 역사가, 철학자)는 르네상스적 인간, 그의 표현을 빌리면 '파우스트적 인간'[49]의 공간적 시각과 사고가 모든 역동적인 문화의 본질적 특징이라고 지적하고 있다. 금배경(Goldgrund, 중세와 비잔띤 회화에 보이는 배경에 금빛을 까는 기법)과 원근법은 단순히 배경을 처리하는 두개의 상이한 방식이 아니다. 그것은 현실을 근본적으로 상이하게 대하는 두가지 기본 태도를 나타내는 것이다. 한쪽이 인간에서 출발한다면 다른 한쪽은 세계에서 출발하며, 한쪽이 공간에 대한 인물의 우위를 강조하고 있다면 다른 한쪽은 공간을 표상의 기본 요소 내지 감각적 체험의 실체로 간주해서 공간이 인간의 실체성을

압도하도록 만들고, 인간의 형상이 공간에 흡수되도록 만든다. 이와 관련해 르네상스의 견해를 가장 잘 대표하고 있는 뽐뽀니우스 가우리꾸스(Pomponius Gauricus)는 "공간은 그 장소에 가져다놓은 물체보다도 먼저 있다"라고 말하고 있다.[50] 매너리즘이 이와 같은 전형적인 태도와 다른 것은, 한편으로는 일체의 공간적 제한을 뛰어넘으려 하면서도 다른 한편으로 공간의 깊이에 의한 동적인 표현효과를 포기하지 않으려 하기 때문이다. 매너리즘의 화면 인물에서 자주 보이는 과장된 유연성이나 과도한 움직임은 상호 관련된 하나의 체계가 아니라 이제 단순히 여러 공간계수의 복합체가 되어버린 공간의 비현실성을 보상하기 위한 것처럼 보인다. 공간문제에 대한 이 모순된 태도는 예컨대 뽄또르모의 「이집트에서 돌아오는 요셉 형제」와 빠르미자니노의 「목이 긴 성모」에서처럼 결국은 일종의 환상적인 효과를 보이는데, 이런 환상성은 단순히 즉흥적인 변덕처럼 보이기 쉬우나 실제로 그 근원은 당대의 동요된 현실감각에 있는 것이다.

군주제 지배가 확고해지면서부터 피렌쩨의 매너리즘은 유희적·기교적인 면을 많이 상실하고 주로 궁정적·아카데미즘적 성격을 띠게 된다. 한편으로는 미껠란젤로가 절대적 권위로 인정되며, 다른 한편으로는 확고한 사회적 인습의 제약을 인정하게 되는 것이다. 이때 비로소 고전주의 예술에 대한 매너리즘의 의존도는 그 반대보다 더 커지는데, 그것은 무엇보다도 당시의 궁정적 피렌쩨를 지배하고 예술에서도 정해진 기준을 따르도록 했던 권위주의 정신의 영향으로 말미암은 것이었다. 공작부인 엘레오노라(Eleonora)가 그녀의 고향 에스빠냐에서 가져온 차갑고 좀처럼 접근할 수 없는 귀족적인 분위기는 브론찌노에게서 가장 직접적으로 표현되었는데, 그의 작품의 수정같이 투명하고 정확한 표현형식을 두고 보면 그는 그야말로 타고난 궁정화가지만, 미껠란젤로와의 관계나 예술에

매너리즘 예술에서 공간의 비현실성은
일종의 환상성을 낳는데, 이는 당대의
현실감각이 동요한 결과다. 뽄또르모
「이집트에서 돌아오는 요셉 형제」(위),
1515~18년; 빠르미자니노 「목이 긴 성
모」(아래), 1535년.

브론찌노는 타고난 궁정화가로서 차갑고 가까이하기 어려운 귀족적인 분위기를 수정처럼 투명하고 정확하게 표현했다. 브론찌노 「똘레도의 엘레오노라와 아들 조반니 메디치」, 1544~45년.

서의 공간문제에 대한 태도에서 보이는 양면성, 그리고 무엇보다도 "냉철한 자세의 갑옷 뒤에 숨겨진 균형이 흔들린 영혼"이라고 일컬어졌던[51] 내면의 모순을 두고 본다면 그는 동시에 전형적인 매너리스트이기도 했다. 좀 덜 엄격한 사회적 인습의 지배하에서 작업했던 빠르미자니노의 경우는 그 '갑옷'이 더 얇고, 따라서 내적 불안의 징표도 더 직접적으로 드러나 있다. 그는 브론찌노보다 더 섬세하고 신경이 예민하며 더 병적이었다. 그는 피렌쩨의 궁정화가이자 궁정인이던 브론찌노보다 좀더 자유스러울 수 있었지만 허식적이고 인위적이기는 마찬가지였다. 이딸리아 도처에서는 세련된 궁정양식, 일종의 초(超)로꼬꼬적 양식이 발전했는데, 그 섬세함은 18세기 프랑스 예술에 비해 조금도 손색이 없었고 때로는 오히려 더 풍요하고 더 복잡하기까지 했다. 매너리즘은 이때 비로소 르네상스 예술이 한번도 다다르지 못했던 보편적이고 범유럽적인 성격을 획득

하게 된다. 이후로 유럽 전역에 파급되는 이 양식에서 로꼬꼬식의 정교한 기교는 엄격한 미껠란젤로식 규범에 못지않게 중요한 구성요소가 된다. 이 두 요소가 본질적으로는 공통점을 갖고 있지 않다 하더라도 아무튼 미껠란젤로에게서, 특히 「승리자」와 메디치가의 묘소 같은 작품에서는 이미 기교적 요소의 맹아가 싹터 있었다.

| 띤또레또

그러나 미껠란젤로의 진정한 후계자는 이런 범유럽적인 '미껠란젤로적' 매너리즘이 아니라, 이와 전혀 관계가 없다고는 할 수 없지만 본질적으로는 멀리 떨어져 있던 띤또레또(1518~94)이다. 베네찌아는 군주의 궁정을 갖고 있지 않았고 띤또레또는 띠찌아노처럼 외국의 궁정을 위해서일하지도 않았다. 아니, 베네찌아공화국으로부터 작품을 의뢰받은 것도그의 만년에 이르러서였다. 그는 궁정이나 국가 대신에 주로 교우회(敎友會)의 일을 맡았다. 그의 예술의 종교적 성격이 주문자의 요구에 기인한것인지 아니면 처음부터 그와 정신적으로 가까운 집단에서 고객을 골랐기 때문인지는 확언하기 힘들다. 아무튼 그가 비록 방식은 다르다 하더라도 미껠란젤로와 비교될 수 있을 정도로 당시의 종교적 재생을 깊게 표현한 이딸리아 유일의 예술가라는 점만은 확실하다. 띤또레또는 1575년 싼로꼬(San Rocco) 교우회의 회원이 되어 그 교우회를 위해 일했는데, 보수조건이 매우 낮았던 것으로 보아 이 일을 맡은 것은 주로 그 자신의 감정적 요소 때문이었으리라고 짐작된다. 띤또레또 예술의 정신적·종교적 방향은 비록 그것이 외부로부터 정해지거나 인위적으로 만들어진 것은 아니었다 하더라도, 어쨌든 그가 예컨대 띠찌아노의 고객과는 전혀 생각을 달리하는 고객을 위해 일했기 때문에 가능했다. 종교적 기초 위에 세워지

소시민으로 구성된 교우회는 회관을 수준 높은 그림으로 장식할 수 있을 만큼 부유했다. 천장과 벽이 띤또레또의 1564~88년 작품으로 꾸며진 베네찌아 스꾸올라디싼로꼬 그란데.

고 대부분 직업별로 조직된 교우회는 16세기 베네찌아의 매우 특징적인 존재였다. 이들이 번창했다는 사실은 종교생활의 심화를 말해주는 한 징후이며, 이러한 심화는 이딸리아 대부분의 다른 곳에서보다도 꼰따리니의 고향인 베네찌아에서 더 강렬하게 나타났다. 교우회 구성원은 대부분 소시민이었고, 이 사실 또한 그들이 왜 예술적 관심에서 엄격한 종교적 요소에 우선권을 주었는가를 설명해준다. 그러나 이들 교우회 자체는 부유해서 그들의 회관을 수준 높은 그림으로 장식할 수 있었다. 띤또레또는 이런 교우회관의 하나인 스꾸올라디싼로꼬(Scuola di San Rocco)의 그림일을 함으로써 반종교개혁 시대의 가장 위대하고 대표적인 화가가 되었다.[52] 그가 정신적 재생을 경험한 시기는 1560년 전후, 그러니까 뜨리엔뜨공의

회가 그 종말에 가까워져서 예술에 관한 규정이 제정될 무렵이었다. 스꾸올라디싼로꼬의 대작은 1565~67년 그리고 1576~87년의 두 시기에 걸쳐 제작되었는데, 이 그림들에서 그는 구약성서의 주인공들을 묘사하고 예수의 생애를 얘기하며 기독교의 성사(聖事)들을 찬미하고 있다. 그림의 주제로 보건대 이들 벽화는 아레나(Arena) 예배당에 있는 조또의 벽화 씨리즈 이래 기독교 예술이 만들어낸 최대 규모의 회화들이고, 그림의 정신으로 말한다면 기독교적 우주를 이처럼 정통으로 묘사한 그림을 찾으려면 고딕 성당의 회화까지 거슬러올라가야 할 정도이다. 띤또레또에 비하면 미껠란젤로는 기독교의 신비와 씨름하는 한낱 이교도인 셈이다. 미껠란젤로가 그 해결을 위해 여전히 투쟁해야 했던 기독교의 신비를 띤또레또는 이미 완전히 자신의 것으로 소유하고 있는 것이다. 성서의 여러 장면들, 수태고지(受胎告知), 성모 방문, 최후의 만찬, 십자가에 못박힘 등은 미껠란젤로에게서처럼 단순히 구세주 예수의 비극 속에 나오는 삽화가 아니라 눈앞에 그 모습을 드러낸 기독교 신앙의 신비이다. 그의 묘사는 신비성을 띠며, 그의 그림이 르네상스 자연주의의 성과를 모두 수용하고 있음에도 불구하고 거기서 얻는 주된 인상은 비현실적이고 정신적이며 영감에 찬 것이다. 여기서는 자연적인 것과 초자연적인 것, 세속적인 것과 초세속적인 것들 사이에 전혀 괴리가 없는 것처럼 보인다. 그러나 이와 같은 완전한 평형상태는 하나의 과도기적 단계로서, 묘사의 정통적인 기독교 정신은 다시 사라진다. 만년의 띤또레또 작품에 나타나는 세계상은 가끔 이교적·신비적인 성격을 띠거나 기껏해야 구약성서적인 성격이지, 신약성서적인 성격은 띠지 않는다. 이들 작품이 보여주는 것은 우주적 사건이자 원초적 세계의 드라마인데, 여기서는 예언자와 성자와 예수와 하느님 아버지가 모두 같은 공연자이지 무대감독이나 제작자가 아닌 것이

만년 작품에서 띤또레또는 우주적 사건이자 원초적 세계의 드라마를 그려낸다. 여기서 성자와 예수와 하느님 아버지는 모두 한 무대의 공연자들이다. 띤또레또 「모세 바위를 두들겨 물을 내다」, 1577년.

다. 「모세 바위를 두들겨 물을 내다」라는 그림에서 모세는 주역으로서의 역할을 포기하고 물줄기의 기적 뒤로 물러서야만 할 뿐 아니라, 하느님 자신도 하나의 움직이는 천체 내지 우주라는 메커니즘 속에서 하나의 불 수레가 되어 있다. 이 대우주적 드라마는 「유혹」과 「승천」 같은 그림에서도 그대로 반복되는데, 이 그림들은 엄격한 의미에서 기독교적·성서적이라고 부르기에는 역사적 구체성과 인간적 관련성이 너무나 희박하다. 다른 작품들, 예컨대 「이집트로의 피난」이나 두개의 마리아상에서는 전체 장면이 이상화된 신화적 풍경으로 바뀌며 인물은 거의 완전히 사라지고 배경이 전체 화면을 지배하고 있다.

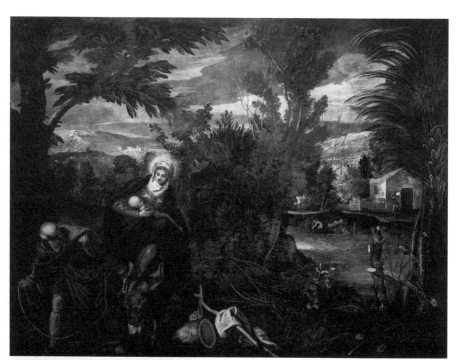

우주의 드라마에서 전체 장면은 이상화된 신화적 풍경이 되고 인물은 거의 사라져서 배경이 전체 화면을 지배하게 된다. 띤또레또 「이집트로의 피난」(위), 1582~87년; 「마리아 막달레나」(아래), 1582~87년.

| 엘 그레꼬

띤또레또의 유일하고도 진정한 후계자는 엘 그레꼬(1548?~1614)이다. 위대한 베네찌아 매너리즘의 예술이 그랬듯이, 엘 그레꼬의 예술도 근본적으로는 궁정과 관계없이 전개되었다. 엘 그레꼬가 이딸리아에서 수년간의 수업시대를 거쳐 정착한 도시 똘레도(Toledo)는 궁정 소재지 마드리드와 상업 및 교통의 중심지 쎄비야에 이어 당시 에스빠냐에서 세번째로 중요한 도시였고 교회생활의 중심을 이루고 있었다.[53] 중세 이후 가장 종교적인 예술가가 이 도시를 제2의 고향으로 선택한 것은 결코 우연이 아니다. 마드리드의 궁정에서 자리를 하나 마련하려던 시도가 없었던 것은 아니지만,[54] 이 시도가 실패했다는 사실은 에스빠냐에서도 궁정적 문화와 종교적 문화 사이에 대립이 생겨나기 시작했고 엘 그레꼬 같은 예술가에게는 궁정적 매너리즘의 정식이 이미 협소해졌음을 말해주는 단적인 예이다. 그가 사용한 양식이 궁정적 근본을 결코 부인하고 있지는 않지만 그의 예술은 일체의 궁정적 요소를 훨씬 넘어서고 있다. 「오르가스 백작의 매장」은 궁정 취미에 딱 들어맞는 의식(儀式) 장면을 보여주지만, 동시에 이 그림은 일체의 사회적인 것, 인간관계적인 것을 넘어선 영역의 세계로 나아가고 있다. 그것은 한편으로는 흠잡을 데 없는 의식의 풍경이지만 또 한편으로는 매우 깊고 섬세하며 신비로운 내면성을 지닌, 지상과 천상에서 동시에 진행되는 드라마이다. 엘 그레꼬의 경우에도 띤또레또와 마찬가지로 이런 평형상태의 단계에 뒤이어 변형, 불균형, 과장의 시기가 온다. 띤또레또의 경우에는 묘사 장면이 측량할 수 없는 무한한 우주적 공간으로 확대되는데, 엘 그레꼬의 경우에는 화면의 인물 사이에 그 자체로는 설명할 수 없고 모든 합리적·자연적인 것을 넘어서는 해석을 요구하는 불균형이 생겨난다. 만년의 작품에서 엘 그레꼬는 미껠란

엘 그레꼬는 궁정예술의 전형적인 의식을 보여주면서 동시에 일체의 인간적인 것을 넘어선 영역으로 나아간다. 엘 그레꼬 「오르가스 백작의 매장」, 1586년.

만년에 엘 그레꼬의 인물들은 모든 합리적·자연적인 것을 넘어선 불균형을 드러낸다. 인물들은 빛 속에서 해체되어 비현실적·추상적인 공간에 어른거리는 창백하고 무게 없는 그림자가 된다. 엘 그레꼬 「성모 방문」(왼쪽), 1610년; 「마리아의 결혼」(오른쪽), 1600년.

젤로처럼 현실의 비물질화에 가까워진다. 그의 발전과정에서 미껠란젤로의 「론다니니의 삐에따」의 위치를 점하는 「성모 방문」과 「마리아의 결혼」 같은 그림에서는 인물들이 이미 빛 속에서 완전히 해체되어 좀처럼 정의를 내릴 수 없는 비현실적·추상적인 공간 속에서 어른거리는 창백하고 무게도 없는 그림자로 되는 것이다.

│ 브뤼헐

엘 그레꼬도 직접적인 후계자를 갖고 있지 않다. 당시 예술의 현실적인 문제를 해결하는 데 그 역시 홀로였던 것이다. 중세의 통일적 양식이 당시의 가장 완벽한 작품들을 포괄하고 있었던 데 반해, 이 시기 양식의 보편성은 다만 평균 수준의 작품들에만 통용되는 것이었다. 엘 그레꼬의 정신주의는 이딸리아 매너리즘의 우주적 세계관이 브뤼헐(1525?~69)의 예술에서 간접적으로 계승, 발전된 정도의 후계도 얻지 못했다. 브뤼헐의 그림에서는 상이한 여러 요소들의 존재에도 불구하고 매너리즘에서와 같

은 우주적 감정이 지배적인 요소가 된다. 물론 이런 감정을 담은 실체는 떤또레또와는 전혀 달리 산이나 골짜기 또는 파도 등 매우 사소한 것들이기는 하다. 그러니까 떤또레또에게서는 평범하고 일상적인 것이 우주의 숨결 앞에서 사라지고 있다면, 브뤼헐에게서는 우주 전체가 일상적인 경험의 대상에 내재하는 것이다. 브뤼헐은 하나의 새로운 형태의 상징주의를 실현하고 있는데, 이는 어떤 면에서 지금까지의 모든 상징주의 형식과 반대되는 것이다. 중세예술에서는 표현된 내용이 경험적 현실과 멀어질수록 그리고 그것이 양식화되고 규범화되면 될수록 상징적 의미가 한층 더 강한 효력을 가졌는데, 브뤼헐에게서는 반대로 모티프가 유치하고 부차적인 성격을 띨수록 표현의 상징성이 증대하는 것이다. 중세 예술품이 상징묘사의 추상적이고 인습적인 본성 때문에 항상 단 하나의 올바른 해석밖에 가질 수 없었던 반면, 매너리즘 이후 예술의 명작들은 그 모티프가 생활과 가까운 것이어서 무수히 많은 해석이 가능하다. 브뤼헐의 회화, 셰익스피어와 세르반떼스의 문학을 정확하게 이해하기 위해서는 언제나 여러 각도에서 해석할 필요가 있다. 근대 예술사의 출발점을 이루는 이들의 상징적 자연주의는 매너리즘의 생활감정에 그 연원을 두고 있으며, 그것은 또한 호메로스(Homeros)적 동질성으로부터의 완전한 이탈, 즉 의미와 존재, 본질과 생, 신과 세계의 원칙적인 분리를 의미하는 것이다. 세계는 호메로스에게서처럼 이미 현존하기 때문에 의미있는 것이 아니며, 그렇다고 중세처럼 예술이 묘사하는 바가 평범한 현실과 다르기 때문에 진실한 것도 아니다. 묘사된 현실의 불완전성과 그 자체로서의 무의미함이 바로 좀더 완전하고 의미있는 총체성을 암시하는 것이다.

처음 보면 브뤼헐은 대부분의 매너리즘 화가들과 거의 공통점이 없는 것 같다. 그에게는 현란한 솜씨나 기교의 섬세함도 없고, 발작적 경련이

나 견강부회도 없으며, 자의적 기준이나 모순에 찬 공간관도 보이지 않는다. 특히 만년에 농부를 대상으로 그린 그림만 본다면 그는 주지주의적으로 분열되고 문제투성이인 매너리즘의 테두리에는 전혀 끼어들 수 없는 강건한 자연주의자로 보인다. 하지만 실제로 브뤼헐의 세계상은 다른 매너리스트들과 마찬가지로 분열되어 있고 생활감정도 단순소박하거나 자연스럽지 못하다. '소박하지 않다'는 것은 르네상스 이후의 모든 예술에 공통적으로 해당될 수 있는 의식의 자기성찰이라는 뜻만이 아니라, 예술가가 현실 자체를 그대로 묘사하지 않고 의식적·의도적으로 현실을 '자기 식으로' 표현하고 해석한다는 의미에서, 다시 말하면 그의 모든 작품에 '내가 보는 바로는'이라는 제목을 두루 달아줄 수 있다는 의미에서 '소박하지 않다'는 것이다. 이런 특징은 브뤼헐의 예술은 물론 모든 매너리즘 예술에 나타나는 획기적인 새로운 특징이자 그야말로 근대적인 특징이다. 브뤼헐에게서 대부분의 매너리스트와 같은 제멋대로의 기교 발휘를 찾아볼 수는 없지만, 그렇다고 신랄한 개인주의나 무엇보다도 자기 자신을 표현하려는, 그것도 전에 없던 새로운 형식으로 표현하려는 강렬한 의지가 없는 것은 아니다. 브뤼헐의 작품을 처음 대했을 때의 인상을 아무도 잊지 못할 것이다. 미술감상에 경험이 없는 사람에게 옛날 거장들의 작품은 여러차례 보아야만 비로소 그 특징이 드러나는 경우가 많다. 처음에는 다른 화가들의 작품을 서로 혼동하는 일도 흔하다. 그러나 브뤼헐의 개성은 초보자들조차 잊거나 혼동할 수가 없는 것이다.

브뤼헐의 회화는 비민중적이라는 점에서도 다른 매너리즘 예술과 공통된다. 이 점 역시, 우리가 그의 양식 전체를 건강하고 소박하며 분열되지 않은 자연주의로 간주하는 것이 그렇듯 잘못 이해되어온 점이다. 사람들은 이 화가를 '농민 브뤼헐'이라고 불렀고, 서민들의 생활을 묘사한 그

의 예술이 곧 서민들을 위한 것이라고 생각하는 오류에 빠졌다. 그러나 실제는 오히려 정반대이다. 예술에서 자신들의 생활방식을 그대로 모사한다든가 자신들의 사회적 환경을 묘사하는 것은 대체로 보수적으로 생각하고 느끼는 사회계층, 말하자면 사회에서 그들의 위치에 만족하고 있는 사람들이다. 억압되어 있거나 상승하려는 계층은 그들이 목적으로 설정한 생활상태의 묘사를 보기 원하지, 그들이 어떻게 해서든 빠져나오려 하는 현재 생활상태의 묘사를 원하지 않는 법이다. 소박한 생활에 대해 감상적인 관계를 맺고 싶어하는 사람들이란 일반적으로 그런 생활을 넘어서 있는 사람들이기 쉽다. 이런 사정은 오늘날에도 그러하고 16세기에도 역시 다르지 않았다. 마치 오늘날의 노동자나 소시민이 영화관에서 그들 자신의 협소한 생활환경이 아닌 부유한 사람들의 생활을 보고 싶어하고, 19세기의 노동자연극이 민중극장이 아닌 대도시의 상류층이 애용하던 극장에서 가장 큰 성공을 거두었듯이, 브뤼헐의 예술 역시 농민들을 위한 것이 아니라 농민들보다 사회적 신분이 높은 계층, 아무튼 농민이 아닌 도시인들을 위한 것이었다.

그의 농민묘사는 이미 지적된 바와 같이 궁정문화에 연원을 두고 있다.[55] 예술의 대상으로서 농촌생활에 처음으로 관심을 보인 곳이 궁정인데, 그 예는 이미 15세기 초 베리 공작(duc de Berry)의 기도서 달력그림에 나타난 농촌풍경의 묘사에서도 발견된다. 이런 종류의 책에 실린 삽화가 브뤼헐 예술의 한 원천이라면, 또 하나의 원천은 궁정과 궁정인들을 위해

브뤼헐은 산과 골짜기처럼 사소하고 일상적인 것에 내재하는 우주적 감정을 표현하여 새로운 상징주의를 구사한다. 건강한 자연주의자로 보임에도 불구하고 그의 그림에는 예술가가 의도적으로 자기 식으로 현실을 표현하고 해석하는 근대적 특징이 드러난다. 피터르 브뤼헐 「눈 속의 사냥꾼」(위), 1565년; 「시골의 결혼잔치」(아래), 1566~69년.

처음 만들어졌던 태피스트리인데, 여기서는 사냥하고 춤추며 사교적인 오락을 하는 궁정의 귀부인과 귀족들 옆에 일하는 시골사람이나 나무꾼, 포도 재배자가 묘사되어 있다.[56] 농촌생활과 자연생활의 이러한 풍속화적 묘사가 주는 효과는 처음에는 결코 감정에 호소하거나 낭만적인 것이 아니라 — 이런 효과는 18세기에 이르러서야 비로소 나타난다 — 오히려 익살스럽고 그로떼스끄한 것이었다. 삽화가 들어 있는 기도서와 태피스트리를 사용하던 계층의 사람들에게 서민과 농부, 노동자의 생활은 신기하고 약간 생소하며 이국적으로 보였지 결코 인간적인 친근감이나 감동을 주는 것은 아니었다. 상류층은 이런 하층민의 일상생활 묘사에서 지난 세기의 파블리오(fabliaux, 우화시. 이 책 1권 374~76면 참조)를 보면서 느끼던 것과 비슷한 만족감을 맛보았는데, 단 한가지 차이는 파블리오가 처음부터 하층민도 즐겁게 해주기 위한 것이었던 반면, 값비싼 미니아뛰르나 그림이 그려진 태피스트리는 오로지 상류층에만 국한되어 있었다는 것뿐이다. 브뤼헐의 그림에 관심을 가졌던 사람들도 아마 가장 부유하고 가장 교양있는 계층의 사람들이었을 것이다. 브뤼헐은 한때 안트베르펀에 체류하다가 1562년 혹은 1563년경에 궁정적·귀족적인 브뤼셀(Brussel)에 정착했다. 브뤼셀로 옮겨가면서 그의 궁극적인 기법을 결정지은 양식변화가 일어나고 그의 명성을 확고하게 만든 농민화에서 보는 바와 같은 소재로 나아갔던 것이다.[57]

03_ 기사도의 두번째 패배

영웅적인 생활에 대한 새로운 열광과 기사소설의 새로운 유행을 가져

온 기사적 낭만주의의 부흥은 15세기 말경 이딸리아와 플랑드르에서 처음 나타나서 16세기에 프랑스와 에스빠냐에서 정점에 도달한 현상인데, 이런 현상은 본질적으로 이때부터 시작되는 권위주의적 국가형태의 우세, 시민적 민주주의의 퇴화 및 유럽 문화의 점진적인 궁정화를 말해주는 징후이다. 기사적 생활이상과 기사도의 덕목 개념은 낮은 신분에서 상승한 새로운 귀족계급과 절대주의로 기울어가던 군주들이 그들의 이데올로기를 위장하기 위해 만들어낸 세련된 형식이었다. 막시밀리안 1세는 '최후의 기사'로 일컬어지지만, 그후에도 이런 칭호를 요구하는 후계자가 속출했다. 이그나띠우스 로욜라조차 자신을 '그리스도의 기사'라고 불렀고 그의 교단을 기사도적 도덕론의 기본 원칙에 따라서 ── 물론 새로운 정치적 현실주의 정신을 동시에 따르면서 ── 조직했다. 그러나 기사도의 이상 자체만으로는 이미 새로운 사회구조를 지탱할 수 없었다. 그것이 경제·사회 현실의 합리적 구조와 일치하지 않고, '풍차'의 세상(소설 『돈끼호떼』에서 해묵은 기사도 이상에 정신이 나간 주인공이 풍차를 향해 돌진했다가 낭패하는 사건이 있다)에서 그 효용성을 잃은 것 또한 너무나 명백하다. 떠돌이 기사에 열광하고 기사소설의 모험담에 탐닉했던 한 세기가 지난 후, 기사도는 두번째 패배를 맛보아야만 했다. 이 세기의 위대한 작가들인 셰익스피어와 세르반떼스는 단지 이 시대의 대변자에 불과하다. 그들은 다만 현실이 어디서나 말해주고 있는 사실, 즉 기사도가 이미 수명을 다했고 기사도의 창조적 힘이란 하나의 허구에 지나지 않는다는 사실을 있는 그대로 알려주었을 뿐인 것이다.

새로이 기사도를 숭배하고 예찬하는 것이 가장 집중적으로 나타난 나라는 에스빠냐이다. 에스빠냐에서는 700년에 걸쳐 아랍인들과 오랜 싸움을 치르면서 신앙과 명예의 원칙, 그리고 지배계급의 이해관계와 특권

이 서로 분리할 수 없을 정도로 완전히 융합되어 있었고, 또 이딸리아 정복전쟁, 프랑스에 대한 승리, 식민지 확대, 라틴아메리카에서의 금은보화 착취 등으로 인해 군인계층은 말하자면 저절로 영웅이 되어 있었다. 하지만 회생한 기사도정신이 가장 빛을 발한 에스빠냐에서는 기사적 이상의 지배가 한갓 허구라는 사실이 백일하에 드러나자 기사도정신에 대한 환멸 또한 가장 컸다. 승승장구의 에스빠냐도 잇따른 정복과 거대한 부에도 불구하고 홀란트의 소상인과 영국 해적들의 경제적 패권 앞에서 뒤로 물러나지 않을 수 없었다. 에스빠냐는 역전의 용사들도 부양할 수 없는 상태가 되었고, 자존심 강한 하급귀족들(이달고hidalgo)은 비록 무뢰한이나 부랑자 신세까지는 아니더라도 빈곤과 배고픔을 감내해야 하는 처지에 이르게 되었다. 요컨대 오랜 복무 끝에 제대한 군인이 시민사회에 뿌리를 내리면서 해결해야만 했던 온갖 문제들에 있어서 기사소설은 가장 부적합한 준비였던 것이다.

| 세르반떼스

　세르반떼스(1547~1616)의 전기(傳記)는 기사도적 낭만주의에서 현실주의로 넘어가는 과도기 인간의 전형적인 운명을 보여준다. 이러한 전기적 사실을 알지 못하고 『돈끼호떼』(*Don Quixote*)를 사회학적으로 평가하기란 불가능하다. 그는 기사귀족에 속하는 가난한 집안 출신이었다. 가난 때문에 어려서부터 펠리뻬 2세의 군대에 평범한 병사로 입대해서는 이딸리아 원정의 온갖 고초를 감내해야만 했다. 레빤또 해전에 출정해서 중상을 입었고, 이딸리아에서 귀가하던 중에는 알제리 해적들에게 붙잡혀 포로로 5년이라는 쓰디쓴 세월을 보냈다. 몇번이나 탈출을 시도했으나 실패하고 1580년에 겨우 석방되었다. 막상 집이라고 돌아와보니 그의 가족은 완전

히 빈털터리가 되어 빚더미에 올라 있었다. 그러나 혁혁한 무훈용사요 레빤또 해전의 영웅이며 이교도에 포로로 붙잡혔던 기사에게 적합한 일자리는 나타나지 않았다. 결국 그는 하찮은 세금 징수원이라는 말단직에 만족할 수밖에 없었고, 항시 물질적으로 쪼들렸다. 심지어는 사소한 위반행위 때문에 혹은 아무런 죄도 없이 감옥 신세를 지기도 했으며, 나중에는 에스빠냐 군사력이 영국에 의해 붕괴되어 패배하는 것을 지켜보아야만 했다. 그러니까 한 사람 기사의 비극이 더욱 큰 규모로, 더할 나위 없이 기사도적인 국민의 운명 속에 그대로 반복된 셈이다. 이때부터 그에게 점차 명백해진 것은, 국가 차원에서나 개인 차원에서나 이 패배의 원인은 기사도가 역사적으로 이미 시대착오적이 되어버린 데 있으며, 이 완전히 비낭만적인 시대에 비합리적인 낭만주의는 더이상 맞지 않다는 사실이었다. 돈끼호떼가 그의 이상과 세상이 일치하지 않는 이유를 현실이 마술에 걸린 탓으로 돌리고 사물의 주관적 질서와 객관적 질서 사이의 간극을 이해할 수 없었던 것은, 그가 세계사적인 변화를 전혀 알아채지 못했고, 그 때문에 이제 그에게는 꿈의 세계만이 유일한 현실세계이며 반대로 현실은 악마들로 가득 찬 마법의 세계로 보이고 있음을 말해줄 뿐이다. 세르반떼스는 이런 견해가 긴장과 대립을 전혀 지니고 있지 않으며 처음부터 조금도 뜯어고칠 수 없는 성질의 것임을 인식하고 있다. 다시 말하면 외부 현실이 이상주의에 의해 조금도 변화될 수 없는 것과 마찬가지로 이상주의 역시 외부 현실에 조금도 영향받지 않으며, 이렇듯 주인공과 주위 현실 사이에 아무런 관계가 없는 상황에서는 어떤 행동이든 모두 현실과 아무런 연관도 맺지 못하고 그저 현실을 지나쳐버리고 마는 것임을 알고 있는 것이다.

어쩌면 세르반떼스는 그의 생각의 깊은 의미를 처음부터 의식하지 않

고 그저 기사소설을 한번 풍자적으로 개작해보려고 했을지도 모른다. 하지만 그는 곧 자기가 다루고 있는 문제가 단지 동시대인의 읽을거리로만 국한될 수 없다는 사실을 인식했음에 틀림없다. 더구나 기사도를 풍자적으로 다룬 것은 당시에는 결코 새로운 일이 아니었다. 이미 뿔치도 기사들을 우스꽝스럽게 다루었고, 보이아르도와 아리오스또(L. Ariosto)도 기사들의 매력을 두고 조롱하는 태도를 취하고 있음을 볼 수 있다. 부분적으로는 시민계층이 기사제도를 대표했던 이딸리아에서는 새로운 기사도가 그렇게 심각하게 받아들여지지 않았다. 기사도에 대한 세르반떼스의 회의적 태도는 자유주의와 인문주의의 고향인 이곳 이딸리아에서 준비되었음이 확실하며, 그의 세계사적 해학도 아마 이딸리아 문학에서 최초로 암시를 받았을 것이다. 그러나 그의 작품은 인위적이고 판에 박은 듯한 당시의 유행소설을 비꼬거나 시대착오적인 기사도를 비판하기 위해서만이 아니라, 이상주의자에게는 자신의 고정관념 속에 단단히 틀어박혀 지내는 일 외에는 아무것도 남아 있지 않던 당시의 비정하고 멋없는 세계를 고발하기 위해서도 쓰인 것이었다. 그러므로 세르반떼스에게서 새로운 것은 기사적 생활태도를 반어적으로 다루었다는 점이 아니라, 두 세계 즉 이상적·낭만적 세계와 현실적·합리적 세계 중 그 어느 하나도 절대적인 것으로 보지 않았다는 점, 그리고 세계상에 나타난 화해할 수 없는 이원론, 곧 이념은 현실세계에서 실현될 수 없고 현실은 이념으로 환원될 수 없다는 생각이었다.

기사도에 대한 세르반떼스의 태도는 완전히 매너리즘적 생활감정의 양면성에 의해 지배되고 있다. 그는 한편으로는 현실세계에서 동떨어진 이상주의와 현실세계에 적응하는 분별심 사이에서 망설인다. 주인공 돈 끼호떼에 대한 그의 분열적 태도, 문학의 새로운 시대를 여는 그 태도는

바로 여기서 나오는 것이다. 지금까지의 문학에서는 악한 자와 선한 자, 구원자와 배신자, 성자와 신성모독자가 구분되어 나타났으나, 이제는 한 사람의 주인공이 동시에 성자이자 바보다. 유머 감각이 한 사물의 정반 대되는 양면을 동시에 보는 능력을 의미한다면, 한 성격의 이중성에 대한 이 발견이야말로 문학에서 유머의 발견을 의미한다. 이런 의미의 유머는 매너리즘 이전에는 보지 못하던 것이었다. 문학사에서 매너리즘을 본격적으로 분석, 연구한 저서는 아직 나와 있지 않으며 흔히는 마리니즘 (marinism, 17세기 이딸리아 시인 마리노G. Marino에게서 유래한 과장된 문체)이라든가 공고리즘(gongorism, 17세기 에스빠냐 시인 공고라 이 아르고떼Góngora y Argote풍의 멋을 부린 문체) 또는 그 비슷한 경향을 거론하는 데 여전히 머물고 있다. 그러나 이 방면의 본격적 연구는 마땅히 세르반떼스에서 출발해야 할 것이다.[58] 세르반떼스에게서 우리는 현실에 대한 이중적인 감정, 현실과 비현실 경계의 사라짐 말고도 매너리즘의 다른 여러 특징들, 예컨대 비극의 바닥에 깔린 희극, 희극적인 것 속에 담긴 비극적인 것, 때로는 우습게 때로는 고상하게 보이는 주인공의 이중성격 등을 가장 잘 살펴볼 수 있을 것이다. 또한 이런 매너리즘의 특징에 속하는 것으로는 무엇보다도 이른바 '의식적인 자기기만'이라는 현상, 다시 말하면 이것이 허구적인 이야기임을 작자가 여러가지로 암시하고 있다든가, 작품 속 현실과 작품 밖 현실 사이의 경계선이 끊임없이 왔다 갔다 하고 소설의 인물들이 거침없이 그들의 세계를 벗어나 독자의 세계로 걸어들어오기도 하는 점, 그리고 작품의 제2부에서 소설의 주인공들이 작품의 제1부로 인해 유명해진 사실을 설명할 때의 '낭만적 아이러니', 예컨대 이들 주인공이 소설 제1부의 문학적 명성 덕분에 공작 저택에 갈 수 있게 된 이야기며, 여기서 쌴초 빤사 (Sancho Panza)가 자기를 "이야기 속에도 나오는 돈끼호떼의 하인이며 사람

들이 자기 이름을 요람에서, 다시 말해서 인쇄소에서 바꾸지 않았다면 여전히 싼초 빤사라고 불릴 사람"이라고 소개하는 대목 등의 '낭만적 아이러니'를 들어야 할 것이다. 주인공을 사로잡고 있는 고정관념과 그의 행동을 지배하는 강박관념 그리고 이로 인해서 그의 모든 행동이 갖게 되는 꼭두각시 같은 성격도 매너리즘적이며, 그로떼스끄하고 변덕스러운 표현 스타일, 구성의 자의성 및 무형식성과 무절제성, 항상 새로운 삽화나 주석을 달고 싶어하고 본 얘기를 벗어나 샛길로 빠지고 싶어하는 끝없는 욕망과 영화에서 보는 바와 같은 비약과 탈선, 한 장면이 사라지면서 다른 장면이 동시에 나타나는 수법 등도 매너리즘적이다. 사실주의적 요소와 공상적 요소가 뒤섞인 문체, 부분 묘사에서의 자연주의와 전체 구상에서의 비사실주의의 혼합, 이상주의적 기사소설의 특징과 통속적 삐까레스끄소설(picaresque, 악한을 주인공으로 그 행동과 범행을 풍부한 유머로 풀어가는 소설유형. 대개 독립된 에피소드를 모은 형식이다) 특징의 결합, 세르반떼스가 소설가로서 최초로 이용한 일상생활 그대로의 대화와[59] 꼰셉띠스모(conceptismo, 기괴한 인용, 진기한 고사, 기발한 착상 등을 구사하는 문체)의 기교적 리듬과 표현의 결합 등도 모두 매너리즘적이다. 그밖에도 작품 자체가 형성되고 성장하는 상태 그대로 독자 앞에 펼쳐진다든가, 얘기의 방향을 중간에 바꾼다든가, 싼초 빤사 같은 없어서는 안될 인물이 실제로는 나중에 떠오른 생각의 결과였다든가, 또는 일찍이 어느 학자가 주장했듯이, 마지막에 가서는 세르반떼스 자신도 주인공을 이해할 수 없게 되었다는 사실[60] 역시 전형적인 매너리즘적 특징인 것이다. 마지막으로 또 매너리즘적이라고 할 수 있는 것은 때로는 정교하고 섬세하며 때로는 조야하고 엉성한 묘사와 서술의 불규칙성이다. 따라서 사람들은 『돈끼호떼』를 위대한 문학작품 중에서 가장 아무렇게나 씌어진 작품이라고 평하지만,[61] 이런 평가는 절반

사실주의와 공상, 이상주의적 기사소
설과 통속적 삐까레스끄소설의 특징
들이 공존하는 『돈끼호떼』는 매너리즘
의 전형이다. 귀스따브 도레 「자신의
상상과 독서로 무질서한 개념들의 세
계에 빠지다」, 『돈끼호떼』 1880년 판본
삽화.

밖에 맞지 않다. 그 이유는 이런 평가는 셰익스피어의 작품에도 똑같이
들어맞기 때문이다.

세르반떼스와 셰익스피어(1564~1616)는 거의 동시대 사람들이다. 두 사
람은 나이는 같지 않지만 같은 해에 죽었다. 이 두 작가는 세계관과 예술
의욕에서 많은 공통점을 찾아볼 수 있는데, 그중에서도 가장 중요한 점은
두 사람 모두가 기사도는 시대착오적이며 퇴폐적이라고 생각하고 있었
다는 사실이다. 하지만 이러한 근본적 일치에도 불구하고 기사도적 이상
에 대한 그들의 감정은, 기사도처럼 복잡한 현상의 경우 당연히 그럴 수
밖에 없겠지만, 매우 상이하였다. 극작가로서의 셰익스피어는 소설가로
서의 세르반떼스보다 기사도 이념에 대해서 좀더 긍정적이었다. 그러나

사회사적으로 보아서 한발짝 앞서 있던 영국 시민으로서 셰익스피어는 자신의 기사적 출신성분과 군인 경력 때문에 아직도 거기서 완전히 벗어나지 못했던 세르반떼스보다 계급으로서의 기사도를 더 단호하게 거부했다. 극작가는 양식상의 이유 때문에도 주인공의 높은 사회적 신분을 포기하려 하지 않게 마련이다. 다시 말해, 무대에 등장하는 다른 인물들보다 주인공을 극적으로 부각하기 위해서는 군주나 장군 아니면 귀족계급 사람이어야만 했고, 또한 그들 운명의 급격한 반전을 통해 관중에게 더 깊은 인상을 주기 위해서는 주인공이 가능한 한 높은 위치에서 떨어질 필요가 있었던 것이다.

| 엘리자베스 시대의 영국

영국 왕실은 튜더(Tudors) 왕조에 이르러 전제군주제로 발전했다. 대귀족계급은 장미전쟁(Wars of the Roses, 1455~85. 왕위계승에 관한 랭커스터Lancaster가와 요크York가의 싸움. 튜더가의 헨리가 리처드 3세를 꺾고 헨리 7세가 됨으로써 끝났다) 중반에 이르러 완전히 몰락하다시피 했지만, 젠트리(gentry, 귀족 바로 아래 계층. 하급지주. 이 책 3권 80면 참조)와 소지주 자유농민(yeomanry) 그리고 도시 시민계급 등은 무엇보다도 평화와 질서를 원했다. 그들은 다시 무정부상태로 돌아가는 것을 막을 수 있을 만큼 강한 정부라면 어떤 정부건 개의치 않았다. 엘리자베스 여왕이 왕위에 오르기 직전, 영국은 또 한번 내전의 공포에 시달려야 했다. 신앙상의 대립은 종전 어느 때보다도 조정하기 어려워진 것처럼 보였고, 국가 재정은 절망적인 상태였으며, 외교적 상황도 혼란스럽고 매우 위험한 지경에 처해 있었다. 엘리자베스 여왕은 이런 위험을 부분적으로는 해소하고 부분적으로는 교묘하게 피하는 데 성공함으로써 광범위한 국민층에서 어느정도 인기를 확보할 수 있었다. 부유한 특

권층에게는 여왕의 통치가 무엇보다도 밑으로부터 일어나는 혁명적 움직임의 위험을 방어하는 의미를 지니는 것이었다. 중산층은 왕권의 강화와 확대에 의구심을 가졌지만 계급투쟁 과정에서 군주로부터 받은 지원을 생각하면 이 모든 것에 침묵할 수밖에 없었다. 엘리자베스 여왕은 자본주의 경제에 온갖 지원을 아끼지 않았다. 당시 대부분의 군주들이 그랬듯이 여왕도 끊임없이 재정난에 허덕였기 때문에 프랜시스 드레이크(Sir Francis Drake)와 월터 롤리(Sir Walter Raleigh)의 기업에 직접 참여하기도 했다. 개인기업은 전례를 찾아볼 수 없을 정도로 보호받았고, 행정상으로뿐만 아니라 입법상으로도 국가는 그들의 이익을 옹호하는 데 많은 배려를 했다.[62] 상공업은 상승일로에 있었고 이와 관련된 호황 분위기는 온 국민을 사로잡았다. 경제활동을 할 수 있는 사람이라면 누구나 투기에 열을 올렸다. 부유한 시민계급과 토지를 소유하고 있거나 산업에 종사하는 귀족계급이 새로운 지배계급을 형성했다. 사회 안정화는 왕실이 이들 신흥 지배계급과 손을 잡았다는 데서 잘 표현된다. 물론 이 신흥 지배계급의 정치적·정신적 영향력을 과대평가해서는 안될 것이다. 구귀족계급이 여전히 주도적 역할을 담당하는 궁정이 공적 생활의 중심을 이루었고, 왕실도 손해와 위험이 따르지 않는 한도 내에서는 시민계급이나 지주계급보다 궁정의 귀족계급을 더 우대했다. 물론 궁정의 일부는 튜더 왕조에서 처음으로 귀족이 되었거나 그들의 부로 인해 출세한 자들로 구성되어 있었다. 이제 그 수가 얼마 되지 않는 구귀족의 후예와 지방의 기사계급은 부유하고 보수적인 시민계급 일부와 결혼을 통한 혈연관계 및 경제적 제휴관계를 맺는 데 서슴지 않았다. 대부분의 유럽 국가들처럼 영국에서도 한편으로는 시민의 자제가 귀족의 자제와 결혼함으로써, 다른 한편으로는 귀족의 자제가 시민적인 직업에 종사하게 됨으로써 사회적 평준화가 이루

어졌다. 영국에서는 후자의 경우가 일반적이었는데, 시민계급이 귀족계급으로 상승하는 것이 특징적인 현상이었던 프랑스와는 반대로 근본적으로 귀족계급의 시민화가 이루어진 것이다. 영국의 상층 시민계급 및 중류 지방귀족과 왕실의 관계에서 결정적인 사실은, 수백년에 걸친 불화와 압력 끝에 왕권이 사회적·정치적 질서를 회복하고 나서 이제 유산계급의 안전을 보장할 태세가 되어 있었다는 것이다. 통치자의 지배력 약화나 사회적 위계질서의 동요만큼 위험한 것이 없다는 사실을 자각하기 시작한 자산가들에게는 이제 질서의 원리와 권위 및 안전성의 사상이 부르주아적 세계관의 근간이 되었다. "위계질서가 흔들리면 모든 사회체계가 병든다"(셰익스피어의 『트로일러스와 크레시더』 1막 3장)라는 말은 그들 사회철학의 핵심이다. 셰익스피어의 왕권주의는 동시대인과 마찬가지로 무엇보다도 사회적 무질서에 대한 공포로 설명될 수 있을 것이다. 그들은 어디서나 무정부상태라는 생각에 시달렸다. 우주의 질서, 그리고 이 우주의 질서가 해체될 위험에 봉착했다는 생각은 그들의 사고와 문학의 주된 테마였다.[63] 그들은 사회적 무질서를 곧 우주적 질서의 파괴라고까지 생각했고, 이른바 천상의 음악을 혁명분자들을 완전히 제압한 평화의 천사가 부르는 승리의 노래라고 보았다.

| 셰익스피어의 정치적 세계관

셰익스피어는 생활에 걱정이 없고 전체적으로는 자유주의적으로 생각하며 회의적이고 많은 점에서는 환멸에 찬 시민의 눈으로 세계를 보았다. 그는 오늘날 우리가 인권이라고 부를 수 있는 이념에 뿌리를 둔 정치관을 표명했고 정치권력의 간섭과 민중 탄압을 비난했다. 그러나 또한 그가 하층민의 오만과 불손이라고 부른 것도 비난했고, 그의 시민계급으로

셰익스피어에게는 민중에 대한 경멸과 연민이 혼재했으며 이런 정치적 태도는 인문주의자들의 태도에 상응한다. 마틴 드루샤우트의 1623년 셰익스피어 초판본 속표지.

서의 불안과 공포 속에서 '질서'의 원칙을 모든 인도주의적 고려보다 훨씬 높은 위치에 올려놓았다. 보수적인 비평가들은 셰익스피어가 민중을 멸시하고 거리의 '천민'들을 증오했다는 데 의견을 모으지만, 셰익스피어를 자기편이라고 주장하고 싶어하는 많은 사회주의자들은 그와 반대로 셰익스피어에게서는 그러한 의미의 증오와 멸시를 찾아볼 수 없으며, 16세기의 작가가 현대적 의미의 프롤레타리아트 편에 선다는 것은 기대할 수 없는 일이고, 더구나 당시에 그런 프롤레타리아 계급이 아직 존재하지 않았다는 점에서 본다면 더욱더 그렇다고 주장한다.[64] 셰익스피어의 정치관을 그가 쓴 작품의 귀족 주인공, 특히 그중에서도 코리올레이너스(Coriolanus, 비극 『코리올레이너스』의 주인공)의 정치관과 동일시하는 똘스또이(L. N. Tolstoy)와 버나드 쇼(G. Bernard Shaw)의 견해는 그렇게 설득력 있는 것

은 못 된다. 물론 셰익스피어가 코리올레이너스 같은 인물이 대중을 욕하는 대목에서 굉장히 신나하는 것이 역력하지만, 이에 덧붙여 우리는 일반적으로 엘리자베스 시대의 연극이 욕설 자체를 엄청나게 즐겼다는 사실을 잊어서는 안될 것이다. 셰익스피어가 코리올레이너스의 편견에 동의하지 않음은 분명하지만, 이 귀족의 한심한 맹목성에도 불구하고 작가가 이 '진짜 사나이'의 위풍당당한 매력을 뿌리치지 못하고 있는 것 또한 사실이다. 그는 고답적인 자세로 민중을 내려다보았고, 이런 자세에는 콜리지(S. T. Coleridge, 1772~1834. 영국의 시인, 평론가. 워즈워스와 함께 낭만주의의 선구자이다)가 이미 지적한 대로 민중에 대한 경멸과 민중을 가엾게 생각하는 호의가 섞여 있었다. 이와 같은 그의 정치적 태도는 대체로 인문주의자들의 그것과 상응하는데, 이들이 입버릇처럼 '무식하고' '정치적으로 미숙하며' '우왕좌왕하는' 대중 운운하던 것을 셰익스피어는 충실히 되뇌고 있는 것이다. 하지만 대중에 대한 이런 태도가 꼭 교양적인 이유 때문만은 아니라는 사실은, 처음부터 인문주의에 가장 가까이 서 있던 영국의 귀족계급이 프롤레타리아트의 경제적 요구에 직접적으로 위협받고 있던 시민계급보다 민중에 더 많은 이해와 호의를 보였다는 점에서도 드러난다. 예컨대 셰익스피어 당시의 극작가 중에서 귀족계급과 가장 가까웠던 프랜시스 보몬트(Francis Beaumont)와 존 플레처(John Fletcher)는 당시 대부분의 극작가보다 대중을 더 호의적으로 그렸다.[65] 하지만 셰익스피어가 대중의 정신적·도덕적 특성을 얼마나 낮게 혹은 높이 평가했든지 간에, 또는 '냄새가 고약하고' '정직한' 민중에 개인적인 호의를 얼마나 적게 혹은 많이 보였든지 간에, 그를 단지 반동의 앞잡이로 몰아세우는 것은 사실을 엄청나게 단순화하는 것이다. 맑스와 엥겔스(F. Engels)는 발자끄(H. de Balzac, 1799~1850. 프랑스의 소설가, 근대 사실주의 문학의 대가)의 경우처럼 셰익스피어 문

학에서도 가장 중요한 요소를 올바르게 인식했다. 발자끄와 셰익스피어는 둘 다 자신의 근본적인 보수적 정치태도에도 불구하고 진보의 전위용사였는데, 그것은 그들의 동시대인들이 대부분 당대의 상황에 안주하고 있었던 데 반해서 그들은 그것이 위기 상황이며 그대로는 지속될 수 없는 상황임을 파악하고 있었기 때문이다. 셰익스피어가 군주제나 시민층 또는 하층민에 대해서 어떻게 생각하고 있었든지 간에 그 자신이 그처럼 많은 이득을 본 국가적 번창과 경제적 번영의 시기에도 비극적인 세계관과 깊은 비관주의를 작품 속에 표현했다는 사실은, 그것 하나만으로도 그의 강한 사회적 책임감과 세상사가 그렇게 다 잘되어가고 있는 것만은 아니라는 그의 확신을 잘 알 수 있다. 그는 확실히 타고난 혁명가나 투사는 아니었다. 하지만 마치 발자끄가 시민계급의 심리를 폭로함으로써 자신이 원하지도 생각지도 않게 근대 사회주의의 한 선구자가 되었듯이, 셰익스피어 또한 건강한 합리주의를 통해 봉건귀족의 재등장을 저지한 사람들의 대열에 섰던 것이다.

셰익스피어와 기사계급

셰익스피어의 사극(史劇)들을 보면, 그가 국왕과 시민계급 및 젠트리를 중심으로 하는 편과 봉건귀족을 중심으로 하는 편의 싸움에서 결코 오만불손하고 잔혹한 폭도들 편에 서 있지 않다는 사실을 명확하게 알 수 있다. 이해관계와 성향으로 보면 그는 시민계급과 자유주의적 사고를 지닌 시민화된 귀족을 포괄하는 계층, 다시 말하면 전통적인 봉건귀족과 비교해서는 어쨌든 진보적인 그룹 쪽에 서 있다. 안토니오(Antonio, 『베니스의 상인』의 남자 주인공)와 타이몬(Timon, 비극 『아테네의 타이몬』의 주인공)처럼 세련된 사교 매너와 귀족적 제스처를 지닌 부유하고 고상하며 스케일이 큰 상인들

이 아마 셰익스피어의 이상적 인간상이었을 것이다. 귀족적인 생활태도에 호감을 지녔음에도 불구하고, 그는 시민적 덕목이 비합리적인 기사적 낭만주의라든가 미신과 어두운 신비주의 따위와 충돌을 일으킬 때는 언제나 건전한 인간 오성(悟性)과 정직하고 자발적인 감정을 옹호하는 편에 섰다. 코딜리어(Cordelia, 비극『리어 왕』에서 셋째딸)는 봉건적인 환경 속에서 이런 덕목을 가장 순수하게 대표하는 인물이다.[66] 비록 극작가로서의 셰익스피어는 기사도의 장식적 가치를 높이 평가할 줄 알았지만, 기사계급의 거리낌 없는 쾌락주의와 분별 없는 영웅주의 그리고 이 계급의 야만적이고도 무절제한 개인주의와는 친해질 수 없었던 것이다. 존 폴스태프 경(Sir John Falstaff,『헨리 4세』등의 등장인물), 토비 벨치 경과 앤드루 에이규치크 경(Sir Toby Belch·Sir Andrew Aguecheek,『십이야』의 등장인물들) 등은 철면피한 기생충 같은 인물이고, 아킬레스와 에이잭스(Achilles·Ajax,『트로일러스와 크레시더』의 등장인물들), 핫스퍼(Hotspur,『헨리 4세』의 등장인물)는 허영심 많고 허풍 센 폭한들이며, 퍼시가와 글렌다워가, 모티머가 사람들은 인정사정없는 이기주의자들이다. 그리고 리어(Lear) 왕은 오로지 영웅적·기사도적 도덕원칙만이 지배하며 부드럽고 상냥하고 겸손한 것이라곤 남아날 수 없는 나라의 봉건적 전제군주인 것이다.

사람들은 폴스태프라는 인물의 성격에서 셰익스피어의 기사관을 완전히 재구성할 수 있다고 믿어왔다. 하지만 폴스태프는 다만 셰익스피어적 기사의 한 부류, 다시 말하면 경제발전으로 생활의 근거를 잃고 시민생활에 동화됨으로써 부패했으며, 사실은 기회주의자 내지 냉소주의자가 되었으나 겉으로는 여전히 사심 없고 영웅적인 이상주의자로 보이기를 원하는 기사의 전형을 보여줄 따름이다. 그는 돈끼호떼의 특징과 싼초 빤사의 성격적 특색을 한몸에 지니고 있지만, 세르반떼스의 주인공에 비하

셰익스피어의 인물들은 『돈끼호떼』와 이상주의·순진
성·우직함을 공유하지만 진실을 깨달은 뒤의 고뇌는
셰익스피어만의 독자적인 것이다. 에드워드 스크리
븐 「씨저의 유령을 본 브루터스」, 『줄리어스 씨저』 4막
3장, 1802년.

면 한 사람의 희화적 인물에 지나지 않는다. 돈끼호떼 유형이 셰익스피
어에서 더 순수하게 표현된 것은 브루터스(『줄리어스 씨저』의 등장인물), 햄릿
(Hamlet), 타이먼, 특히 트로일러스 같은 인물에서다.[67] 현실세계와 동떨어
진 이들 극중인물의 이상주의, 천진난만한 순진성과 사물을 쉽게 믿는 우
직함 등은 돈끼호떼도 가지고 있는 특성들이다. 다만 셰익스피어의 세계
에서 독자적인 점은 이들 주인공이 환상의 상태에서 깨어남으로써 겪는
무서운 각성과 나중에 가서야 진실을 깨달음으로써 뒤따르는 이루 말할
수 없는 고뇌다.

　기사계급에 대한 셰익스피어의 입장은 대단히 복잡하며 또 완전히 일
관성 있는 것도 아니다. 그는 사극에서는 당연한 것으로 묘사했던 기사
계급의 몰락을 나중에는 이상주의의 비극으로 변모시키는데, 그것은 그
가 기사도 이념에 어떤 식으로든 더 가까워졌기 때문이 아니라 마끼아벨

리즘의 '비기사도적' 현실에서 그 역시 소외되었기 때문이다. 이제 마끼아벨리즘의 지배가 어떤 사태를 몰고 왔는가가 사람들에게 너무나 분명해졌던 것이다. 크리스토퍼 말로우(Christopher Marlowe)는 여전히 마끼아벨리에게 매료되어 있고, 『리처드 3세』(Richard III)라는 연대기를 쓴 젊은 셰익스피어 역시 만년의 셰익스피어보다 마끼아벨리에 더 열광적이었음은 사실이지만, 만년의 그에게는 그의 동시대인들과 마찬가지로 마끼아벨리즘이 이미 하나의 악몽처럼 되어버렸다. 당시의 사회적·정치적 문제에 대한 셰익스피어의 입장을 그의 발전과정을 단계적으로 고려하지 않은 채 일률적으로 규정하기란 불가능한 일이다. 그의 세계관은 특히 16세기가 17세기로 바뀔 무렵, 그러니까 그가 완숙기에 이르고 성공의 절정에 다다른 시기에 하나의 변화를 겪게 되는데, 이를 계기로 사회 상황에 대한 판단과 사회 각층에 대한 감정이 근본적으로 변화한다. 초기에 볼 수 있었던 주어진 상황에 대한 만족과 미래에 대한 낙관주의가 뿌리째 흔들렸고, 비록 질서의 원칙과 사회 안정의 존중, 봉건적·기사적 영웅이상의 거부라는 입장은 여전히 고수하고 있지만 마끼아벨리즘적인 군주와 무자비한 이윤추구의 경제조직에 대한 신뢰는 이미 상실한 것으로 보인다. 우리는 셰익스피어의 이러한 비관주의로의 전환을 그의 패트런인 싸우샘프턴(Southampton)도 관련되었던 에식스 백작(Earl of Essex, Robert Devereux, 1567~1601. 처음에는 엘리자베스 여왕의 총애를 받았으나 뒤에 반역죄로 처형되었다.)의 비극과 결부해서 생각해왔고, 그밖에도 이런 전환이 가능했던 원인들로 당시의 불미스런 사건들, 예컨대 엘리자베스 여왕과 메리 스튜어트(Mary Stuart, 1542~87. 스코틀랜드 여왕이며 엘리자베스 1세의 사촌. 역모죄로 처형되었나)의 직대관계, 청교도 박해, 경찰국가로의 점차적인 변질, 비교적 자유주의적이던 엘리자베스 치세의 종말, 제임스 1세 치하 절대주의로의 새로운 방향, 왕

실과 청교도 중산층 사이 대립의 첨예화 등을 지적해왔다.[68] 어쨌든 그가 겪은 위기는 그의 심리적 균형을 완전히 뒤흔들어 새로운 하나의 도덕적 세계관을 낳았는데, 여기서 가장 눈에 띄는 점은 이 시인이 이때부터는 사회적 성공과 행복을 성취한 사람들보다 공적 생활에서 성공을 거두지 못한 사람들에게 더 많은 호의를 보이고 있다는 사실이다. 그리하여 정치 아마추어이자 정치적으로 불운한 인물인 브루터스 같은 인물에 그는 특히 친근감을 느낀다.[69] 이러한 그의 가치평가의 역전은 단순한 기분의 변화나 순전한 개인적 체험, 또는 종전의 견해에 대한 단순한 이성적 인식의 정정(訂正)에 기인한다고만은 볼 수 없다. 셰익스피어의 비관주의는 초개인적인 중요성을 지니고 있으며, 역사적 비극의 여러 특징을 동시에 내포하는 것이다.

| 작가와 패트런

당시의 극장 관객에 대한 셰익스피어의 관계는 그의 전반적인 사회적 태도의 일부에 지나지 않지만, 사회계층에 대한 그의 감정변화를 추상적·일반적인 면에서보다는 바로 이런 구체적인 관계 속에서 한층 더 명확하게 추적할 수 있다. 우리는 그가 자신의 관객 또는 독자로서 특별히 배려한 것이 어떤 사회계층이며 그가 이 계층에 베푼 배려의 내용이 어떤 것인가를 살펴봄으로써 그의 문화적 발전과정을 비교적 정확히 구별되는 몇단계로 나눌 수 있다. 「비너스와 아도니스」(Venus and Adonis)와 「루크리스」(Lucrece) 같은 시를 쓸 때의 셰익스피어는 아직 당시에 유행하던 인문주의 취향을 고수하면서 궁정귀족을 위해 글을 쓰는 시인이었다. 그리하여 그는 작가적 명성을 확고히 하기 위해 서사시 형식을 취했는데, 그것은 당시의 궁정적 견해에 따라 드라마를 한 등급 떨어지는 장르로

보았기 때문일 것이다. 당시 교양있는 궁정인들 사이에서 총애받던 장르는 여전히 서정시와 서사시였고, 광범위한 계층을 대상으로 한 드라마는 상대적으로 평민적인 표현형식으로 인식되었다. 장미전쟁이 끝난 후, 그러니까 영국의 귀족계급이 이딸리아와 프랑스 귀족계급의 예를 따라서 문학에 관심을 보이기 시작하면서부터는 영국에서도 다른 유럽 국가들처럼 궁정이 문단의 중심지가 되었다. 영국의 르네상스 문학은, 부분적으로만 궁정적이고 본질적으로는 직업문인들이 담당한 중세문학과는 대조적으로 완전히 궁정적이며 딜레땅뜨적이었다. 토머스 와이엇(Sir Thomas Wyatt)과 써리 백작(Earl of Surrey) 및 필립 씨드니(Sir Philip Sidney)는 귀족 출신의 아마추어 문인들이었고, 당대의 직업문인들도 대부분은 교양있는 귀족들의 정신적 영향하에 있었다. 직업문인들의 출신성분을 살펴보면, 말로우는 구두장이 아들이고 조지 필(George Peele)은 금은세공집 출신이요 토머스 데커(Thomas Dekker)는 양복점 아들이며 벤 존슨(Ben Jonson)은 처음에는 아버지가 하던 일을 그대로 따라 미장이가 되었다. 하지만 이렇게 하층 집안에서 나온 작가는 얼마 되지 않았고, 대부분의 문인은 젠트리나 관리 아니면 부유한 상인층 출신이었다.[70] 엘리자베스 시대의 문학만큼 그 발생과 방향이 계급적 성격에 의해 규정된 문학도 없을 것이다. 엘리자베스 시대 문학의 주된 목적은 진정한 귀족을 양성하는 데 있었고, 문학의 주된 대상은 이 목적을 실현하는 데에 직접적으로 관심을 가진 그룹이었다. 구귀족은 대부분 몰락하고 신흥귀족은 얼마 전까지만 해도 아직 시민계급에 속해 있던 시기에 귀족적 출신성분과 생활태도에 이처럼 커다란 비중을 둔 것은 이상한 일이라고 지적한 사람도 있다.[71] 그러나 두루 알다시피 갓 생겨난 신흥귀족은 자기 계급에 대해 훨씬 과대한 요구를 하게 마련이라는 사실이 이런 의문을 풀어줄 수 있다. 엘리자베스

시대에 문학적 소양은 귀족이면 누구나 따라야 할 가장 중요한 요구사항의 하나였다. 당시에는 문학이 대유행이어서 문학에 관해 이야기하고 문학적 문제를 논의하는 것이 점잖은 체면에 맞는 일이었다. 사람들은 일상 대화에서도 유행하는 문학의 기교적인 문체를 사용했다. 여왕도 이런 수사적인 문체로 이야기했고, 이런 식으로 말하지 않는 사람은 마치 프랑스어를 못하는 사람처럼 교양 없는 사람으로 간주되었다.[72] 문학은 사교적 유희가 되었다. 귀족적 딜레땅뜨에 의해 만들어진 서사시와, 특히 서정시들, 무수한 쏘네뜨와 가요가 원고 그대로 이 사람 손에서 저 사람 손으로 전해졌다. 원고가 인쇄되지 않았던 것은 저자가 직업문인이 아니요 작품이 상품이 아니며 처음부터 한정된 독자에게만 읽히기 위한 것임을 강조하기 위해서였다.

이 귀족 써클에서 서정시인과 서사시인은 직업문인일지라도 극작가보다 높이 평가되었다. 이들은 극작가보다 더 쉽게 패트런을 얻을 수 있었고 좀더 큰 규모로 후원받을 수 있었다. 그럼에도 불구하고 광범위한 계층에 인기가 있던 공공극장을 위해 글을 쓰는 극작가의 물질적 생활상태는 개인 패트런에 의존하는 서정시, 서사시 작가들보다 더 안정되어 있었다. 물론 고료 자체는 대단치 않았지만 ── 셰익스피어가 재산을 모은 것은 극작가로서가 아니라 극장 주주로서였다 ── 항시 수요가 있었기 때문에 일정한 수입이 보장되었다. 따라서 당대 문인들 대부분은 적어도 잠시 동안은 무대를 위해 글을 썼고, 때로는 양심의 가책을 느끼면서도 모두 극장에서 성공해보고자 했다. 그들의 이러한 가책은 엘리자베스 시대의 연극이 원래 부분적으로는 궁정생활이나 대귀족 저택의 준궁정생활에서 생겨났다는 사실을 감안할 때 더욱 흥미로운 일이라고 할 수 있을 것이다. 지방을 순회하는 배우와 런던에 자리 잡고 있는 배우들은 바로 이런

저택에서 오랫동안 고용되었던 익살광대 출신이었다. 중세 말기에 대귀족의 저택에서는 음유시인과 함께 자체 배우들 ─ 더러는 붙박이로 고용되기도 했고 더러는 행사 때마다 고용되는 경우도 있었지만 ─ 을 거느리고 있었다. 음유시인과 배우 들은 아마 본래는 같은 사람들이었을 것이다. 그들은 축제, 특히 크리스마스나 가족축제, 그중에서도 결혼식 때 연극을 했는데, 이때의 연극 중 대부분은 바로 그 행사를 위해 특별히 씌어진 것이었다. 그들은 집안의 다른 하인이나 심부름꾼과 마찬가지로 주인집의 제복을 입고 휘장을 달았다. 이와 같은 고용관계는 형식적인 면에서는 종전의 음유시인과 익살광대가 이미 독립적인 배우조합으로 발전하고 난 후에도 여전히 존속했다. 그들의 옛 주인들은 배우들에 대한 도시당국의 적대감을 무마해주는 보호자 역할을 했고, 기회 있을 때마다 그들에게 추가수입을 마련해주었다. 이런 보호자는 비록 적은 금액이지만 그들에게 연금을 주었고, 가족축제 때 연극을 시키고 싶으면 그때마다 별도로 보상을 했다.[73] 바로 이런 귀족집안의 배우와 궁정 배우는 중세의 음유시인과 광대에서 근대의 직업배우로 넘어가는 직접적인 교량 역할을 하는 것이다. 구귀족들이 점차 몰락하고 대저택들이 해체되어감에 따라 배우들은 자립하지 않으면 안되었다. 그러나 정규 극단이 형성되는 데 결정적 동인이 된 것은 튜더 치하의 런던을 통한 궁정생활, 문화생활의 급속한 발전과 집중화였다.[74]

셰익스피어의 관객층

엘리자베스 시대에 이미 패트런을 찾으려는 열띤 경합이 시작되었다. 책을 헌정하는 일과 이와 같은 경의에 대한 포상은 상대방에 대한 일말의 애착과 존경심을 전제하지 않고서도 언제든지 할 수 있는 일이 되었

다. 문인들은 서로 경쟁이라도 하듯 패트런에게 과장된 찬사를 보냈는데, 이런 찬사는 때에 따라서는 전혀 알지도 못하는 사람에게 바쳐지는 경우도 있었다. 그러는 사이 패트런들은 이런 찬사를 포상하는 일에 점점 더 인색해져서 포상을 기대하기 어렵게 되었다. 패트런과 예술가 사이에 존재하던 종전의 가족적 관계는 이제 해체일로에 있었다.[75] 셰익스피어도 바로 이런 정황에서 연극계로 옮아갔다. 그것이 무엇보다도 생활의 안정을 위해서인지 아니면 그 사이 연극에 대한 평판이 높아졌기 때문인지, 또는 그의 관심과 흥미가 매우 제한된 귀족계급으로부터 광범위한 계층으로 이동했기 때문인지는 단정할 수 없지만, 그의 결정에는 아마 이런 요인들이 모두 작용했을 것이다. 연극계로의 이행과 더불어 셰익스피어 예술발전의 제2단계가 시작된다. 이때부터 그가 쓴 작품은 그의 제1기 작품에서 보이는 바와 같은 고대풍 어조나 허식적인 목가풍은 더이상 찾아볼 수 없지만, 여전히 상류층의 취향을 따르고 있다. 이들 작품은 한편으로는 군주제의 이념을 찬양하는 당당한 연대기거나 본격 역사극 내지 정치극이고 다른 한편으로는 경쾌하고 낭만적인 희극들로서, 낙천주의와 생의 기쁨이 충만하고 일상생활의 걱정에 대해서는 아랑곳하지 않는 완전히 허구적인 세계가 펼쳐진다. 16세기가 17세기로 바뀔 무렵 셰익스피어 발전의 제3단계인 비극의 시기가 시작된다. 이 시기의 그는 상류층의 미사여구와 유희적 낭만주의에서 멀리 떨어져 있을 뿐만 아니라 중산층과도 소원해진 것으로 보인다. 그는 그의 위대한 비극들을 어느 한 계층을 의식하지 않고 런던의 극장을 드나드는 각양각색의 관객들을 위해 썼다. 옛날의 경쾌한 어조는 흔적도 찾아볼 수 없고, 이 시기의 이른바 희극 역시 침울한 분위기로 충만하다. 뒤이어 셰익스피어의 마지막 제4기가 오는데, 이 시기는 체념과 평안의 시기이며 낭만적 분위기가 감도는 희비

극(tragicomedy)을 다시 쓰고 있다. 이 무렵 셰익스피어는 청교도주의로 말미암아 날이 갈수록 근시안적이 되고 편협해지는 시민계급으로부터 점점 더 멀어져갔다. 극장에 대한 런던 시와 교회당국의 비난과 공격이 점차 거세졌고, 배우와 극작가 들은 또다시 궁정이나 귀족집단에서 패트런을 찾아야 했으며 이들의 취향에 좀더 영합하지 않으면 안되었다. 그리하여 보몬트와 플레처가 대표하던 방향이 승리하고, 셰익스피어도 어느 정도는 이 방향을 따르고 있다. 이때부터 그는 다시 낭만적·동화적 모티프가 지배적일 뿐만 아니라 여러 면에서 궁정의 무대극이나 가면극을 연상시키는 작품을 썼다. 그가 죽기 5년 전, 그러니까 발전의 정상에 도달했을 때 셰익스피어는 연극계에서 물러나 일체의 작품활동을 중지했다. 한 극작가의 손으로 창조할 수 있었던 가장 위대한 업적인 이들 작품은 그렇다면 단순히 극장의 경영원칙에 따라 무엇보다도 잘 팔릴 수 있는 상품을 공급하려 했고, 그러다가 자신과 자기 가족의 생활에 물질적 안정이 보장되자마자 그 상품의 생산을 중지했던 한 남자에게 운명의 여신이 안겨준 선물이었던가? 아니면 그것은 더이상 자기 작품의 진가를 이해해줄 만한 관객이 없다고 느끼자 붓을 꺾은 한 작가의 소산이었던가?

이 의문에 대해 어떤 답을 내리든 간에, 그리고 셰익스피어가 극장을 만족해서 떠났든 불만 속에서 떠났든 간에 한가지 분명한 것은, 그가 자기 연극생활의 대부분을 통해서 ― 비록 그의 발전단계에 따라서 그가 좋아하는 계층도 달랐고 마지막에 가서는 어떤 계층과도 자신을 완전히 동일시할 수 없었지만 ― 관객들과 매우 적극적으로 관계를 맺었다는 사실이다. 아무튼 셰익스피어는 거의 모든 사회계층을 망라하는 각양각색의 광범위한 관객을 대상으로 해서 그들로부터 완전한 호응을 얻은, 연극사상 유일한 극작가까지는 아닐지 몰라도 최초의 위대한 극작가였다. 그

리스 비극은 너무 복잡한 현상이고 그에 대한 관객의 관심도 매우 복합적인 요소를 포함했기 때문에, 그것이 관객에 미친 본래의 미적 영향을 판단하기란 불가능하다. 그리스 비극의 경우 그 수용과정에서 예술적 모티프 못지않게 종교적·정치적 모티프가 중요한 역할을 했고, 완전한 시민권을 가진 사람에게만 입장이 허용되었기 때문에 관객도 엘리자베스 시대의 극장 관객보다 훨씬 동질적인 성격을 띠고 있었다. 그밖에도 그리스 비극은 비교적 드물게 벌어지는 축제에 즈음해서 상연되었기 때문에 광범위한 계층에 대해 어느 정도의 관객동원력이 있는가를 정확히 시험해볼 수도 없었다. 또한 중세 연극은 엘리자베스 시대의 연극과 비슷한 조건에서 상연되었지만 이렇다 할 작품은 하나도 나오지 않았기 때문에, 당시의 연극이 대중으로부터 얼마나 환영을 받았는가는 셰익스피어 희곡과 같은 의미에서 예술사회학적 문제가 되지는 않는다. 그런데 셰익스피어의 경우에 가장 문제가 되는 것은, 당대 최고의 문학가였던 그가 또한 가장 인기있는 극작가였다는 사실이나 오늘날 가장 우리의 사랑을 받는 작품들이 또한 그의 동시대인들에게서도 가장 성공적인 작품들이었다는 사실이 아니라,[76] 이 경우에는 교양있는 계층이나 이른바 전문가보다도 광범위한 관객층이 작품을 더 정확히 평가했다는 사실이다. 셰익스피어의 문학적 명성은 1598년경에 절정에 달하고 그가 완숙기에 도달한 순간부터는 점차 떨어지기 시작했지만, 관객들은 계속해서 그에게 충실했고 또 그가 이미 성취한 독보적 위치는 조금도 흔들리지 않았다.

셰익스피어 연극이 현대적 의미의 대중연극이었다는 견해를 반박하기 위해서 당시의 극장이 비교적 적은 수의 관객밖에 수용하지 못하는 소규모 극장이었다는 사실이 지적된 바 있다.[77] 그러나 당시의 극장 규모가 비록 작았다고 하더라도 —— 규모가 작은 대신에 매일매일 공연을 함으로

셰익스피어 극은 현대적 대중연극이었고 생전에 확고한 그의 명성은 흔들림이 없었다. 셰익스피어 전반기 작품을 공연한 스완 극장의 공연 모습을 그린 스케치(왼쪽), 1596년; 월터 호지스가 그린 『베니스의 상인』 1막 3장 공연 상상도, 1953년.

써 그 결점을 보완할 수 있었을 뿐 아니라 ─ 소규모 극장을 채웠던 당시의 사회계층이 매우 다양했다는 사실에는 조금도 변함이 없다. 물론 극장의 입석(pit)을 메운 사람들이 극장의 주된 고객은 아니었지만, 그들은 엄연히 관객의 일부였고 그 존재는 결코 무시할 수 없는 것이었다. 게다가 입석을 찾는 관객은 양적으로도 상당수에 이르렀다. 물론 전체 인구의 비율로 봐서는 상류계급이 더 많이 참가했다. 그러나 도시주민의 압도적 다수를 차지했던 노동자계급은, 비록 인구비율로 보면 상류계급보다 적게 참가했지만 그 절대 수를 두고 보면 전체 관객의 절반 이상을 차지했다. 이런 사실은 극장의 입장료를 주로 이런 사람들의 지불능력에 준해서 조정했다는 점에서도 알 수 있다.[78] 아무튼 셰익스피어가 상대한 관객은 경제적으로나 신분 및 교양 면으로나 매우 다양한 모습을 하고 있었다. 즉

그의 관객 가운데는 선술집을 찾는 사람들과 교양있는 상류계급 사람들, 그리고 특별히 교양이 있는 것도 아니요 그렇다고 완전히 무식하지도 않은 중산층 사람들이 모두 포함되어 있었다. 엘리자베스 시대의 런던 극장을 메운 관객은 지난날 유랑극장에 모여든 관객과는 전혀 성격을 달리하지만, 그들은 여전히 민중극장의 관객, 그것도 낭만주의자들이 말하는 포괄적 의미의 민중극장의 관객이었다.

엘리자베스 시대의 민중극장

셰익스피어 작품에서 작품의 질과 인기가 일치한 것은 둘 사이에 어떤 특별한 내적 연관성이 있기 때문인가, 아니면 단순한 오해 때문인가? 어쨌든 당시의 관객들은 셰익스피어의 작품에서 강렬한 무대효과와 난폭하고 피비린내 나는 사건, 거친 농담과 떠들썩한 연설 등만을 즐긴 것이 아니라, 좀더 섬세하고 의미심장한 문학적 디테일에서도 즐거움을 느꼈던 것으로 보인다. 만약 그렇지 않았더라면 그런 요소가 실제로 그의 작품에서 그렇게 많은 비중을 차지하지는 않았을 것이다. 물론 연극을 좋아하는 소박한 관객이 대체로 그러하듯이 입석 관객들은 단지 소리나 일반적인 분위기로 이런 장면을 즐겼을 수 있다. 그러나 이런 것들은 아무래도 좋은 문제고 정답이 있을 수 없는 문제이다. 셰익스피어가 좀 수준이 낮은 관객을 위해 사용한 무대효과가 그의 예술가적 양심에 따라서였는지 아니면 내키지 않으면서도 마지못해서 그랬는지 하는 의문 역시 별로 의미있는 것이 못 된다. 관객을 구성하는 여러 계층들 간에 교양의 차이가 있기는 했지만, 주먹질과 음탕한 농담을 좋아한 것이 교양 없는 사람들뿐이었다고 말할 수 있을 정도로 그 차이가 현격한 것은 아니었다. 셰익스피어가 때로 입석 관객들에게 화를 낸 사실도 액면 그대로 받아들여

서는 안된다. 거기에는 약간의 허풍이 들어 있기 십상이고, 고상한 관객들에게 아첨하려는 생각도 아울러 작용했을 것이기 때문이다.[79] '공공'극장과 '개인'극장 사이의 차이도 지금까지 생각해온 것처럼 그렇게 크지는 않았던 것 같다. 『햄릿』은 공공극장과 개인극장에서 똑같이 성공을 거두었고, 고전주의 예술규범에 있어서는 그 두 부류의 극장 관객들 모두가 완전히 냉담했다.[80] 셰익스피어 자신을 두고 보더라도 우리는 종전의 셰익스피어 비평이 흔히 그랬던 것처럼 오늘날 우리가 말하는 예술적 양심이라는 것과 당시 그의 극장의 여러 조건들 사이에 날카로운 대립관계가 존재했다고 생각해서도 안될 것이다.[81] 셰익스피어는 자신의 어떤 체험을 작품으로 고정하거나 어떤 문제를 해결하기 위해서 작품을 쓴 것이 아니다. 그의 경우에는 먼저 모티프를 얻은 다음 이를 구체화하기 위해서 적당한 형식이나 표현 가능성을 모색한 것이 아니라, 무엇보다 먼저 수요가 있고, 주로 이 수요에 부응하려고 했던 것이다. 그는 바로 자기가 경영하는 극장이 작품을 필요로 했기 때문에 작품을 썼다. 그러나 다른 한편으로는 비록 그가 실제로 생동하는 극장과 이렇듯 깊은 관련을 맺고 있었다 하더라도 그의 작품이 무대공연에 알맞게 씌어졌다는 원칙적인 사실을 지나치게 강조해서도 안 된다. 그의 작품이 무엇보다도 민중극장을 위해 씌어진 것은 사실이지만, 이 극장은 또한 책이 많이 읽히던 인문주의 시대의 민중극장이다. 보통 두 시간 반 걸리던 당시의 공연시간에 비추어 셰익스피어 작품의 대부분은 너무 길어서 중간의 일부를 삭제하지 않고는 공연할 수 없었다는 점은 이미 지적된 바 있다. (실제 공연에서 잘린 부분이 문학적 가치가 가장 높은 부분은 아니었을지?) 셰익스피어 작품의 길이를 보면, 그가 무대 공연만을 위해 작품을 쓴 것이 아니라 책으로도 출간할 생각을 가지고 있었음이 확실하다.[82] 그러므로 셰익스피어

의 위대성이 그의 예술이 장인정신에 바탕을 두고 있고 근본적으로 민중적 성격을 지향한 데 기인한다는 견해와, 이와는 정반대의 견해, 즉 셰익스피어 작품에서 진부하고 몰취미하며 다듬어지지 않은 요소들은 그가 광범위한 관객 대중과 타협했기 때문이라고 보는 견해는 모두 현실성이 없다.

예술의 질적 가치가 일반적으로 그런 것처럼 셰익스피어의 위대성 역시 사회학적으로 완전히 설명될 수는 없다. 그러나 셰익스피어 시대에 사회의 모든 상이한 계층을 포괄하고 한 작품의 감상을 통해 이들 계층을 하나로 묶어주던 민중극장이 존재했다는 사실 자체는 사회학적으로 설명되어야 할 것이다. 당시 대부분의 극작가가 그랬던 것처럼 셰익스피어는 종교문제에는 완전히 무관심했다. 그렇다고 그의 관객들 사이에 사회적 공동체 감정이 있었던 것도 아니다. 국민통합의식도 이때 막 생기려는 참이어서 아직 문화적인 면에서 그 영향력을 미치지는 못했다. 극장에서 사회의 여러 계층이 하나로 묶일 수 있었던 것은 오로지 사회생활의 역동성 때문이었다. 계급과 계급 간의 경계가 유동적이 됨으로써 비록 객관적인 차별은 없어지지 않았지만 주관적 개체들은 한 범주에서 다른 범주로 마음대로 움직일 수 있었던 것이다. 엘리자베스 시대의 영국에서는 각 사회계급들 간의 차별이 다른 유럽 국가들에 비해 훨씬 덜 엄격했고, 특히 계급들 간의 교양 차이는 이를테면 르네상스의 이딸리아, 즉 경제·사회구조로 보면 비슷하지만 '좀더 젊은' 영국보다 인문주의가 사회의 여러 계층들 사이를 더 명확하게 구분했고, 이로 인해 영국의 극장에 견줄 만한 보편성을 지닌 문화시설이 생겨날 수 없었던 르네상스의 이딸리아에서보다 훨씬 작았다. 이런 극장은 영국 외에는 유례를 찾아볼 수 없는 사회적 평준화의 산물이었다. 그리고 이 점에서 엘리자베스 시대의 극장

과 오늘날의 영화관 사이의 유사점은, 비록 그것이 때로는 과장되어 표현되기는 하지만, 실제로 시사하는 바가 크다. 우리는 영화를 보기 위해 영화관에 간다. 교양이 있는 사람이든 없는 사람이든 간에 그들은 모두 '영화를 본다'는 것이 어떤 것이며, 거기서 기대하는 바가 무엇인지를 잘 알고 있다. 하지만 오늘날 연극의 경우는 전혀 사정이 다르다. 그런데 엘리자베스 시대의 사람들은 마치 오늘날 우리가 영화관을 가듯이 극장에 갔고, 그리고 비록 그들의 정신적 요구가 서로 다를지라도 극장 공연에 대한 요구에서만큼은 근본적으로 같은 입장이었다. 상이한 계층을 모두 즐겁게 해주고 감동시켰던 공통 기준이 바로 셰익스피어 예술을 낳은 것은 아니지만 그것이 그의 예술을 가능케 했고, 또한 셰익스피어 예술의 가치는 아닐지라도 그 특성을 규정했던 것이다.

│ 셰익스피어적 형식의 전제조건

셰익스피어의 희곡은 그 내용과 경향은 물론 형식까지도 당시의 정치·경제구조에 의해 규정되었다. 셰익스피어 연극의 형식은 현실정치의 기본 체험에서, 곧 순수한 이념은 이 지상에서 실현될 수 없고 따라서 이념의 순수성은 현실에 희생되거나 아니면 현실은 이념의 영향을 받지 않는다는 경험에서 생겨났다. 물론 이념세계와 현상세계라는 이원론은 이때 처음 발견된 것이 아니고, 이미 중세와 심지어 고대에도 알려져 있었다. 그러나 호메로스의 서사시에는 이러한 대립이 전혀 생소한 것이었고, 그리스 비극도 이러한 이원적인 세계의 갈등을 본격적으로 다루지는 않았다. 그리스 비극은 오히려 신의 힘이 개입함으로써 인간이 빠져들게 되는 상황을 다루었다. 여기서 비극적 상황이 생겨나는 것은 주인공이 현실을 넘어선 어떤 피안의 세계를 열망하기 때문이 아니며, 또 비극적 상황

이 전개됨으로써 주인공이 이념세계에 더 접근하거나 이념에 더 깊이 침투하는 것도 아니다. 이념과 현실의 대립관계를 인지했을 뿐만 아니라 이를 자기 철학체계의 기본 원리로 삼은 플라톤에게서도 이념과 현실이라는 두 영역은 서로 아무런 관련이 없다. 귀족주의적 이상주의자였던 플라톤은 현실에 대해서 관조적·수동적 태도를 고수했고, 이념을 현실과는 너무나 동떨어진 차원으로 올려놓았다. 차안과 피안, 육체와 정신, 존재의 불안정성과 완전성 같은 대립들을 그 이전과 이후 어느 시대보다도 더 깊이 느낀 시대는 중세였지만, 이런 대립에 대한 의식이 중세인들에게서 비극적 갈등을 낳지는 않았다. 성자는 아예 현실을 포기했고, 현세적인 것에서 신적인 것을 찾는 것이 아니라 현실을 단지 피안의 삶을 준비하는 과정으로 간주했다. 교회의 교리에 따르면 이 세상의 사명은 자신을 피안의 세계로 끌어올리는 것이 아니라 신의 발 받침대 역할을 하는 것이었다. 중세에는 신과의 다양한 거리감은 가질 수 있었지만 신과의 갈등이라는 것은 전혀 생각조차 할 수 없는 일이었다. 신의 이념에 대립되는 입장을 합리화한다든가 하늘의 소리에 맞서는 현세의 소리를 인정해서 내세우려는 도덕적 입장은 중세적 세계관에서는 전혀 이치에 맞지 않았을 것이다. 이러한 전후사정을 두고 보면 왜 중세에는 비극이 없었고 고대의 비극도 왜 그 종말이 비극으로 끝나는, 우리가 생각하는 바의 비극과 근본적으로 다른가를 알 수 있다. 우리가 생각하는 바에 상응하는 비극 형식이 발견되고 극적 갈등이 주인공의 행동에서 깊은 내면세계로 옮겨지는 것은 정치적 현실주의의 시대에 이르러서다. 왜냐하면 직접적 현실에 바탕을 둔 현실주의적 행동의 문제점을 파악할 수 있는 시대만이 비로소 이념에는 어긋나지만 현실상황에 부합하는 행동에 도덕적 가치를 부여할 수 있기 때문이다.

비극적이지도 연극적이지도 않은 중세의 종교극(mystery play)으로부터 근대 비극으로 나아가는 과정에서 과도기적 역할을 한 것이 중세 후기의 종교적 교훈극(morality play)이다. 여기서 처음으로 영혼의 갈등이 표현되었는데, 엘리자베스 시대에는 이런 영혼의 갈등이 비극적인 양심의 갈등으로 고양된다.[83] 셰익스피어와 그의 동시대인들이 이런 영혼의 갈등을 묘사하기 위해 채택한 모티프에는 갈등의 불가피함과 종국적인 해결 불가능성 그리고 주인공의 도덕적 승리 등이 있다. 이러한 도덕적 승리가 가능해지는 것은 근대적 의미의 운명 개념의 정립을 통해서인데, 이런 운명관은 무엇보다도 비극의 주인공이 자신의 운명을 긍정하고 이를 의미 있는 것으로 받아들인다는 점에서 고대의 운명관과 구별된다. 운명이 현대적 의미에서 비극적으로 되는 것은 그것이 긍정됨으로써이다. 이러한 비극의 이념과 프로테스탄티즘의 예정설(豫定說, 인간의 구원 여부는 신이 미리 예정해놓았다는 개신교의 신학이론) 사이에 정신적 친화관계가 있다는 점에는 의문의 여지가 없다. 설령 이 둘 사이에 직접적인 인과관계가 성립하지 않는다 하더라도, 종교개혁과 근대 비극이 동시에 생겨났다는 사실에 어떤 의미를 부여할 수 있는 사상사적 평행관계가 존재함을 부인하기는 어려울 것이다.

셰익스피어와 인문주의 희곡

르네상스와 매너리즘 시대를 통해 유럽의 문명국가에는, 정도의 차이는 있지만 대체로 독립적인 세가지 연극형식이 있었다. 첫째는 종교극인데, 이는 에스빠냐를 제외한 나라에서는 점차 소멸해가는 과정에 있었다. 둘째는 학자극(learned drama)인데, 이것은 인문주의와 더불어 도처에 보급되었으나 어느 곳에서도 대중적 인기를 얻지는 못했다. 세번째가 민중

극인데, 이 범주는 꼬메디아델라르떼(commedia dell'arte, 가면을 쓴 배우가 대사, 노래, 몸짓을 즉흥적으로 해나가는 일종의 희극. 16세기 중엽~18세기 초 이딸리아에서 유행했다)에서 셰익스피어 희곡에 이르러, 문학성이 때로는 두드러지고 때로는 희박하지만 중세 연극과의 관계를 완전히 잃지는 않은 여러 다른 형식들이 나왔다. 인문주의 희곡은 세가지 중요한 혁신을 가져다주었다. 주로 화려한 구경거리요 무언극이던 중세극을 언어예술로 바꿔놓았고, 예술적 환각효과를 높이기 위해 무대를 관중석과 분리했으며, 사건의 줄거리를 시간적으로는 물론 공간적으로도 집약했다. 다시 말하면 중세의 서사시적 무절제성을 르네상스의 극적 집중원리로 대체한 것이다.[84] 셰익스피어는 이런 혁신들 중에서 첫번째 것만을 채택했고 그밖에 무대와 관중석이 분리되지 않았던 중세극의 요소라든가, 종교극의 서사시적 폭과 행동의 이동성 등은 어느정도 그대로 유지했다. 이런 면에서 그는 인문주의 희곡의 작자들보다 덜 진보적이고 또한 근대 희곡사에서 실제적인 후계자가 없는 셈이다. 프랑스의 고전비극(tragédie classique), 18세기의 시민극과 독일 고전주의의 희곡은 물론 스크리브(E. Scribe)와 뒤마 2세(A. Dumas fils)에서부터 입센(H. Ibsen)과 버나드 쇼에 이르는 19세기 자연주의 연극도, 적어도 형식적인 면에서는 구성이 긴밀하지 못하고 무대의 환각효과가 비교적 빈약한 셰익스피어적 연극유형보다는 오히려 인문주의 연극에 더 가깝다. 셰익스피어적 연극형식이 진정한 의미에서 계승자를 갖게 된 것은 영화가 등장하면서이다. 물론 영화는 셰익스피어적 연극형식의 원리 중 일부만을 계승했다. 특히 누가적 구성, 줄거리의 비연속성, 급격한 장면전환, 공간과 시간의 자유롭고 변화무쌍한 처리 등이 그것이다. 그러나 무대(화면)에서의 환각효과의 포기라는 점에서는 영화는 연극과 마찬가지로, 아니 그보다 훨씬 더 해당하지 않는다. 셰익

스피어와 그의 동시대인들에게 여전히 생생하게 지속되던 연극의 중세적·민중적 전통은 인문주의와 매너리즘 그리고 바로끄에 의해서 파괴되었고, 이후의 극작가들에게서는 희미한 하나의 추억으로 겨우 명맥을 유지했다. 연극의 이런 중세적·민중적 전통을 연상시키는 영화의 여러 가지 특징은 그러니까 셰익스피어와는 정신적으로 전혀 관계가 없는 것이 확실하며, 다만 셰익스피어 연극이 소박하게 또는 유치하게 지나쳐버린 어려운 문제들을 기술적으로 해결할 가능성이 주어짐으로써 생겨난 것이다.

| 셰익스피어의 자연주의

양식의 관점에서 셰익스피어 연극의 가장 독특한 특징은 연극의 민중적 전통을 유지하면서 '시민극'으로의 발전경향을 기피하고 있었다는 사실이다. 동시대 대부분의 극작가와는 반대로 셰익스피어 연극에서는 일상생활에서 흔히 볼 수 있는 중산층 인물이 주역으로 등장하지 않고, 동시대 극작가들이 지니고 있던 감상주의와 도덕적 기호도 보이지 않는다. 이미 말로우에서 우리는 인문주의 희곡에서는 기껏해야 부수적 인물밖에 되지 못했을 고리대금업자 바나바스(Barnabas)라든가 포스터스 박사(Doctor Faustas) 같은 인물이 연극의 주인공으로 등장하고 있음을 본다. 셰익스피어의 주인공들은 비록 시민계급에 속한 경우에도 귀족적 태도를 보여주는데, 이 점에서 셰익스피어는 사회사적으로 말로우보다 얼마간 후퇴하고 있다고도 할 수 있다. 그러나 더 젊은 셰익스피어의 동시대인들 중에는 특히 토머스 헤이우드(Thomas Heywood)와 토머스 데커 같은 극작가들이 보이는데, 이들은 연극 무대를 완전히 중산층의 세계로 옮겨놓으면서 시민계급의 생활감정을 표현하고 있다. 그들은 상인이나 장인을 주인

공으로 선택하고, 가족생활과 가정풍속을 묘사하며, 선정적인 주제나 정신병원과 사창가 같은 극단적인 환경을 즐겨 묘사한다. 이 시대에 연애의 비극을 '부르주아적으로' 취급한 가장 전형적인 예는 헤이우드의 작품 『다정해서 살해된 여자』(*A Woman Killed with Kindness*)이다. 이 작품의 주인공은 귀족이긴 하지만 자신의 결혼 실패에 대해 가장 비영웅적이고 비기사도적인 태도를 취하고 있다. 이 연극은 당시 가장 큰 사회문제로 논란이 되었던 것으로 보이는 간통을 다룬 문제극이며, 존 포드(John Ford)의 『가엾게도 그녀는 창녀』('*Tis a Pity She's a Whore*)는 당시 인기있던 주제인 근친상간을 다룬 문제극이요, 토머스 미들턴(Thomas Middleton)의 『뒤바뀐 아이』(*The Changeling*)는 범죄심리를 다룬 문제극이다. 『피버샴의 아덴』(*Arden of Feversham*)이라는 한 익명 작가의 선정적 드라마를 포함하여 이 모든 작품에서 '부르주아적' 내지 '시민계급적'이라고 할 수 있는 것은 범죄에 대한 흥미인데, 질서와 기율의 원리에 전전긍긍하는 시민들에게 범죄는 곧 혼돈 그 자체를 뜻하는 것이었다. 셰익스피어의 경우에는 폭력과 범죄가 전혀 범죄적인 특징을 띠지 않는다. 셰익스피어의 악인들은 자연현상과 같은 인물들이어서 헤이우드와 데커, 미들턴과 포드의 시민극의 실내 공기 속에서는 숨쉴 수 없는 인물들이다. 그러면서도 셰익스피어 예술의 기본 특징은 철저히 자연주의적이다. 그것은 그가 고전주의 예술의 통일의 원리와 간결함과 질서를 무시했다는 점에서뿐만 아니라, 모티프를 끊임없이 확대하고 복잡화하는 데에 고심했다는 점에서도 그렇다. 무엇보다도 자연주의적인 것은 셰익스피어의 성격묘사, 즉 등장인물의 분화된 심리라든가 모순과 약점에 가득 찬 주인공의 인간적인 모습이다. 한낱 어리석은 노인인 리어 왕, 덩치 크고 유치한 청년인 오셀로(Othello), 고집 세고 명예욕 강한 학생 코리올레이너스, 늘 숨 가빠 하고 땀을 많이 흘리는 허

약아 햄릿, 간질 환자이고 한쪽 귀가 멀었으며 미신적이고 허영심 강하며 행동에 일관성이 없고 남의 말에 쉽게 넘어가는 인물이지만 그 위대함이 주는 인상으로는 어느 누구도 빠져나가기 힘든 인물인 씨저 등을 한 번 생각해보면, 셰익스피어의 탁월한 자연주의를 쉽사리 확인할 수 있다. 셰익스피어는 성격묘사의 자연주의를 '자잘한 진실들'의 묘사를 통해 더욱 강화하는데, 예컨대 헨리 왕자가 싸움을 마치고 맥주를 달라고 한다든가, 코리올레이너스가 이마의 땀을 훔친다든가, 트로일러스가 크레시더와 첫날밤을 보내고 난 후 차가운 아침 공기에 주의하라고 하면서 "그대는 감기가 들어서 나를 원망할 거야"라고 하는 것이 바로 그런 예이다.

그러나 셰익스피어의 자연주의가 지닌 한계는 너무나 명백하다. 그의 작품은 어디서나 개인적인 것과 관습적인 것, 복잡한 것과 단순한 것, 가장 세련된 것과 미개하고 미숙한 것 등 정반대의 특징들로 뒤섞여 있다. 그는 기존의 예술수단 가운데서 많은 것을 뚜렷한 목적의식을 갖고 체계적으로 받아들였지만, 한편으로 더 흔하게는 아무런 비판이나 깊은 생각 없이 그대로 받아들였다. 지난날의 셰익스피어 연구가 범한 가장 큰 오류는 셰익스피어가 사용한 모든 표현수단을 충분한 고려와 신중한 검토 끝에 예술적으로 규정된 해결책으로 간주한 일이며, 무엇보다도 작중인물들의 모든 성격적 특성을 내면의 심리적 동기에 의해 설명하려고 한 일이다. 그러나 실제로 그 인물들은 셰익스피어가 근거로 삼은 원전에 이미 존재했기 때문에 남아 있는 경우가 허다하며, 작가가 더이상 붙들고 씨름할 가치가 없다고 느낀 어려움을 해결하는 데 가장 간단하고 편리하며 빠른 방법이었기 때문에 그대로 원용한 것이었다.[85] 셰익스피어 심리묘사의 인습적 성격이 가장 두드러지게 나타나는 것은 과거 작품에 등장하는 진부한 유형의 인물을 거듭 사용하는 대목이다. 고대 희극이나 광대

극에서 보던 판에 박은 듯한 인물은 셰익스피어의 초기 희극에서만 보이는 것이 아니고, 햄릿처럼 얼핏 보아 독창적이고 복잡한 성격의 인물도 우리가 잘 알고 있는 '우울증 환자'라는 상투적 인물에 해당하며, 이런 우울증 환자는 당시 사회적으로 대유행이었고 동시대 문학 도처에서 찾아볼 수 있다. 그러나 셰익스피어의 심리학적 자연주의의 한계성은 이런 점에만 국한된 것이 아니다. 성격묘사에서 통일성과 일관성의 결여, 인물의 성격 전개에서 동기가 주어지지 않은 변화와 모순, 독백이나 방백에 의한 자기 묘사와 설명, 자기 자신과 상대방에 대한 진술과 앞으로 전개될 사건의 무관련성, 언제나 액면 그대로 받아들여야만 하는 논평들, 말하고 있는 인물의 성격과는 전혀 상관없는 사족, 말하는 사람이 도대체 누구인지, 그것이 글로스터(Gloster, 『리어 왕』의 등장인물)인지 리어 왕인지, 아니 타이몬인지 리어 왕인지조차 곧잘 잊어버리는 작가의 부주의함, 때로는 단순히 서정적이고 분위기 돋우는 음악적 기능밖에 없는 문장을 작중인물을 통해 표현하기도 하고 때로는 작중인물의 입을 통해 바로 자신의 말을 하는 등 작가적 용의주도함의 결여, 이 모든 것은 바로 최초의 심리학 거장인 셰익스피어가 범한 심리학의 규칙에 대한 위반인 것이다. 그러나 그가 저지른 이런 부주의와 실수에도 불구하고, 그의 현명하고 깊은 심리적 통찰력은 결코 손상되지 않는다. 그가 묘사한 여러 성격은 — 이런 점에서도 그는 발자끄와 공통점을 지니는데 — 우리를 압도하는 내적 진실성과 파괴할 수 없는 실체감을 지니기 때문에, 그것이 비록 억지로, 때로는 잘못 묘사되어 있다 하더라도 이 인물들은 의연히 살아 숨쉬는 생명력을 갖는다. 그러나 심리학 규칙의 위반에 관한 한 엘리자베스 시대의 다른 극작가들이 범한 잘못을 셰익스피어도 모조리 범하고 있다. 셰익스피어는 그들과 비교가 안될 만큼 위대한 작가이기는 하지만 본질적으로

다른 작가는 아닌 것이다. 그의 위대성이라는 것도 고전주의 작가의 '완성'이나 '완전무결함'과는 전혀 관계가 없다. 그에게는 고전주의의 절대적 권위도 없을뿐더러 또한 고전주의 작품에 보이는 단순성과 균일함도 보이지 않는다. 셰익스피어라는 현상의 특수성, 그리고 그의 연극양식과 고전주의적·규범적 양식의 대립성은 여러 사람들이 오래전부터 느껴왔고 또 강조해왔다. 이미 볼떼르와 심지어 존슨까지도, 셰익스피어 작품에는 '규칙'에 구애받지 않고 규칙의 틀 속에 집어넣을 수 없는 야성적이고 자연적인 힘이 작용하고 있으며, 이것이 고전비극과는 판이한 연극형식으로 표현되어 있음을 인정했다. 양식상의 차이를 식별하는 눈을 가진 사람은 누구나 여기서 문제가 되는 것은 동일한 장르의 두가지 유형이라는 사실을 알 수 있었다. 다만 그 차이가 역사적·사회학적인 성격임을 확실히 인식하지는 못했던 것이다. 어째서 영국에서는 그중 한 부류의 연극이, 프랑스에서는 다른 부류의 연극이 성립했으며, 셰익스피어적 희곡형식의 승리와 프랑스 고전비극의 승리가 각각의 관객 구성과 어떠한 관계가 있었는가를 밝히는 작업이 시도될 때 비로소 그러한 사회학적 차이점을 밝혀낼 수 있을 것이다.

셰익스피어의 매너리즘

셰익스피어 양식의 특수성을 이해하기 힘들었던 것은 사람들이 처음부터 그를 영국 르네상스의 대표적 문학가로 보려는 입장을 고수했기 때문이다. 물론 그의 예술에 어느정도 르네상스적 특징들 — 개인주의적이며 인문주의적인 요소들 — 이 있다는 데에는 의문의 여지가 없다. 더구나 19세기 서구 각국의 국민문학은 하나같이 자국 고유의 르네상스 운동을 내세우려고 했다. 그의 자유분방한 생명력이 19세기에 유행하던 르네

상스 개념과 가장 잘 맞아떨어진다는 점을 감안할 때, 영국의 르네상스를 셰익스피어보다 더 잘 대표할 만한 작가를 찾기도 힘들었을 것이다. 하지만 셰익스피어 문체의 자의성과 무절제성 그리고 그 넘쳐흐르는 풍성함은 여전히 해명되지 않고 있었다. 이런 그의 특징을 생각하게 된 것은 지금부터 약 한 세대 전, 바로끄라는 개념이 재검토되고 바로끄 예술이 새로이 평가되면서 일종의 바로끄 유행이 생겨나고 셰익스피어 문학에서 바로끄적인 성격을 인정하는 견해가 많은 지지를 얻게 되면서부터이다.[86] 격정·정열·광포·과장 등을 바로끄 특유의 성격으로 친다면 셰익스피어를 바로끄 문인으로 꼽는 것은 물론 어려운 일이 아니다. 하지만 바로끄의 거장 조반니 로렌쪼 베르니니(Giovanni Lorenzo Bernini)와 페터르 파울 루벤스(Peter Paul Rubens) 및 렘브란트(H. van R. Rembrandt) 등의 구성방법과 셰익스피어의 방법 사이에 구체적인 유사성을 설정하기는 사실상 불가능하다. 예컨대 이미 언급한 바 있는 뵐플린의 바로끄 개념, 즉 회화성(繪畫性), 깊이있는 공간감, 불명료성, 비통일성과 미완성 등을 셰익스피어에 적용하면 그것은 내용 없는 일반적인 진술에 그치거나 아니면 개념의 모호한 사용에 불과하게 될 것이다. 물론 셰익스피어의 예술도 미껠란젤로의 예술이 그렇듯이 바로끄적 요소를 지니고 있기는 하다. 그러나 메디치가의 묘소를 만든 미껠란젤로가 바로끄 예술가가 아니듯이 『오셀로』의 작가 역시 바로끄 예술가는 아닌 것이다. 두 사람 모두 르네상스와 매너리즘 및 바로끄의 여러 요소들이 나름대로 특유하게 혼합된 독보적인 경우인데, 다만 미껠란젤로에게서는 르네상스적 성격이, 셰익스피어에게서는 매너리즘 경향이 좀더 지배적인 요소가 되어 있다. 자연주의와 인습주의가 서로 뗄 수 없이 뒤얽혀 있다는 사실 자체가 셰익스피어의 형식을 해명하기 위해서는 매너리즘에서 출발하는 것이 좋다는 것을 말해

셰익스피어 작품에서 인생의 불가해와 부조리성, 극단적이거나 기괴한 것, 광기 등은 매너리즘의 경향을 보여준다. 안드레이 곤차로프 「리어 왕」, 1950년.

준다. 이 접근방법의 타당성을 뒷받침해주는 것으로서 우리는 또한 비극적 모티프와 희극적 모티프의 끊임없는 혼합, 비유적 표현의 모호함, 구체적·감각적 언어와 추상적·이지적 언어 사이의 극단적 대립, 때로는 예컨대『리어 왕』에서 부모에 대한 자식들의 배은망덕이라는 모티프의 반복처럼 장식적 패턴을 위해 억지로 꾸민 구성, 인생의 비논리성·불가해성·부조리함의 강조, 인간 존재의 연극성·몽환성·강박성·부자유성의 이념 등을 들 수 있다. 셰익스피어 문체의 기교적·장식적 성격과 허식성, 그리고 독창적이고자 하는 집념 등도 매너리즘적이며, 그 시대의 매너리즘적인 취미를 떠나서는 달리 설명할 수 없는 것이다. 그가 곧잘 쓰는 유퓨즈적 미사여구(유퓨즈Euphues는 엘리자베스 시대 존 릴리John Lyly가 쓴 소설 제목이자 그 주인공 이름. 이 소설은 대조법, 직유, 두운 따위를 남용한 화려한 문체를 썼으며, 이런 문체를 유퓨이즘euphuism이라고 한다), 때로는 과장되고 갈피를 잡을 수 없는 불명확한

비유, 대구(對句)와 불협화음과 말장난의 과도한 사용, 복잡하고 수수께끼 같은 문체에 대한 편애 등도 매너리즘적인 것이다. 또한 셰익스피어 작품 어디서나 조금씩은 보이는 극단적인 것, 기괴한 것, 역설적인 것들도 매너리즘적이다. 예컨대 희극에서 당시 소년들에게 소녀 역을 맡겼다가 다시 성인 남자로 분장시켜 에로틱한 장난을 하게 한다든가, 『한여름밤의 꿈』에서 연인이 당나귀 머리를 하고 나타난다든가, 『오셀로』의 주인공이 흑인이라든가, 『십이야』에서 말볼리오(Malvolio)의 주름진 모습이라든가, 『맥베스』(Macbeth)에 나타나는 마녀와 『리처드 3세』의 움직이는 숲, 『리어왕』과 『햄릿』에서의 미치광이 장면, 『아테네의 타이몬』(Timon of Athens)에서의 세상 마지막 날과 같은 무시무시한 분위기, 『겨울 이야기』(A Winter's Tale)의 말하는 초상, 『폭풍우』(Tempest)에서의 마법세계의 장치 등등이 그렇다. 이 모든 것이 셰익스피어 문체의 일부인데, 그러나 셰익스피어 예술이 이런 요소들만으로 완전히 해명되지 않음은 더 말할 필요도 없다.

바로끄

3

01 _ 바로끄의 개념

하나의 미술양식으로서 매너리즘이 전유럽에 골고루 퍼져 있던 분열된 생활감정을 반영한 것이라면, 바로끄는 본질적으로 좀더 동질적인 성격을 띠면서도 유럽 각 문화권에서 제각기 다른 형태로 나타난 세계관의 표현이다. 매너리즘은 비록 그것이 중세의 기독교 예술보다 훨씬 좁은 범위에 한정되어 있었다 하더라도 고딕 같은 범유럽적 현상이었다. 이와 달리 바로끄는 국가와 문화권에 따라 상이하게 등장하는 다양한 예술경향을 포괄하기 때문에 이들을 하나의 공통분모로 묶을 수 있을지 의심스러울 정도다. 궁정적·가톨릭적 그룹의 바로끄가 시민적·프로테스탄트적 생활권의 바로끄와 판이하고, 베르니니와 루벤스의 예술이 렘브란트와 판호이언(J. van Goyen)의 예술과 다른 내적·외적 세계를 묘사하고 있을 뿐 아니라, 이 두 커다란 양식적 방향 안에서도 또다른 명확한 분화가 이루어지고 있기 때문이다. 이런 이차적 분화들 가운데 가장 중요한 것은 궁

정적·가톨릭적 바로끄가 다시 감각주의적·기념비적·장식적이며 우리가 지금까지 흔히 이해해온 바의 '바로끄' 양식과 이보다 더 엄격하고 한층 더 형식을 존중하는 '고전주의' 양식으로 나뉘는 점이다. 고전주의적 흐름은 물론 처음부터 바로끄에 잠재했고 어느 나라에서나 제각기 특수한 형태로 나타나는 바로끄 예술의 저류로 존속하고 있었지만, 그것이 처음으로 지배적이 된 것은 1660년경 프랑스의 특수한 사회적·정치적 여건에서였다. 가톨릭적·궁정적 바로끄의 이 두가지 기본 형식과 병행해서 가톨릭 여러 나라에서는 바로끄 시대 초기부터 독자적으로 등장한 자연주의적 조류가 있었는데, 이 조류는 처음에는 까라바조(M. da Caravaggio), 루이 르냉(Louis Le Nain), 리베라(J. de Ribera)에 의해 대표되었으나 나중에는 모든 중요한 거장들의 예술에 침투했다. 그러다가 드디어 이런 자연주의적 흐름은 고전주의가 프랑스에서 지배적이 되었듯이 홀란트(Holland, 현재 네덜란드의 중서부 지역. 1515~81년 에스빠냐의 통치를 받다가 개신교를 신봉하는 북부 6개주와 함께 독립을 선포했다)에서 그 주도권을 잡았는데, 이 두 양식경향에서 바로끄 예술의 사회적 전제조건들이 가장 순수한 형태로 나타나 있다.

고딕 이래로 예술양식의 구조는 점차 더 복잡해져왔다. 각양각색의 정신적 내용 사이에 점점 더 긴장이 커지고, 이에 따라 예술의 상이한 요소들도 점점 더 이질적인 형식을 띠게 되었다. 바로끄 이전까지는 그래도 한 세대의 예술적 의지가 근본적으로 자연주의적인지 반자연주의적인지, 종합적인지 분석적인지, 고전주의적인지 반고전주의적인지를 판정할 수 있었지만 바로끄 시대에 와서는 예술은 엄격한 의미에서 어떤 통일된 성격을 더이상 갖지 않게 된다. 이제 예술은 자연주의적이면서 동시에 고전주의적이고, 분석적이자 종합적이다. 우리는 상이한 예술방향이 동시에 꽃피고 동시대인인 까라바조와 니꼴라 뿌생(Nicolas Poussin), 루벤스

와 프란스 할스(Frans Hals), 렘브란트와 반다이크(A. Van Dyck)가 각기 전혀 다른 진영에 서 있음을 보게 된다.

│ 인상주의를 통한 바로끄의 재평가

17세기 예술이 총괄적으로 바로끄라는 이름으로 불리게 된 것은 최근의 일이다. 바로끄라는 개념이 처음 등장한 18세기에 아직 그것은 당시의 고전주의 예술이론의 관점에서 보아 무절제하고 혼란스러우며 기괴하게 느껴진 예술현상에만 적용되었다.[1] 거의 19세기 말경까지 지배적이었던 이 개념에서 고전주의 자체는 제외되었다. 요한 요아힘 빙켈만(Johann Joachim Winckelmann, 1717~68. 독일의 고고학자, 미술사가), 레싱, 괴테(J. W. von Goethe)의 입장은 물론이고 부르크하르트의 입장까지도 근본적으로는 고전주의 예술이론의 관점에 의거하고 있다. 즉 그들은 모두 바로끄를 '무규칙적'이고 '자의적'이란 이유를 붙여 비난했고, 그것도 바로끄 예술가인 니꼴라 뿌생을 모범으로 간주하는 미학의 이름으로 비난했다. 부르크하르트와 예컨대 베네데또 끄로체(Benedetto Croce, 1866~1952. 이딸리아의 철학자, 역사가, 미학자) 같은 뒷날의 순수주의자들(잡다한 현대적 경향에 반대하는 순화주의자라는 뜻이다)처럼 18세기의 편협한 합리주의에서 벗어날 수 없었던 사람들은 바로끄 예술을 단지 비논리적이고 전체 구조의 균형을 못 갖춘 예술로만 보았고, 바로끄 건축의 원주(圓柱)나 벽기둥은 아무것도 떠받들고 있지 않고 처마도리와 벽면은 마분지로 만든 것처럼 마음대로 휠 수도 접을 수도 있으며, 바로끄 회화의 인물들은 마치 무대 위에서처럼 부자연스럽게 빛을 받고 부자연스러운 몸짓을 하며, 바로끄의 조상(彫像)은 본래 회화 특유의 것이고 또 회화에만 국한되어야 한다고 비평가들이 강조하는 환각적 표면효과를 추구하고 있다는 점들만을 보았다. 하지만 로댕(F.

A. R. Rodin) 같은 조각가의 예술을 체험해본 사람이라면 누구나 이러한 바로끄 조각의 의미와 가치를 알아보았을 것이다. 그러나 바로끄에 대한 이들의 반대는 인상주의에 대한 반대이기도 했으며, 바로끄 예술을 '악취미'라고 비난한 끄로체는[2] 사실상 자기 시대의 새로운 예술을 적대시하는 아카데미즘의 편견을 그대로 대변할 뿐이다.

오늘날 우리가 아는 바로끄 예술의 새로운 해석과 새로운 가치평가는 주로 뵐플린과 리글의 업적이며, 이는 인상주의라는 예술사조의 수용이 없었다면 불가능했을 것이다. 무엇보다도 뵐플린이 만든 바로끄의 여러 범주는 인상주의의 여러 개념을 17세기 예술에 그대로 적용한 것에 불과했다. 그것도 17세기 예술의 일부에만 적용한 것인데, 뵐플린의 바로끄 개념이 비교적 명확했던 것은 17세기 예술의 고전주의를 근본적으로 제외하고 있기 때문이다. 이런 일방적인 고찰의 결과 비고전주의적인 바로끄 예술은 더욱 집중적인 조명을 받게 되었다. 17세기 예술이 16세기 예술의 연속이 아니라 그에 대한 변증법적 대립으로 보이게 된 것도 그 때문이다. 뵐플린은 르네상스에서는 주관주의의 중요성을 과소평가했는데, 바로끄에서는 그것의 중요성을 과대평가했다. 그는 인상주의적 예술의욕의 시초, 그의 말을 빌리면 "지금까지의 예술사가 경험한 가장 중요한 방향 전환"의[3] 시초가 17세기에 이루어진다고 단정하지만, 그러나 예술적 세계관의 주관화, '촉각상(像)'으로부터 '시각상'으로의 전환과 실상에서 가상으로의 전환, 인상과 체험으로서의 세계라는 입장, 주관적 국면을 가장 중요시하고 모든 시각적 인상이 지니는 과도적 성격을 강조하는 사고방식 등이 비록 바로끄 시대에 완성되긴 했지만 르네상스와 매너리즘에서 이미 상당히 준비되었음을 미처 인식하지 못하고 있는 것이다. 뵐플린은 이런 동적 세계상의 여러 예술 외적 전제조건에는 관심을 갖지

않고 모든 예술사의 진행과정을 일종의 폐쇄적·준논리적 기능으로 파악했기 때문에, 양식 변화의 사회학적 조건과 함께 그 실질적인 근원을 간과했다. 왜냐하면 예컨대 주관적 인상에 따르면 굴러가는 수레바퀴의 살이 없어진다는 발견이 17세기에 새로이 대두한 세계상을 말해주는 것이기는 하지만, 이런 발견들로 귀결된 발전은 일찍이 고딕 시대에 상징적 관념회화가 해체되고 그 대신 현실의 시각상이 점점 순수하게 됨으로써 시작되었고, 이는 또한 실재론적 사유에 대한 유명론적 사유의 승리와 직결되어 있다는 사실을 결코 잊어서는 안될 것이다.

| 뵐플린의 '근본개념'들

뵐플린은 다섯쌍의 대립개념을 바탕으로 그의 체계를 발전시키는데, 각 쌍의 개념에는 각각 르네상스와 바로끄의 특징이 서로 대립되어 있고, 그중 단 한쌍의 대립개념을 제외하고는 모두가 좀더 엄격한 예술관으로부터 좀더 자유로운 예술관으로 나아가는 발전경향을 보여준다. 이 범주들을 열거하면 (1) 선적인 것과 회화적인 것, (2) 평면적인 것과 입체적인 것, (3) 폐쇄적인 것과 개방적인 것, (4) 명확한 것과 불명확한 것, (5) 다양한 것과 단일한 것이다. '회화적인 것'에 대한 추구, 즉 조각적이고 선적이며 견고한 형식을 움직이는 것·부동하는 것·파악하기 힘든 것으로 해체한다든가, 제한이 없고 측정할 수 없으며 무한한 것의 인상을 불러일으키기 위해 경계나 윤곽을 지워버린다든가, 지속적·정체적·객관적 존재를 생성이나 기능으로, 주관과 객체의 상호작용으로 변화시킨다든가 하는 것 ── 이것이 뵐플린의 바로끄 개념의 기본 특징을 이루고 있다. '평면'보다 '입체적 깊이'라는 경향도 동일한 역동적 생활감정의 표현이다. 즉 일체의 고정적인 것과 확고부동한 것 그리고 명확한 윤곽을 가진 것

에 대해 반발하는 생활감정의 표현인데, 여기서 공간은 형성되고 있는 그무엇, 생성과정에 포착된 것 내지는 일종의 기능으로 파악되고 있다. 공간의 깊이를 나타내기 위해 바로끄 예술이 가장 즐겨 사용하는 방법은 전경(前景)을 지나치게 크게 그리고, 전경의 인물들을 보는 사람의 바로 눈앞에 돌출하도록 하며, 배경의 사물은 원근법적으로 급격하게 축소하는 것이다. 그 결과 공간은 그 자체가 움직이는 것이라는 인상을 줄 뿐만 아니라, 보는 사람은 화면에 극히 가까운 시점이 주어짐으로써 공간이 자기 자신에게 종속되어 있고 자신에게 의존하고 있으며 자신에 의해 만들어진 존재형식이라는 느낌을 갖게 되는 것이다. 그러나 절대적인 것을 상대적인 것으로, 엄격한 것을 자유스러운 것으로 대체하려는 바로끄의 경향을 가장 뚜렷하게 나타내는 것은 '개방적인' 비건축적 형식이 즐겨 쓰인다는 사실이다. 폐쇄적인 '고전주의적' 구도에서는 화면에 묘사된 것은 이미 그 자체로서 한계 지어진 현상이요, 이를 구성하는 모든 요소는 서로 관련되어 있거나 서로 의존하고 있다. 이런 상호관련 속에서는 어느 한 요소도 불필요하거나 모자라는 것으로 보이지 않는다. 이와 달리 바로끄 예술의 비건축적·비조직적 구성은 언제나 다소간은 불완전하고 분열적으로 보이며, 또한 어디서나 다시 계속될 수 있고 자신을 초월해 무엇인가를 지향한다는 인상을 준다. 일체의 고정되고 항구적인 것이 흔들린다. 수평선과 수직선으로 표현된 안정, 균형과 좌우대칭이라는 이념 및 그림의 표면을 완전히 채우고 그림의 틀에 알맞게 그리는 원칙 등은 경시되었고, 언제나 구도의 어느 한 측면은 다른 측면보다 더 강조되고 그림을 보는 사람은 정면이나 측면 같은 '순수한' 전망 대신에 우연적이고 즉흥적이며 순간적인 광경을 보게 되는 것이다. 뵐플린의 말에 따르면 "궁극적으로 바로끄가 지향하는 바는 화면을 그 자체로서 존재하는 독립

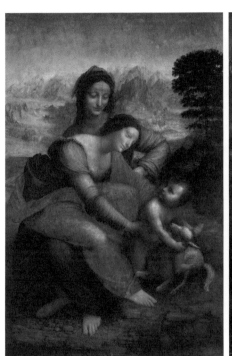 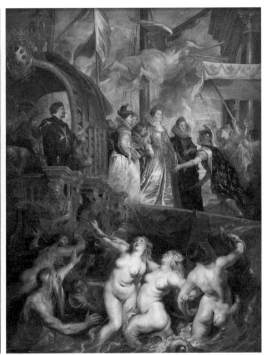

고전주의 구도에서는 화면을 구성하는 모든 요소가 서로 연관되고 의존하여 어떤 요소도 불필요하거나 결핍되어 있지 않다. 레오나르도 다빈치 「성 안나와 함께 있는 성모자」(왼쪽), 1503년경. 이와 달리 바로크의 비조직적 구도에서는 모든 고정적이고 영원한 것이 흔들린다. 페터르 파울 루벤스 「마르세유에 하선하는 마리아 메디치」(오른쪽), 1622~25년.

적 세계가 아니라 그냥 스쳐지나가는, 그러나 관람객이 한순간이나마 참가할 수 있는 영광을 지니는 장면으로 보이게 하려는 것이다. 따라서 화면 전체를 의도 없이 그렇게 된 것으로 보이도록 할 것을 노린다."[4] 바꿔 말하면, 바로끄 예술은 '영화적'이다. 즉 여기 묘사된 과정들은 슬쩍 엿듣고 몰래 엿본 것처럼 보이고, 보는 사람을 고려했을 성싶은 일체의 흔적은 지워져 있으며, 모든 것은 마치 우연히 일어난 일처럼 제시되어 있다. 묘사가 비교적 명확하지 못한 것도 이런 즉흥성과 관련되어 있다. 빈번하고 때로는 무리한 오버랩, 투시도법에 의한 크기의 과도한 격차, 그림의 틀에 의해 주어진 여러 방향선의 무시, 소재의 불완전성과 모티프 처리에서의 불공평 등은 모두 묘사가 일목요연해지는 것을 의도적으로 어렵게 만드는 수단일 뿐이다. 간단한 것에서 복잡한 것으로, 명료한 것에서 덜 명료한 것으로, 뻔히 드러나는 것에서 감춰진 것으로 나아가는 예술문화 내부에서의 연속적인 발전이 너무 명백하고 확실한 것에 대한 혐오감이 커지는 데 일조하는 것은 두말할 나위 없다. 예술감상자들은 그들의 교양과 이해의 수준이 높으면 높을수록 이런 자극이 커지기를 요구하는 법이다. 그러나 이 새로운 것과 어려운 것, 복잡한 것을 통한 자극과 나란히 무엇보다도 감상자에게 묘사된 화면이 무궁무진하고 파악하기 힘들며 무한하다는 감정을 불러일으키려는 노력이 바로끄에서 다시 나타나는데, 모든 바로끄 예술은 이런 경향에 지배되고 있다.

통일성의 원리

이 모든 특징들에는 속박되지 않고 한계 지어지지 않으며 자의적인 것을 추구하는 반고전주의적인 충동이 나타나 있는데, 다만 뵐플린이 지적한 양식적 특징들 중에서 통일성의 추구만이 종합을 향한 증대되는 의욕

의 표현이며, 따라서 좀더 엄격한 구성원칙을 지키려는 의지가 강화됨을 볼 수 있다. 만약 뵐플린이 상정한 대로 예술사의 발전과정이 하나의 명확한 논리에 따라 이루어진다면 회화적인 것과 공간의 깊이, 비건축적인 것과 불명확한 것에 대한 기호는 마땅히 모티프의 다양성의 경향, 축적과 좌우병렬의 경향과 결부되어야 할 것이다. 그러나 실제로 바로끄 예술은 어느 작품에서나 집약과 종속의 의지를 보여주고 있다. 이런 점에서 바로끄 예술은 — 뵐플린은 이 점을 지적하지 않았는데 — 르네상스 고전주의 예술의 계속이지 결코 그 반대가 아닌 것이다. 이미 초기 르네상스에서도 중세의 누가적 구성방법과는 대조되는 통일과 종속의 추구가 두드러지게 나타났었다. 당대의 합리주의는 구도의 불가분성과 시점의 일관성 속에서 그 예술적 표현을 얻었던 것이다. 관람자가 작품을 수용하는 동안 자신의 관점, 특히 자연에의 충실성을 판별하는 기준을 바꿀 필요가 없을 때에만 예술적 환각이 생겨날 수 있다는 것이 당시의 지배적 의견이었다. 하지만 르네상스 예술의 통일성이란 일종의 논리적 일관성에 지나지 않았고, 묘사의 총체성이란 것도 개개 사물의 총합에 불과한 것으로서 거기 포함된 상이한 구성요소들이 뚜렷이 식별되었다. 그러나 바로끄 예술에서 그런 부분들의 상대적 독립성은 상실된다. 레오나르도 다빈치와 라파엘로의 구도에서는 아직도 각 요소를 분리해 즐길 수 있지만, 루벤스와 렘브란트의 회화에 이르면 디테일의 묘사는 이미 그 자체로는 아무런 의미를 갖지 못한다. 바로끄 거장들의 구도는 르네상스 화가의 구도보다 더욱 풍부하고 복잡하지만, 동시에 한층 더 동질적이며 더욱 크고 깊고 지속적인 숨결이 지배하고 있다. 바로끄 예술에서는 통일성이 추후에 달성된 결과가 아니라 예술적 창조 자체의 선행조건이다. 예술가는 처음부터 하나의 비전을 가지고 대상에 접근하기 때문에 일체의 특수하고

개별적인 것은 결국 그 비전 속에 용해되는 것이다. 이미 부르크하르트도 개별 형식이 지닌 독자적 의미가 파괴되고 있다는 사실을 바로끄 예술의 한 특징으로 인지하고 있고, 리글도 되풀이해서 바로끄 작품들에 보이는 디테일의 '무의미성'과 '추함', 즉 디테일의 불균형성을 강조하고 있다. 르네상스가 예컨대 건물의 각 층을 수평선으로 서로 분리한 반면에 바로 끄는 관통하는 원주와 벽기둥 양식을 통해 이를 통일하고 있는 데에서 보듯, 바로끄는 건축에서 장대한 양식을 좋아하고, 그렇듯 회화에서도 각 구성부분들을 주요한 모티프에 종속시키고 하나의 주된 효과에 초점을 맞추어 묘사하고 있다. 따라서 회화의 구도는 흔히 단 하나의 대각선이나 색채의 한 부분에 의해 지배되고, 조각형식은 하나의 곡선에 의해서, 음악작품은 전체를 주도하는 하나의 쏠로 음에 의해서 지배된다.

예술사의 논리

뵐플린은 엄격한 것에서 자유스러운 것으로, 단순한 것에서 복잡한 것으로, 폐쇄적인 형식에서 개방적인 형식으로 나아가는 발전에서 예술사의 전형적인 전개과정을 찾고자 한다. 그는 제정로마 시대, 후기 고딕, 17세기와 인상주의의 양식사를 서로 평행하는 현상으로 보았다. 그는 이들 각 시대에는 언제나 객관성과 엄격한 형식을 갖춘 고전주의가 지나고 나면 일종의 바로끄, 즉 주관적 감각주의와 다소 급진적인 형식 해체가 뒤따랐다고 생각했다. 그는 이러한 두 양식의 양극성을 예술사의 기본 공식으로 생각했고, 만약 보편사적 법칙성과 역사발전의 주기성이 존재한다면 이 공식이야말로 그런 것이라고 보았다. 그리고 그는 이런 전형적 양식의 주기적 반복에서 출발해서, 예술사에는 어떤 내적 논리와 독자적이고도 내재적인 필연성이 지배한다는 테제를 추출했다. 여기서 뵐플린

의 비사회학적 방법은 하나의 반역사적 교조주의가 되고, 완전히 임의적인 역사구성이 되는 것이다. 헬레니즘의 '바로끄', 중세 후기의 '바로끄', 인상주의의 '바로끄' 및 본래의 바로끄 사이의 공통점이란 이들 각 시대가 유사한 사회적 여건을 가진 한에서만 현실화된다. 설령 고전주의 다음에 바로끄가 뒤따랐다는 사실에서 일종의 보편적 법칙성을 찾아볼 수 있다 하더라도 이렇게 내재적인, 즉 순형식적인 근거만으로는 하나의 발전과정이 왜 특정 시점에 엄격한 것에서 더욱 엄격한 것으로 나아가지 않고 엄격한 것에서 자유스러운 것으로 나아가는가 하는 문제는 결코 해명하지 못한다. 발전의 '정점'이라는 것은 결코 존재하지 않는다. 일반적인 역사적 상황, 즉 사회적·경제적·정치적 상황이 일정한 방향으로의 발전을 종결짓고 그 발전방향을 바꾸는 순간이 '정점'이고, 여기서 새로운 전환이 시작되는 것이다. 양식의 변화는 오로지 외부 사정에 의해 일어나는 것이지 결코 자체 내에 시한을 지닌 것은 아니다.

뷜플린이 내세운 범주 대부분은 바로끄 시대의 고전주의 예술에는 적용할 수 없다. 뿌생과 끌로드 로랭(Claude Lorrain)은 '회화적'이지도 '불명료'하지도 않으며, 그들 예술의 구성 또한 비건축적이라고 할 수 없는 것이다. 그들 작품의 통일성도 루벤스 같은 화가가 과장되고 팽팽한 의지와 압도적인 박력으로 추구하는 통일성과는 그 성격이 다르다. 그렇다면 우리는 아직도 바로끄를 하나의 양식적 통일체라고 말할 수 있을 것인가? 어느 한 시기 전체를 지배하는 통일적 '시대양식'이라는 말을 우리는 결코 써서는 안될 것이다. 왜냐하면 어느 시대나 예술적으로 생산적인 사회그룹의 수효만큼이나 상이한 양식의 수도 있게 마련이기 때문이다. 주도적인 예술 생산이 단 하나의 문화 담당층에 의해서 유지되었고 그들의 작품만이 보존되어 있는 시대의 경우에도, 그들 외에 다른 계층의 예술

바로끄 시대 고전주의 예술에 속하는 뿌생의 작품은 회화적이거나 불명료하지 않으며
구성 또한 비건축적이라고 할 수 없다. 니꼴라 뿌생 「아르카디아에도 나는 있다」, 1637~39년.

생산품이 혹시 매몰되어 있는 것은 아닌지, 아니면 도중에 망실된 것은
아닌지를 검토해보아야 할 것이다. 예컨대 고대 그리스·로마 시대에도
상류층의 비극과 함께 민중연극인 미무스가 있었음을 우리는 알고 있는
데, 이 미무스의 중요성은 현재까지 보존되는 몇몇 단편적인 작품을 통해
생각할 수 있는 것보다 훨씬 컸다. 또한 중세에도 교회예술에 비해서 세
속적·대중적인 예술이, 지금까지 전해오는 작품을 두고 우리가 짐작하는
것보다 더 큰 중요성을 지니고 있었음에 틀림없다. 아직 지배계급이 분화
되지 않은 이런 시대에도 예술 생산의 완전한 통일성이 없었다면, 하물며
17세기처럼 사회적·경제적·종교적인 면에서 이미 완전히 방향을 달리하
는 여러 문화계층이 존재하고 이들이 예술에 완전히 상이한 과제를 맡기

던 시대에 예술 생산이 단일한 성격을 갖기는 훨씬 더 어려운 일이다. 로마 교황청의 예술적 목표와 베르사유에 있는 왕궁의 예술적 목표 사이에는 본질적인 차이가 있었고, 또 이 양자에 공통된 것도 시민계급과 깔뱅주의가 득세한 홀란트의 예술의욕과는 결코 일치할 수 없는 것이었다. 그럼에도 불구하고 어떤 공통 특징을 찾아볼 수 없는 것은 아니다. 왜냐하면 정신적 분화과정을 촉진하는 발전은 동시에 문화산물의 보급과 상이한 문화영역들 간에 영향을 주고받기 쉽게 함으로써 각국의 정신적 활동을 지속적으로 통합하는 데 공헌했다는 사실은 제쳐두더라도, 바로끄 시대의 가장 중요한 문화창조의 하나인 새로운 자연과학과 자연과학적 지향을 지닌 새로운 철학은 처음부터 국제적인 성격을 띠고 있었기 때문이다. 그리고 이들 새로운 학문에 표현된 보편적인 세계감정은 또한 당대의 모든 복잡다기한 예술 생산을 지배하고 있었던 것이다.

우주적인 세계감정

새로운 자연과학적 세계관은 꼬뻬르니꾸스의 발견으로 시작되었다. 우주가 지구 주위를 도는 것이 아니라 지구가 태양 주위를 돈다는 학설은 신의 섭리에 따라 정해졌던 우주 속에서의 인간의 오랜 위치를 결정적으로 변화시켰다. 그렇다면 지구는 더이상 우주의 중심이 아니고 인간역시 더이상 창조의 의미와 목적이 될 수 없기 때문이다. 그러나 꼬뻬르니꾸스의 학설은 단순히 세계가 지구와 인간의 주위를 도는 것을 중지했음을 뜻할 뿐만 아니라, 세계가 더이상 어떠한 중심점도 갖고 있지 않고, 다만 동일한 모습과 가치를 지닌 여러 부분으로 구성되어 있으며, 이 부분들의 통일성은 오로지 자연법칙의 보편타당성 속에서만 드러남을 뜻하는 것이었다. 이 학설에 따르면 우주는 무한대이고 그럼에도 통일적이

꼬뻬르니꾸스의 지동설은
예외를 허용하지 않는 자
연법칙, 새로운 의미의 필
연성이라는 개념을 낳았다.
인간은 하나의 작은 인자가
되었다. 안드레아스 켈라리
우스 「꼬뻬르니꾸스의 천체
궤도」, 『대우주의 조화』의
삽화, 1660년.

며 단 하나의 원리에 의해 조직된 상호작용하는 연속적인 체계요, 또한
하나의 살아 있는 유기체적 관계이자 원활하게 기능을 발휘하는 잘 정리
된 일종의 기계장치, 당시 언어로 표현하자면 하나의 이상적인 시계장치
였다. 예외라는 것을 일절 허용하지 않는 자연법칙이라는 개념과 더불어,
신학적 의미와는 판이하게 다른 새로운 의미의 필연성이라는 개념이 생
겨났다. 그러나 이로 말미암아 신의 임의성에 관한 생각뿐만 아니라, 이
우주에서 인간만이 신의 총애를 받을 수 있고 신의 초월적인 존재에 참
여할 수 있다는 인간의 특권에 대한 생각 역시 밑바닥부터 뒤흔들렸던
것이다. 인간은 이제 마술이 걷힌 새로운 세계에서 아무런 중요성을 지니
지 못하는 하나의 조그마한 인자(因子)가 되었다. 그러나 가장 주목할 점
은 인간이 그의 변화된 새로운 위치에서 새로운 자기신뢰와 자존의 감정
을 획득했다는 사실이다. 자신을 완전히 압도하고 지배하는 거대한 우주
를 이해하고 그 법칙을 산출하며 이를 바탕으로 자연을 정복할 수 있다

는 의식은 지금까지 전혀 알려지지 않았던 인간의 무한한 자신감의 원천이 되었다.

종전의 기독교적·이원론적 현실이 바뀌면서 생겨난 이 동질적·연속적인 세계에서는 종전의 인간중심적 세계관 대신에 우주적 의식, 즉 인간은 물론이고 인간존재의 궁극적 원리까지도 내포하는 무한한 상호작용, 상호관련이라는 개념이 등장했다. 세계를 이와 같이 빈틈없이 조직된 하나의 체계로 보는 견해는 중세의 신 개념, 즉 세계질서의 바깥에 존재하는 인격신의 개념과는 합치할 수 없는 것이었다. 중세의 초월주의를 대체하며 나온 내재적 세계관은 단지 내부로부터 작용하는 신의 힘만을 인정했다. 이런 세계관은 체계적으로 전개된 학설로서는 새로운 것이었지만, 그 핵심을 이루는 범신론은 르네상스와 바로끄 사상에서 대부분의 진보적 요소들이 그렇듯 화폐경제와 중세 후기의 도시 및 시민계급의 발생, 그리고 유명론의 승리로 거슬러올라간다. 딜타이는 "현대 유럽의 범신론의 성립은 위대한 13세기 이후 거의 3세기에 걸친 정신적 변혁의 소산이다"라고 말한다.[5] 이런 발전 끝에 나타난 것은 세계의 심판관으로서의 신에 대한 외경심 대신에 이른바 '형이상학적 전율', 빠스깔(B. Pascal)이 말한 "무한한 공간의 영원한 침묵"을 앞에 둔 불안이었고, 삼라만상을 관통하는 끊임없는 긴 숨결에 대한 경탄이었다.

바로끄의 모든 예술은 이런 전율과 무한한 공간의 메아리, 모든 존재의 상호관련성으로 충만하다. 예술작품은 그 총체성에서 모든 부분이 생생하게 살아 있는 하나의 통일된 유기체로서 우주의 상징이 된다. 작품 각 부분은 마치 천체처럼 무한하고 빈틈없는 전체와의 관련을 보여준다. 각 부분은 제각기 전체의 법칙을 내포하고, 각 부분 어디서든지 동일한 힘과 동일한 정신이 작용하고 있는 것이다. 급경사의 대각선, 원근법에 따른

과격한 단축, 의도적인 명암효과 등은 모두 무한을 향한 억제할 수 없는 압도적인 내면의 충동을 표현하고 있다. 마치 예술가가 무한한 것을 표현하려는 자신의 작업이 실제로 성공할지 결코 안심하지 못하는 것처럼 모든 선은 먼 곳에 눈길을 보내고, 모든 움직임은 자기 자신을 초월하려는 듯이 보이며, 모든 모티프는 긴장과 안간힘의 상태에 놓여 있다. 심지어 일상생활을 그린 홀란트 화가의 평정 뒤에서도 우리는 사람을 불안하게 하는 무한성과 언제 깨질지 모르는 유한한 것의 위태로운 조화를 느낀다. 이것이 바로끄 예술의 한 통일적 특징이라는 사실에는 의문의 여지가 없지만, 그렇다고 이런 하나의 공통된 특징만으로 바로끄 양식의 통일성을 말할 수 있을 것인가? 고딕을 단순히 중세의 정신주의에서 추출하려는 시도가 그랬듯이, 바로끄를 이러한 무한성의 추구라는 관점에서 정의하려는 노력 역시 부질없는 일은 아닐까?

02 _ 궁정적·가톨릭적 바로끄

16세기 말경, 이딸리아 예술사에는 하나의 두드러진 방향 전환이 일어난다. 차갑고 복잡하며 주지주의적인 매너리즘이 물러나고 그 대신 관능적·감정적이고 일반적으로 이해하기 쉬운 양식인 바로끄가 들어선 것이다. 이 양식은 전 시대의 정신적 귀족주의의 배타성에 대한 근본적으로 민중적인 예술관의 승리이자, 다른 한편으로는 지배적 교양층이 주도하긴 했어도 좀더 광범위한 대중을 고려한 예술관의 승리를 의미했다. 까라바조의 자연주의와 까라치(Carracci) 일가의 주정주의는 바로 이 예술관의 두 방향을 대표한다. 이들 두 방향의 어느 쪽도 매너리스트들의 높은

교양수준에는 훨씬 뒤진다. 까라치가의 아뜰리에에서도 르네상스의 거장을 모방하면서도 비교적 단순한 것을 택하고, 일반적으로 복잡한 생각이나 감정은 표현하고자 하지 않는 것이다. 까라치가의 세 사람 중에서 '교양있다'고 얘기할 수 있는 사람은 실제로 아고스띠노 까라치(Agostino Carracci)뿐이며, 까라바조 자신은 사변이나 이론과는 전혀 거리가 먼, 심지어는 교양을 적대시하는 보헤미안이었다.

근대 교회예술의 성립

까라치가의 역사적 의의는 매우 크다. 일체의 근대 '교회예술'의 역사가 이들과 함께 시작되기 때문이다. 그들은 매너리스트들의 난해하고 복잡한 상징주의를 간단하고 명백한 알레고리로 바꿔놓았는데, 여기서부터 우리에게 낯익은 상징과 형식인 십자가, 머리의 후광, 백합, 두개골, 하늘을 쳐다보는 시선, 사랑과 고뇌의 희열 등이 그려진 근대의 성화(聖畫)가 발전한다. 종교예술은 이때 비로소 결정적으로 세속예술과 구분된다. 르네상스와 중세에는 순수하게 종교적 목적을 위해 생산된 예술작품과 세속적 목적을 위해 만들어진 예술작품 사이에 많은 중간형식이 존재했지만, 까라치가의 양식이 완성되면서부터는 그 둘 사이에 근본적인 분리가 이루어진다.[6] 가톨릭교회의 그림은 무엇을 어떻게 그려야 할지가 확립되고 공식화되었다. 수태고지, 예수의 탄생, 세례, 승천, 십자가 지기, 사마리아 여인과의 만남, 정원사로서의 예수 그리고 그밖의 수많은 성서의 장면은 오늘날에도 성화의 일반적 모델로 남아 있는 하나의 형식을 획득하는 것이다. 교회예술은 공적 성격을 띠게 되고 자발적·주관적 특징을 상실하며 날이 갈수록 직접적인 신앙보다 예배의식에 의해서 더 많이 규정되었다. 교회는 종교개혁정신의 주관주의가 지닌 위험성을 너무

나 잘 알고 있었기 때문에, 예술작품도 신학 저서나 마찬가지로 정통 교리의 뜻을 일체의 오해나 자의적인 해석의 여지 없이 표현해주기를 바랐다. 교회는 예술적 자유의 위험성과 비교할 때 예술작품의 획일화는 그래도 나은 악이라고 생각하였다.

까라바조(1573~1610)도 처음에는 대단한 성공을 거두었다. 이 세기의 예술가들에게 끼친 그의 영향은 까라치가의 영향보다 더 깊었을 것이다. 그러나 그의 대담하고 가식 없는 힘찬 자연주의는 그의 주문자였던 고위성직자들의 취향을 지속적으로 충족할 수는 없었다. 그들은 그의 예술이, 그들이 종교적 묘사의 본질에 속한다고 생각했던 '위대성'과 '고귀함'을 결여하고 있다고 보았다. 질적인 면에서 당시 이딸리아의 어떤 그림도 필적할 수 없는 그의 그림에 그들은 이의를 제기했고 심지어는 거듭 퇴짜를 놓았다. 그들은 까라바조의 그림에서 단지 비관습적인 형식만을 보았고, 진정한 민중의 언어로 표현된 이 거장의 깊은 경건성을 이해할 수 없었던 것이다. 까라바조의 이런 실패가 사회학적으로 더 주목할 만한 점은 그가 적어도 중세 이후로는 최초로, 자신의 예술적 특성으로 인해 실패했고 훗날 예술가로서의 명성을 안겨준 바로 그 특성 때문에 동시대인들로부터 반감을 산 예술가이기 때문이다. 그러나 까라바조가 실제로 그의 예술적 가치 때문에 거부당한 근대 최초의 거장이라면, 이는 바로 그가 예술과 감상자 관계에서 하나의 중요한 전환점을 이룬다는 것을 뜻한다. 즉 르네상스와 함께 시작된 '심미적 문화'의 종언을 고하고 내용과 형식의 더욱 엄격한 분리를 가져와, 이제 형식의 완결성은 더이상 이데올로기적 탈선의 변명이 되지 못하게 된 것이다.

되도록 광범한 대중에게 영향을 끼치려는 소망에도 불구하고 교회의 귀족주의 정신은 도처에 나타나 있다. 로마 교황청은 가톨릭 신앙을 보

근대적 교회예술은 까라치가에서 시
작한다. 매너리스트의 난해하고 복잡
한 상징은 십자가, 후광, 두개골 등 간
단명료한 알레고리로 바뀐다. 안니발
레 까라치 「성 프란체스꼬」, 1587년경.

까라바조 예술의 가식 없는 힘찬 자
연주의와 비관습적인 형식, 깊은 경건
성은 당대 고위층의 이해를 얻지 못
했다. 까라바조 「의심하는 성 토마스」,
1601~02년.

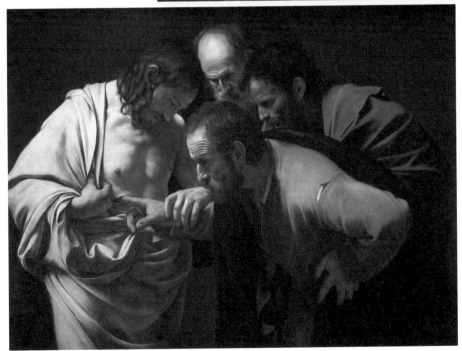

급, 선전하기 위해 '민중예술'을 육성하고자 했으나 그 민중성은 이념과 형식의 단순함에 한정된 것이었고 평민적 표현방식의 직접성은 피하고자 했다. 그림 속의 거룩한 인물은 신자들에게 가능한 한 깊은 인상을 주도록 그려야 했지만, 어떤 경우에도 그들과 같은 부류의 인간으로 내려와서는 안되었다. 예술작품은 신도들을 권유하고 설득하며 압도해야 했지만, 이를 정선된 고상한 언어로 해야만 했다. 주어진 선전의 목적을 실현하기 위해서는 물론 때로는 예술의 민주화, 아니 평민화조차 불가피했고, 작품을 낳은 종교적 감정이 순수하고 깊으면 깊을수록 작품의 효과는 더 조야한 경우가 많았다. 그러나 교회의 주된 관심은 신앙의 심화보다 신앙의 보급에 있었다. 교회가 그들의 목적을 세속화하면 할수록 신자들의 종교적 감정은 그만큼 더 약화되었다. 물론 종교가 영향을 미치는 범위는 조금도 줄지 않았고 오히려 일상생활에서 종교적 경건성은 전보다 더 많은 비중을 차지했지만, 그것은 틀에 박힌 외면적인 일과가 되었고 그 엄격한 초세속적 성격을 상실했다.[7] 루벤스는 매일 아침 미사에 참여했고, 베르니니는 일주일에 두번씩 성찬을 받았을 뿐 아니라 이그나띠우스 로욜라의 권유를 좇아 일년에 한두번씩 수도원의 고독 속에 침잠해서 종교적 수도에 전념했음을 우리는 알고 있지만, 그렇다고 해서 그들이 이전 예술가들보다 진정으로 더 종교적이었다고는 누구도 주장할 수 없는 것이다.

바로끄 시대의 로마

바로끄가 대두하면서 현실도피적 경향을 밀어내고 등장한 현실긍정적 태도는 무엇보다도 오랜 종교전쟁을 치르고서 사람들이 느낀 피로감의 징후이자 뜨리엔뜨공의회 기간의 비타협주의를 대체하고 나타난 타협적 분위기의 반영이었다. 교회는 역사적 현실의 요구에 맞서 싸우기를 포기

하고 되도록 이러한 역사적 요구에 적응고자 했다. 비록 '이단자'들에게는 종전처럼 가혹한 박해를 가했지만 신자들에게는 점점 더 관대한 태도를 취했다. 자기 진영 사람들에게는 가능한 한 많은 자유를 허용했다. 주위 세계에 대한 개방적 태도를 묵인하는 정도가 아니라 장려하기까지 했으며, 세속적인 삶의 제반 관심사와 즐거움을 정당한 것으로 인정했다. 거의 어디서나 교회는 국가적 차원의 교회가 되고 국가의 통치수단이 되었는데, 이는 종교적 목적이 국가의 이익에 널리 종속되는 현상과 처음부터 직결된 것이었다. 로마에서까지도 정치적 배려는 종교적 배려에 우선했다. 이미 식스투스 5세(Xystus V)는 정통 가톨릭을 믿는 에스빠냐의 정치적 우위를 견제하기 위해서 종교적으로 믿을 수 없는 프랑스에 많은 양보를 했다. 교황청 정치의 이 세속적 경향은 후기 바로끄에서는 더욱 두드러지는 현상이다.

이때부터 로마는 교황의 거주지로서뿐만 아니라 가톨릭 세계의 수도로서 그 위용과 화려함을 과시하게 된다. 교회예술에서도 궁정예술의 장대화려한 성격이 지배적이 된다. 매너리즘이 엄격하고 금욕적이며 현세부정적이어야만 했던 데 비해, 바로끄는 좀더 자유롭고 감각적인 방향으로 나아갈 수 있었다. 프로테스탄티즘과의 경쟁은 이제 끝났다. 가톨릭교회는 이미 잃어버린 영역은 포기했고, 남은 영역 내에서는 그런대로 안정감을 누렸다. 이때부터 로마에서는 극도로 풍부하고 사치스러우며 낭비적인 예술 생산의 한 시기가 시작된다. 이 시기는 지금까지 그 유례가 없을 정도로 많은 교회와 예배당, 천장화와 제단화, 성자상과 기념묘비, 성해함(聖骸函)과 봉헌물을 생산했다. 가톨릭의 부흥에 힘입어 융성해진 것은 결코 교회미술 장르만이 아니었다. 교황들은 호화스러운 교회를 세웠을뿐더러 화려한 궁정과 별장과 정원들을 건립하기도 했다. 그리고 교황

로마는 가톨릭제국의 수도로서 권세를 과시하게 된다. 교회예술은 궁정예술적인 장대화려함을 지향하여 바로끄의 자유롭고 감각적인 면모가 발전한다. 바띠깐 성 베드로 대성당 광장(위). 1607~26년 까를로 마데르노가 파사드 완공, 1657년 베르니니가 콜로네이드 설계; 로렌쪼 베르니니 「성 테레사의 황홀경」(아래), 1647~52년.

의 총신인 추기경들은 점점 왕과 왕족을 방불하는 호화판 생활을 영위했고, 건축에서도 이에 못지않은 무절제한 사치스러움을 과시했다. 교황과 고위성직자들로 대표되는 가톨릭교회는 점점 더 시민적이 되어가는 개신교와는 반대로 날이 갈수록 더 궁정적이 되었다.[8] 바로끄 시대의 로마에서는 어디서나, 마치 제정시대에 빠리 도처에서 나뽈레옹의 독수리 문장을 보듯이 바르베리니가(Barberini, 교황 우르바누스 8세와 두명의 추기경 등 많은 세력가를 낳은 가문)의 꿀벌 문장을 볼 수 있었다. 그렇다고 바르베리니 집안이 교황 가문 중에서 예외적 존재였던 것은 아니다. 그들 못지않게 유명했던 파르네세가와 보르게세(Borghese)가 이외에도 루도비시(Ludovisi), 빰필리(Pamfili), 끼지(Chigi), 로스삘리오시(Rospigliosi) 집안들도 당대의 가장 열성적인 예술애호가들이었다.

바르베리니가 출신 교황 우르바누스 8세(Urbanus VIII, 재위 1623~44) 치하에서 로마는 우리가 오늘날 알고 있는 대로의 바로끄 도시가 되었다. 적어도 우르바누스 8세 치하 전반기 동안은, 로마는 이딸리아의 모든 예술계를 지배했을뿐더러 나아가 전유럽의 예술중심지였다. 로마의 바로끄 예술은 프랑스의 고딕 예술이 그랬던 것처럼 국제적이었다. 그것은 당시 존재하던 온갖 에너지를 흡수하고 모든 예술경향을 통합해서 당대 유럽에서는 유일하게 현대적으로 보이는 하나의 예술양식을 이룩했다. 1620년경에는 바로끄가 로마에서 완전히 지배적인 양식이 된다. 페데리꼬 쭈까리와 까발리에 다르삐노(Cavalier d'Arpino)를 선두로 하는 매너리스트들이 아직 작품활동을 계속하고 있었지만 그들의 예술경향은 이미 구식이 되었고, 까라바조와 까라치 일가 역시 미술발달사로 보면 뒤져 있었다. 이제 통용되는 화가로는 삐에뜨로 다꼬르또나(Pietro da Cortona)와 베르니니, 루벤스를 들 수 있는데, 이들은 예술활동의 중심이 이딸리아로부터

바로끄 시대 로마의 교황과 고위성직자들은 왕과 다름없
는 권력과 부를 누렸다. 이들은 가장 열렬한 예술애호층
이기도 했다. 삐에뜨로 다꼬르또나가 그린 바르베리니 궁
천장화 「신의 섭리」와 그 세부, 1633~39년. 꿀벌은 바르
베리니가의 문장이다.

유럽의 서부와 북부로 옮아가는 발전과정에서 과도적인 역할을 한 사람들이다. 전성기 바로끄 벽화의 최대 거장이었던 꼬르또나의 예술은 이미 이딸리아 외부, 즉 프랑스 실내장식의 넘쳐흐를 듯 풍만하고 화려한 장식양식에서 계승되었다. 베르니니는 처음에는 프랑스에서 왕자처럼 환영받았으나 오래지 않아 국민적 저항에 부닥침으로써 루브르 궁전을 완공하려던 그의 계획은 가로막혔다. 부용 공작(duc de Bouillon)은 세기 중엽쯤에는 빠리를 세계의 수도라고 불렀는데,[9] 실제로 프랑스는 이때 정치적으로만 유럽의 지배적 국가가 된 것이 아니라 교양과 취미 관련한 모든 면에서도 주도권을 장악하였다. 교황청 세력이 약화되고 로마가 빈곤해짐에 따라 예술의 중심지는 당대의 가장 진보적 국가형태인 절대군주제가 완성에 이르고 예술 생산이 가장 중요한 수단을 구사할 수 있었던 나라로 옮겨간 것이다.

절대군주제

절대주의의 승리는 어느 의미에서는 종교전쟁의 부수적인 현상이었다. 16세기 말경의 프랑스는 끝없는 학살과 그칠 줄 모르는 기근과 질병으로 매우 약화되어 있었기 때문에 사람들은 어떠한 댓가를 치르고서라도 평화와 안정을 갖고자 했고, 강력한 정치의 도래를 갈구하거나 아니면 적어도 이를 감내했다. 이 강권통치로 인해 가장 큰 타격을 받은 것은 구귀족들이었는데, 이들은 왕권에 대항할 기회를 호시탐탐 노리고 있었기 때문에, 아무런 방해를 받지 않고 통치하기 위해서는 구귀족의 저항을 분쇄해야만 했다. 이와는 반대로 정치적 안정 속에서만 번창할 수 있고 언제라도 '강력한 정치'를 지지할 태세가 되어 있던 부르주아지는 절대주의의 열렬한 추종자였고, 왕과 정부 또한 이 추종세력의 고마움을 평가할

줄 알았다. 시민계급의 성원에게 귀족 신분을 주는 일은 오래전부터 다시 시작되었는데, 이제는 종전의 어느 때보다도 더 무분별하게 진행되었다. 귀족이 아닌 사람을 귀족으로 올려주는 일은 본래부터 왕과 영주들이 특별한 공적을 세운 사람에게 하던 포상이었다. 일찍이 중세에 이런 관습이 지나치게 확대되는 데 제한을 두었으나, 16세기 이래로는 귀족이 되는 사람의 숫자가 한없이 늘어났다. 프랑수아 1세는 군사적인 공적뿐 아니라 군사 외적 공적에 대해서도 귀족의 칭호를 하사했고, 심지어 '귀족자격증'으로 장사를 하기까지 했다. 점차로 어떤 관직에 임명된다는 것은 자동적으로 귀족 칭호를 갖는 것이 되었고, 17세기에 이르면 이미 4,000명을 헤아리는 사법·재무·행정관청의 관료들이 세습귀족이 되어 있었다.[10] 이런 식으로 시민들이 점차 귀족계급에 수용됨으로써 17세기에는 이들이 수적으로 전통적인 세습귀족을 능가했다. 전통 문벌귀족은 끊임없는 전쟁과 내란과 폭동으로 사멸하거나 아니면 경제적으로 파산하여 생활능력을 상실했다. 보조금이나 연금을 구걸하다시피 해서 얻을 수 있었던 궁정에 기거하는 것만이 이제 그들의 유일한 생활수단이 되었다. 물론 토지를 소유한 구귀족 대부분은 여전히 농촌에 살고 있었으나 그들 대다수는 생활이 빈약하기 이를 데 없었다. 가난해진 귀족들은 이제 다시 부유해질 수 있는 아무런 수단과 방법도 갖고 있지 않았고, 게다가 왕은 그들에게 국가에서의 아무런 독자적 직책도 내주려고 하지 않았다.[11] 상비군이 발전하면서 그들의 군사적 중요성은 감소했고, 관직은 대부분 시민계급 출신 사람들로 채워졌으며, 귀족들 스스로는 상공업에 종사하는 것은 지체에 어울리지 않는 일이라고 생각하였다.

프랑스의 귀족

그러나 왕과 절대주의 국가의 귀족에 대한 관계는 결코 간단한 것만은 아니었다. 왕과 국가가 박해를 가한 것은 반항적인 귀족들이지 귀족 전체는 아니었다. 귀족은 여전히 국가의 중추로서 중시되었다. 그들의 특권은 순전히 정치적 특권을 제외하고는 그대로 존속했다. 그중에서도 특히 농민에 대한 지배권과 완전한 면세권은 계속 지녔다. 그러니까 절대주의는 낡은 신분사회 질서를 결코 파기한 것이 아니다. 즉 그것은 여러 신분의 왕에 대한 관계를 부분적으로 변경했을 뿐, 신분들 상호 간의 관계는 옛날 그대로였다.[12] 왕은 여전히 자신을 귀족계급의 일원으로 생각했고, 또 즐겨 자신을 국가의 '첫째가는 귀족'(gentilhomme)이라고 불렀다. 왕은 신흥귀족의 출현으로 추락한 귀족계급의 위신을 보상하기 위해 모든 공적 예술과 문학의 수단을 통해 귀족의 도덕적·정신적 모범성을 강조하는 신화를 퍼뜨렸다. 귀족계급과 평민 간의 간격, 그리고 세습귀족과 귀족자격증을 받아서 된 신흥귀족 간의 간격은 인위적으로 확대되었고 종전보다도 더 강하게 느껴졌다. 이런 요인들 때문에 사회는 다시 귀족화되고 구기사도적·낭만적 도덕 개념은 또 한번 르네상스를 맞이하게 되었다. 이제 진정한 귀족은 세습귀족에 속하는 귀족으로서 기사도 이상을 신봉하는 이른바 '신사'(honnête homme, 점잖은 사람)인 것이다. 영웅적 행위와 의리, 절도와 자제력, 관용과 예절은 이런 사람이 꼭 갖추어야 할 덕목이었다. 이런 덕목은 왕과 그의 신하들이 일반에 보여주는 아름답고 조화된 세계의 외관에 속했다. 그들은 마치 이런 덕목들이 실제로 효력을 지닌 것처럼 행동했고, 신판 '원탁의 기사' 역을 하면서 때로는 스스로 자기기만에 빠지기까지 했다. 따라서 궁정생활의 비현실성은 불가피했으며, 그것은 단순히 하나의 사교적 유희 또는 눈부시게 연출된 쇼에 불과했다. 의리와

의리, 절제, 관용과 예절에 얽매인 기사도 이상을 따르는 궁정생활은 불가피하게 사교적 유희, 작위적인 쇼가 되고 말았다. 프랑수아 마로 「1693년 5월 8일 베르사유에서 기사 작위를 내리는 루이 14세」, 1710년.

영웅적 행위라는 것은 노예적 복종이 국가 이익 및 전제군주의 뜻에 맞을 때 문학적 선전이 붙여준 이름에 불과하다. 예절이라는 것도 대부분 '싫은 일에 억지로 좋은 얼굴을' 하는 것을 뜻하며, 관용이라는 것 역시 이제 거지가 되었다는 것을 잊게 해주는 허장성세에 지나지 않는다. 절도와 자제력만이 귀족적·궁정적 생활이 요구한 유일한 진짜 미덕이었다. 고상하고 정신적으로 강한 사람은 그의 감정을 밖으로 나타내지 않는다. 그는 자신의 신분에 합당한 규범에 적응하고, 감정으로 남을 움직이거나 설득하려 하지 않으며, 자신의 신분에 맞는 위엄으로써 남에게 외경심을 불러일으키려고 한다. 그는 비개인적이고, 남과의 관계에서 일정한 거리를 취하며, 냉정하고 엄격하다. 그는 일체의 자기과시는 천민의 것이고 일체의 격한 감정은 병적이고 종잡을 수 없으며 혼탁한 것이라고 생각했다. 다른 사람 앞에서, 더구나 왕의 면전에서는 절대로 자제력을 잃은 행

동을 해서는 안된다는 것이야말로 궁정 도덕의 기본 규칙이었다. 또한 자신의 심중을 남에게 털어놓아서도 안되고, 누가 보더라도 유쾌한 사람이 되어야 하며, 가능한 한 자신이 속한 부류의 완벽한 대표자가 되고자 노력할 일이었다. 궁정 예의범절은 왕의 궁성과 정원을 만든 것과 동일한 형식원칙에 의거해 만들어졌고, 그와 동일한 양식을 고수했다.

그러나 프랑스 바로끄의 모든 형식이 그렇듯이 궁정생활 역시 비교적 자유로운 데서부터 훨씬 엄격한 규범화의 방향으로 나아갔다. 루이 13세(Louis XIII) 궁정의 특징이던 국왕과 신하 사이의 친밀한 교류는 그의 후계자에 오면 사라진다.[13] 지난날의 거칠고 기세등등하던 귀족은 잘 길들여진 온순한 조정의 신하로 변하고, 왕년의 휘황찬란하고 변화무쌍하던 모습은 사라지고 모든 것이 단조로워진다. 궁정귀족들 사이에 존재하던 등급 차이는 이제 찾아볼 수 없게 되어, 궁정에 있는 사람들은 왕과의 관계에서는 모두가 하나같이 보잘것없고 미미한 존재들이었다. "아무리 위대한 사람들도 거기서는 왜소해진다"라는 라브뤼예르(J. de La Bruyère)의 말 그대로였다. 바로끄 문화는 날이 갈수록 더 권위주의적인 궁정문화로 변했다. 이를테면 아름답다, 좋다, 기지가 풍부하다, 고상하다, 우아하다 등의 형용사는 궁정에서 통용되는 의미에 따르게 되었다. 쌀롱도 본래의 의의를 상실했고, 대신 궁정이 취미와 관련된 모든 문제에 결정적 역할을 하는 기관이 되었다. 무엇보다도 공적 성격을 띤 고급예술의 기본 방향이 여기서 정해졌고, 현실에 이상적이고도 화려·장중한 성격을 부여하며 전 유럽의 공식적 예술양식의 규범이 될 '위대한 양식'도 여기서 형성되었다. 그러나 프랑스 궁정의 예의범절과 유행 및 예술이 이처럼 국제적으로 통하게 된 것은 프랑스 문화의 국민적 성격을 희생하는 댓가를 치름으로써 가능했다. 프랑스인들은 왕년의 로마인들같이 세계시민으로 자처했

는데, 이런 그들의 정신을 가장 단적으로 보여주는 것은, 이미 지적한 바와 같이 라신(J. B. Racine, 1639~99. 프랑스 고전주의의 대표적 작가)의 모든 비극 속에 프랑스인은 한 사람도 등장하지 않는다는 사실일 것이다.

프랑스의 궁정예술

하지만 이런 궁정문화의 고전주의를 곧 프랑스인들의 '국민양식'으로 볼 수는 없다. 고전주의는 이딸리아에서도 프랑스와 마찬가지로 오래고 지속적인 전통을 지니고 있다. 순전히 감각주의적이고 모티프의 풍부함과 자극에만 의거하는 바로끄 예술이란 17세기에는 거의 찾아볼 수 없다. 오히려 바로끄적 경향이 엿보이는 곳에서는 어디서나 정도의 차이는 있지만 상당히 발전된 고전주의가 눈에 띄는 것이다. 하지만 우리가 바로끄를 한마디로 일괄해 말할 수 없는 것과 마찬가지로, 프랑스의 이른바 '위대한 세기'(grand siècle) 역시 정신사적으로 통일적이고 예술목표에서 일관된 시대라고 말할 수는 없을 것이다. 실제로는 하나의 깊은 단층이 이 세기를 양분하고 있어서, 루이 14세(Louis XIV, 재위 1643~1715)의 친정(親政)이 시작되는 때를 분수령으로 해서 두개의 양식사적 국면으로 나누어지기 때문이다.[14] 1661년 이전, 그러니까 리슐리외(A. J. de Richelieu)와 마자랭(J. Mazarin) 시대에는 아직 비교적 자유주의적인 경향이 예술계의 주류를 이루고 있었다. 예술가들은 아직 국가의 후견을 받지 않았고, 국가에 의해 조직화된 예술 생산도 없었으며, 국가가 공인한 예술규칙들도 없었다. '위대한 세기'는 볼떼르 이후 오랫동안 사람들이 생각해온 것처럼 루이 14세의 시대와 동일한 것이 결코 아니다. 꼬르네유(P. Corneille), 데까르뜨, 빠스깔 등의 주저(主著)는 마자랭이 죽기 전에 이미 완성되었고, 뿌생과 르쉬외르(E. Le Sueur)는 루이 14세를 한번도 대면하지 못했으며, 루이

르냉은 1648년에, 부에(S. Vouet)는 1649년에 죽었다. 17세기의 주요 작가들 중에서 루이 14세 시대의 대표자가 될 수 있는 사람은 단지 몰리에르, 라신, 라퐁뗀(J. de La Fontaine), 부알로(N. Boileau), 보쉬에(J. Bossuet, 1636~1711. 시인, 평론가)와 라로슈푸꼬(F. de La Rochefoucault)뿐이다. 그러나 왕이 직접 정치를 하기 시작했을 때 라로슈푸꼬는 이미 48세였고 라퐁뗀은 40세, 몰리에르는 39세, 보쉬에는 34세였으며, 이들 중에서 정신적 성장이 아직 외부의 영향을 받을 만큼 젊었던 사람은 라신과 부알로뿐이었다. 몇몇 중요한 작가들이 있었지만 이 세기 후반부가 전반부보다 더 창조적이었던 것은 결코 아니다. 이 시기에는 어디서나 개별 예술가의 개성 대신에 보편적 유형이 지배적이 되는데, 이런 현상은 문학보다 조형예술에서 더욱 두드러졌다. 개개 예술작품들은 독자성을 상실하고 실내, 저택 내지 궁성이라는 전체 작품 속에 병합되었다. 정도의 차이는 있지만 모두가 대규모 기념비적 장식의 일부분이 된 것이다.

1661년 이후로는 정신적 제국주의가 정치적 제국주의에 상응하게 되었다. 공적 생활의 어떤 분야도 국가의 간섭에서 벗어나지 못했다. 즉 법률·행정·경제·종교·문학과 예술 분야가 모두 국가의 통제를 받았다. 예술계에서는 샤를 르브룅(Charles Le Brun, 1619~90. 화가. 루이 14세와 재상 꼴베르 J. B. Colbert의 신임을 받아 당대 예술에 막대한 영향력을 행사했다)과 부알로가 그 입법자가 되었고, 아카데미는 그 법정이 되었으며, 왕과 꼴베르는 그 후원자가 되었다. 예술과 문학은 현실생활과 중세의 전통, 그리고 광범위한 대중과의 관계를 상실했다. 자연주의는 터부가 되었는데, 그 까닭은 그들이 어디서나 현실 대신에 임의로 만들어지고 억지로 보존된 세계상을 보고자 했기 때문이다. 내용에 대해서 형식이 우위를 누릴 수 있었던 것도, 추기경 레(cardinal de Retz, J. F. Paul de Gondi)가 말하듯이 어떤 사물에 관해서는 베일

공중에서 내려다본 베르사유 궁전. 빠리와 베르사유 궁정은 프랑스, 나아가 유럽 정신생활의 무대가 되었으며, 바로끄 예술은 통일과 규제를 중시하는 권위주의 문화로 나아간다.

이 전혀 벗겨지지 않는 법이기 때문이다.[15] 중세 민중문학과의 관련성을 계속 유지한 유일한 작가는 몰리에르였는데, 그조차도 고딕 건축을 "무미건조한 취향과 무식한 시대의 추악한 괴물"이라고[16] 경멸조로 얘기하고 있다. 지방과 지역의 문화중심지들은 이제 그 중요성을 상실했고, '궁정과 도시'(la Cour et la Ville), 즉 베르사유 궁정과 빠리가 프랑스의 모든 정신생활이 펼쳐지는 무대가 되었다. 이 모든 요인은 개성과 개인의 스타일 그리고 자발성을 완전히 평가절하하는 결과를 낳았다. 17세기의 약 3분의 2를 차지하는 전성기 바로끄를 지배한 주관주의는 이제 통일적으로 규제되는 권위주의 문화로 대체된 것이다.

| 고전주의

고전주의 예술이론은 중상주의적 경제조직을 비롯한 당대의 모든 생활·문화형식들처럼 절대주의 원칙을 따르고 있다. 즉 여기서 문제가 되는 것은 다른 정신적 형식에 대한 정치적 목적의 절대적 우위였다. 이 새로운 사회·경제형식의 특징은 국가라는 절대적 이념에서 나온 반개인주의 경향이다. 중상주의도 종래의 영리경제의 형식과는 반대로 개인 단위가 아닌 국가적 중앙집권주의에 바탕을 두고 있었고, 지역의 상공업 중심지들과 시 자치제 및 조합들을 배제하려고 했다. 다시 말해서 개별적인 자급자족의 경제단위들을 국가의 자율성으로 대체하려 한 것이다. 그리고 중상주의자들이 일체의 경제적 자유주의와 지방분권주의를 말살하려고 했던 것처럼, 공식적인 고전주의의 대표자들도 일체의 예술적 자유, 개인 취향을 관철하려는 일체의 시도, 주제와 형식의 선택에서 있을 수 있는 일체의 주관주의를 근절하고자 했다. 그들은 예술에서 보편타당성, 즉 자의적이고 기괴하며 이색적인 것을 모두 배제하고 비밀이 없고 명석하며 합리적인 양식으로서의 고전주의 이상에 부합하는 형식언어를 요구했다. 그들은 그들의 '보편타당성'이라는 것이 얼마나 제한적이고, 그들이 일컫는 '모든' 사람과 '일체의' 것이 얼마나 적은 수의 사람들을 염두에 둔 말인지 전혀 의식하지 못했다. 그들의 보편주의는 엘리트, 그것도 절대주의가 만들어놓은 엘리트들의 유대감이었다. 고전주의 미학의 규칙이나 요구는 어느 하나도 이 절대주의 이념에 근거를 두지 않은 것이 없다. 그들은 예술이 국가처럼 통일적 성격을 가져야 하고, 군대의 움직임처럼 완벽한 형식을 갖춰야 하며, 군대의 명령처럼 정확하고 명료해야 하고, 국가 안에서 모든 신민의 생활처럼 절대적 규칙에 종속되어야 한다고 생각했다. 예술가는 다른 신민과 마찬가지로 자기 멋대로 움직여

서는 안되며, 독자적인 공상세계의 미로에서 방황하지 않도록 법칙과 규칙에 의지하고 그 지도를 따라야만 한다는 것이었다.

고전주의 형식의 요체는 규율과 제한 그리고 집중과 통합의 원리다. 이 원리가 가장 특징적으로 나타나는 것은 연극의 '통일' 이론인데, 이 이론은 프랑스 고전주의에서 너무나 자명한 것이 되었기 때문에 1660년 이후에는 기껏해야 그 표현이 달라졌을 뿐이지 결코 그 이론 자체가 의문시되지는 않았다.[17] 그리스인들의 경우 연극의 공간적·시간적 제한이라는 것은 무대의 기술적 전제조건에서 나온 것이었다. 따라서 그들은 그때그때의 무대 여건이 허락하는 대로 이런 제한을 유연하게 적용할 수 있었다. 그러나 프랑스 고전주의의 경우 통일의 원리는 무절제하고 비경제적이며 삽화를 무수히 첨가하는 중세의 구성방법에 대한 반발을 겸한 것이기도 했다. 그들은 통일의 원리를 지킴으로써 고대로 되돌아가고자 했을 뿐 아니라, 동시에 '야만'과 결별하고 있음을 내세웠던 것이다. 바로끄는 이런 측면에서도 중세 문화전통의 최종적 해체를 뜻하는 것이었다. 중세 문화를 재생하려는 시도가 매너리즘을 마지막으로 해서 좌절되고 난 이래, 이제야말로 중세는 그 종말에 이른 것이다. 봉건귀족은 무사계급으로서는 국가 내에서 모든 의의를 상실했고, 정치적 공동체들은 이제 절대주의적인, 다시 말해 근대적인 민족국가로 변모했으며, 통일적 기독교세계는 수많은 교회와 종파로 분열되었고, 철학은 종교적인 성향의 형이상학에서 독립해 '제반 학문의 자연적 체계'로 변모했으며, 끝으로 예술은 중세적 객관주의를 극복하여 주관적 체험의 표현으로 변했다. 근대 고전주의를 고대 및 르네상스의 고전주의와 구분 짓는 그 부자연스럽고 강제적이며 때로는 억지스런 특징이 생겨나는 이유는 전형적인 것과 비개인적인 것, 보편타당한 것의 추구가 이제는 예술가의 주관주의에 맞서서 관철

되어야 하기 때문이다. 고전주의 미학의 모든 법칙과 규칙 들은 형법 조문을 연상시키며, 이런 조문이 효력을 발휘하기 위해서는 아카데미의 경찰력이 필요했다. 프랑스 예술계가 당면했던 강제가 가장 직접적으로 나타나는 것은 바로 이들 아카데미에서였다. 아카데미의 임무는 이용할 수 있는 모든 에너지를 하나로 묶고, 일체의 개인적 노력을 억압하며, 왕에 체현된 국가이념을 최대한으로 찬미하는 일이었다. 정부는 예술가와 감상자층의 개인적 관계를 해체하고 이를 직접 국가에 종속시키고자 했다. 정부는 개인 패트런 제도와 예술가와 작가의 개인적 관심 및 노력을 장려하는 일에 종지부를 찍고 싶어했다. 이때부터 예술가와 시인은 오로지 국가에만 봉사해야 했고,[18] 아카데미는 이를 위해 그들을 교육하고 감독해야 했다.

왕립 아까데미

'왕립 조형예술 아까데미'(Académie Royale de Peinture et de Sculpture)는 구성원 모두가 동등한 권리를 가지고 회원 수에 아무런 제한이 없는 자유단체로 1648년에 발족했지만, 1655년 왕의 보조를 받기 시작한 후부터, 특히 1664년 이후 꼴베르가 조형예술 장관 격인 '건축총감'(surintendant des bâtiments)이 되고 르브룅이 '왕실 수석화가'(premier peintre du roi)와 아까데미 종신원장이 된 후부터 관료적으로 운영되고 엄격한 권위주의적 수뇌부가 이끄는 국가기관으로 변모했다. 아까데미를 이런 식으로 왕의 직접적인 종속기관으로 만든 꼴베르에게 있어 예술은 단지 새로운 왕권의 신화를 지어내고, 다른 한편으로는 왕실 지배권의 본산으로서 궁정이 펼쳐야 할 화려함을 드높임으로써 전제군주의 위신을 높이는 특수기능을 지닌 국가통치의 한 수단에 불과했다. 왕과 꼴베르 둘 다 예술에 대한 진정한

꼴베르와 르브룅의 지도로 왕립 조형예술 아까데미는 관료적인 국가기구로 변모했다.
장 바띠스뜨 마르땡 「왕립 조형예술 아까데미 정기회의」, 1712~21년경.

이해나 사랑을 갖고 있지 않았다. 왕은 자기 자신과의 관련에서밖에 예술을 생각할 줄 몰랐다. 그는 아까데미의 주요 멤버들에게 한 연설에서 "짐은 그대들에게 이 세상에서 가장 귀중한 것을 위임하고 있으니, 그것은 다름 아닌 나의 명예이다"라고 말한 바 있다. 그는 그의 사관(史官)인 라신과 그의 역사화가이자 종군화가인 르브룅과 판데르뮐른(F. van der Meulen)을 그가 출정하는 전쟁터로 불러 손수 진영의 이곳저곳으로 데리고 다니며 전쟁의 세부 기술적인 면까지 설명해주고 그들의 개인적 안전도 배려해주었다. 하지만 그는 자신이 총애하던 사람들의 예술적 중요성에 관해서는 전혀 아는 바가 없었다. 부알로가 언젠가 왕에게 몰리에르가 금세기 최대의 예술가라고 말하자 그는 놀란 듯이 "그래? 나는 전혀 몰랐는데"라고 답했다.

아까데미는 예술가들이 기대할 수 있는 일체의 보조금과 예술가들을

위협하기에 알맞은 일체의 권력수단을 장악하고 있었다. 그것은 공직과 공적 주문, 칭호 등을 나눠주었고, 예술교육을 독점하고 그 시초부터 최종 고용에 이르기까지 한 예술가의 발전을 감독할 수 있는 위치에 있었으며, 로마상(賞)을 위시한 모든 상과 연금도 거기서 주었다. 전람회와 꽁꾸르도 아까데미의 허가를 얻어야 했고, 아까데미의 예술관은 사회에서 특별한 신망을 누렸으며, 이를 따르는 예술가들에게는 처음부터 우선적인 지위가 주어졌다. 왕립 조형예술 아까데미는 이미 설립 당시부터 예술교육에 신경을 쏟았지만 독점권을 누리게 된 것은 꼴베르의 개혁 이후부터이다. 이때부터 어떠한 화가에게도 아까데미 밖에서 공식적으로 교습하거나 모델을 두고 그림을 가르치는 일은 일절 허용되지 않았다. 1666년 꼴베르는 '로마 아까데미'(Académie de Rome)를 창설하고 10년 후 빠리 아까데미에 통합시키면서 르브룅으로 하여금 로마 아까데미 원장을 겸임토록 했다. 이때부터 예술가들은 국가 교육체계의 피동적 존재밖에 되지 못했고, 더이상 르브룅의 영향권에서 벗어날 수 없었다. 그들은 빠리 아까데미에서 그의 감독 아래 있었고, 로마에서도 그의 지시를 따라야 했으며, 예술가로서 인정받게 되면 르브룅을 모시고 국가로부터 일거리를 얻는 것이 그들이 바랄 수 있는 최상이었다.

│ 왕실 매뉴팩처

많은 규칙과 제한을 가진 궁정양식에 절대우위를 확보해준 이 체제에는 예술교육의 독점 이외에도 예술 생산의 국가적 조직이 포함되어 있었다. 꼴베르는 왕을 국가의 유일한 예술수요자로 만듦으로써 귀족계급과 금융가들을 예술시장에서 축출했다. 베르사유, 루브르, 앵발리드(Invalides, 1670년 루이 14세가 빠리에 세운 상이군인 및 노병을 위한 대규모 휴양소), 발드그라스(Val-

de-Grâce) 교회 등의 왕실 건축사업은 예술인력을 거의 총동원한 것이었다. 리슐리외와 니꼴라 푸께(Nicolas Fouquet) 같은 건축주의 출현은 이제 기술적으로도 불가능해졌다. 꼴베르는 그가 아까데미를 예술교육의 총본산으로 만든 것과 같은 방식으로 1662년 고블랭(Gobelin)가로부터 인수한 태피스트리 매뉴팩처(수공업 공장)를 재정비해서 이를 국가의 모든 예술 생산의 근간으로 만들었다. 그는 건축가와 장식화가, 화가와 조각가, 태피스트리 직조공과 가구공, 견직물공과 모직물공, 청동 주조공과 금은세공사, 도공과 유리공 등을 총망라하여 공동작업을 하도록 했다. 1663년 여기서도 관리 총책임을 맡은 르브룅 밑에서 '고블랭 매뉴팩처'(Manufacture des Gobelins)는 실로 거대한 사업을 펼쳤다. 왕이 거처하는 성과 정원을 위한 모든 예술품과 장식품은 이 작업장에서 생산했다. 꼴베르는 수출용 예술품을, 왕은 외국의 궁정과 고명한 인사들을 위한 선물용 예술품을 이곳에서 제작하도록 했다. 이 왕실 매뉴팩처에서 나온 물건들은 모두 나무랄데 없이 품위있고 기술적으로도 완벽한, 말하자면 뛰어난 수공업 문화의 창작품이었다. 중세 후기의 수공업 전통과 이딸리아 사람들에게 배운 것의 결합이 이러한 장식예술의 업적을 낳았는데, 그후로는 한번도 당시의 수준을 능가하지 못했다. 이들은 비록 개성적 독창성을 보여주지는 않지만, 질적인 면에서는 오히려 그만큼 더 균일한 수준을 유지했다. 이때는 회화와 조각 작품도 공예적인 성격을 띠었다. 화가와 조각가 들도 장식품을 만들었고, 일정한 유형을 반복하거나 조금씩 변화를 가했으며, 예술작품과 그 부속품인 액자 사이에는 아무튼 차이가 있다고 느끼더라도, 예술작품 자체와 마찬가지로 공예 부속품에도 온갖 정성을 기울였다. 매뉴팩처의 기계적·공장적 방법은 응용예술은 물론 순수예술에서도 생산의 규격화를 초래했다.[19] 새로운 상품 생산기술에 의해 대량생산에서도 미적

고블랭 매뉴팩처는 프랑스 전체 예술 생산의 근간이 되어 건축·장식예술·회화·조각·직조·금은세공·도자 등 모든 분야에서 공동작업을 진행했다. 1667년의 태피스트리 「루이 14세 고블랭 매뉴팩처를 방문하다」.

가치를 발견할 수 있게 되었고, 독창적인 것, 다른 무엇과도 바꿀 수 없는 개성적인 형식이 지니는 가치는 과소평가할 수 있었다. 하지만 이런 경향은 결코 기술 발전에 보조를 맞춘 것이 아니며, 이후 시대에는 개인주의에 대한 그들의 가치평가에 따라 초기 르네상스적인 예술관으로 되돌아갔던 사정을 보면, '루이 14세 스타일'의 비개인적 성격은 매뉴팩처의 기술적 전제조건에서만 나온 것이 아니라 그밖의 다른 요인들도 작용했음을 알 수 있다. 더구나 매뉴팩처 자체는 17세기의 기계적 세계관과 그에 상응하는 비개인적 예술의욕보다 오래된 것이다.[20]

| 아카데미즘

고블랭 매뉴팩처에서 제작된 것의 거의 대부분은 르브룅의 개인적 통제 밑에서 이루어졌다. 그는 손수 대부분의 설계도를 그렸고, 나머지도 모두 그의 지시에 따라 작성되고 그의 감독 아래 완성되었다. '베르사유 예술'은 여기서 그 형태가 만들어졌고, 그것은 근본적으로 르브룅의 창작이었다. 꼴베르는 심복을 제대로 잘 골랐다. 르브룅은 그의 소관하에 있는 시설들을 상관의 뜻에 전적으로 부합하도록 철저하게 독단적이고도 전체주의적인 원칙에 따라 지도, 관장했다. 르브룅은 독단주의자였고 절대적 권위의 편에 선 사람이었으며, 동시에 예술에 관한 모든 기술적 문제에서는 극도로 경험이 풍부하고 믿음직한 사람이었다. 그는 20년 동안 프랑스 예술계의 독재자로 군림했고, 프랑스 예술의 세계적 명성을 가능케 한 '아카데미즘'의 실질적 창조자였다. 꼴베르와 르브룅은 현학적인 성품의 소유자들이어서 규범을 준수할 것뿐만 아니라 이를 흑백으로 명문화할 것을 원했다. 1664년에는 아까데미에 처음으로 그 유명한 '강좌'가 개최되었는데, 이는 그후 10년간 계속되었다. 이 아까데미 강연은 언제나 하나의 그림이나 조각작품의 분석에서 출발했고, 결론으로서 강연자는 논의한 작품에 대한 그의 평가를 교리 같은 명제로 요약하곤 했다. 뒤이어 토론이 있었는데, 그 목적은 보편타당한 규칙을 공식화하기 위해서였고, 이런 공식화는 때로는 투표를 하거나 심판관의 단안을 통해서 이루어졌다. 꼴베르는 이런 강연과 토론의 결과가 — 이를 그는 '실증의 교훈'(précepte positif)이라고 불렀는데 — 위원회의 결의사항처럼 '기록' 되어서, 나중에 언제나 참조할 수 있는 표준적인 미적 원리의 확고한 근거가 되기를 희망했다. 그리고 실제로 이렇게 해서 일찍이 그 유례를 찾아보기 힘들 정도로 명확하고 엄격하게 공식화된 미의 가치규범이 생겨

난 것이었다.

이와 달리 이딸리아에서는 아카데미 이론이 어느정도 자유를 유지했고, 프랑스에서처럼 비타협적 성격은 지니지 않았다. 이 차이점은 이딸리아의 예술이론이 대체로 통일적인 국내 예술활동으로부터 나온 반면에, 프랑스에서는 이딸리아의 예술 이론과 작품이 상류층만을 위한 일종의 수입품으로 들어왔고, 그리하여 처음부터 프랑스 국내의 중세 예술전통이나 민중의 예술전통과 대립관계에 있었다는 사실로써 설명된 바 있다.[21] 하지만 프랑스에서도 17세기 중엽에는 그후의 시기보다 아직 훨씬 자유스러웠다. 뿌생의 친구이자 『가장 뛰어난 화가들의 생애와 작품에 관한 대화』(*Entretiens sur les vies et sur les ouvrages des plus excellens peintres anciens et modernes*, 1666)의 저자인 펠리비앙(A. Félibien)은 아직도 루벤스와 렘브란트 같은 예술가들의 중요성을 인정하고, 자연에서 아름답지 않고 예술적으로 형상화될 수 없는 것은 하나도 없다고 주장하면서 거장들의 맹목적인 모방에 반대의견을 표했다. 물론 그의 경우에도 이미 아카데미 예술이론의 가장 중요한 요소들, 특히 예술에 의한 자연의 정정이라든가 색채에 대한 소묘(drawing)의 우위라는 명제 등이 나타나 있다.[22] 그러나 본격적인 고전주의 예술이론은 1660년대에 이르러 르브룅과 그의 추종자들에 의해 비로소 형성된다. 이때 처음으로 일체의 비판을 초월하는 모범, 즉 고대, 라파엘로, 볼로냐의 거장들(특히 까라치 형제들을 뜻한다) 및 뿌생을 바탕으로 하는 아카데미적 미의 전범이 확립되었고, 이때부터 역사적·성서적 소재를 묘사할 때에도 왕의 명성과 궁정의 위신을 절대적으로 고려해야 한다는 원칙이 통용되었다. 하지만 아카데미 이론을 따르면 특별한 혜택을 받을 수 있었음에도 불구하고, 이런 아카데미 예술이론과 이에 상응하는 예술활동에 대한 반대가 곧 주목을 받게 되었다. 이미 르브룅 시절에도 용의주

도한 예술정책의 산물인 공적 예술과 아까데미 사람들 안팎에서 벌어진 자발적인 예술활동 사이에는 어느정도의 긴장이 있었다. 르브룅 자신을 제외하고는 그 표현방식에서 철저하게 정통적이라고 할 만한 예술가는 실제로 한 사람도 없었다. 그리고 1680년 이후에는 일반적 예술 취향이 르브룅의 독재에 정면으로 반기를 들기 시작했다.

│ 공인예술과 비공인예술

교회든 궁정이든 간에 그것의 공식 예술관과 대체로 이에 개의치 않는 예술가 혹은 예술애호가의 취미 사이의 긴장관계는 결코 프랑스 예술계만의 특수한 것이 아니라, 오히려 모든 바로끄의 특징적인 현상이었다. 다만 프랑스에서는 일찍이 까라바조의 예술을 두고 상이한 여러 그룹이 제시한 찬반양론에서도 표현된 바 있는 대립이 더욱 첨예해졌을 뿐이다. 옛날에도 뛰어난 예술가나 어떤 예술경향이 이런저런 교회나 세속 주문자의 뜻에 부합하지 않는 경우는 있을 수 있었지만, 바로끄 시대 이전에는 공적 예술과 대중예술 사이에 원칙적인 구분이 지어질 수는 없었다. 그러나 이제 처음으로 진보적 예술경향은 자연적인 발전과정의 타성뿐만 아니라 국가와 교회 같은 권력기구에 의해 보호받는 인습에도 맞서 싸워야만 하는 상황이 생겨났다. 우리에게도 익히 알려진 예술계의 보수적 요소와 진보적 요소 간의 전형적인 현대적 갈등은 단순히 상이한 여러 취향들 때문에 생겨날 뿐만 아니라 무엇보다도 권력투쟁의 양상——이 투쟁에서 모든 특권과 기회는 보수 진영이, 그리고 모든 손해와 위험은 진보 진영이 갖거니와——을 띠고 전개되는데, 이는 바로끄 이전에는 못 보던 현상이다. 그전에도 물론 예술을 이해하는 사람도 있고 예술에 대해 아무 감각이나 관심이 없는 사람도 있었다. 그러나 이제는 예술감상

자 자체 내에서 두개의 파, 즉 진보와 혁신을 적대시하는 그룹과 처음부터 새로운 경향에 호의적인 자유주의 그룹이 생겨난다. 이 두 파의 상호 대립, 아카데믹하고 공식적인 예술과 비공식적이고 자유로운 예술의 대립, 추상적이고 계획적으로 제시된 예술이론과 생동하고 실천 속에서 발전하는 예술이론 사이의 대립이야말로 바로끄와 그후의 예술양식에 독자적인 현대적 성격을 부여하는 것이다. 뿌생파와 루벤스파 간의 투쟁, 고전주의적·선묘적(線描的) 경향과 감각주의적·회화적 경향의 대립은 결국 색채파가 르브룅과 그의 추종자들에 대해 승리함으로써 끝났는데, 이 싸움 역시 일반적 긴장의 한 징표에 불과한 것이었다. 선이냐 색채냐 하는 것은 기술적 문제 이상의 의미를 지니고 있었다. 색채파에 가담하는 것은 절대주의 정신 즉 경직된 권위와 합리주의적 삶의 규율화에 반대하는 입장을 표명하는 것이었으며, 새로운 감각주의의 도래를 알리는 하나의 징후로서, 궁극적으로는 바또(J. A. Watteau)와 샤르댕(J. B. S. Chardin) 등의 예술을 낳게까지 되는 것이다.

르브룅의 아카데미즘에 대한 1670년대의 반대운동은 여러 측면에서 이런 새로운 예술발전에 대한 준비작업이었다.[23] 예술가, 패트런, 수집가 등의 전문가들뿐만 아니라 감히 독자적인 판단을 하고 나선 문외한들까지 망라한 예술애호가층이 당시에 처음으로 형성되었다. 이제까지는 예술문제에 의견을 표명할 권한은 오로지 아까데미만 가지고 있었고, 아까데미는 전문예술가들에게만 그런 행위를 허용해왔다. 그런데 이제 갑자기 그 권위가 사람들의 논의대상이 되었다. 펠리비앵의 다음 세대 이론가인 로제 드삘(Roger de Piles)은 문외한 감상자들의 권리를 들고 나왔는데, 선입견 없고 단순소박한 취미는 그것대로 존재이유가 있는 것이요, 건강한 인간 오성은 예술의 규칙보다 낫고 자연스러우며, 거리낌 없는 눈은 전문

가의 판단보다 더 정확할 수 있다는 근거를 내세웠다. 문외한 감상자층의 이 최초의 승리는 부분적으로는, 루이 14세가 예술가들에게 지급하는 보조금 액수가 그의 치세 말경에 가서는 점점 줄었고 따라서 아까데미가 줄어든 보조금을 보충하기 위해 좀더 광범위한 대중에 호소하지 않으면 안되었다는 사실로써 설명할 수 있을 것이다.[24] 하지만 로제 드뻴의 전제에 논리적 결론이 내려진 것은 다음 세기에 와서이다. 즉 예술은 '가르침'을 주는 것이 아니라 '감동'시키고자 하는 것이며, 예술을 대하는 올바른 태도는 이성의 태도가 아니라 '감정'의 태도라고 처음으로 강조한 것은 장 바띠스뜨 뒤보스(Jean Baptiste Du Bos)였다. 18세기에 와서야 비로소 누구든지 전문가에 대한 비전문가의 우월성을 내놓고 주장하게 되었고, 끊임없이 한가지 일에만 종사하는 사람들의 감정은 둔해지게 마련이며 반대로 애호가나 문외한의 감정은 언제나 신선하고 자연스럽다는 견해를 표명하게 되었다.

시민계급과 고전주의

그런데 예술감상자층의 구성이 하루아침에 변한 것은 아니다. 단순소박하고 문외한적인 예술 이해, 아니 예술에 대한 관심 자체도 어느정도의 교양이 전제되어야 했는데, 17세기 프랑스에는 이렇게 최소한의 교양을 지닌 사람의 수가 그리 많지 않았을 것이다. 하지만 예술감상자층은 날로 그 규모가 커져갔고, 점점 더 다양한 구성원들을 포괄함으로써 17세기 말경에는 이미 르브룅 시대의 궁정예술 감상자들처럼 동질적이지 않고 도저히 그처럼 쉽게 다룰 수 없는 하나의 사회집단을 형성하게 되었다. 물론 고전주의 예술의 감상자층도 완전히 동질적이라거나 순전히 궁정인들에만 한정되었다는 것은 아니다. 고대풍의 엄격성, 비개인적인 유형

성, 인습에 대한 집착 등은 귀족주의적 생활감정에 가장 잘 맞는 특징들이었을 테지만 — 왜냐하면 연륜과 혈통과 점잖은 태도에 특권을 의존하는 계층에게는 과거가 현재보다 더 현실적이고 집단이 개인보다 더 본질적이며 절제와 규율이 기분과 감정보다 더 인정받을 가치가 있는 것이니까 — 고전주의 예술의 합리성에는 귀족계급의 세계관 못지않게 시민계급의 세계관 또한 특징적으로 나타났다. 합리주의는 귀족의 사고방식보다 오히려 시민계급의 사고방식에 더 깊이 뿌리내린 것으로, 귀족들은 애초에 부르주아지로부터 합리주의적 생활관을 배웠던 것이다. 아무튼 영리를 추구하는 시민들은 자신의 특권에만 관심이 있던 귀족보다 먼저 합리주의적인 생활계획을 따르기 시작했다. 따라서 시민계급의 감상자층은 귀족들보다도 더 빨리 고전주의 예술의 명료성과 단순성 및 간결성을 좋아하게 되었다. 귀족들이 아직도 로마네스끄적이고 허풍스러우며 변덕스럽고 과장된 에스빠냐적 예술 취향의 영향 아래 있을 때 이미 시민계급은 뿌생의 명징성과 규칙성에 열광하고 있었다. 어쨌든 거의가 리슐리외와 마자랭 시대에 그려진 뿌생의 작품들은 대부분 시민계급의 구성원들, 즉 관리나 상인 또는 금융업자 들이 구입했다.[25] 잘 알려진 바와 같이 뿌생은 규모가 큰 그림은 일절 주문받지 않았다. 그는 평생 동안 비교적 작은 규모의 그림을 그렸고, 거창하지 않은 양식을 택했다. 좀처럼 교회의 주문도 받지 않았으며, 예술의 고전주의 양식과 순전히 의식(儀式)적인 목적 사이에 어떠한 관련성도 느끼지 않았다.[26]

귀족계급이 계산적인 것은 무엇이든 싫어하면서도 시민계급의 경제적 합리주의를 받아들인 것과 마찬가지로, 궁정도 점차 감각주의적 바로끄에서 고전주의적 바로끄로 옮아갔다. 고전주의와 합리주의는 둘 다 사회 발전의 진보적 경향에 상응했기 때문에 빠르든 늦든 사회 모든 계층에

합리주의를 수용한 시민계급은 뿌생의 명징성과 구체성에 열광했다. 니꼴라 뿌생 「고요한 풍경」(위), 1650~51년; 한편으로 실천적·현실주의적 세계관을 함께 지닌 시민계급은 자연주의적 인상에 한층 민감했다. 루이 르냉 「농부 가족」(아래), 1640년.

받아들여지게 마련이었다. 궁정인들은 고전주의를 받아들임으로써 본래는 부르주아적이던 취향을 채택한 것이지만, 동시에 그들은 고전주의의 단순성을 장중함으로, 수단의 절제된 사용을 억제와 자기극복으로, 고전주의의 명료함과 규칙성을 엄격주의와 비타협의 원칙으로 해석했다. 시민계급에서 고전주의 예술을 좋아한 사람들은 물론 상류층에 국한되었는데, 그들 역시 고전주의 예술에 전적으로 심취한 것은 아니었다. 고전주의의 합리적 질서원칙은 그들의 실무적인 사고방식에 맞았지만, 실천적·현실주의적 세계관을 지닌 그들은 자연주의적인 인상에 한층 더 민감했다. 뿌생의 합리주의에도 불구하고 자연주의 화가들인 르쉬외르와 르냉 형제(Antoine Le Nain, Louis Le Nain, Mathieu Le Nain 삼형제. 그중 루이 르냉이 가장 뛰어나다)야말로 대표적인 부르주아 화가였다.[27]

근대 심리학의 시초

그러나 자연주의 역시 시민계급의 전유물로 남아 있지는 않았다. 자연주의도 합리주의처럼 모든 사회계층에 있어 생존경쟁에서 없어서는 안 될 정신적 무기가 되었기 때문이다. 사업의 성공뿐만 아니라 궁정과 쌀롱에서의 성공을 위해서도 날카로운 심리학적 감각과 인간에 대한 섬세한 이해는 하나의 전제조건이었다. 비록 근대 심리학의 역사적 단초를 이루는 인간학의 형성에 최초의 자극을 준 것은 시민계급의 성장과 근대 자본주의의 대두이지만, 오늘날 우리가 알고 있는 심리학적 해부기술의 본래 기원은 아무래도 17세기 궁정과 쌀롱에서 찾아야 할 것이다. 르네상스의 과학적 심리학 내지 자연과학적 심리학은 이미 쳴리니(B. Cellini), 까르다노, 몽떼뉴 등의 자전적 저서와, 무엇보다도 마끼아벨리의 역사 분석과 역사인물 묘사에서 실제적이고 생철학적이며 자기교육적인 특성을 획득

하고 있다. 마끼아벨리의 폭로의 심리학은 이미 그후에 올 모든 심리학 저서의 원칙을 내포하고 있다. 이기주의와 위선에 대한 그의 생각은 17세기 전체를 통해 인간의 감정과 행동의 숨은 동인을 이해하는 열쇠 역할을 하게 되는 것이다. 물론 마끼아벨리의 이 방법이 라로슈푸꼬 같은 작가의 도구가 되기까지는 궁정과 빠리의 쌀롱에서 오랜 실험과정을 거쳐야만 했다. 그의 『격언집』(Maximes, 1665)의 예리한 관찰과 명확한 표현은 이런 궁정과 쌀롱의 처세술과 사교문화 없이는 생각할 수 없는 것이다. 이 써클의 구성원들이 매일매일의 모임에서 얻는 상호 관찰, 서로를 상대로 갈고닦는 비판정신, 소일거리인 재담(bon mots)과 독설(médisance)의 향연, 그들 사이에 펼쳐지는 정신적 경쟁, 가장 놀랍고 교묘하게 정곡을 찌르면서 하나의 생각을 표현하려는 노력, 그 자체가 문제가 되고 끊임없는 반성의 대상이 된 사회의 자기분석, 일종의 사교 유희로 행해지는 기분과 감정의 분석 ── 이 모든 것이 라로슈푸꼬의 특징적인 문제제기와 전형적인 대답의 배경이다. 이런 환경에서 그는 아마 자신의 생각에 최초의 자극을 받았을뿐더러 그 생각의 효능을 입증하기도 했을 것이다.

이 궁정적인 처세술(savoir-vivre) 및 쌀롱의 사교문화와 함께, 생의 내용을 상실하고 환멸에 빠져 있던 귀족들의 비관주의는 새로운 심리학의 또 하나의 중요한 원천이었다. 쎄비녜 부인(Mme de Sévigné, 1626~96. 루이 14세 시대 서간문학의 대표 작가)은 그녀가 라파예뜨 부인(Mme de Lafayette, 1634~93. 소설 『끌레브 공작부인』의 저자) 및 라로슈푸꼬와 자주 대화를 나누는데, 세 사람의 대화 내용이 너무 슬퍼서 무덤에 묻히는 것이 더 낫겠다는 이야기를 어디선가 하고 있다. 이들 세 사람은 모두 실생활에서 밀려난 지친 귀족계급, 무력함에도 불구하고 자신들의 사회적 선입견을 고수하는 귀족계급에 속했고, 이를테면 레나 쌩시몽(L. de R. Saint-Simon, 1675~1755. 정치가. 루이 14세

말기의 궁정생활을 그린 『회상록』을 썼다) 같은 귀족 아마추어들로서, 그들에게는 무엇보다도 자신들을 독립된 개체로 생각하던 시민계급 작가들에게보다 사회적인 것, 즉 지위와 신분의 직접적 표현이 더 현실성을 지닌 것이었다. 그들이 묘사한 인간상은 결코 매력적인 것은 못 되지만, 동시에 그들 눈에 비친 개인의 상은 빠스깔이나 심지어 꼬르네유에게서 엿보이던 어떤 신비스럽고 무시무시한 요소도 이미 지니지 않은, 결코 '전율적 신비'도 '이해할 수 없는 괴물'도 아닌 존재이며, 그 대신 "일체의 비범한 요소를 빼앗긴 채 평범하고 만만하며 손쉽게 다루어질 수 있는 모습을 하고 있다"라는 지적은[28] 정확한 것이다. 여기서는 개인의 원죄, 신에 대한 불경, 다 같은 피를 받은 형제로서의 동포에 대한 비행 등은 더이상 거론되지 않고, 모든 미덕과 악덕은 단지 사교생활에 맞느냐 안 맞느냐는 기준에 의해서만 평가된다.

| 쌀롱

쌀롱(salon, 프랑스어로 응접실이라는 뜻. 상류층 가정의 응접실에서 열리던 사교·토론 모임)의 전성기는 17세기 전반기였다. 즉 당시는 아직 궁정이 문화의 중심지가 되기 전이었고, 직업적인 비평가가 없었기 때문에 예술작품의 질을 판정하기에 적당한 예술감상자층과 예술작품의 가치를 판단할 기관을 필요로 하던 시기였다. 따라서 쌀롱들은 문학적 명성과 유행이 만들어지는 비공식적인 소규모 아카데미 같은 역할을 했으며, 이들은 외부에 대해 개방적이고 대내적으로 자유로웠기 때문에 그후의 궁정이나 실제의 아카데미보다 예술 생산자와 소비자를 훨씬 더 직접적으로 관계 맺어줄 수 있었다. 쌀롱의 교육적·문화적 의의는 엄청나게 컸지만 직접 쌀롱에서 나온 문학적 성과는 보잘것없었다. 많은 쌀롱들 중에서 최초로 생겨났

고 가장 중요시된 랑부예 후작부인(Marquis de Rambouillet)의 쌀롱만 하더라
도 특출한 재능을 지닌 문인은 한 사람도 배출하지 못했다.[29] 후작부인의
딸 한 사람을 위해 편찬된 『쥘리의 꽃다발』(Guirlande de Julie) ── 이 책은 그
후 젊은 여성들을 위한 선물용 앨범의 원형이 되었다 ── 같은 작품이 쌀
롱의 대표적인 문학적 산물이었다. 그 허식적인 섬세한 문체 역시 제한된
의미에서는 쌀롱의 창조물이라고 할 수 있지만, 실제로는 '마리니' '공고
리즘' '유퓨이즘' 같은 매너리즘적 미사여구체의 프랑스적 변형이자 계
승이었다. 다시 말하면 이 문체는 매일 만나는 사람들끼리 그들만이 알
수 있는 특수언어를 만들어서 서로 주고받는 표현형식 혹은 의사소통형
식이었는데, 이 비밀언어는 자기네끼리는 가벼운 암시만으로도 바로 이
해할 수 있지만 외부 사람들에겐 아무런 재미도 없고 이해할 수도 없는
것이었고, 이 언어의 기묘함과 신비감을 상승시키는 일이야말로 그들끼
리의 더할 나위 없는 즐거운 오락이었다. '알렉산더격'(중세 프랑스 서사시 「알
렉상드르 이야기」Roman d'Alexandre에서 비롯된 6음보 12음절의 시행 및 그 문체)까지 거
슬러올라갈 필요도 없이, 이미 트루바두르의 '모호한 양식'(이 책 1권 366면
참조)만 해도, 그것이 무엇보다도 사회적 거리를 유지하는 수단이었고 계
층 간의 차이를 나타내는 징표로서 별나고 부자연스러우며 난삽한 것만
을 찾았다는 점에서 17세기의 인위적이고 길드적인 언어와 비슷한 것이
었다. 하지만 이미 제대로 지적된 바와 같이 가식적인 세련은 결코 소수
집단에만 한정된 일시적인 유행은 아니었다. 콧대 높은 소수의 귀부인
들이나 몇몇 이류 내지 삼류 작가들만 그런 문체를 사용한 것이 아니라,
17세기의 모든 지식인들이 ── 근엄한 꼬르네유와 시민적인 몰리에르까
지 포함해서 ── 다소의 차이는 있지만 같은 취향을 지니고 있었다. 무대
의 남녀 주인공들은 아무리 감정이 격한 상태에서도 훌륭한 교양을 잊지

소규모 비공식 아카데미로서 쌀롱은 예술의 생산자와 소비자를 직접 연결할 수 있었다. 그 문화적 의미는 엄청난 것이었다. 알퐁스 드뇌빌 「랑부예 저택의 꼬르네유」, 1875년.

않았고 '무슈' '마담' 하며 서로 깍듯이 존칭을 썼다. 어떠한 상황에서도 그들은 공손하고 고상한 태도를 지녔지만, 이런 태도는 사람들로 하여금 그들의 본심을 알지 못하게 하는 하나의 형식일 따름이었다. 그것은 모든 형식과 언어가 그렇듯 진실한 것과 진실하지 못한 것을 동일한 어휘로 표현했던 것이다.[30]

쌀롱은 상이한 계층의 예술전문가와 예술애호가들을 그들 써클 속에 통합함으로써 예술감상자층 형성에도 기여하였다. 쌀롱에는 아직도 물론 다수를 차지하던 세습귀족 외에도 관료귀족과, 이때 이미 예술계에서 한몫을 하게 되는 부르주아지(특히 금융 부르주아지)들이 그 구성원으로 함께 모여들었다.[31] 귀족은 여전히 군대의 장교, 지방장관, 외교관, 궁정관리와 고위성직자의 자리를 차지했고, 이에 반해 부르주아지는 재판

소나 재무관청의 고위관직에 있었을 뿐 아니라 문화계에서도 귀족들과 경쟁하기 시작했다. 프랑스 기업가들은 이딸리아나 독일 또는 영국의 기업가들이 누린 명성을 누리지 못했다. 좀더 높은 사회적 지위를 얻기 위해서는 좀더 높은 교양과 세련된 생활양식을 가져야만 했다. 따라서 프랑스처럼 부르주아지의 자제들이 경쟁하다시피 해서 그들이 본래 하던 사업을 그만두고 교양있는 금리생활자가 되고자 했던 나라도 없을 것이다. 르네상스 시대만 해도 대표적 문인들이 주로 귀족계급에서 나왔지만, 17세기에는 거의 대부분이 시민계급 출신이었다. 라로슈푸꼬 공작, 쎄비네 후작부인, 레 추기경 등 귀족과 고위성직자들이 여전히 프랑스 문학에서 일역을 담당했지만 그 수효는 비교적 적었고, 라신, 몰리에르, 라퐁뗀과 부알로를 비롯한 중요한 작가들은 대부분 평범한 시민이자 직업적 문필가들이었다. 당대 상황을 가장 단적으로 말해주는 것은 몰리에르의 사회적 위치 및 그가 상이한 사회계층과 맺고 있던 관계이다. 출신성분을 보건 정신적 특색을 보건 예술적 특징을 보건, 그는 철두철미 시민계급의 일원이다. 그의 최초의 결정적인 성공과 극장의 온갖 요구에 대한 그의 이해력은 광범위한 대중과의 접촉에 힘입은 것이다. 평생 동안 그는 비판적이고 때로는 상스럽다고 할 만큼 권위를 비웃는 태도의 소유자였고, 해학적인 것과 저속한 것이라면 교활한 농부, 쩨쩨한 상인, 허영심 많은 시민, 조야한 지주 또는 우둔한 백작을 가리지 않고 하나같이 날카로운 관찰력과 거리낌 없는 솔직함을 가지고 묘사했다. 하지만 그는 군주제, 교회의 권위, 귀족의 특권, 사회적 위계질서의 이념에 대해서는 물론이고 심지어는 한 사람의 공작이나 후작에 대해서까지도 공격적 언사를 쓰는 것을 삼갔다. 그가 왕의 총애를 받고 궁정에서 그에게 비난이 가해질 때마다 왕이 그를 두둔한 것도 모두 이런 그의 조심성 덕분이었다. 몰리에

르가 한번도 그의 출신성분을 부인하지는 않았지만 본질적으로는 보수적인 생각을 가진 작가이며 기회주의적이라는 점을 들어 결과적으로는 우리가 그를 기존 사회질서를 옹호한 작가라고 규정할 수도 있겠지만, 예술에서 정작 보수주의자와 혁명가를 구별하기란 그리 쉬운 일이 아니다. 몰리에르는 비록 여러 면에서 아리스토파네스(Aristophanes, 이 책 1권 153~54면 참조)보다 더 저자세였지만, 그렇다고 그를 결코 아리스토파네스와 동렬에 놓을 수는 없는 것이다. 오히려 우리는 그를, 자신의 주관적 보수주의에도 불구하고 사회현실 또는 적어도 사회현실 일부의 가면을 벗김으로써 진보의 전위적 투사가 된 작가로 보는 것이 타당할 것이다. 그렇다면 보마르셰(P. A. C. de Beaumarchais)의 피가로(18세기 프랑스의 연극 「피가로의 결혼」의 평민 주인공)는 최초의 혁명의 선구자라기보다 몰리에르 희곡의 하인과 시녀 들의 후계자에 불과하다고 보아야 할 것이다.

03 _ 시민적·개신교적 바로끄

| 플랑드르와 홀란트

에스빠냐가 플랑드르(Flandre, 지금의 벨기에 서부 및 그에 인접한 프랑스와 네덜란드의 일부)를 통치하고 플랑드르 상류계층이 이를 받아들임으로써, 이곳에서는 여러 면에서 동시대의 프랑스와 유사한 상황이 생겨났다. 여기서도 귀족계급은 국가권력에 완전히 종속되었고 고분고분한 궁정귀족이 되었다. 부르주아지가 귀족화하고 가능한 한 본래의 생업에 등을 돌리려는 경향 또한 사회발전의 지배적 특징이 되었으며,[32] 여기서도 교회는 거의 독보적인 지위를 누리는 대신 프랑스에서와 마찬가지로 국가통치의 수단

이 되는 댓가를 치렀다. 또한 지배계급의 문화는 철저하게 궁정적 성격을 띠었고, 민중적 전통과의 관련은 물론 당시만 해도 아직 얼마간 남아 있던 부르고뉴 궁정의 시민적 정신과의 관련까지도 완전히 상실했다. 특히 예술은 여기서도 프랑스에서처럼 대체로 공적인 성격을 띠었다. 다만 이곳의 예술은 프랑스의 바로끄와는 달리 동시에 종교적 색채도 띠었다는 차이를 보여주는데, 이는 플랑드르 예술이 에스빠냐의 영향을 받고 있었기 때문일 것이다. 여기서는 또한 프랑스 상황과 달리 국가에 의해 조직되고 궁정에 완전히 흡수된 예술 생산이 존재하지 않았는데, 이는 대공(大公)의 궁정이 이런 대규모 예술 생산을 재정적으로 감당할 능력이 없었을 뿐만 아니라 합스부르크(Habsburg)가가 플랑드르 통치에 사용한 유화적 방법이 예술계의 엄격한 통제정책과 합치할 수 없었기 때문이기도 했다. 당시의 가장 중요한 주문자였던 교회 역시 예술에 가톨릭적인 일반적 방향을 제시했을 뿐 묘사의 기본 흐름이나 주제의 디테일에 대해서는 아무런 강제도 행사하지 않았다. 복고(復古)된 가톨릭교는 다른 어느 곳보다도 이곳에 더 많은 자유를 허용했다. 플랑드르의 바로끄 예술이 프랑스의 궁정예술보다 더 자유롭고 관대한 성격을 띠고 로마의 교회예술보다 더 자연스럽고 활달한 분위기로 차 있는 것은 교회의 이런 관용주의 덕분이다. 물론 이런 상황이 가령 루벤스의 예술적 천재를 완전히 설명할 수는 없지만, 그렇다 해도 우리는 루벤스가 플랑드르의 이러한 궁정적·교회적 환경에서 특유의 예술형식을 이룩했음을 이해할 수는 있는 것이다.

남부 독일의 몇몇 지방을 제외하고는 유럽 어느 곳에서도 플랑드르에서만큼 가톨릭교회 복고가 성공을 거둔 예가 없으며,[33] 플랑드르 예술의 전성기였던 알베르뜨(Albert II)와 이사벨라(Isabella Clara Eugenia, 재위 1598~1621)

치하에서만큼 국가와 교회의 결합이 긴밀했던 시기도 없을 것이다. 북방 여러 나라에서 개신교가 공화제와 당연하게 동일시되었던 것처럼 가톨릭 사상은 이곳에서 전제군주제의 이념과 결부되었다. 가톨릭교는 성직자가 신도를 대표한다는 원칙에 따라서 군주의 주권이 신으로부터 나온다고 주장한 데 반해, 프로테스탄티즘은 모든 신자는 신과 직접 교섭하는 아들이라는 종교관을 내세움으로써 본질적으로 반권위주의적인 성격을 띠었다. 그러나 신·구교 사이의 선택은 정치적 입장에 따라 좌우되는 수가 많았다. 종교개혁 직후에는 북부의 가톨릭 신자 수가 개신교 신자 수와 거의 맞먹을 정도로 많았고, 나중에 가서야 많은 숫자가 개신교 진영으로 넘어갔다. 그러니까 이 두 지역 간의 문화적 대립의 진정한 원인이 남부 국가들과 북부 국가들 간의 종교적 대립관계에 있었던 것은 결코 아니며, 그렇다고 주민의 종족적 특성에 있었던 것도 아니다. 거기에는 경제적·사회적 원인이 있었다. 네덜란드 예술 자체 내의 근본적 양식 대립은 바로 이런 경제적·사회적 원인에 의해서 설명되는 것이다. 예술사의 어느 시기를 두고 보더라도 발전의 사회학적 분석이 여기서만큼 많은 시사점을 던져주는 시기도 없는데, 그 까닭은 이곳에서는 본질적으로 상이한 두 예술경향, 즉 플랑드르의 바로끄와 홀란트의 바로끄가 시간적으로도 거의 동일한 시기에, 지리적으로도 완전히 인접해서, 그리고 경제적·사회적 상황만 빼고는 매우 비슷한 조건하에서 생겨났기 때문이다. 이와 같이 일체의 비사회학적 현실요인들을 배제하고 분석할 수 있는 양식분화 현상은 예술사회학의 교과서적인 본보기가 된다고 하겠다.

네덜란드 예술의 분화는 펠리뻬 2세의 치세 기간(1556~98)에 이루어졌는데, 그는 절대주의의 성과와 중앙집권화된 조직 및 계획성 있는 국가재정의 합리주의를 네덜란드에도 도입하려고 한 진보적인 군주였다.[34]

진보적인 군주 펠리뻬 2세 시기에 네덜란드 예술은 가톨릭 남부와 개신교 북부로 분화가 이루어졌다. 쏘포니스바 앙귀솔라 「펠리뻬 2세 초상」, 1565년.

하지만 네덜란드 전체가 여기에 반기를 들었다. 그리하여 북부는 성공을 거두고 남부는 실패했다. '가톨릭' 남부는 '개신교' 북부에 못지않게 중앙집권적 국가 행정기관이 시민들에게 요구한 새로운 경제적 희생에 분개해서 들고일어났다. 이 두 지역의 문화적 대립은 에스빠냐에 대한 투쟁이 시작되기 전에는 아직 표면화하지 않았고, 투쟁의 결과가 남부와 북부에 각각 다른 결과를 낳은 후에, 그리고 반란의 상이한 결과에 따라 두 지역에서 상이한 사회적 차이점이 부각되면서부터 비로소 전개되었다. 시민계급은 처음에는 어디서나 에스빠냐에 대해 동일한 태도를 취했다. 보수적인 생각과 감정을 가진 쪽은 정치적 합리주의와 중상주의의 이념적 테두리 속에서 성장하고 교육받은 전제군주 펠리뻬 2세가 아니라 길드적 배경과 지방분권적 정치관을 가진 시민계급이었다. 시민들은 무

엇보다도 도시의 자치권과 이와 결부된 그들의 특권을 그대로 지키려 했고, 이 점에서는 전시민계급이 같은 입장이었다. 개신교도이자 공화주의자인 홀란트인들이 무자비한 종교재판과 극악무도한 군대를 앞세워 통치하는 가톨릭 폭군에 대항해 용감하게 반기를 들었다는 이야기는 그저 하나의 아름다운 전설에 불과하다. 프로테스탄트의 개인주의가 그들 봉기의 하나의 활력소가 되었다는 사실은 부인할 수 없겠지만,[35] 홀란트인이 에스빠냐에 반기를 든 것은 그들이 개신교도였기 때문은 아니다. 개신교가 반드시 혁명적이었다고 말할 수 없는 것처럼 가톨릭 역시 결코 반동적인 것만은 아니었다.[36] 물론 가톨릭 신자보다는 깔뱅주의자가 좀더 떳떳한 양심을 갖고 왕에 반기를 들 수 있었던 것은 사실이겠지만, 어쨌든 네덜란드의 봉기는 보수주의자들의 혁명이었음이 확실하다.[37] 반란에 성공한 북부의 여러 주는 중세적 자유 개념과 구태의연한 지방자치제를 옹호하고 있었다. 북부 여러 주가 꽤 오랫동안 지탱할 수 있었다는 사실은 이미 지적된 바와 같이 절대주의가 당시의 시대적 요구에 부응하는 유일한 국가형태가 아니었음을 말해준다 하겠지만, 그러나 다른 한편으로 그들의 성공이 오래 지속하지 못했다는 사실은 중앙집권적 국가의 시대에 도시연합적 조직이 유지될 수 없음을 입증하는 것이다.

| 홀란트의 시민문화

북부의 자유도시국가들은 남부의 여러 주와는 전혀 다른 의미에서 도시연합국가를 형성했다. 남부에도 북부 못지않게 큰 도시들이 많았지만, 그러나 지방자치권을 상실한 후부터 남부 도시들의 기능은 근본적으로 달라졌던 것이다. 봉기에 실패한 남부의 지배적 사회계층은 홀란트에서처럼 도시 시민계급이 아니라 귀족적이거나 귀족화되고 있던 궁정예속

적 상류층이었다. 북부는 국민해방에 힘입어 도시문화의 특색을 그대로 유지한 반면, 남부는 외세통치로 인해 궁정문화가 도시적·시민적 문화에 대해 승리했다. 그러나 홀란트의 경제적 번영은 자유주의의 미덕보다 행운과 우연의 힘이 컸다. 처음부터 남유럽과 북유럽 간의 무역을 연결하는 국가로서 입지조건이 주어진 이 나라의 유리한 해양적 위치, 에스빠냐로 하여금 적국인데도 불구하고 물자를 구입하지 않을 수 없게 만든 수차례의 전쟁, 이딸리아와 독일 은행가의 파산을 초래함으로써 암스테르담을 유럽 금융시장의 중심지로 만든 1596년 펠리뻬 2세의 파산 등이 일련의 치부 가능성을 제공했다. 홀란트는 단지 이를 활용하기만 하면 되었고, 그런 가능성을 만들어낼 필요는 없었던 것이다. 여기서 홀란트 고유의 구 경제체제가 기여한 것은 단지 부가 국가나 왕정에 돌아가지 않고, 중세처럼 분산되어 있으며 경제적 고립과 자율성이라는 범주로 생각하는 시민계급에 돌아갔다는 점뿐이다. 하지만 이로 인해 이들 상공업 기업가들은 지배계급이 되었다. 그리고 이들은 그들의 영향력이 미치는 곳에서는 어디서나 그랬듯이, 임금노동자는 물론 독립은 했지만 재력이 없는 수공업자, 소상인 등의 소시민계급을 억압했다. 그들의 사회적 위치가 그 어느 곳에서보다도 더 철저하게 부에 근거하고 부의 증대에 기여하고 있던 홀란트의 부르주아지는 그들의 경제적·정치적 이익을 그들 자체 내에서 보충하는 특수계층인 '레헨트'(regent)를 통해 대변하도록 했다. 시장·배심원·시 참사회원 등 시 당국은 바로 이런 레헨트들로 구성되었으며 이들이야말로 실질적인 지배계급이었다. 그들의 지위는 대체로 세습적이었기 때문에 보통 관리들보다 한층 더 권위가 있었고, 더욱 큰 명망을 누릴 수 있었다. 이들은 점차 일종의 카스트(세습신분)로 발전해 나중에는 그들을 권력에 오르게 해준 대부분의 부르주아지에게까지도 폐쇄적인 태도

홀란트 상공업자들은 레헨트로서 실질적인 지배계급을 형성했고 이는 점차
세습화되었다. 프란스 할스 「하를럼 성 엘리자베스 병원의 레헨트들」, 1641년.

를 취하게 되었다. 처음에 레헨트들은 대부분 왕년의 상인들로서 금리로
생활하면서 일종의 취미로 관직을 수행했으나, 그들의 아들들은 이미 레
이던이나 위트레흐트의 대학에서, 그것도 특히 법률공부를 함으로써 아
버지로부터 관직을 물려받을 준비를 했다.

　귀족들도 특히 헬데를란트(Gelderland)와 오버레이설(Overijssel) 같은 지방
에서는 그들의 영향력을 완전히 상실하지 않았다. 그러나 수적으로 얼마
되지 않았고, 더구나 도시의 명문 부르주아지들과 완전히 담을 쌓은 귀족
들은 극소수였다. 그들 대부분은 결혼을 통해서나 기업에 참가함으로써
부유한 부르주아지들과 섞였다. 그밖에도 대시민계급 자체가 일종의 상
인귀족으로 변모했는데, 특히 레헨트 집안들은 점점 더 자신들을 다른 시

민들로부터 소외시키는 생활방식을 취하기 시작했다. 이들은 중산층과 귀족계급 사이를 연결하는 교량 역할을 했고, 당시의 다른 곳에서는 거의 찾아볼 수 없는 사회적 위계질서의 연속성과 안정성을 마련했다. 물론 귀족과 시민들 사이의 긴장보다 최고행정관(stadholder)을 중심으로 한 호전적 전제주의자들과 시민계급과 일부 반전제주의자 귀족들로 이루어진 평화주의자들 사이의 갈등이 훨씬 더 컸다.[38] 그러나 권력은 부르주아지의 수중에 있었고, 그것은 어느 세력에 의해서도 심각하게 위협받지 않았다.

유산계급이 끊임없이 귀족 취향에 연연해했음에도 불구하고 시민정신은 예술에서도 지배적 정신으로 존속했고, 유럽 전반에 걸친 궁정문화 한가운데서도 홀란트 회화에 본질적으로 시민적인 특징을 부여했다. 홀란트가 문화의 전성기에 도달했을 즈음은 다른 곳에서는 이미 부르주아 문화의 전성기가 지난 뒤였다.[39] 다른 유럽 나라들에서는 18세기에 가서야 비로소 이때의 홀란트 문화를 연상시키는 문화가 다시 전개된다. 홀란트 미술이 시민적 성격을 갖게 된 것은 무엇보다도 교회의 구속에서 벗어났기 때문이다. 홀란트 화가의 작품은 도처에서 볼 수 있지만 교회에서만은 찾아볼 수 없다. 프로테스탄트적 환경에서는 성화도 필요하지 않던 것이다. 성경의 얘기는 세속적인 주제에 비해 별로 큰 위치를 차지하지 못하고 대부분 일종의 풍속화로 취급되었다. 가장 환영받은 것은 일상 생활에서 나온 소재들의 묘사, 예컨대 풍속화, 초상화, 풍경화, 정물화, 실내화, 건축화 등이었다. 가톨릭교회와 절대군주가 지배하는 나라들에서는 계속해서 성서적 역사화나 세속적 역사화가 지배적인 예술형식이었던 반면, 홀란트에서는 종전까지 부속물로만 취급되던 대상들이 완전히 독립된 대상으로 발전하였다. 이제 풍속과 풍경, 정물 같은 모티프는 더

홀란트 회화 특유의 시민적 성격은 일상생활 속 소재들의 묘사
로 나타나서 풍속화·초상화·풍경화·정물화·실내화·건축화 들
이 발달했다. 요하너스 페르메이르 「우유 따르는 여자」, 1660년.

이상 성서적·역사적·신화적 구성의 단순한 부속물이 아니라 독자적이고 자율적인 가치를 얻었으며, 화가들은 이런 소재를 묘사하기 위해서 구구한 핑계를 갖다댈 필요가 없게 된 것이다. 그리고 소재가 직접적·구체적·일상적일수록 그 예술적 가치도 그만큼 더 높았다. 여기서 그야말로 풍속화풍의, 조금도 거리감 없이 세계를 대하는 태도가 역력히 나타나는데, 그것은 현실을 완전히 정복하고 이미 친숙해진 것으로 보는 입장이다. 그러니까 마치 현실을 금방 발견하여 자기 것으로 만들고 그 안에 자리 잡은 것처럼 느껴지는 것이다. 여기서 예술의 대상은 개인이나 가정 또는 자치단체나 국가의 소유물들, 즉 방과 복도, 집과 뜰, 도시와 교외, 고향의 풍경 및 해방되고 수복한 국토 등이다.

│ 시민적 자연주의

그러나 이런 소재 선택보다도 홀란트 회화에서 더 특징적인 것은 그 특유의 자연주의다. 홀란트 회화는 바로 이 자연주의에 의해서 유럽의 일반적인 바로끄, 그 영웅적 포즈와 엄격하고 경직된 의식성(儀式性), 격렬하고 화려한 감각주의 등과 구별될 뿐만 아니라 지금까지의 모든 다른 사실적(寫實的)인 양식들과도 구별되는 것이다. 홀란트 미술에 박진감이 넘치는 것은 단순하고 경건한 묘사의 솔직함이나 사물을 직접적이고 평범하며 어떤 관람자에 의해서도 통제될 수 있는 형식 속에 묘사하려는 노력 때문만이 아니라, 묘사의 시각이 개인적 체험에 근거하고 있기 때문이다. 이 새로운 시민적 자연주의는 모든 정신적인 것을 가시적으로 만들 뿐만 아니라 또한 모든 가시적인 것을 정신화 내지 내면화하려는 표현양식이다. 이런 예술관이 구체화된 친근감 넘치는 패널화(캔버스 대신 화판에 그린 그림)는 근대 부르주아 예술의 특징적 형식이 되는데, 시민계급의 내면적

충동과 그 나름의 한계성을 표현하는 데에는 어떠한 다른 형식도 이보다 더 적합하지 못했다. 이 형식은 조그만 규모에 한정지으려는 노력의 결과이자 동시에 좁은 테두리 안에서 정신적 내용을 최대한으로 상승시키려는 노력의 결과이기도 하다. 시민계급은 규모가 큰 장식적 예술품을 필요로 하지 않았다. 궁정의 기준은 개인의 일상생활 용도에는 애초부터 고려의 대상이 되지 않았고, 번듯하게 치장할 일이 있기는 했지만 그 수도 비교적 드물었거니와 대궁정의 수요에 비하면 보잘것없었다. 최고행정관이 거주하던 프랑스풍 궁정도 진정한 의미에서는 한번도 문화중심지로 발전하지 못했고, 예술발전에 영향을 끼치기에는 너무 규모가 작고 또 너무 가난했다. 따라서 홀란트에서는 조형예술 중에서도 가장 겸손한 예술인 회화, 또 그중에서도 가장 소박한 형식인 실내장식용 소형 그림이 지배적인 장르가 되었다.

시민적 예술감상자층

그러니까 홀란트 예술의 운명을 결정한 것은 교회도 군주도 아니고 궁정사회도 아니었으며, 유별나게 부유한 몇몇 사람보다 웬만큼 부유한 사람이 많음으로 인해 중요성을 획득하게 된 시민계급이었다. 지금까지의 어떤 시기도, 예컨대 초기 르네상스의 피렌쩨나 고전기의 아테네에서도 당시의 홀란트에서만큼 시민들의 개인적 취향이 일체의 공적 영향에서 벗어나서 자유를 누리지 못했으며, 사적 주문이 공적 주문을 대체한 적도 없었다. 그러나 홀란트에서도 수요가 완전히 통일적인 것은 아니었는데, 이들 개인적 수요와 병행해서 공적 내지 준공적 주문자들, 예컨대 자치단체, 조합, 시민단체, 고아원, 병원, 빈민구호원 등이 ─비록 예술계에 미친 영향은 대단치 않았다 할지라도─ 상당한 몫을 주문했기 때문

시민계급의 예술적 요구는 다양해서 인문주의 전통을 계승한 지식계층은 고대 역사나 신화, 목가적 장면과 고상한 실내화를 선호했다. 코르넬리스 판 풀렌뷔르흐 「낙원으로부터의 추방」(위), 1646~67년; 가브리엘 메취 「편지 쓰는 남자」(아래), 1662~65년.

더 민중적이며 더 낮은 사회계층의 예술
적 요구를 반영하는 그림들도 있다. 얀
스테인 「사치에 대한 경계」(위), 1663년;
피터르 더호흐 「델프트의 집 안뜰」(아래),
1658년.

이다. 이들 공적 주문자들을 위한 미술품은 규모가 좀더 크다는 점에서 이미 시민적 회화양식과 어느정도 차이가 있었다. 그리고 프랑스와 이딸리아에서 인기있던 장대한 양식의 예술은 홀란트에서는 공적인 목적을 위해서도 그다지 필요가 없었지만, 고전적·인문주의적 취향 ── 에라스뮈스의 나라 홀란트에서 그 전통은 몇몇 써클에서는 결코 소멸하지 않았는데 ── 은 개인을 위한 예술보다 공적 예술에서, 대규모 공공건물 건축이나 회의실 및 축제실의 장식회화, 공화국이 유공자들을 위해 세운 기념비 등에서는 더 현저하게 나타난다. 그러나 시민계급의 개인적 예술적 취향 역시 완전히 통일적인 것은 아니었다. 시민계급은 여러 다른 교양계층에 속해 있었고, 예술에 대한 그들의 요구 또한 제각기 달랐던 것이다. 고전문학으로 교육받고 인문주의 전통을 계승한 지식계층은 이딸리아적 색채를 띤, 때로는 매너리즘과 관련된 예술양식을 좋아했다. 그들은 좀더 민중적인 취미와는 반대로 코르넬리스 판풀렌뷔르흐(Cornelis van Poelenburgh), 니콜라스 베르험(Nicolaas Berchem), 싸뮈엘 판호흐스트라턴(Samuel van Hoogstraten), 아드리안 판데르베르프(Adriaen van der Werff) 등이 그린 고대 역사와 신화, 목가적 장면이나 우의(寓意)를 소재로 한 그림들과 성서 이야기의 예쁘장한 그림, 고상한 실내그림 등을 선호했다. 게다가 지식인층에 속하지 않는 시민들의 취향 역시 완전히 동질적인 것은 아니었다. 테르보르흐(G. Terborch)와 메취(G. Metsu) 및 네츠허르(C. Netscher)는 가장 부유하고 고상한 시민층을 위해 일한 것이 분명하며, 피터르 더호흐(Pieter de Hooch)와 요하너스 페르메이르(Johannes Vermeer)는 대체로 이보다 좀 낮은 시민계층을 위해 일했다. 이에 반해 얀 스테인(Jan Steen)과 니콜라스 마스(Nicolaas Maes)는 아마도 모든 사회계층을 상대로 일했던 것으로 보인다.

시민적·자연주의적 취미와 고전주의적·인문주의적 취미는 홀란트 회

화의 전성기 동안 줄곧 긴장상태에 있었다. 제작된 예술품의 질과 양을 두고 보면 자연주의 경향이 비교도 안될 정도로 더 중요하지만, 고전주의 경향은 돈 있고 교양있는 계층에 의해 장려되었고, 따라서 그 작가들은 더 큰 명성과 나은 생활을 보장받을 수 있었다. 홀란트 시민계급 중에서 생활방식은 더 간소하고 종교관에서는 더 엄격했던 중류층과 고전주의적·인문주의적 교양을 지닌 좀더 세속적인 계층 사이의 대립은, 이미 강조한 바 있듯이, 영국의 청교도와 왕당파 사이의 대립과도 상응한다.[40] 두 나라에서 모두 한편에는 소박하고 진지하며 실제적인 삶의 변화를 대표하는 사람들이, 다른 한편에는 때로는 이상주의를 표방한 귀족적 쾌락주의의 대표자들이 대립하고 있는 셈이다. 그러나 여기서 한가지 잊어서는 안될 것은, 17세기의 홀란트 문화는 왕정복고시대의 영국 문화와는 달리 그 시민적 성격을 결코 완전히 부인하지 않았다는 사실이다. 그럼에도 불구하고 홀란트에서도 점차 시민적 취미가 좀더 귀족적인 예술관에 접근하는 현상이 보인다. 이런 진행과정은 17세기 후반부에 어디서나 두드러지게 나타난 귀족화 경향과 관련되어 있다. 암스테르담 시청에 쓰일 그림을 주문하면서 렘브란트가 무시당했다는 사실은 하나의 징후적 의미를 갖는다. 이로써 사람들은 렘브란트뿐만 아니라 자연주의에도 등을 돌린 것이며,[41] 이때부터 홀란트에서도 교수들과 아류를 선두로 하는 고전주의 아카데미즘이 판치게 되었다. 이러한 새로운 비민주적 정신은 이미 리글이 지적한 바와 같이, 예컨대 민병대 전회원이 그려진 커다란 집단초상화는 이제 완전히 자취를 감추고 그 대신 민병대 장교들만 그린 그림이 등장한다는 사실에도 여실히 나타나 있다.[42]

17세기 홀란트의 상이한 교양계층들이 그들의 화가의 진가를 얼마나 알아보았는가 하는 문제는 미술사의 매우 어려운 문제 중 하나이다. 예술

시민적 취향은 점차 비민주적인 귀족적 경향으로 기울어 민병대 전회원의 집단초상화가
사라지고 장교들만 그린 그림이 등장한다. 디르크 야코프 「민병대 초상, 1529」(위), 가운데
1529년, 양 날개 1532~35년; 프란스 할스 「성 조지 민병대 장교들의 연회」(아래), 1616년.

적 가치에 대한 이해는 항시 일반적 교양과 일치하지 않았음이 확실하다. 그렇지 않고서는 홀란트의 가장 위대한 시인이던 폰덜(J. van den Vondel)이 플링크(G. Flinck) 같은 화가를 렘브란트보다 높이 사지 않았을 것이다. 물론 당시에도 렘브란트의 진가를 정확히 알아본 사람들이 있었지만, 그렇다고 이들이 시민계층에 광범위하게 퍼져 있었다고 말할 수 없는 것처럼 반드시 인문주의 교육을 받은 문인들이었다고도 장담할 수도 없는 것이다. 그들은 렘브란트 자신의 친구들처럼 목사나 랍비, 의사, 예술가 및 고급관리들, 요컨대 교양있는 중산층의 여러 상이한 지위의 사람들이었고, 렘브란트의 친구들처럼 그들 역시 수가 그리 많지는 않았다. 예술수요자 대부분을 차지하던 중간 시민계급 내지 소시민계급의 취미는 결코 많이 계발된 것이 아니었다. 예술적인 것에 대한 그들의 기준이란 고작해야 그림이 얼마나 실물을 닮았는가 하는 정도였다. 게다가 우리는 그들이 항시 그들의 독자적인 취미에 따라 그림을 구입했다고 생각해서도 안된다. 많은 경우 그들은 자기네보다 상류층에서 인기있던 취미를 따랐고, 상류 시민계급은 또 고전주의적·인문주의적 교육을 받은 지식인들의 예술관에 영향을 받았기 때문이다. 단순하고 별로 까다롭지 않은 예술애호가층의 수요는, 비록 나중에 가서는 하나의 위험이 되었지만, 처음에는 예술가에게 커다란 이득이었다. 그로써 예술가는 개개 주문자의 희망을 고려할 필요 없이 자신의 생각에 따라서 자유롭게 창작할 수 있었다. 단지 나중에 가서는 이런 자유가 무정부적인 시장상태로 인해 과잉생산이라는 불운을 초래했던 것이다.

홀란트의 미술품 매매

17세기의 홀란트에서는 많은 사람들이 돈을 갖게 되었는데, 이 돈은 자

본과잉 상태로 인해 항상 유효하게 투자될 수는 없었고, 그렇다고 규모가 큰 물건을 장만할 액수는 못 되는 경우가 많았다. 가구나 장식품, 특히 그림을 구입하는 일은 비교적 많은 돈을 갖지 않은 소시민들도 참가할 수 있는 인기있는 투자방식의 하나가 되었다. 그들이 그림을 산 것은 무엇보다도 그들의 형편으로는 딴 물건을 살 수 없었기 때문이기도 하지만, 동시에 다른 사람들, 특히 그들보다 상류층 사람들이 그림을 샀기 때문이고, 그림으로 집안을 꾸미면 고상해 보였기 때문이며, 또한 그림은 샀다가도 되팔 수가 있었기 때문이다. 자신의 미적 욕구를 충족하기 위해 그림을 사는 일은 아마 가장 드문 경우였을 것이다. 물론 그림에 투자해둔 돈이 필요하지 않을 때는 계속 그림을 가지고 있다가 그들의 자식들이 그 그림을 보면서 진정한 기쁨을 맛보는 경우도 가끔 있었을 것이다. 그리하여 처음에는 얼마 되지 않던 소장품이 한두 세대를 지나면서 본격적인 미술품 진열장으로 발전하는 경우도 있었을 것이다. 실제로 그후의 홀란트에서는 어디서나, 그것도 비교적 부유하지 못한 가정에서도 이런 일이 다반사가 되었다. 주민들이 점점 부유해짐에 따라 실제로 중산층으로서 그림이 하나도 없는 집은 없게 되었는지는 모르나, 홀란트에서는 "가장 가난한 농부에서 가장 부유한 도시 명문가에 이르기까지" 모두 그림을 가지고 있었다는 말은 '가장 가난한' 농부에게는 해당되기 어려운 말이요, 좀 부유한 농부가 그림을 구입한 경우에도 그는 틀림없이 '가장 부유한 도시 명문가'의 사람과는 다른 목적으로 구입하고, 그와는 다른 안목으로 그림을 보았을 것이다.

영국의 수집가이자 예술가의 패트런이었던 존 에벌린(John Evelyn)은 회고록에서 1641년 그가 암스테르담의 정기시장에서 보았던 활발한 미술품 매매, 그것도 매우 수준 높은 그림 매매에 대해서 전하고 있다. 이

에 따르면 당시 시장에는 많은 수의 그림이 나왔고 그 값은 대개 매우 쌌다고 한다. 구매자의 대부분은 소시민과 농부 들이었고, 농부들 중에는 2,000~3,000파운드에 해당하는 그림을 소유한 사람도 있었다는데, 물론 그들은 이런 그림을 막대한 이윤을 남기고 다시 팔았다.[43] 미술시장에서의 광범위한 투기가 낳은 호경기 바람을 타고 1620년 이후 홀란트에서는 엄청난 수의 그림이 쏟아져나와, 수요가 매우 컸음에도 불구하고 일종의 과잉생산을 초래함으로써 예술가들이 매우 위험한 처지에 이르게 되었다.[44] 그러나 처음에는 그림 그리는 일이 상당한 수입을 보장해주었음이 확실하다. 그렇지 않았다면 이 직업이 그처럼 넘쳐났을 리가 만무한 것이다. 우리는 이미 16세기 안트베르펀의 미술 생산이 외국에 그림을 수출할 정도로 대량이었다는 것을 알고 있다. 1560년경 이 도시에는 고작해야 169명의 빵 굽는 사람과 78명의 푸주한이 있었던 반면, 사장(師匠, Meister)급 화가는 무려 300명이나 있었다고 한다.[45] 그러니까 그림의 대량생산은 17세기에 들어와서 비롯된 것이 아니며 북부의 여러 주에서 처음 시작된 것도 아니다. 17세기 홀란트에서 새롭다고 할 것은 미술 생산이 주로 국내 수요자에 의존했고, 국내 수요자가 생산을 다 소화할 능력이 없게 되자 예술계에 심각한 위기가 도래했다는 사실이다. 아무튼 예술가의 과잉과 예술 프롤레타리아트의 존재를 확인할 수 있는 것은 유럽 예술사에서 이때가 처음이다.[46] 길드가 해체되고 궁정과 국가에 의한 예술 생산의 통제가 붕괴하자 예술시장의 호경기는 이제 걷잡을 수 없는 경쟁으로 변질되었고, 가장 개성 강하고 가장 독창적인 예술가들이 이 경쟁의 제물이 되었다. 물론 이전에도 궁색하게 산 예술가들이 없었던 것은 아니지만 생활이 비참할 정도는 아니었다. 렘브란트나 할스 같은 화가가 겪은 궁핍은 경제적 자유와 무정부주의가 예술에 가져온 부수현상으로, 이때 처음

으로 완전히 발전된 양상을 보여주면서 이후의 미술시장을 지배하게 된다. 예술가가 그의 사회적 근거를 상실하고 생존이 문제시되는 것도 이때부터인데, 그가 생산한 것이 과잉상태이기 때문에 그 자신도 잉여의 존재로 느껴지는 것이다. 홀란트 화가들은 대부분 매우 가난한 상황에 처해 있었기 때문에 본업 이외에 다른 부업을 가져야만 했다. 그래서 판호이언은 튤립장사를 했고, 호베마(M. Hobbema)는 세금 징수원 노릇을 했으며, 펠더(H. van de Velde)는 옷감가게 주인이었고, 얀 스테인과 아에르트 판데르펠더(Aert van der Velde)는 술집 주인이었다. 중요한 화가일수록 대체로 가난이 심했던 것 같다. 렘브란트는 그래도 좋은 시절이 있었지만, 할스는 한번도 인기를 얻어본 적이 없었고, 헬스트(B. van der Helst) 같은 화가의 초상화에 지불된 액수의 돈을 한번도 받지 못했다. 렘브란트와 할스뿐만 아니라 홀란트의 셋째 가는 화가인 페르메이르 또한 생활고와 싸워야만 했다. 그리고 피터르 더호흐와 야코프 판라위스달(Jacob van Ruisdael) 같은 홀란트의 대표적 화가들도 동시대인들로부터는 그다지 높은 평가를 받지 못했고, 결코 쾌적한 생활을 영위하지도 못했다.[47] 홀란트 회화의 이와 같은 영웅적인 역사에서 호베마가 그의 전성기에 화필을 꺾지 않으면 안되었다는 사실도 빼놓을 수 없다.

네덜란드의 미술품 매매는 이미 15세기부터 시작되었고, 그것은 네덜란드의 미니아뛰르와 플랑드르의 고블랭 직물 그리고 안트베르펀, 브루게(Brugge), 헨트(Gent), 브뤼셀, 빠리 등지에서 생산한 기도화의 수출과 관련된 것이었다.[48] 그러나 15세기와 16세기의 미술품 매매는 주로 예술가들 자신의 손으로 행해졌는데, 이들은 자신의 작품뿐만 아니라 다른 사람의 작품도 함께 취급하곤 했다. 서적상과 동판화 출판업자도 일찍부터 그림장사를 했고, 여기에 곧 골동품상과 보석상 그리고 액자 제작자와 여관

17세기 홀란트의 미술 생산은 국내 수요에 의존하여 심한 경쟁과 예술 프롤레타리아트를 낳았다.
호베마는 세금 징수원으로 생계를 꾸렸다. 호베마 「미델하르니스의 거리」, 1689년.

주인들이 합세했다.[49] 15세기와 16세기의 화가길드가 미술품 매매에 부과한 규제들을 보면 당시에도 미술시장이 상품과잉으로 고심해야 했고 또 '화상'들이 너무 많았다는 사실을 알 수 있다. 도시들은 제각기 외국으로부터의 미술품 수입과 무절제한 가두판매에 대해 자기방어를 했고 화가길드에 속한 사람에 한해서만 그림 판매를 허용했다. 그러나 이 조처는 화가와 화상 사이에 차별을 두지 않았고, 미술품 매매를 예술가에만 한정하지도 않았으며, 다만 자기 고장의 시장을 보호하려 했을 뿐이다.[50] 화가는 여러 해 동안 도제수업을 하면서 자기가 하는 일에 대해 한푼의 보수도 받지 못했는데, 그것은 물론 그가 그린 일체의 것이 길드 규약에 따라 주인한테 귀속되었기 때문이다. 이런 상황에서 화가가 그림 매매를 통

독립적인 미술품 매매업의 형성은 근대예술에 엄청난 영향을 끼쳤으며,
특정 장르를 취급하는 전문화가를 양산했다. 「돌팔이」 가운데 암스테르
담 가판에서 그림을 판매하는 화상, 1620년.

해 다소나마 돈을 벌려고 한 것은 너무나도 당연하다. 처음 시작할 때는 동판화와 모사품, 도제의 작품 등 주로 값이 싼 것들을 취급했다. 하지만 그림장사를 하던 사람들은 결코 수입원이 없는 젊은 화가들만이 아니었다. 좀 나이 든 화가들도 있었는데, 그중에서도 다비트 테니르스 2세(David Teniers Jr.)와 코르넬리스 더포스(Cornelisz de Vos)가 가장 유명하다. 동판화가가 화상을 하는 경우가 많았는데 ─ 이들 중에서 가장 잘 알려진 사람은 예롬 더코크(Jeroome de Cock), 얀 헤르먼스 더뮐러(Jan Hermensz de Muller) 및 헤이라르트 더요더(Geeraard de Jode) 등이다 ─ 그들은 그들 생산품이 지니는 두드러진 상품성 때문에 자동적으로 동판화말고도 그림에까지 손을 대게 마련이었다.

미술품 매매업의 형성과 독립화는 근대예술에 지대한 영향을 끼쳤다. 이런 발전은 무엇보다도 한 사람이 한 장르만 취급하는 화가의 전문화를 초래했는데, 그 까닭은 화상들이 그들의 경험에 비추어 가장 잘 팔리는 종류의 그림만을 화가들에게 요구했기 때문이다. 이렇게 해서 어떤 화가는 동물화만을, 어떤 화가는 배경의 풍경만을 그리는 일종의 기계적인 분업이 생겨났다. 미술품 매매는 시장을 규격화하고 안정시켰다. 다시 말하면 예술품 생산을 항상 동일한 유형에만 고정했을 뿐만 아니라 무정부적인 종래의 상품 유통과정도 조절했다. 화상은 한편으로 개인적 수요가 없을 때에는 자신이 직접 뛰어듦으로써 일정한 수요를 유지하고, 다른 한편으로는 예술가들에게 고객이 원하는 바가 무엇인가를 예술가들 자신이 할 수 있는 것보다 훨씬 총괄적이고도 신속하게 알려주었다. 그러나 화상을 통한 생산과 소비의 중계가 예술가들을 감상자들로부터 소외시킨 것도 사실이다. 고객들은 점차 화상들이 이미 가지고 있는 작품만을 사는데 익숙해졌고, 또 예술작품을 다른 상품과 똑같이 비인격적인 생산물로

간주하기 시작했다. 마찬가지로 예술가들도 그들이 전혀 알지 못하는 비개성적인 고객들을 위해 일하는 데 익숙해지기 시작했는데, 이들 고객에 대해 화가가 아는 것은 어제는 풍속화를 좋아했는데 오늘은 역사화를 구한다는 정도뿐이었다. 미술품 매매는 또한 예술고객층을 동시대의 예술로부터 소외시키는 결과를 초래했다. 화상들은 오래된 미술품을 즐겨 선전했는데, 그것은 이미 정확히 지적된 바와 같이 이런 예술품들은 수적으로 한정되어 있고 따라서 값이 떨어지지 않는다는, 말하자면 가장 위험성이 적은 투자대상이라는 단순한 이유 때문이었다.[51] 미술품 매매는 미술품 가격을 조금씩 체계적으로 깎아내림으로써 미술품 생산에 가공할 영향을 끼쳤다. 화상은 날이 갈수록 화가의 고용주나 다름없이 되었고, 고객들이 화가에게 주문하기보다 화상에게서 그림을 구입하는 데 익숙해지면 그럴수록 그림값을 마음대로 매길 수 있는 처지가 되었다. 그리하여 드디어는 미술품 매매업에 의해 모사품과 위조품이 시장에 범람하게 되고, 이로써 진품의 값이 마구 떨어지게 되었다.

홀란트 화가의 경제상태

홀란트 미술시장에서 그림 가격은 매우 낮았다. 몇길더 안되는 돈을 주고 한폭의 그림을 살 수 있을 정도였던 것이다. 예컨대 황소 한마리 값이 90길더 하던 당시, 훌륭한 한폭의 초상화 값은 60길더였다.[52] 얀 스테인은 언젠가 세폭의 초상화를 그려주고 27길더밖에 받지 못했다.[53] 렘브란트는 그의 명성이 절정에 다다랐을 때에도 「야간순찰」로 1,600길더를 받았을 뿐이며, 판호이언은 하흐(Haag) 시의 풍경을 그려주고 그의 생애 최고 보수인 600길더를 받았다. 유명한 화가들이 얼마나 형편없는 보수로 만족할 수밖에 없었는가를 알려면 이사크 판오스타더(Isaac van Ostade)의

예술품의 과잉생산으로 홀란트에서 그림 가격은 매우 낮았다. 특히 이딸리아 화풍이 아닌 자연주의 기법 화가들의 경제 상황은 매우 나빴다. 아드리안 판오스타더 「누추한 스튜디오에서 일하는 화가」, 1663년경.

경우를 보면 되는데, 그는 1641년 어느 화상에게 무려 13폭의 그림을 제공하고 27길더밖에 받지 못했던 것이다.[54] 이딸리아를 다녀왔고 이딸리아식으로 그림을 그리던 화가들의 작품값은 때로 지나칠 정도로 높았던 데 비해서 국내에서 자연주의 기법으로 그림을 그리던 화가들의 보수는 정말 보잘것없었다. 할스, 판호이언, 라위스달, 호베마, 알버트 카위프(Aelbert Cuyp), 판오스타더, 호흐 등은 한번도 높은 값을 받지 못했다.[55]

궁정적·귀족적 문화가 지배적이던 주에서는 예술가들의 보수가 더 나았다. 바로 이웃 플랑드르에서 루벤스는 가장 인기있던 홀란트 화가들보다 훨씬 더 많은 보수를 받았다. 그의 전성기에는 하루 일에 100길더를 받았고[56] 펠리뻬 2세로부터는 「악타이온」(Actaeon)을 그려준 댓가로 14,000프랑이라는, 루이 14세 시대 이전으로서는 그림 한폭에 대한

최고의 보수를 받았다.[57] 루이 14세와 루이 15세(Louis XV, 재위 1715~74) 치하에서 특히 궁정화가들은 수입이 안정되었고 그 수준도 비교적 높았다. 그래서 예컨대 이아생뜨 리고(Hyacinthe Rigaud)는 1690~1730년에 연평균 30,000프랑의 수입이 있었고, 루이 15세의 초상화 한폭을 그려주고 40,000프랑을 받기도 했다.[58] 물론 리고는 프랑스에서도 예외적 현상이었고, 다른 조형예술가들의 생활은 당시의 문인들처럼 그렇게 호화스러울 정도는 아니었다. 잘 알려진 바와 같이 부알로는 오뙤유의 저택에서 영주 같은 생활을 했고 186,000프랑의 현금을 유산으로 남겼으며, 라신은 국왕의 수사관으로 10여년 동안 145,000프랑의 보수를 받았고, 몰리에르는 15년 동안 극장 지배인과 배우로서 336,000프랑, 그에 더해 또 작가로서 200,000프랑을 벌었던 것이다.[59] 작가와 화가 사이의 이런 수입의 격차에서 우리는 육체노동에 대한 편견과, 수공업과 무관한 정신노동에 종사하는 사람들에 대한 더 높은 평가가 여전히 지배하고 있음을 보게 된다. 17세기에 와서도 프랑스에서 궁정화가의 위치는 하급 궁정관리 수준을 넘어서지 못했다.[60] 꼬셍(C. N. Cochin)의 기록에 의하면, 망사르(F. Mansart)의 후계자로 건축총감이 된 당뗑(d'Antin) 공작은 아까데미 회원들을 오만불손하게 대했고 마치 하인이나 장인을 부르듯 반말투를 쓰곤 했다고 한다.[61] 물론 르브룅 같은 사람은 다른 대우를 받았을 것이고, 다른 예술가들도 일반적으로 개인에 따라 그 대우에 현격한 차이가 있었다.

루벤스와 렘브란트

화가들이 사회적으로 별로 존경받지 못했기 때문에 화가의 직업을 갖고자 하는 사람들은 프랑스에서나 네덜란드에서나 여전히 시민계급의 중류 내지 하류에 한정되어 있었다. 루벤스는 이 점에서도 하나의 예외에

속한다. 그는 고급관리의 아들이었고, 최상의 교육을 받은 데다 어린 나이에 이미 궁정에 진출해 사회인으로서의 교육까지 완수한 사람이었다. 알베르트 대공의 궁정화가가 되기 이전에도 그는 만또바의 빈첸쪼 곤짜가(Vincenzo Gonzaga) 궁정에서 일했고, 평생 동안 궁정생활 및 궁정외교와 밀접한 관련을 맺고 있었다. 그는 휘황찬란한 사회적 지위 외에도 영주만큼 큰 재산을 모았고, 자국의 전예술계를 전제군주처럼 지배했다. 루벤스가 이렇게 된 데에는 그의 예술적 재능 못지않게 조직가적 재능도 큰 역할을 했다. 조직가로서의 재능이 없었다면 그는 그가 언제나 정확하게 처리한 물밀듯 밀려오는 그 수많은 주문을 다 완수하지 못했을 것이다. 그는 매뉴팩처의 작업방법을 미술 생산조직에 적용함으로써, 그리고 전공에 따라 조수 화가들을 세심하게 선택하고 그들의 능력을 합리적으로 이용함으로써 이런 주문들을 처리했다. 그의 이런 분업적이고 매뉴팩처적인 경영방법에 비하면 홀란트 화가의 작업장들은, 심지어 렘브란트의 작업장까지도 그야말로 가부장적이었다. 루벤스의 작업방법이 예술 창작과정의 고전주의적 해석에 의해서 비로소 가능했다는 사실은 이미 올바르게 지적되고 강조되어온 바이다. 라파엘로의 아뜰리에에서 먼저 철저하게 적용되었고 예술적 구상과 실제 작업을 근본적으로 분리한 이같은 미술 제작의 합리적 조직화는, 한 그림의 예술적 가치는 이미 초벌그림에서 유감없이 발휘되고, 여기에 나타난 생각을 최종 형태로 옮기는 일은 부수적인 의미밖에 갖지 못한다는 생각을 전제로 하는 것이다.[62] 이런 이상주의적 예술관은 궁정적·고전주의적 바로끄의 이론과 실제에서는 지배적이었지만 홀란트 회화의 자연주의에서는 더이상 통용되지 못했다. 홀란트 자연주의에서는 예술가의 손에 의한 처리, 회화적 필치와 화필의 터치, 그리고 화가가 캔버스에 직접 손을 댄 흔적 하나하나가 극도로 중

요한 의의를 가졌고, 따라서 이것들을 순수하게 지키려는 소망은 분업적 작업방법에 처음부터 한계선을 그었던 것이다. 그런데 루벤스에게서 하나 특기할 만한 점은, 그가 예술 창작에 관한 고전주의적 견해를 적용한 시기가 쇄도하는 주문 때문에 거대한 기구를 운영하고 작품의 완성을 조수들에게 위임하지 않을 수 없었던 바로 그 무렵이었다는 사실이다. 그의 고전주의가 처음으로 전면에 부각된 것은 안트베르펀에 있는 「십자가에 매달림」 이후이고,[63] 그것이 사라진 것은 그의 예술활동의 마지막 시기로서, 이 시기에는 다시 그가 손수 그린 그림이 많이 전해진다.

루벤스의 고전주의적 예술관은 그가 쇄도하는 주문 탓에
매뉴팩처 방식을 채택한 무렵에 부각된다.
페터르 파울 루벤스 「십자가에 매달림」, 1610년경.

렘브란트는 초상화가로서의 초기 활동기를 거친 뒤 바로 루벤스의 노년기 양식에 해당하는 발전단계에 도달했다. 이때부터 그는 회화를 직접적·개인적인 전달로 보았다. 다시 말하면 현실을 모든 것에 혼을 불어넣고 모든 것을 자기화하는 시각의 산물이 되게 하는 '인상주의' 형식, 그때마다 새로이 획득되는 어떤 근원적인 인상주의의 형식이 곧 회화라는 것이다. 리글은 예술사를 크게 두 시기로 나누는데, 첫번째 원시적 시기에는 모든 것이 객체인 데 반해 두번째 현대적 시기에는 모든 것이 주체라고 한다. 이 명제에 의하면 고대에서 바로끄까지의 발전과정은 첫번째에서 두번째 시기로의 점진적인 이행과정에 불과하며, 17세기의 홀란트 회화는 일체의 객관적 사물이 주관적 의식의 단순한 인상이나 체험으로 보이는 현대적 상황으로 나아가는 도상에서 가장 중요한 전환점인 것이다.[64] 루벤스의 경우에는 그가 말년에 도달한 예술적 급진주의가 고객층 사이에서 그의 명성에 손상을 입히지 않았지만, 렘브란트는 똑같은 급진주의로 인해 그가 가진 모든 것을 잃는 희생을 치렀다. 그의 몰락은 1642년 「야간순찰」의 완성과 함께 시작되었는데, 이 그림 자체는 아직 완전한 실패는 아니었다.[65] 1642~56년에는 비록 부유한 부르주아지와의 관계가 이미 흔들리기 시작하기는 했어도 일거리가 전혀 없었던 것은 아니다. 1650년대에 들어 비로소 주문이 눈에 띄게 줄고, 심각한 경제적 어려움이 시작되었다.[66] 렘브란트의 실패는 결코 그의 비실제적 천성과 사생활을 정리하지 못한 데에만 기인했던 것은 아니며, 그보다는 예술고객층의 취향이 점차 고전주의로 기울어지고[67] 한편으로 렘브란트 자신은 그가 젊은 시절에는 그다지 싫어하지 않았던 격정적 바로끄로부터 멀어지면서 일어난 결과였다.[68] 그가 암스테르담 시청을 위해 그린 「클라우디우스 키빌리스」(Claudius Civilis)가 퇴짜를 맞은 것은 당시 미술계에 닥친

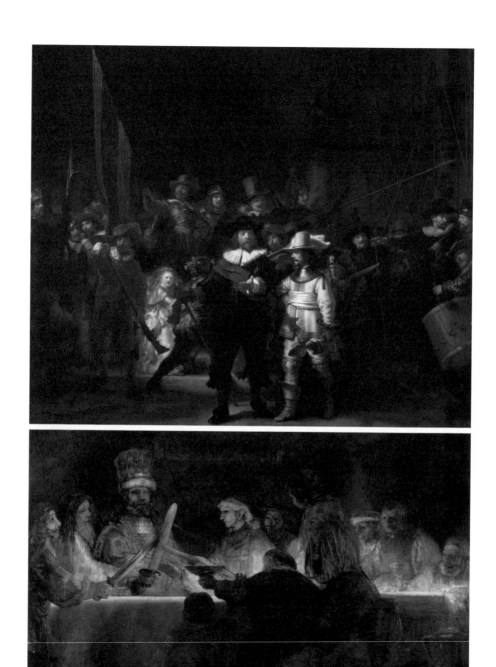

말년의 예술적 급진주의는 렘브란트를 현실적이고 실존적인 위기로 몰아넣는다. 「야간순찰」에서 시작된 위기의 징후는 「클라우디우스 키빌리스」에서 분명해진다. 렘브란트 「야간순찰」(위), 1642년; 「클라우디우스 키빌리스」(아래), 1661~62년.

예술가의 정신적 실존은 어느 시대에나 위험에 직면하며, 렘브란트는 그것을 격렬하게 경험한 예술가이다. 렘브란트 「자화상」, 1661년.

위기의 첫 신호였다. 렘브란트는 최초의 커다란 희생자였다. 그전의 어떠한 시기도 렘브란트의 예술가적 성격을 형성하지 못했겠지만 또한 그렇게까지 완전히 그를 파멸시키지도 못했을 것이다. 궁정적·보수적 문화에서 렘브란트 같은 화가는 결코 유명해지지 못했을지 모르지만, 일단 인정을 받은 후에는 아마 시민적·자유주의적 홀란트에서보다 훨씬 더 강력하게 자기 주장을 내세울 수 있었을 것이다. 홀란트 사회는 그로 하여금 자유롭게 성장하는 것만 허용했고, 그가 더이상 고분고분하지 않은 순간 가차없이 그를 버렸던 것이다. 예술가의 정신적 실존은 동서고금을 막론하고 위험에 처하게 마련이다. 권위주의적 사회질서도 자유주의적 사회질서도 예술가에게는 완전히 편안한 것이 못 된다. 전자가 자유를 속박한다

면 후자는 안전을 위협하기 때문이다. 자유 속에서만 안전하게 느끼는 예술가가 있는가 하면, 안전 속에서만 자유롭게 숨쉬는 예술가도 있게 마련이다. 아무튼 17세기는 자유와 안전의 결합이라는 이상과는 동떨어진 세기였다.

주

—

도판 목록

—

찾아보기

주
━━

제1장

1) J. Huizinga, "Das Problem der Renaissance," *Wege der Kulturgeschichte*, 1930, 134면 이
하; G. M. Trevelyan, *English Social History*, 1944, 97면 등 참조.

2) Jules Michelet, *Histoire de la France*, VII, 1855, 6면.

3) Adolf Philippi, *Der Begriff der Renaissance*, 1912, 111면 참조.

4) Ernst Troeltsch, "Renaissance und Reformation," *Historische Zeitschrift*, vol. 110, 1913,
530면.

5) Ernst Walser, "Studien zur Weltanschauung der Renaissance" (1920), *Gesammelte Studien
zur Geistesgeschichte der Renaissance*, 1932, 102면.

6) Karl Borinski, "Der Streit um die Renaissance und die Entstehungs-geschichte der
historischen Beziehungsbegriffe Renaissance und Mittelalter," *Sitzungsberichte der
Bayerische Akademie der Wissenschaften*, 1919, 1면 이하 참조.

7) Karl Brandi, "Die Renaissance," *Propyläen-Weltgeschichte*, IV, 1932, 160면.

8) Werner Kägi, "Über die Renaissanceforschung Ernst Walsers," E. Walser, *Gesammelte
Studien*, 1932, XXVIII면.

9) 예컨대 Georges Renard, *Histoire du travail à Florence*, II, 1914, 219면 참조.

10) E. Walser, 앞의 책 118면.

11) 니체와 하인제의 관계에 대해서는 Walter Brecht, *Heinse und der ästhetische Immoralismus*, 1911, 62면 참조.

12) W. Kägi, 앞의 책 XLI면 참조.

13) J. Huizinga, *The Waning of the Middle Ages*, 1924, 298면.

14) Dagobert Frey, *Gotik und Renaissance*, 1929, 38면.

15) 이하의 서술에 관해서는 같은 책 194면 참조.

16) J. C. Scaliger, *Poetices libri septem*, 1591, VI, 21면.

17) 프라이(D. Frey)는 중세와 르네상스 예술관의 차이가 회화공간을 계기적(繼起的)인 것으로 보느냐 동시적인 것으로 보느냐에 있다고 하는데, 이 논의는 에르빈 파노프스키(Erwin Panofsky)의 이른바 '집합적 공간'과 '조직적 공간'의 구별에 따른 것이 분명하다(*Die Perspektive als "symbolische Form"*, 1927). 파노프스키의 명제는 또한 '계속적' 묘사법과 '세분적' 묘사법을 구별한 비크호프(F. Wickhoff)의 학설을 전제로 하는데, 비크호프 자신은 '가장 의미심장한 순간'이라는 레싱의 개념에서 자극을 얻었는지 모른다.

18) J. C. Scaliger, 앞의 책 VI, 21면.

19) Jakob Strieder, "Werden und Wachsen des europäischen Frühkapitalismus," *Propyläen-Weltgeschichte*, IV, 1932, 8면.

20) J. Strieder, *Jacob Fugger*, 1926, 7~8면.

21) Werner Weisbach, "Renaissance als Stilbegriff," *Historische Zeitschrift*, 120권, 1919, 262면.

22) Henry Thode, *Franz von Assisi und die Anfänge der Kunst der Renaissance*, 1885; H. Thode, "Die Renaissance," *Bayreuther Blätter*, 1899; Émile Gebhardt, *Origines de la Renaissance en Italie*, 1879; É. Gebhardt, *Italie mystique*, 1890; Paul Sabatier, *Vie de Saint François d'Assise*, 1893.

23) Konrad Burdach, *Reformation Renaissance Humanismus*, 1918, 138면.

24) Carl Neumann, "Byzantinische Kultur und Renaissancekultur," *Historische Zeitschrift*, 91권, 1903, 228, 231, 215면.

25) Louis Courajod, *Leçons professées à l'Ecole du Louvre*, II, 1901, 142면.

26) J. Strieder, *Studien zur Geschichte der kapitalistischen Organisationsformen*, 1914, 57면.

27) Julien Luchaire, *Les Sociétés italiennes du XIII^e au XV^e siècle*, 1933, 92면.

28) Max Weber, *Wirtschaft und Gesellschaft*, 1922, 573면.

29) Robert Davidsohn, *Forschungen zur Geschichte von Florenz*, IV, 1908, 268면.

30) M. Weber, 앞의 책 562면.

31) 같은 책 565면.

32) Alfred Doren, *Italienische Wirtschaftsgeschichte*, I, 1934, 358면; R. Davidsohn, 앞의 책 IV, 1925(2판), 1~2면도 참조.

33) A. Doren, *Studien zu der Florentiner Wirtschaftsgeschichte, I: Die Florentiner Wollentuchindustrie*, 1901, 399면.

34) A. Doren, *Studien zu der Florentiner Wirtschaftsgesch, II: Das Florentiner Zunftwesen*, 1908, 752면.

35) A. Doren, *Die Florentiner Wollentuchindustrie*, 458면.

36) R. Davidsohn, 앞의 책 IV, 1925(2판), 5면.

37) G. Renard, 앞의 책 132~33면 참조.

38) A. Doren, *Das Florentiner Zunftwesen*, 726면.

39) R. Davidsohn, 앞의 책 IV, 1925(2판), 6~7면.

40) Ferdinand Schewill, *History of Florence*, 362면.

41) A. Doren, *Die Florentiner Wollentuchindustrie*, 413면.

42) Werner Sombart, *Der moderne Kapitalismus*, I, 1902, 174면 이하; Georg von Below, "Die Entstehung des modernen Kapitalismus," *Historische Zeitschrift*, 91권, 1903, 453, 434면.

43) W. Sombart, *Der Bourgeois*, 1913.

44) Jakob Burckhardt, *Die Kultur der Renaissance*, I, 1908(10판), 26, 51면.

45) Max Dvořák, "Die Illuminatoren des Johann Neumarkt," *Jahrbuch der Kunsthistorischen Sammlungen des Allerhöchsten Kaiserhauses*, XXII, 1901, 115면 이하.

46) 이하에 관해서는 Georg Gombosi, *Spinello Aretino*, 1926, 7~11면 참조.

47) 같은 책 12~14면.

48) Bernard Berenson, *The Italian Painters of the Renaissance*, 1930, 76면; Roberto Salvini, "Zur florentinischen Malerei des Trecento," *Kritische Berichte zur kunstgeschichtlichen Literatur*, VI, 1937.

49) Adolfo Gaspary, *Storia della letteratura italiana*, I, 1887, 97면.

50) Werner Weisbach, *Francesco Pesellino und die Romantik der Renaissance*, 1901, 13면.

51) Julius von Schlosser, "Ein veronesisches Bilderbuch und die höfische Kunst des XIV. Jahrhunderts," *Jahrbuch der Kunsthistorischen Sammlungen des Allerhöchsten Kaiserhauses*, XVI, 1895, 173면 이하.

52) A. Gaspray, 앞의 책 108~109면.

53) Wilhelm Pinder, *Das Problem der Generation*, 1926, 12면 및 여러 곳.

54) Wilhelm von Bode, *Die Kunst der Frührenaissance in Italien*, 1923, 80면.

55) Richard Hamann, *Die Frührenaissance der italienischen Malerei*, 1909, 2~3, 16~17면; *Geschichte der Kunst*, 1932, 417면.

56) Friedrich Antal, "Studien zur Gotik im Quattrocento," *Jahrbuch der Preußischen Kunstsammlungen*, 46권, 1925, 18면 이하.

57) Henri Pirenne, "Les périodes de l'histoire sociale du capitalisme," *Bulletins de l'Académie Royale de Belgique*, 1914, 259~60, 290면 및 여러 곳 참조.

58) A. Doren, *Die Florentiner Wollentuchindustrie*, 438면.

59) 같은 책 428면.

60) Martin Wackernagel, *Der Lebensraum des Künstlers in der Florentiner Renaissance*, 1938, 214면 참조.

61) A. Doren, *Italienische Wirtschaftsgeschichte*, I, 561~62면.

62) A. Doren, *Das Florentiner Zunftwesen*, 706면.

63) 같은 책 709~10면.

64) 이하에 관해서는 M. Wackernagel, 앞의 책 234면 참조.

65) 같은 책 9~10면 참조.

66) 같은 책 291면.

67) 같은 책 289~90면.

68) Robert Saitschick, *Menschen und Kunst der italienischen Renaissance*, 1903, 188면.

69) Alfred von Reumont, *Lorenzo de' Medici*, II, 1883, 121면에서 재인용.

70) Ernst Cassirer, *Individualismus und Kosmos in der Philosophie der Renaissance*, 1927, 177~78면.

71) Richard Hönigswald, *Denker der italienischen Renaissance*, 1938, 25면.

72) Anthony Blunt, *Artistic Theory in Italy*, 1940, 21면 참조.

73) W. von Bode, *Bertoldo und Lorenzo di Medici*, 1925, 14면.

74) W. von Bode, *Die Kunst der Frührenaissance in Italien*, 81면.

75) J. Burckhardt, *Beiträge zur Kunstgeschichte Italiens*, 1911(2판), 397면.

76) Lothar Brieger, *Die großen Kunstsammler*, 1931, 62면.

77) J. von Schlosser, 앞의 책 194면.

78) Georg Voigt, *Die Wiederbelebung des klassischen Altertums*, I, 1893(3판), 445면.

79) J. Burckhardt, *Die Kultur der Renaissance*, I, 53면.

80) M. Wackernagel, 앞의 책 307면.

81) 같은 책 306면.

82) 같은 책 307면.

83) M. Wackernagel, "Aus dem florentinischen Kunstleben der Renaissancezeit," *Vier Aufsätze über geschichtliche und gegenwärtige Faktoren des Kunstlebens*, 1936, 13면.

84) M. Wackernagel, "Das italienische Kunstleben und dis Künstlerwerkstatt im Zeitalter der Renaissance," *Wissen und Leben*, Nr. 14, 1918, 39면.

85) Thieme-Becker, *Allgemeines Lexikon der bildenden Künstler*, III, 1909.

86) Giovanni Battista Armenini, *De' veri precetti della pittura*, 1586.

87) Albert Dresdner, *Die Entstehung der Kunstkritik*, 1915, 86~87면 참조.

88) Kenneth Clark, *Leonardo da Vinci*, 1939, 11~12면.

89) 이하에 관해서는 M. Wackernagel, *Der Lebensraum des Künstlers*, 316면 이하 참조.

90) A. Dresdner, 앞의 책 94면.

91) Johann Wilhelm Gaye, *Carteggio inedito d'artisti dei secoli XIV, XV, XVI*, I, 1839~40, 115면.

92) Maud J. Jerrold, *Italy in the Renaissance*, 1927, 35면.

93) H. Lerner-Lehmkuhl, *Zur Struktur und Geschichte des florentinischen Kunstmarktes im XV. Jahrhundert*, 1936, 28~29면.

94) 같은 책 38~39면.

95) 같은 책 50면.

96) M. Wackernagel, 앞의 책 355면.

97) R. Saitschick, 앞의 책 199면.

98) Paul Drey, *Die wirtschaftlichen Grundlagen der Malkunst*, 1910, 46면.

99) 같은 책 20~21면.

100) H. Lerner-Lehmkuhl, 앞의 책 34면.

101) R. Saitschick, 앞의 책 197면.

102) H. Lerner-Lehmkuhl, 앞의 책 54면.

103) A. Dresdner, 앞의 책 77~79면.

104) 같은 책 95면.

105) Joseph Meder, *Die Handzeichnung: Ihre Technik und Entwicklung*, 1919, 214면.

106) Leonardo Olschki, *Geschichte der neusprachlichen wissenschaftlichen Literatur*, I, 1919, 107~08면.

107) A. Dresdner, 앞의 책 72면.

108) J. P. Richter, *The Literary Work of Leonardo da Vinci*, I, 1883, no. 653.

109) R. Saitschick, 앞의 책 185~86면.

110) K. Clark, 앞의 책 92~93면에 인용된, 레오나르도가 「최후의 만찬」을 그릴 때의 '비연속적' 방법에 대한 반델로(M. Bandello)의 묘사 참조.

111) Edgar Zilsel, *Die Entstehung des Geniebegriffs*, 1926. 109면.

112) Dietrich Schäfer, *Weltgeschichte der Neuzeit*, 1920(9판), 13~14면; J. Huizinga, *Wege der Kulturgeschichte*, 1930, 130면 참조.

113) J. von Schlosser, *Die Kunstliteratur*, 1924, 139면.

114) J. Meder, 앞의 책 169~70면.

115) K. Borinski, 앞의 책 21면.

116) E. Walser, *Gesammelte Schriften*, 104~105면.

117) K. Borinski, 앞의 책 32~33면.

118) Philippe Monnier, *Le Quattrocento*, II, 1901, 229면.

119) Wilhelm Dilthey, *Weltanschauung und Analyse des Menschen seit Renaissance und Reformation*, *Gesammelte Schriften*, II, 1914, 343면 이하.

120) Adlof Hildebrand, *Das Problem der Form in der bildenden Kunst*, 1893; B. Berenson,

앞의 책.

121) 이하에 관해서는 E. Panofsky, *Die Perspektive als "symbolische Form"*, Vorträge der Bibliothek Warburg, 1927, 270면 참조.

122) 같은 책 260면.

123) Jacques Mesnil, *Die Kunstlehre der Frührenaissance im Werke Masaccios*, Vorträge der Bibliothek Warburg, 1928, 127면.

124) 아레띠노가 띤또레또에게 보낸 편지(1545~46)에서도 제작의 신속성을 높이 평가하고 있다.

125) E. Zilsel, 앞의 책 112~13면.

126) E. Walser, 앞의 책 105면.

127) J. Huizinga, Erasmus, 1924, 123면; Karl Bücher, "Die Anfänge des Zeitungs-wesens," *Die Entstehung der Volkswirtschaft*, I, 1919(12판), 233면 참조.

128) Hans Baron, "Franciscan Poverty and Civic Wealth as Factors in the Rise of Humanistic Thought," *Speculum*, XIII, 1938, 12, 18면 이하(C. E. Trinkaus, *Adversity's Noblemen*, 1940, 16~17면에서 재인용).

129) Alfred von Martin, *Soziologie der Renaissance*, 1932, 58면 이하.

130) Julien Benda, *La Trahison des clercs*, 1927.

131) Ph. Monnier, 앞의 책 I, 334면.

132) 이하에 관해서는 Casimir von Chledowski, *Rom: Die Menschen der Renaissance*, 1922, 350~52면 참조.

133) Hermann Dollmayr, "Raffaels Werkstätte," *Jahrbuch der Kunsthistorischen Sammlungen des Allerhöchsten Kaiserhauses*, XVI, 1895, 233면.

134) Leon Battista Alberti, *De re aedificatoria*, 1485, VI, 2.

135) Ed. Müllerista, *Geschichte der Theorie der Kunst bei den Alten*, I, 1834, 100면.

136) L. B. Alberti, *Della pittura*, lib., II.

137) Baldassare Castiglione, *Il Cortegiano*, II, 23~28면.

138) Heinrich Wölfflin, *Die klassische Kunst*, 1904(3판), 223~24면 참조.

제2장

1) Bellori, *Vita dei pittori*, etc., 1672; Werner Weisbach, "Der Manierismus," *Zeitschrift für bildende Kunst*, 54권, 1918~19, 162~63면도 참조.

2) R. Borghini, *Il Riposo*, 1584; Anthony Blunt, *Artistic Theory in Italy*, 1940, 154면 참조.

3) Wilhelm Pinder, "Zur Physiognomik des Manierismus," *Die Wissenschaft am Scheidewege*, Luwig-Klages-Festschrift, 1932, 149면.

4) Max Dvořák, "Über Greco und den Manierismus," *Kunstgeschichte als Geistesgeschichte*, 1924, 271면.

5) M. Dvořák, "Peter Bruegel der Ältere," 같은 책 222면.

6) W. Pinder, *Das Problem der Generation*, 140면; *Die deutsche Plastik vom ausgehenden Mittelalter bis zum Ende der Renaissance*, II, 1928, 252면.

7) 이는 무엇보다도 Werner Weisbach, "Der Manierismus," 162면; Margarete Hörner, "Der Manierismus als künstlerische Anschauungsform," *Zeitschrift für Ästhetik und Allgemeine Kunstwissenschaft*, 22권, 1926, 200면에서 볼 수 있다.

8) Ernest Lavisse, *Histoire de France*, V, 1, 1903, 208면.

9) Ludwig Pfandl, *Spanische Kultur und Sitte des XVI. und XVII. Jahrhunderts*, 1924, 5면.

10) Lothar Brieger, *Die großen Kunstsammler*, 1931, 109~10면.

11) Hermann Dollmayr, "Raffaels Werkstäffe," *Jahrbuch der Kunsthistorischen Sammlungen des Allerhöchsten Kaiserhauses*, XVI, 1895, 363면.

12) H. A. L. Fisher, *A History of Europe*, 1936, 525면.

13) Benedetto Croce, *La Spagna nella vita italiana della Rinascenza*, 1917, 241면 참조.

14) Richard Ehrenberg, *Das Zeitalter der Fugger*, I, 1896, 415면.

15) Franz Oppenheimer, *The State*, 1923, 244~45면.

16) W. Cunningham, *Western Civilization in Its Economic Aspects: Medieval and Modern Times*, 1900, 174면 참조.

17) R. Ehrenberg, 앞의 책 II, 320면.

18) Henri Sée, *Les Origines du capitalisme moderne*, 1926, 38~39면.

19) F. von Bezold, "Staat und Gesellschaft des Reformationszeitalters," *Staat und Gesellschaft der neuern Zeit*, *Die Kultur der Gegenwart*, II, 5/1, 1908, 91면.

20) E. Belfort Bax, *The Social Side of the German Reformation*, II ; *The Peasant War in Germany 1525~26*, 1899, 275면 이하.

21) Friedrich Engels, *Der deutsche Bauernkrieg*, 여러 곳.

22) Walter Friedländer, "Die Entstehung des antiklassischen Stils in der italienischen Malerei um 1520," *Repertorium für Kunstwissenschaft*, 46권, 1925, 58면.

23) Georg Simmel, "Michelangelo," *Philosophische Kultur*, 1919(2판), 159면.

24) Nikolaus Pevsner, "Gegenreformation und Manierismus," *Repertorium für Kunstwissenschaft*, 46권, 1925, 248면 참조.

25) Machiavelli, *Il Principe*, cap. XVIII.

26) Pasquale Villari, *Machiavelli e i suoi tempi*, III, 1914, 374면 참조.

27) Albert Ehrhard, "Katholischer Christentum und Kirche Westeuropas in der Neuzeit," *Geschichte der christlichen Religion, Die Kultur der Gegenwart*, I, 4/1, 1909(2판), 313면.

28) Giovanni Paolo Lomazzo, *Idea del tempio della pittura*, 1590, cap. VIII.

29) Charles Dejob, *De l'influence du Concile de Trente*, 1884, 263면.

30) R. V. Laurence, "The Church and the Reformation," *Cambridge Modern History*, II, 1903, 685면.

31) Emile Mâle, *L'Art religieux après le Concile de Trente*, 1932, 2면.

32) Julius von Schlosser, *Die Kunstliteratur*, 1924, 383면.

33) Eugène Muentz, "Le Protestantisme et l'art," *Revue des Revues*, 1900년 3월 1일자, 481~82면.

34) 같은 책 486면.

35) Gustave Gruyer, *Les illustrations des écrits de Jérôme Savonarole publiés en Italie au XV^e et au XVI^e siècle, et les paroles de Savonarole sur l'art*, 1879 ; Josef Schnitzer, *Savonarola*, II, 1924, 809면 이하.

36) W. Weisbach, *Der Barock als Kunst der Gegenreformation*, 1921 ; N. Pevsner, 앞의 책.

37) Fritz Goldschmidt, *Pontormo, Rosso und Bronzino*, 1911, 13면.

38) 화가 줄리오 끌로비오(Giulio Clovio)에게 보낸 편지에 따른다. H. Kehrer, *Kunstchronik*, 34권, 1923, 784면 참조.

39) Erwin Panofsky, *Idea*, 1924, 45면.

40) Giovanni Paolo Lomazzo, *Trattato dell'arte della pittura, scultura et architettura*, 1584; *Idea del tempio della pittura*, 1590.

41) Federigo Zuccari, *L'Idea de' pittori scultori ed architetti*, 1607.

42) E. Panofsky, 앞의 책 49면.

43) Giordano Bruno, *Eroici furori. I. Opere italiane*, ed. by Paolo de Lagarde, 1888, 625면.

44) N. Pevsner, *Academies of Art*, 1940, 13면.

45) 같은 책 47~48면.

46) Albert Dresdner, *Die Entstehung der Kunstkritik*, 1915, 96면 참조.

47) N. Pevsner, 앞의 책 66면.

48) J. von Schlosser, 앞의 책 338면; A. Dresdner, 앞의 책 98면.

49) Oswald Spengler, *Der Untergang des Abendlandes*, I, 1918, 262~63면.

50) Pomponius Gauricus, *De scultura*, 1504 (E. Panofsky, *Die Perspektive als "symbolische Form"*, 280면에서 재인용).

51) W. Pinder, "Zur Physiognomik des Manierismus," *Die Wissenschaft am Scheidewege*, 1932.

52) E. von Bercken / A. L. Mayer, *Tintoretto*, I, 1923, 7면.

53) L. Pfandl, 앞의 책 137면.

54) O. Grautoff, "Spanien," N. Pevsner / N. Grautoff, eds., *Barockmalerei in der romanischen Ländern*, Handbuch der Kunstwiss, 1928, 223면.

55) Gustav Glück, "Bruegel und der Ursprung seiner Kunst," *Aus drei Jahrhunderten europäischer Malerei*, 1933, 154면.

56) 같은 책 163면.

57) C. de Tolnai, *P. Bruegel l'Ancien*, 1935, 42면 참조.

58) 막스 드보르자크와 빌헬름 핀더(Wilhelm Pinder)는 세르반떼스와 셰익스피어 작품의 매너리즘적 성격에 대해 언급했으나 그 이상의 분석은 하지 않았다.

59) J. F. Kelly, *Cervantes und Shakespeare*, 1916, 20면.

60) Miguel de Unamuno, *Vida de Don Quijote y Sancho*, 1914.

61) W. P. Ker, *Collected Essays*, II, 1925, 38면.

62) W. Cunningham, *The Growth of English Industry and Commerce in Modern Times: The*

Mercantile System, 1921, 98면.

63) E. M. W. Tillyard, *The Elizabethan World Picture*, 1943, 12면.

64) T. A. Jackson, "Marx and Shakespeare," *International Literature*, no. 2, 1936, 91면.

65) A. A. Smirnov, *Shakespeare: A Marxist Interpretation*, Critics Group Series, 1937, 59~60면 참조.

66) Sergei Dinamov, "King Lear," *International Literature*, no. 6, 1935, 61면.

67) Wyndham Lewis, *The Lion and the Fox*, 1927, 237면 참조.

68) Max J. Wolff, *Shakespeare*, II, 1908, 56~58면.

69) John Palmer, *Political Characters of Shakespeare*, 1945, VIII면 참조.

70) Phoebe Sheavyn, *The Literary Profession in the Elizabethan Age*, 1909, 160면.

71) David Daiches, *Literature and Society*, 1938, 90면.

72) John Richard Green, *A Short History of the English People*, 1936, 400면.

73) E. K. Chambers, *The Elizabethan Stage*, 1923.

74) C. J. Sisson, "The Theatres / Companies," *A Companion to Shakespeare Studies*, ed. by H. Granville-Barker / G. B. Harrison, 1944, 11면.

75) Ph. Sheavyn, 앞의 책 10~12, 21~22, 29면.

76) Alfred Harbage, *Shakespeare's Audience*, 1941, 136면.

77) J. Dover Wilson, *The Essential Shakespeare*, 1943, 30면.

78) A. Harbage, 앞의 책 90면.

79) C. J. Sisson, 앞의 글, 9면.

80) H. J. C. Grierson, *Cross Currents in English Literature of the 17th Century*, 1929, 173면; A. C. Bradley, *Shakespeare's Theatre and Audience*, 1909, 364면.

81) Robert Bridges, "On the Influence of the Audience," *The Works of Shakespeare*, vol. X, Shakespeare Head Press, 1907 참조.

82) L. L. Schücking, *Die Charakterprobleme bei Shakespeare*, 1932(3판), 13면.

83) Allardyce Nicoll, *British Drama*, 1945(3판), 42면 참조.

84) Hennig Brinkmann, *Anfäge des modernen Dramas in Deutschland*, 1933, 24면 참조.

85) L. L. Schücking, 앞의 책 여러 곳; E. E. Stoll, *Art and Artifice in Shakespeare*, 1934 등 참조.

86) Oskar Walzel, "Shakespeares dramatische Baukunst," *Jahrbuch der Deutschen Shakespeare-Gesellschaft*, 52권, 1916; L. L. Schücking, *The Baroque Character of the Elizabethan Hero*, The Annual Shakespeare Lecture, 1938; Wilhelm Michels, "Barockstil in Shakespeare und Calderón," *Revue Hispanique*, LXXV, 1929, 370~458면.

제3장

1) Francesco Milizia, *Dizionario delle belle arti del disegno*, 1797 참조.

2) Benedetto Croce, *Storia dell'età barocca in Italia*, 1929, 23면.

3) Heinrich Wöfflin, *Kunstgeschichtliche Grundbegriffe*, 1929(7판), 23~24면.

4) 같은 책 136면.

5) Wilhelm Dilthey, *Gesammelte Schriften*, II, 1914, 320면.

6) Émile Mâle, *L'art religieux après le Concile de Trente*, 1932, 6면.

7) Albert Ehrhard, "Kathol. Christentum und Kirche Westeuropas in der Neuzeit," *Geschichte der christlichen Religion, Die Kultur der Gegenwart*, I, 4/1, 1909(2판), 356면.

8) Eberhard Gothein, "Staat und Gesellschaft des Zeitalters der Gegenreformation," *Die Kultur der Gegenwart*, II, 5/1, 1908, 200면.

9) Reinhold Koser, "Staat und Gesellschaft zur Höhezeit des Absolutismus," *Die Kultur der Gegenwart*, II, 5/1, 1908, 255면.

10) 같은 책 242면.

11) Ernest Lavisse, *Histoire de France*, VII, 1, 1905, 379면.

12) Walter Platzhoff, "Das Zeitalter Ludwigs XIV," *Propyläen-Weltgeschichte*, VI, 1931, 8면.

13) F. Funck-Brentano, *La Cour du Roi Soleil*, 1937, 142~43면.

14) 이하에 관해서는 Henry Lemonnier, *L'Art français au temps de Richelieu et Mazarin*, 1893, 여러 곳, 특히 28면 참조.

15) 같은 책 38면.

16) *La Gloire de Val-de-Grâce*, V, 85~86면.

17) René Bray, *La Formation de la doctrine classique en France*, 1927, 285면.

18) E. Lavisse, 앞의 책 VII, 2, 1906, 82면.

19) Hans Rose, *Spätbarock*, 1922, 11면 참조.

20) Henryk Grossman, "Mechanistische Philosophie und Manufaktur," *Zeitschrift für Sozialforschung*, IV, 2, 1935, 여러 곳, 특히 191~92면 참조.

21) Albert Dresdner, *Die Entstehung der Kunstkritik*, 1915, 104~05면.

22) André Fontaine, *Les doctrines d'Art en France*, 1909, 56면.

23) A. Dresdner, 앞의 책 121면 이하.

24) E. Lavisse, 앞의 책 VIII, 1, 1908, 422면.

25) Joseph Aynard, *La Bourgeoisie française*, 1934, 255면.

26) Werner Weisbach, *Französische Malerei des XVII. Jahrhunderts im Rahmen von Kultur und Gesellschaft*, 1932, 140면.

27) H. Lemonnier, 앞의 책 104면; W. Weisbach, 앞의 책 95면.

28) Karl Vossler, *Frankreichs Kultur im Spiegel seiner Sprachentwicklung*, 1921, 366면.

29) Bédier/Hazard, *Histoire de la litterature française*, I, 1923, 232면.

30) Viktor Klemperer, "Zur französischen Klassik," *Oskar Walzel-Festschrift*, 1924, 129면.

31) Roger Picard, *Les Salons littéraires et la société française*, 1943, 32면.

32) Henri Pirenne, *Histoire de Belgique*, IV, 1911, 437~38면.

33) P. J. Block, *Geschichte der Niederlande*, IV, 1910, 7면.

34) 이하에 관해서는 J. Huizinga, *Holländische Kultur des XVII Jahrhunderts*, 1933, 11~14면; G. J. Renier, *The Dutch Nation*, 1941, 11면 이하 등 참조.

35) G. J. Renier, 앞의 책 32면.

36) Franz Mehring, *Zur Literaturgeschichte von Calderon bis Heine*, 1929, 111면 참조.

37) J. Huizinga, 앞의 책 13면.

38) Kurt Kaser, *Geschichte Europas im Zeitalter des Absolutismus*, L. M. Hartmann-Weltgesch., VI, 2, 1923, 59, 61면.

39) Fr. von Bezold, *Staat und Gesellschaft des Reformationszeitalters*, 92면.

40) J. Huizinga, 앞의 책 28~29면.

41) F. Schmidt-Degener, "Rembrandt und der holländische Barock," *Studien der Bibliothek Warburg*, IX, 1928, 35~36면.

42) Alois Riegl, "Das holländische Gruppenporträt," *Jahrbuch der Kunsthistorischen*

Sammlungen des Allerhöchsten Kaiserhauses, XXIII, 1902, 234면.

43) John Evelyn, *Memoirs*, 1818, 13면.

44) W. Martin, "The Life of a Dutch Artist. VI. How the Painter Sold His Work," *The Burlington Magazine*, XI, 1907, 369면.

45) Hanns Flörke, *Studien zur niederländischen Kunst und Kulturgeschichte*, 1905, 154면.

46) Nikolaus Pevsner, *Academies of Art*, 1940, 135면 참조.

47) W. von Bode, *Die Meister der holländischen und vlämischen Malerschulen*, 1919, 80, 174면.

48) H. Flörke, 앞의 책 74~75면.

49) 같은 책 92~94면.

50) 이하에 관해서는 같은 책 89~90면 참조.

51) 같은 책 120면.

52) N. S. Trivas, *Frans Hals*, 1941, 7면.

53) W. Martin, 앞의 글, 369면.

54) Adolf Rosenberg, *Adriaen und Isaak van Ostade*, 1900, 100면.

55) H. Flörke, 앞의 책 180면.

56) 같은 책 54면.

57) G. d'Avenal, *Les Revenus d'un intellectuel de 1200 à 1913*, 1922, 231면.

58) 같은 책 237면.

59) 같은 책 293, 300, 341면.

60) Paul Drey, *Die wirtschaftliche Grundlagen der Malkunst*, 1900, 50면.

61) A. Dresdner, 앞의 책 309면.

62) Rudolf Oldenburg, *P. P. Rubens*, 1922, 116면.

63) 같은 책 118면.

64) A. Riegl, 앞의 책 277면.

65) Carl Neumann, *Rembrandt*, 1902, 406면.

66) Max J. Friedländer, *Die niederländische Malerei des XVII. Jahrhunderts*, 1923, 32면.

67) Willi Drost, *Barockmalerei in den germanischen Ländern*, *Handbuch der Kunstwissenschaft*, 1926, 171면.

68) F. Schmidt-Degener, 앞의 책 27면.

도판 목록

제1장

삐사넬로Pisanello 「성 게오르기우스와 트레비죤드 공주」, 1436~38년, 프레스꼬, 223×
620cm, 베로나 산따나스따시아 성당.

얀 판에이크Jan van Eyck 「아르놀피니의 초상」, 1434년, 패널에 유화, 81.8×59.7cm, 런던
국립미술관.

로베르 깡뺑Robert Campin 「런던의 마리아상」, 1440년경, 패널에 템페라와 유화, 63.4×
48.5cm, 런던 국립미술관.

베노쪼 고쫄리Benozzo Gozzoli 「동방박사의 행렬」 가운데 '갈색 노새를 타고 있는 꼬시모
메디치', 1459~60년, 프레스꼬, 피렌쩨 메디치리까르디 궁.

로렌쪼 기베르띠Lorenzo Ghiberti 「천국의 문」 가운데 '요셉과 형제들', 1435년, 청동에
금도금, 문 전체 4.57m, 피렌쩨 싼조반니 세례당.

조또 디본도네Giotto di Bondone 「애도」, 1305년경, 프레스꼬, 200×185cm, 빠도바 스끄
로베니 예배당.

「씨뇨리아 광장에서 싸보나롤라의 처형」, 1498년, 피렌쩨 싼마르꼬 미술관.

암브로조 로렌쩨띠Ambrogio Lorenzetti 「선정이 도시에 미치는 영향에 대한 알레고리」,
1338~40년, 프레스꼬, 씨에나 시청.

안드레아 다피렌쩨Andrea da Firenze「순교자 성 베드로의 생애」, 1366~67년, 프레스꼬, 피렌쩨 싼따마리아노벨라 성당 에스빠냐 예배당 남벽.

안드레아 오르까냐Andrea Orcagna 스뜨로찌 예배당 제단화. 1354~57년, 목판에 템페라, 274×296cm, 피렌쩨 싼따마리아노벨라 성당.

젠띨레 다파브리아노Gentile da Fabriano「동방박사의 경배」, 1423년, 패널에 템페라, 203×282cm, 피렌쩨 우피찌 미술관.

도메니꼬 베네찌아노Domenico Veneziano「싼따루치아 마뇰리 제단화」, 1445~47년, 패널에 템페라, 209×216cm, 피렌쩨 우피찌 미술관.

마사초Masaccio(Tommaso di Giovanni di simone Guidi)「헌금」, 1425~85년, 프레스꼬, 255×598cm, 피렌쩨 싼따마리아델까르미네 성당 브랑까치 예배당.

도나뗄로Donatello「성 게오르기우스와 용」, 1416년경, 대리석, 39×120cm, 피렌쩨 바르젤로 국립박물관.

프라 안젤리꼬Fra Angelico「수태고지」, 1440년경, 프레스꼬, 230×321cm, 피렌쩨 싼마르꼬 수도원.

로렌쪼 모나꼬Lorenzo Monaco「예수의 탄생」, 1406~10년경, 목판에 금 바탕과 템페라, 22.2×31.1cm, 뉴욕 메트로폴리탄 미술관.

안드레아 델까스따뇨Andrea del Castagno「최후의 만찬」, 1445~50년, 프레스꼬, 453×975cm, 피렌쩨 싼따뽈로니아 수도원.

빠올로 우첼로Paolo Uccello「싼로마노 전투」, 1438~40년, 목판에 템페라와 유화, 182×320cm, 런던 국립미술관.

마사초「개종자의 세례」 가운데 '추위에 떨고 있는 남자', 1425년경, 프레스꼬, 255×162cm, 피렌쩨 싼따마리아델까르미네 성당 브랑까치 예배당.

삐에로 델라프란체스까Piero della Francesca「몬떼펠뜨로 제단화」, 1472년경, 패널에 템페라, 248×150cm, 밀라노 브레라 미술관.

안또니오 뽈라이우올로Antonio Pollaiuolo「10명의 누드가 등장하는 전투」, 1470~80년, 인그레이빙, 40.2×60cm, 빠리 루브르 박물관.

안드레아 델베로끼오Andrea del Verrocchio「돌고래를 쥔 날개 달린 소년」, 1470년, 청동, 높이 67cm, 피렌쩨 베끼오 궁전.

도메니꼬 기를란다요Domenico Ghirlandajo「성모의 탄생」, 1491년, 프레스꼬, 폭

450cm, 피렌쩨 싼따마리아노벨라 성당.

삐에로 디꼬시모Piero di Cosimo「벌꿀의 발견」, 1499년, 패널에 템페라, 79.2×128.5cm, 우스터 미술관.

싼드로 보띠첼리Sandro Botticelli「봄 또는 봄의 우화」, 1482년, 패널에 템페라, 202× 314cm, 피렌쩨 우피찌 미술관.

프란체스꼬 뻬셀리노Francesco Pesellino「사랑, 순결, 죽음의 승리」, 1450년경, 나무에 템 페라와 금, 45.4×157.4cm, 보스턴 이저벨라 스튜어트 가드너 미술관.

데시데리오 다세띠냐노Desiderio da Settignano「감실」, 1460년경, 대리석, 447×140cm, 피렌쩨 싼로렌쪼 성당.

아뽈로니오 디조반니·마르꼬 델부오노Apollonio di Giovanni and Marco del Buono「트 레비존드 까소네」, 1460년, 뉴욕 메트로폴리탄 박물관.

베르똘도 디조반니Bertoldo di giovanni「빠찌가의 음모를 그린 메달」, 1478년, 청동, 지름 6.4cm, 피렌쩨 메디치리까르디 궁.

프란체스꼬 꼬사Cossa, Francesco del「8월의 우화」부분, 1476~84년, 프레스꼬, 500×320cm, 페라라 스끼파노이아 궁.

안드레아 만떼냐Andrea Mantegna '신부의 방' 벽화 부분, 1465~74년, 프레스꼬, 만또바 두깔레 궁전.

난니 디방꼬Nanni di Banco「네 성인」하단부 조각가들의 작업 모습, 1409~17년, 대리석 부조, 피렌쩨 오르산미껠레 박물관.

레온 바띠스따 알베르띠Leon Battista Alberti『건축에 관하여』L'Architettura, 1565년 베네 찌아에서 간행된 판본.

레오나르도 다빈치Leonardo da Vinci「동방박사의 경배 습작」, 1481년경, 갈색 종이에 금 속 밑그림 후 백연·펜·잉크, 16.2×29cm, 피렌쩨 우피찌 미술관.

뻬루지노Perugino「자화상」, 1497~1500년, 프레스꼬, 뻬루자 꼴레조 델깜비오.

미껠란젤로Michelangelo Buonaroti「성 베드로의 십자가형」세부, 1546~50년, 프레스꼬, 665×662cm, 바띠간 교황청 빠올리나 예배당.

레오나르도 다빈치「동방박사의 경배」, 1481년, 목판에 유화, 243×246cm, 피렌쩨 우피 찌 미술관.

마사초「성 삼위일체」와 투시도, 1401년, 프레스꼬, 667×317cm, 피렌쩨 싼따마리아노벨

라 성당.

미하엘 볼게무트Michael Wohlgemuth·빌헬름 플라이덴부르프Wilhelm Pleydenwurff 공
방「로마」, 54.6×22.8cm, 1493년, 하르트만 셰델Hartmann Schedel『뉘른베르크 연대
기』Nürnberger Chronik (1493)에 수록.

라파엘로Raffaello「아테네 학당」, 1510~11년, 프레스꼬, 폭 770cm, 바띠깐 교황청 서명
의 방.

미껠란젤로「리비아의 무녀」, 1511년, 프레스꼬, 395×380cm, 바띠깐 씨스띠나 예배당
천장화.

라파엘로「성 스떼파노의 처형」, 1515년, 바띠깐 태피스트리 박물관.

라파엘로「씨스띠나 성모」, 1513~14년, 캔버스에 유화, 265×196cm, 드레스덴 알테마이
스터 미술관.

라파엘로「보르고의 화재」와 세부, 1514년, 프레스꼬, 폭 670cm, 바띠깐 교황청 보르고의
화재의 방.

제2장

라파엘로「헬리오도로스의 추방」, 1511~12년, 프레스꼬, 폭 750cm, 바띠깐 교황청 헬리
오도로스의 방.

라파엘로「그리스도의 변용」, 1516~20년, 목판에 유화, 405×278cm, 바띠깐 미술관.

엘 그레꼬El Greco「라오콘」부분, 1610~14년, 캔버스에 유화, 142×193cm, 워싱턴DC
국립미술관.

피터르 브뤼헐Pieter Bruegel「농민의 춤」부분, 1567년, 패널에 유화, 전체 114×164cm,
빈 미술사박물관.

브론찌노Il Bronzino (Agnolo Torri)「비너스와 큐피드, 어리석음과 세월의 알레고리」,
1545년경, 패널에 유화, 146.1×116.2cm, 런던 국립미술관.

쌀바도르 달리「해변에 나타난 얼굴과 과일 접시의 환영」, 1938년, 캔버스에 유화,
114.5×143.8cm, 하트퍼드 워즈워스 아테네움. © VEGAP

띠찌아노Tiziano Vecellio「말에 탄 카를 5세」, 1548년, 캔버스에 유화, 332×279cm, 마드
리드 쁘라도 미술관.

카윈턴 마체이스Quinten Matsijs「대부업자와 그 아내」, 1514년, 패널에 유화, 71×68cm, 빠리 루브르 박물관.

「당나귀 귀를 하고 악마들에게 둘러싸인 교황」, 마르틴 루터『악마가 설립한 교황권에 반대하여』*Wider das Bapstum zu Rom vom Teuffel gestifft* (1545)의 권두화, 런던도서관.

미껠란젤로「다윗과 골리앗」, 1509년, 프레스꼬, 570×970cm, 바띠깐 씨스띠나 성당 천장 스팬드럴.

미껠란젤로의 메디치 예배당 조각, 1526~33년, 대리석, 피렌쩨 싼로렌쪼 성당 메디치 예배당.

미껠란젤로「최후의 심판」, 1536~41년경, 프레스꼬, 1370×1200cm, 바띠깐 씨스띠나 성당.

미껠란젤로「성 바울의 회심」, 1542~45년, 프레스꼬, 625×661cm, 바띠깐 교황청 빠올리나 예배당.

미껠란젤로「성 베드로의 십자가형」, 1546~50년, 프레스꼬, 665×662cm, 바띠깐 교황청 빠올리나 예배당.

미껠란젤로「삐에따」, 1547~53년, 대리석, 높이 226cm, 피렌쩨 두오모 오뻬라 박물관.

미껠란젤로「론다니니의 삐에따」, 1564년, 대리석, 높이 195cm, 밀라노 스포르체스꼬 성 미술관.

안드레아 뽀쪼Andrea Pozzo「성 이그나띠우스 로욜라의 승리」부분, 1685년, 프레스꼬, 로마 싼띠냐시오 성당 천장화.

빠올로 베로네세Paolo Veronese「레위가의 만찬」, 1573년, 캔버스에 유화, 555×128cm, 베네찌아 아까데미아 미술관.

작자 미상 1524년 취리히의 성상파괴 장면.

삐에르 프란체스꼬 알베르띠Pier Francesco Alberti「회화 아카데미」, 1600~30년경, 종이에 에칭, 41×52.7cm, 런던 대영박물관.

야꼬뽀 뽄또르모Jacopo da Pontormo「그리스도의 부활」, 1523~25년경, 프레스꼬, 피렌쩨 체르또사 델갈루쪼 수도원.

알브레히트 뒤러Albrecht Dürer「그리스도의 부활」, 1510년경, 목판화, 14×10.8cm, 런던 대영박물관.

야꼬뽀 뽄또르모「이집트에서 돌아오는 요셉 형제」, 1515~18년, 목판에 유화,

96×109cm, 런던 내셔널 갤러리.

빠르미자니노Parmigianino 「목이 긴 성모」, 1535년, 패널에 유화, 216×132cm, 피렌쩨 우피찌 미술관.

브론찌노 「똘레도의 엘레오노라와 아들 조반니 메디치」, 1544~45, 목판에 유화, 115×x96cm, 피렌쩨 우피찌 미술관.

띤또레또 「모세 바위를 두들겨 물을 내다」, 1577년, 캔버스에 유화, 550×520cm, 베네찌아 스꾸올라디싼로꼬 그란데.

띤또레또 「이집트로의 피난」, 1582~87년, 캔버스에 유화, 422×580cm, 베네찌아 스꾸올라디싼로꼬 그란데.

띤또레또 「마리아 막달레나」, 1582~87년, 캔버스에 유화, 425×209cm, 베네찌아 스꾸올라디싼로꼬 그란데.

엘 그레꼬 「오르가스 백작의 매장」, 1586년, 캔버스에 유화, 460×360cm, 똘레도 싼또또메 교회.

엘 그레꼬 「성모 방문」, 1610년, 캔버스에 유화, 96×72cm, 워싱턴DC 덤바턴 오크스 미술관.

엘 그레꼬 「마리아의 결혼」, 1600년, 캔버스에 유화, 110x×83cm, 루마니아 부쿠레슈티 미술관.

피터르 브뤼헐Pieter Bruegel 「눈 속의 사냥꾼」, 1565년, 목판에 유화, 117×162cm, 빈 미술사박물관.

피터르 브뤼헐 「시골의 결혼잔치」, 1566~69년, 패널에 유화, 114×164cm, 빈 미술사박물관.

귀스따브 도레Gustave Doré 「자신의 상상과 독서로 무질서한 개념들의 세계에 빠지다」, 미겔 세르반떼스 『돈끼호떼』*Don Quixote* 영어판 (London: Cassell, Petter, and Galpin 1880) 삽화, J. W. 클라크 편.

마틴 드루샤우트Martin Droeshout 그림 셰익스피어 초판본 속표지, 1623년, 인그레이빙, 런던 대영도서관.

에드워드 스크리븐Edward Scriven·리처드 웨스톨Richard Westall 「『줄리어스 씨저』: 4막 3장 씨저의 유령을 본 브루터스」, 1802년, 인그레이빙.

월터 호지스C. Walter Hodges 「『베니스의 상인』 1막 3장 공연 상상도」, 『복원된 글로브』

The Globe Restored (London: E. Benn 1953), 워싱턴DC 폴저 셰익스피어 도서관.

안드레이 드미뜨리예비치 곤차로프Andrei Dmitrievich Goncharov「리어 왕」, 1950년, 목
판화, 210×175cm, 모스끄바 러시아 국가도서관.

제3장

레오나르도 다빈치「성 안나와 함께 있는 성모자」, 1503년경, 패널에 유화, 168×130cm,
　　빠리 루브르 박물관.

페터르 파울 루벤스Peter Paul Rubens「마르세유에 하선하는 마리아 메디치」,
　　1622~25년, 캔버스에 유화, 394×295cm, 빠리 루브르 박물관.

니꼴라 뿌생Nicolas Poussin「아르카디아에도 나는 있다」, 1637~39년, 캔버스에 유화,
　　85×121cm, 빠리 루브르 박물관.

안드레아스 켈라리우스Andreas Cellarius「꼬뻬르니꾸스의 천체 궤도」,『대우주의 조화』
　　Harmonia Macrocosmica (1660)의 삽화, 네덜란드 위트레흐트 대학교.

안니발레 까라치Annibale Carracci「성 프란체스꼬」, 1587년경, 캔버스에 유화, 95.8×
　　79cm, 베네찌아 아까데미아 미술관.

까라바조Caravaggio「의심하는 성 토마스」, 1601~02년, 캔버스에 유화, 107×146cm, 포
　　츠담 쌍수시 궁전.

잔 로렌쪼 베르니니Gian Lorenzo Bernini「성 테레사의 황홀경」, 1647~52년, 대리석, 등
　　신대, 로마 싼따마리아델라비또리아 성당.

삐에뜨로 다꼬르또나Pietro da Cortona「신의 섭리」와 세부, 1633~39년, 프레스꼬, 로마
　　바르베리니 궁 천장화.

프랑수아 마로François Marot「1693년 5월 8일 베르사유에서 기사 작위를 내리는 루이
　　14세」, 1710년, 베르사유 트리아농 궁전박물관.

장 바띠스뜨 마르땡Jean-Baptiste Martin「왕립 조형예술 아까데미 정기회의」, 1712~
　　21년경, 캔버스에 유화, 30×42cm, 빠리 루브르 박물관.

태피스트리「1667년 10월 15일 루이 14세 고블랭 매뉴팩처를 방문하다」, 375×580cm,
　　베르사유 국립박물관.

니꼴라 뿌생「고요한 풍경」, 1650~51년, 캔버스에 유화, 97×131cm, 로스앤젤레스 J. 폴

게티 미술관.

루이 르냉Louis Le Nain 「농부 가족」, 1640년, 캔버스에 유화, 113.3×159.5cm, 빠리 루브르 박물관.

알퐁스 드뇌빌Alphonse de Neuville 「랑부예 저택의 꼬르네유」, 1875년, 목판화, 프랑수아기조『인기있는 프랑스 역사』*A Popular History of France from the Earliest Times* (Boston: Estes and Lauriat 1880)의 삽화, 빠리 국립도서관.

쏘포니스바 앙귀솔라Sofonisba Anguissola 「펠리뻬 2세 초상」, 1565년, 캔버스에 유화, 88×72cm, 마드리드 쁘라도 미술관.

프란스 할스Frans Hals 「하를럼 성 엘리자베스 병원의 레헨트들」, 1641년, 캔버스에 유화, 153×252cm, 하를럼 프란스 할스 미술관.

요하너스 페르메이르Johannes Vermeer 「우유 따르는 여자」, 1660년, 캔버스에 유화, 45.5×41cm, 암스테르담 레이크스 미술관.

코르넬리스 판폴렌뷔르흐Cornelis van Poelenburgh 「낙원으로부터의 추방」, 1646~67년, 패널에 유화, 30×38cm, 암스테르담 레이크스 미술관.

가브리엘 메춰Gabriël Metsu 「편지 쓰는 남자」, 1662~65년, 캔버스에 유화, 52.5×40.2cm, 더블린 아일랜드 국립미술관.

얀 스테인Jan Steen 「사치에 대한 경계」, 1663년, 캔버스에 유화, 105×145.5cm, 빈 미술사박물관.

피터르 더호흐Pieter de Hooch 「델프트의 집 안뜰」, 1658년, 캔버스에 유화, 73×60cm, 런던 국립미술관.

디르크 야코프Dirck Jacobz 「민병대 초상, 1529」, 가운데 1529년, 날개 1532~35년, 패널에 유화, 전체 120×327cm, 암스테르담 레이크스 미술관.

프란스 할스 「성 조지 민병대 장교들의 연회」, 1616년, 캔버스에 유화, 175×324cm, 하를럼 프란스 할스 미술관.

호베마 「미델하르니스의 거리」, 1689년, 캔버스에 유화, 104×141cm, 런던 국립미술관.

「돌팔이」 가운데 암스테르담 가판에서 그림을 판매하는 화상, 1620년, 암스테르담 국립박물관.

아드리안 판오스타더Adriaen van Ostade 「누추한 스튜디오에서 일하는 화가」, 1663년경, 에칭, 23.8×18.1cm, 런던 대영박물관.

페터르 파울 루벤스 「십자가에 매달림」, 1610년경, 캔버스에 유화, 462×341cm, 안트베르펜 성모대성당.

렘브란트 판레인Rembrandt Harmensz van Rijn 「야간순찰」, 1642년, 캔버스에 유화, 363×437cm, 암스테르담 국립박물관.

렘브란트 판레인 「클라우디우스 키빌리스」, 1661~62년, 캔버스에 유화, 196×309cm, 스톡홀름 국립박물관.

렘브란트 판레인 「자화상」, 1661년, 캔버스에 유화, 114×94cm, 런던 켄우드하우스.

개정2판
문학과 예술의 사회사 2
르네상스·매너리즘·바로끄

초판 1쇄 발행/1980년 3월 25일
초판 21쇄 발행/1998년 2월 15일
개정1판 1쇄 발행/1999년 3월 5일
개정1판 34쇄 발행/2015년 3월 6일
개정2판 1쇄 발행/2016년 2월 15일
개정2판 11쇄 발행/2024년 3월 29일

지은이/아르놀트 하우저
옮긴이/백낙청·반성완
펴낸이/염종선
책임편집/정편집실·김유경
조판/박아경
펴낸곳/(주)창비
등록/1986년 8월 5일 제85호
주소/10881 경기도 파주시 회동길 184
전화/031-955-3333
팩시밀리/영업 031-955-3399 편집 031-955-3400
홈페이지/www.changbi.com
전자우편/human@changbi.com

한국어판 ⓒ (주)창비 2016
ISBN 978-89-364-8344-9 03600
 978-89-364-7967-1 (전4권 세트)

* 책값은 뒤표지에 표시되어 있습니다.